Vingt-cinq sculptures africaines

Twenty-Five African Sculptures

Figure de reliquaire «bwete»
Kota-Mahongwe,
Gabon et République populaire du Congo
Cat. n° 18

"Bwete" Reliquary Figure
Kota-Mahongwe,
Gabon and Democratic Republic of the Congo
Cat. no. 18

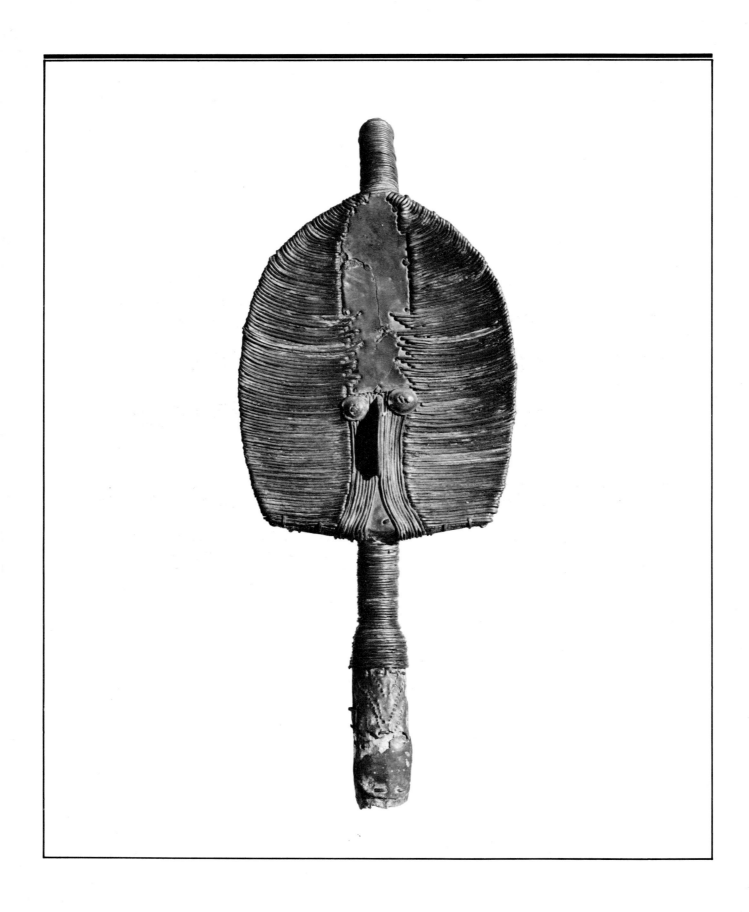

Figure de reliquaire «bwete»
Kota-Mahongwe,
Gabon et République populaire du Congo
Cat. n° 18

"Bwete" Reliquary Figure
Kota-Mahongwe,
Gabon and Democratic Republic of the Congo
Cat. no. 18

Vingt-cinq sculptures africaines

Exposition et catalogue préparés par
Jacqueline Fry, auteur de l'introduction

Galerie nationale du Canada
Musées nationaux du Canada
Ottawa, 1978

Twenty-Five African Sculptures

Edited and with an introduction by
Jacqueline Fry, organizer of the exhibition

National Gallery of Canada
National Museums of Canada
Ottawa, 1978

ISBN 0-88884-351-8
IMPRIMÉ AU CANADA
En vente chez votre libraire habituel ou aux Musées nationaux du Canada, Commandes postales
Ottawa, Canada K1A 0M8

ISBN 0-88884-351-8
PRINTED IN CANADA
Obtainable from:
Your local bookstore or National Museums of Canada, Mail Order, Ottawa, Canada K1A 0M8

Table des matières

Table of Contents

Prêteurs Lenders

6

Barbara et Murray Frum
Léon et Louise Lippel, Montréal
Daniel Mato, Winnipeg
Nancy Mato, Winnipeg
Musée national de l'Homme, Ottawa
Royal Ontario Museum, Toronto
et autres collectionneurs particuliers

Barbara and Murray Frum
Léon and Louise Lippel, Montreal
Daniel Mato, Winnipeg
Nancy Mato, Winnipeg
National Museum of Man, Ottawa
Royal Ontario Museum, Toronto
Private collections

Remerciements

Acknowledgements

Je tiens à exprimer ma gratitude à tous ceux qui m'ont aidée à réaliser cette entreprise périlleuse. En premier lieu, à M^lle Jean Sutherland Boggs, ancienne directrice de la Galerie nationale du Canada, qui a accueilli favorablement ce projet, à son successeur M^lle Hsio-Yen Shih qui a soutenu efficacement sa réalisation et à Pierre Théberge, conservateur intérimaire de l'art canadien contemporain à la Galerie nationale, qui en a assumé la coordination avec une amitié compréhensive. Mes remerciements vont également à mes collègues et amis qui ont accepté de collaborer à la rédaction du catalogue: Youssouf Tata Cissé, Germaine Dieterlen, Danielle Gallois Duquette, Pierre Harter, Jean Laude, François Neyt, Keith Nicklin, Louis Perrois, Arnold Rubin, Robert Farris Thompson, Huguette Van Geluwe, Dominique Zahan, ainsi qu'à William Bascom, Mette Bovin, Francine N'Diaye et Leon Siroto qui m'ont offert informations et support.

Je n'oublie pas tous ceux, et ils sont nombreux, qui ont patiemment partagé les inquiétudes associées au cheminement de ce travail.

J. F.

I would like to express my gratitude to those who have helped me realize this perilous enterprise. In the first place, to Jean Sutherland Boggs, formerly Director of the National Gallery of Canada, who so favourably welcomed this project, and to her successor, Hsio-Yen Shih, who has encouraged this project, and to Pierre Théberge, Acting Curator of Contemporary Canadian Art at the National Gallery, who has acted as coordinator with such friendly understanding. My thanks also to my colleagues and friends who collaborated with me in the writing of this catalogue: Youssouf Tata Cissé, Germaine Dieterlen, Danielle Gallois Duquette, Pierre Harter, Jean Laude, François Neyt, Keith Nicklin, Louis Perrois, Arnold Rubin, Robert Farris Thompson, Huguette Van Geluwe, and Dominique Zahan, and also to William Bascom, Mette Bovin, Francine N'Diaye, and Leon Siroto who gave me information and support.

I do not forget all those, and there are many, who have shared the uncertainties associated with a project of this kind.

J.F.

Préface

Preface

Parmi les nombreuses anomalies du XXᵉ siècle, il existe un phénomène qui retient ici notre attention. Alors que l'art de notre temps semble s'éloigner toujours plus des perceptions des gens et de leur vie quotidienne, simultanément, l'art à d'autres époques et dans d'autres espaces nous est rendu plus accessible.

La sculpture d'Afrique continentale fut l'une des forces dominantes dans le passage du «figuratif» au «non-figuratif» réalisé par les mouvements artistiques modernisants de la fin du siècle dernier. Les missionnaires, qui découvrirent et apportèrent les premiers de telles œuvres en Europe, n'en reconnurent peut-être pas la valeur esthétique. Cependant, ils en perçurent, d'une certaine façon, la présence physique et le contenu idéologique, ne serait-ce qu'en y voyant une menace pour les préceptes chrétiens qu'en tant qu'«apôtres» ils cherchaient à répandre. Par ailleurs, artistes et amateurs d'art n'ont pas toujours dépassé les formes pour atteindre les univers conceptuels qu'elles délimitent.

Jacqueline Fry, professeur au Département d'arts visuels à l'Université d'Ottawa, et ses distingués collaborateurs s'efforcent de franchir le stade de l'appréciation pour atteindre celui de la compréhension. Ils nous font participer à leur quête des pensées et des actions qui motivèrent de telles créations. L'ethnologie et l'histoire de l'art s'unissent pour saisir les complexités des systèmes culturels reposant sur des valeurs peut-être, et même vraisemblablement, différentes des nôtres.

Les chef-d'œuvres exposés, qui appartiennent à plusieurs régions d'Afrique, ont été choisis dans des collections canadiennes – autre témoignage des trésors culturels que recèle notre pays. La Galerie nationale du Canada exprime sa gratitude à tous les prêteurs, qui ont rendu possible l'exposition *Vingt-cinq sculptures africaines*.

La directrice de la
Galerie nationale du Canada
HSIO-YEN SHIH

One among the many anomalies of the twentieth century is the phenomenon that, as the art of our times appears to remove itself farther from the perceptions of ordinary life and people, so simultaneously are the arts of other times and places made more accessible to us.

The sculpture of continental Africa was one of the chief forces in transforming visions from "representational" to "non-representational" images in the modernizing art movements of the later nineteenth century. The missionaries who first discovered and brought such works to Europe may not have recognized their aesthetic worth. But they in some way perceived their physical presence and ideological content, if only as threats to the Christian precepts these proselytizers were seeking to spread. Artists and art-lovers, on the other hand, have not always gone beyond the forms to the worlds of human concepts they delimit.

Jacqueline Fry, Professor in the Department of Visual Arts at the University of Ottawa, and her distinguished collaborators seek to go beyond appreciation to achieve comprehension. They share with us their search for the thoughts and actions which impelled such creations. Ethnology and art history ally to penetrate the complexities of cultural systems based on possibly and even probably different values than our own.

This group of master works, from different regions of Africa, has been selected from Canadian collections – indication again of the cultural resources our country has to offer. The National Gallery of Canada expresses its gratitude to all the lenders to the exhibition of *Twenty-Five African Sculptures*.

HSIO-YEN SHIH
Director
The National Gallery of Canada

Les auteurs

Authors

Les chercheurs spécialisés (voir répertoire alphabétique ci-dessous) ont rédigés ce catalogue d'exposition et leurs initiales se trouvent à la fin de leur texte.

The following experts have contributed texts to the catalogue of the exhibition. They are identified by the initials following the entry.

Y. T. C.
Youssouf Tata Cissé
Attaché de recherches, Centre National de la Recherche Scientifique, Paris.
(Cat. n° 2)

G. D.
Germaine Dieterlen
Directeur honoraire de recherches, Centre National de la Recherche Scientifique et Directeur d'Études, École Pratique des Hautes Études, V^e section, Sorbonne, Paris.
(Cat. n° 2)

D. G. D.
Danielle Gallois Duquette
Candidate au Doctorat de 3^e cycle, Université de Paris I, Panthéon-Sorbonne.
(Cat. n° 9)

J. F.
Jacqueline Fry
Anciennement chargée du Département d'Afrique noire, Musée de l'Homme, Paris (sous le nom de Jacqueline Delange). Actuellement professeur, Département d'arts visuels, Université d'Ottawa, Ottawa.
(Introduction)

P. H.
Docteur Pierre Harter
Docteur en médecine, Paris.
(Cat. n^os 14, 15, 16)

J. L.
Jean Laude
Professeur d'histoire de l'art, Université de Paris I, Panthéon-Sorbonne.
(Cat. n° 10)

F. N.
François Neyt
Docteur en philosophie et lettres, Université Catholique de Louvain.
(Cat. n^os 23, 24, 25)

Y.T.C.
Youssouf Tata Cissé
Research Assistant, Centre National de la Recherche Scientifique, Paris.
(Cat. no. 2)

G.D.
Germaine Dieterlen
Honorary Director of Research, Centre National de la Recherche Scientifique, and Director of Studies, École Pratique des Hautes Études, V^e section, Sorbonne, Paris.
(Cat. no. 2)

D.G.D.
Danielle Gallois Duquette
Doctoral Candidate, 3rd cycle, Université de Paris I, Panthéon-Sorbonne.
(Cat. no. 9)

J.F.
Jacqueline Fry
Formerly, Head, Department of Black Africa, Musée de l'Homme, Paris (under the name Jacqueline Delange); now Professor, Department of Visual Arts, Ottawa University.
(Introduction)

P.H.
Dr Pierre Harter
Doctor of medicine, Paris.
(Cat. nos 14, 15, 16)

J.L.
Jean Laude
Professor of Art History, Université de Paris I, Panthéon-Sorbonne.
(Cat. no. 10)

F.N.
François Neyt
Doctor of Philosophy and Letters, Université Catholique de Louvain.
(Cat. nos 23, 24, 25)

K. N.
Keith Nicklin
Ethnographe en chef, Département fédéral des antiquités,
Musée national, Nigeria.
(Cat. nᵒˢ 5, 6)

L. P.
Louis Perrois
Maître de recherches, Office de la recherche scientifique et
technique outre-mer, Paris.
(Cat. nos 17, 18, 19)

A. R.
Arnold Rubin
Professeur d'histoire de l'art, Université de Californie, Los
Angeles.
(Cat. nᵒˢ 3, 11)

R.F. T.
Robert Farris Thompson
Professeur d'histoire de l'art, université Yale, New-Haven.
(Cat. nᵒˢ 4, 12, 13)

H. V. G.
Huguette Van Geluwe
Chef de travaux, Section d'Ethnographie, Musée Royal de
l'Afrique Centrale, Tervuren (Belgique).
(Cat. nᵒˢ 7, 8, 20, 21, 22)

D. Z.
Dominique Zahan
Professeur d'ethnologie et sociologie africaines, Université
de Paris V, Sorbonne.
(Cat. nᵒ 1)

K.N.
Keith Nicklin
Chief Ethnographer, Federal Department of
Antiquities, National Museum, Nigeria.
(Cat. nos 5, 6)

L.P.
Louis Perrois
Head of Research, Office de la recherche scientifique
et technique outre-mer, Paris.
(Cat. nos 17, 18, 19)

A.R.
Arnold Rubin
Professor of Art History, University of California,
Los Angeles.
(Cat. nos 3, 11)

R.F.T.
Robert Farris Thompson
Professor of Art History, Yale University, New Haven.
(Cat. nos 4, 12, 13)

H.V.G.
Huguette Van Geluwe
Chief of Works, Ethnographic Section, Musée Royal
de l'Afrique Centrale, Tervuren, Belgium.
(Cat. nos 7, 8, 20, 21, 22)

D.Z.
Dominique Zahan
Professor of African Ethnology and Sociology,
Université de Paris V, Sorbonne.
(Cat. no. 1)

Introduction

Introduction

Malgré les transformations qu'elle a subies depuis le premier quart de notre siècle, la sculpture est encore souvent considérée comme l'art de créer dans un espace une forme solide, achevée et indépendante. Pourtant, dans l'œuvre de Constantin Brancusi, les masses sculptées se sont libérées de leur base, et avec Henry Moore, les matériaux ne sont plus approchés comme des substances à modeler, mais comme des lieux où s'articulent des volumes extérieurs et intérieurs, et des lignes de force dynamiques. Après la Deuxième Guerre mondiale, les distinctions traditionnelles entre les arts ont perdu leur rigidité. Un passage s'est fait de la réflexion sur les qualités spécifiques des matériaux et de l'objet à une réflexion sur les sources de la matière et les rapports des objets entre eux et avec l'espace. Les œuvres nées de ces nouvelles tendances ont remis en question les idées conventionnelles sur la sculpture. Devenue construction modulaire, système optique, lumineux, sonore ou kinétique, la sculpture se confond également aujourd'hui avec une performance ou un environnement.

Néanmoins, qu'il s'agisse de masses indépendantes, figuratives ou purement formelles, ou de véritables systèmes produits d'expérimentations ou de réflexions idéologiques documentées, les œuvres de l'Occident sont accueillies dans un espace pour lequel le producteur aura directement ou indirectement travaillé[1].

Mais comment regarder les vingt-cinq sculptures présentées dans cette exposition? Figures en bois sculpté d'apparence autonome, le fait qu'elles sont d'origine africaine ne devrait pas, au premier abord, affecter le type d'attention que nous portons sur elles aussi bien que sur toute œuvre plastique. Mais, en réalité, l'espace pour lequel elles ont été conçues n'offre aucun rapport avec l'espace dans lequel elles sont présentées, et plusieurs d'entre elles ne sont que des parties d'un tout: c'est le cas des masques, la partie sculptée en bois n'étant qu'une composante du costume total. Il en est de même du *Pilier de véranda «opo»* des Yoruba (cat. n° 12), du *Cadre de porte, pied-droit* des Bamiléké (cat. n° 16), de la *Figure de reliquaire «bwete»* des Kota-Mahongwe et de la *Figure de reliquaire «ngulu»* des Kota-Obamba (cat. n°s 18, 19) qui ne sont que les fragments d'un ensemble mutilé. C'est encore le cas de la statuaire, plus souvent élément d'une structure cohérente dont elle ne devrait pas être séparée et avec laquelle elle se déplace et se situe dans l'espace.

L'espace occupé dans la galerie par chacune de ces sculptures n'offre aucun indice de leur raison d'être. Seul subsiste le phénomène de leur présence plastique, mais celui-ci est mis en évidence dans une sorte de vacuum imaginaire. La sculpture, non familière aux yeux du

Despite the many changes sculpture has undergone since the first quarter of this century, it is still often considered to be the art of creating solid, finished, and independent forms in a given space.

Brancusi, however, liberated sculptural masses from their pedestals, while Moore no longer thought of his materials as substances to be modelled into shapes but rather treated them as places in which interior and exterior volumes, and lines of dynamic force, interact. After the Second World War, traditional distinctions between the arts became less strict. From a reflection on the specific qualities of materials and objects a transition took place to a reflection on the origins of materials and the relationships between different objects as well as between objects and the space in which they are situated.

Works born of this newer attitude brought all conventional ideas about sculpture into question. In our time, sculpture includes modular construction, light, sound, and kinetic systems, and has been extended to performance works and environments. But whether they are independent, figurative, or purely formal masses, or truly systems produced by experimentation or documented ideological concepts, sculptures of the Western World take their place in a space for which the sculptor has directly or indirectly intended them.[1]

How then do we approach the twenty-five works in this exhibition? They are, all of them, figures carved out of wood and apparently autonomous. That they are African in origin should not, at first sight, affect the kind of attention we bring to them, as we do to any work of art. But, in reality, the space for which they were conceived is completely unrelated to the space in which they are exhibited and many are only parts of wholes. Such is the case with the masks, in which the part sculpted in wood is only one component of a complete costume. This is also the case with the Yoruba 'Opo' Verandah Post (cat. no. 12), the Bamileke *Door Frame, Jamb* (cat. no. 16), the Kota-Mahongwe *'Bwete' Reliquary Figure* (cat. no. 18), and the Kota-Obamba *'Ngulu' Reliquary Figure* (cat. no. 19), which are mere fragments of mutilated ensembles. It is also the case with the statues. They are most often a part of a coherent structure from which they should not be separated and in conjunction with which they displace or occupy space.

The space each sculpture occupies in the exhibition offers no indication whatever of its reason for being.

visiteur, va lui paraître «exotique» et il risque de se laisser aller aux fantasmes les plus dommageables à sa relation avec l'objet, et au travers de l'objet, à sa relation avec ceux qui l'ont produit. Cette situation rend le recours à l'information très impérieux, mais toutefois cette exigence ne doit pas conduire le visiteur à penser que les œuvres présentées dans l'exposition requièrent un traitement uniquement de type ethnologique.

Il est vrai qu'il a existé et qu'il existe encore des études ethnologiques des arts considérés, lors de leurs successives découvertes, comme «sauvages», «exotiques» ou «primitifs». Dans ce cas, l'objet ou le système d'objets n'est ni au centre de la discussion, ni observé attentivement dans sa matérialité et dans sa forme, dans tout ce qui le supporte et l'environne et dont il est le relais. Il ne sert alors qu'à illustrer une activité sociale quelconque. Curieusement, les arts de l'Occident classique ont subi un traitement inverse. Tout en attribuant à ces arts leur caractère plastique particulier, on a ignoré le plus souvent les indices politiques, économiques, sociologiques et technologiques qui ont contribué à fonder l'imaginaire plastique dont ils sont issus.

La poursuite des informations ne constitue qu'un moyen pour engager la recherche des significations. Il en est de cette exposition de sculptures africaines comme de toute autre exposition. Que ce soit à propos d'œuvres contemporaines, classiques ou de celles qui se situent à l'extérieur de l'histoire occidentale, l'objet ultime de la recherche est ce qui permet d'appréhender leur mode d'existence.

Les sculptures exposées ici nous apparaîtront donc, en premier lieu, comme des œuvres plastiques et ce, malgré le changement radical qu'elles ont subi en passant de leur propre espace physique et culturel à l'espace d'un musée d'art en Occident. Ce qui constitue l'originalité d'une pratique sculpturale sera d'abord envisagé. Les informations qui éclairent cette pratique seront ensuite recherchées. Enfin, les usages de ces informations et la critique de ces usages prolongeront notre tentative d'approche.

L'ensemble réuni se compose de huit masques, deux éléments d'architecture et quinze figures qui relèvent de la statuaire. Une telle présentation en trois catégories distinctes paraît ne poser aucun problème. Mais en réalité, si les masques ne prêtent guère à discussion il n'en est pas de même pour beaucoup d'autres sculptures. Le pilier de véranda yoruba, par exemple, s'est transformé dans l'exposition en statue à part entière. Seul le sommet cassé de la coiffure de la mère témoigne de la violence de la transformation. Le tronc, auparavant pilier intégral et à partir duquel la figuration est soustraite, se prolongeait pour soutenir avec d'autres piliers sculptés la toiture qui proté-

All that remains is its sculptural presence, but this is manifested in a sort of imaginary vacuum. To a visitor, unfamiliar sculpture may appear exotic; harmful misconceptions may arise in his or her approach to the work and, through the work, trouble his relationship with those who have made it. Such a viewing situation requires that we have recourse to supplementary information, but this necessity must not lead the viewer to think that the works in the exhibition require a uniquely ethnological approach.

It is true that there have existed, and still exist, ethnological studies of those types of art classified initially as 'savage,' 'exotic,' or 'primitive' at the time of their successive discoveries. In such studies the object or system of objects is not the focus of attention; the materiality and form of the object, the structure and environment supporting and surrounding it, and about which the object conveys information, are not closely studied. Instead, the object or system of objects is used to illustrate a given type of social activity. Curiously, the classical art of the Western World has received just the opposite treatment. For in attributing specifically visual status to these Western arts, we often ignored the political, economic, sociological, and technological factors that had a part in shaping the creative imagination that produced them.

The pursuit of data is only one aspect of a quest for meaning. This is as true of this exhibition of African sculpture as of any other. Whether the works under study are contemporary, classical, or those which are outside the history of the Western World, the ultimate object of the quest is to know enough to permit us to apprehend their mode of existence.

The objects in this exhibition will appear, then, first of all as sculpture, despite the radical transformation they may have undergone in the transition from their proper physical and cultural setting to a Western art museum. Our first consideration must be to determine what constitutes the originality of a sculptural practice. Second, we must study the data that may clarify this practice. Finally, the study of the uses to which such data are put, and the criticism of these uses, complete our endeavour.

The exhibition consists of eight masks, two architectural elements, and fifteen works of statuary. Such a division into three categories seems, at first, to present no obvious problems. In fact, however, although there is little cause for such discussion in the case of

geait la cour d'un palais. Par contre, l'*Effigie commémorative d'une reine portant son enfant* des Bamiléké pourrait être considérée non pas comme une figure autonome mais comme un élément d'architecture (cat. n° 14). Deux séries de statues, appuyées contre la paroi externe d'un mur en bambou et sous l'auvent d'une case, apparaissent comme un haut-relief encadrant l'ouverture de l'habitation. La reine bamiléké est inséparable d'une de ces deux rangées de statues à l'intérieur de laquelle elle a joué son rôle. Dans l'exposition il sera donc plus juste de considérer deux et non trois ensembles, l'un constitué par les masques, l'autre par les figures d'apparence autonome.

La sculpture du masque n'est pas indépendante de la façon dont il sera porté. La nécessité de ménager des ouvertures pour la vision ou le maintien de la tête (fentes, trous, creusements plus ou moins importants de la partie intérieure du masque, l'absence ou la présence d'un cou) oriente la taille vers des élancements verticaux, des étirements à l'horizontale ou vers un traitement plus limité au visage et à ses entours directs. Il suffit de tourner soigneusement autour des masques (puisque le spectateur frustré ne peut les tourner entre ses mains) pour apercevoir les jeux du défi ou de la contrainte du port. Ceux-ci engagent, dès le départ du travail sculptural, un certain nombre de relations possibles entre les diverses parties de l'œuvre.

Le *Masque-buffle* des Chamba réalise un équilibre rare entre l'espace occupé à l'avant par le double plateau rectangulaire et celui instauré à l'arrière par le demi-croissant des cornes (cat. n° 3). Cette double clôture contrastée de l'espace coupe en deux parties égales le heaume parfait destiné à recevoir la tête du porteur. À mi-chemin, la ponctuation des oreilles accentue la force et la position des deux prolongements horizontaux. Le porteur voit à travers une ouverture invisible entre les deux planches formant machoires.

Le *Haut de masque, portrait de femme,* d'une conception totalement différente, qui a été attribué aux Ejagham, mais qui devrait plus justement être attribué à un des peuples de la région de Calabar dans la basse Cross River, présente une tête féminine à coiffure complexe, probablement un portrait (cat. n° 5). Il n'y a pas de cavité dans le cou pour introduire la tête; la sculpture est conçue pour s'épanouir au-dessus de la tête du porteur. Les puissantes arabesques, formées par les tresses élaborées séparément et fixées dans les têtes[2], semblent constituer une sculpture à elles toutes seules. Elles nous apparaissent comme un harmonieux déploiement plastique issu du conditionnement même du masque, véritable superstructure et non masque de visage.

Les masques qui s'appliquent de façons diverses sur les

the masks, the same is not true for many of the other sculptures. The Yoruba verandah post, for example, becomes a 'statue' in its own right in the exhibition: only the broken upper edge of the mother-figure's headdress is evidence of the drastic transformation. At one time, the entire pillar from which this piece was taken extended, along with other pillars, to support the roof that protected a palace courtyard. On the other hand, the Bamileke *Commemorative Effigy, Queen Carrying Her Child* (cat. no. 14), which seems sculpturally autonomous, could be considered an architectural element: set against the outside face of a bamboo wall, under the verandah roof of a house, two groups of such statues framed a doorway, like high reliefs. The Bamileke Queen, in other words, is inseparable from one of two such ranks of figures in which she played a role. It follows that it would be more accurate to divide the works in the exhibition into two and not three groups: masks and *apparently* autonomous figures.

The carving of a mask depends on the manner in which it is to be worn. The need to make openings for the eyes, or to keep the mask in place (slits, holes, more or less large cavities in the lower portion of the mask, the presence or absence of a neck), determines the shape of the mask, rising vertically or spreading out horizontally, or limiting the treatment of the face and the elements surrounding it. The frustrated visitor cannot turn the mask over in his or her hands, but it is sufficient to circle the work slowly to perceive the restrictive and challenging conditions imposed by its being made to be worn. These conditions, from the start of the fabrication, determine a certain number of possible relations between the various parts of the sculpture.

The Chamba *Buffalo Mask* (cat. no. 3) achieves a rare balance between the space occupied on the front by the double-rectangle plane and that established at the back by the half-crescents of the horns. This double contrasted enclosure of space cuts in two equal parts a perfect helmet designed to receive the wearer's head. The placement of the ears at a point midway up accentuates the force and position of the two horizontal projections. The wearer can see out through the invisible opening between the two plates that form the jaws.

The *Cap Mask Portraying a Woman* (cat. no. 5), which has been attributed to the Ejaghem but should be more exactly attributed to some peoples of the

visages, la figuration des yeux généralement indiquée par des ouvertures ont conduit le sculpteur vers un façonnement plus franchement frontal de son œuvre que dans les cas précédents. La forme tridimensionnelle du masque ne s'affirmera que lors de son usage. Pourtant le sculpteur sait se jouer des contraintes de la frontalité et réussit le tour de force d'installer la profondeur et le rythme. Indépendant des conventions de la ressemblance non imaginaire, il exprime les différentes possibilités du visible.

Le *Masque-hyène du « Kore »* des Bambara et le *Masque demi-cloche « mvondo »* des Lwalwa (cat. nᵒˢ 1, 8), par exemple, le premier à cavité intérieure plus importante que le second, sont tous les deux destinés à recouvrir le visage du porteur. Ils manifestent la force d'une exploration plastique fondée, bien que de façon différente, sur une intégration de volumes autonomes. Les lignes qui marquent les passages d'une surface à une autre et qui envahissent l'espace sont tranchantes: le nez en triangle aigu du masque bambara ou celui en forme de planche étroite du masque lwalwa, par exemple. On retrouve dans l'un comme dans l'autre les yeux exprimés par des vides. Dans le cas du masque lwalwa, il s'agit de deux larges fentes qui divisent l'ovale concave du visage en deux parties égales. La partie supérieure de cet ovale est tranchée par l'arête du nez qui se prolonge à peine dans la partie inférieure relevée par les courts plateaux des lèvres et la pointe du menton. Les yeux du masque bambara ne sont pas des fentes mais deux larges cavités dont l'épaisseur se confond avec les parois du masque. À ces deux cavités sensiblement carrées répond, correspondance positive, la projection cubique de la bouche évidée[3].

Le *Petit masque de visage* des Pende (cat. nᵒ 7) en bois léger et à peine creusé à l'intérieur, s'il ne s'installe pas aussi résolument dans l'espace, réussit avec une économie subtile de moyens à proposer un échantillonnage articulé de figures géométriques de base animé par le contraste de l'œil rond et de l'œil en amande.

Évidemment les systèmes de maintien du masque, qui font partie des manières d'enveloppement total du corps par le costume, peuvent stimuler certaines tendances plastiques, mais celles-ci sont au service des modèles fournis par l'imaginaire collectif et celui propre à l'artiste. Le *Masque-cloche à trois visages,* d'un peuple de la moyenne Cross River, s'installe dans toutes les directions de l'espace avec ses trois visages expressifs en haut-relief qui constituent une masse (cat. nᵒ 6). Ici, la masse en forme de cloche est devenue entièrement réaliste, mais le triple renouvellement des visages permet une conquête totale de l'espace. De tous les masques exposés le *Masque « gelede »* des Yoruba est le seul qui propose une représentation

Calabar region of the Low Cross River, is totally different in conception. It shows a female head with an elaborate hairdo and is probably a portrait. There is no place in the neck for the insertion of the head: this sculpture is intended to 'flower' from the top of the head. The powerful curves of the tresses, carved separately and then fixed onto the heads of such masks,[2] seem to constitute a distinct sculpture in themselves. They appear a harmonious sculptural extension derived from the very function of the mask itself – a superstructure for the head, not a covering for the face.

In the case of masks worn in different ways on the face, the eyes are generally indicated by openings – which leads the sculptor toward a more frontal shaping of his work than in the preceding examples. The three-dimensional aspect of a mask is only affirmed by the use to which it is to be put. The artist, nevertheless, knows how to exploit the constraints of frontality and succeeds brilliantly in imparting depth and rhythm. Independent of figurative convention, the sculptor expresses the different visual possibilities.

The Bambara *'Kore' Hyena Mask* (cat. no. 1) and the Lwalwa *Half-Bell Shaped Mask 'Mvondo'* (cat. no. 8), for example, are both intended to be face masks – the latter having a larger internal cavity than the former. In their very different ways, they both express a vitality of sculptural exploration based on the integration of autonomous volumes. The lines that mark the passage from one surface to another, and that themselves project into space, are decisive ones; for example, the sharp triangular nose of the Bambara mask, or the narrow ridge of the nose in the Lwalwa mask. In both masks the eyes are expressed by holes: in the Lwalwa mask, two large slits divide the concave oval of the face into two equal parts. The upper part of the oval is divided by the bridge of the nose which just barely projects into the lower portion and is echoed by the abbreviated planes of the lips and the pointed chin. In the Bambara mask the eyes are not slits but rather holes the depth of which involves them in the planes of the mask. These two fairly square cavities are balanced by the cubic projection of the hollow mouth.[3] The Pende *Small Face Mask* (cat. no. 7) in a light and barely hollowed-out wood, even if it does not resolutely fill out the space it occupies, succeeds with a subtle economy of means in articulating a repertory of basic geometric figures animated by the contrast of the two eyes, one round and one almond-shaped.

idéaliste d'une tête humaine (cat. n° 4). Le modelé est fin et au repos. Il ne s'agit plus d'un masque-heaume mais d'un masque creusé pour recevoir la partie supérieure de la tête du porteur. Le jeu de la frontalité semble cette fois accepté, l'essentiel est à l'avant mais il s'épanouit dans un ovoïde parfait dont la partie inférieure paraît se projeter littéralement vers l'avant. Le *Masque-bélier* des Bozo se présente comme un bloc sculpté assez lourd, dont la cavité intérieure est étroite (cat. n° 2). Les deux évidements en forme d'orbites rondes suggèrent qu'ils devaient servir de réceptacles à des matériaux disparus. Rien dans sa matérialité ne nous révèle immédiatement les manières de son usage. Le bloc plein en forme de cône est prolongé par deux lourdes volutes au diamètre décroissant. Celles-ci se déploient au niveau de la moitié la plus haute du cône[4]. Il ne semble pas construit pour le port habituel par un individu mais plutôt comme partie d'un agencement plus complexe.

Les techniques de la taille sont généralement suivies par des activités supplémentaires qui achèvent la sculpture. Quelles sont les relations entretenues entre ces activités et la sculpture proprement dite du bois, et où s'arrête la pratique sculpturale?

La nuance colorée et chatoyante de patines diverses peut être considérée non comme un simple ajout mais comme un procédé de finition qui qualifie la matière. À ce point d'intimité entre le bois et son reflet, on ne sait plus parfois si la patine est née naturellement de l'usage et du temps ou si l'addition d'une matière autre a été plus ou moins pratiquée. Compte non tenu de ses ajouts picturaux, le masque yoruba en est un bon exemple (voir cat. n° 4): la patine a libéré du bois, au grain solide et fin, des qualités qui l'apparentent à une sorte de coquille rousse précieuse. Nous retrouverons toutefois la patine de façon plus constante dans la statuaire[5].

La franche addition de matière à matière, que nous rencontrons aussi bien dans les masques que dans la statuaire, est considérée encore souvent dans les analyses esthétiques comme un procédé d'ordre décoratif. Il est courant de voir l'application picturale ou la fixation d'éléments annexes sur la sculpture sur bois africaine comprises comme trahissant l'ordonnance sculpturale au sens strict, voire même intervenant pour cacher un manque, une faiblesse, dans le jeu des articulations de l'œuvre.

Pourtant si l'on observe le masque pende (voir cat. n° 7), les pigmentations rouge, blanche et noire nous semblent inséparables des trajectoires géométriques de la sculpture. La bichromie de la forme en éventail au sommet de la face peut être considérée comme nécessaire. Elle crée une duplication de surfaces triangulaires en relation avec les agencements symétriques et asymétriques des surfaces et

For obvious reasons, the systems used to hold a mask in place, which are part of the manner in which the body is covered by a costume, may stimulate further sculptural styles. But the latter follow patterns determined by the collective imagination and that of the individual artist. The *Helmet Mask with Three Faces* of the Middle Cross River (cat. no. 6) fills its space in all directions by means of its three expressive, high-relief faces which form a single mass. Here the bell-shaped form becomes entirely realistic, but the thrice-renewed face allows a total conquest of the space. The Yoruba *'Gelede' Mask* (cat. no. 4), alone of all the masks in the exhibition, idealizes the human head. The treatment here is refined and serene. The mask is not a helmet-mask but is carved to receive only the top of the head. The conventions of frontality seem to have been accepted here: the essential is up-front, but the mask curves up to form a perfect oval, the lower portion of which seems literally to thrust itself forward into space. The Bozo *Ram Mask* (cat. no. 2) is a rather heavy, sculptured block with a narrow interior cavity. The two recesses in the form of round orbits suggest that they once served as receptacles for material that has since disappeared. There is nothing in the physical composition of the mask to suggest immediately how it was used. The massive cone is prolonged by two heavy, spiriform, volute-like shapes of decreasing diameters, which curve around behind the upper portion of the conical shape.[4] The mask seems to have been designed as part of an even more complicated assemblage rather than for ordinary wear by an individual.

The proper techniques of carving are usually followed by supplementary treatments which then complete the sculpture. But what precisely is the relationship between these procedures and the sculpturing of wood properly so called? Where may truly sculptural activity be said to leave off?

The nuance of colour and iridescence of various patinas can be considered not as simple additions but rather as finishing techniques that modify the quality of the material. Hence, the intimacy between the wood and its reflecting surface is such that it is sometimes impossible to determine whether the patina came about naturally from use over a period of time, or whether some substance was deliberately applied to the wood. The Yoruba mask (cat. no. 4), not considering its pictorial additions, is a good example of this ambiguity: the patina has given the strong, close-grained wood the appearance of a pre-

reliefs peints du visage. L'opposition sombre-clair du masque de la moyenne Cross River à trois faces, le sur-modelage en peau d'antilope, les chevilles dressées sur les têtes et les dents en métal interviennent dans la sculpture comme des moments de l'invention totale destinée à instaurer une réalité d'ordre plastique plutôt que comme les preuves d'une habilité illusionniste (voir cat. n° 6).

Ainsi, les masques, blocs en bois sculptés, sont devenus des œuvres indépendantes, manifestations d'une somme de constructions plastiques achevées et originales. Les statues, plus que les masques, se présentent comme des figurations autonomes. Les masques, une fois admise leur qualité d'œuvre sculpturale, nous suggèrent malgré tout l'idée d'autres choses accompagnantes – costumes, corps mouvant, pas de danse, rythmes musicaux, textes chantés. La statuaire, elle, s'affirme d'abord comme une présence finie. Les moyens mis en œuvre pour assurer cette présence relèvent de conceptions sculpturales oscillant entre deux pôles: celui d'un expressionnisme obtenu par l'articulation de volumes contrastés et l'utilisation très marquée de notations descriptives, l'effigie d'une reine bamiléké (voir cat. n° 14) par exemple, et celui d'un réductionnisme extrême dans lequel les indications familières sont rame-nées à l'essentiel et les relations entre les parties inventées. La figure de reliquaire kota-mahongwe appartient à cette dernière catégorie (voir cat. n° 18). La personne figurée n'est plus qu'une feuille plate et large sommée d'un court cylindre et prolongée par une sorte de poignée cylindrique terminée en ovale, le tout réalisé grâce à une âme en bois peu sculpté recouverte de plaques, fils et cabochons en cuivre. Les indications descriptives sont plus que discrètes. Dans la figure de reliquaire kota-obamba, le visage s'anime (voir cat. n° 19), le front se bombe, le visage est couronné d'une coiffure en croissant et à ailes. Entre la base en losange, suggérant les membres supérieurs et inférieurs d'un être humain, et la tête s'établit un jeu frontal d'opposition entre espace négatif et espace positif. De la figure kota-mahongwe à la figure kota-obamba les passages plastiques se sont faits subtilement.

Généralement la statuaire varie entre ces deux pôles stylistiques en empruntant volontiers, pour les combiner, les procédés formels relevant de l'un ou de l'autre. Des qualités strictement architecturales vont de pair avec des modelés sensibles rehaussés par une chaude patine et la représentation précise de parures corporelles comme dans la *Mère à l'enfant «phemba»* des Yombe (cat. n° 20). La même rigueur architecturale se retrouve, mais cette fois déployée dans toute l'ossature du corps puissant et lumineux de la *Figure de reliquaire «byeri»* des Fang (cat. n° 17). Le visage,

cious russet-coloured shell. Patina is found more often in statuary.[5]

In many aesthetic analyses, the addition of diverse materials encountered in masks and statues is still, even today, often considered 'decorative.' The appli-cation or attachment of pictorial or other elements to African wood sculpture is commonly interpreted as a betrayal of sculptural technique in the strictest sense, or even as a means of hiding a deficiency or weakness in the interplay of sculptural elements.

However, if one looks closely at the Pende mask (cat. no. 7), the red, white, and black pigmented areas seem to be an integral part of the geometric trajectories of the sculpture. The two colours of the fan shape that tops the face could both be considered necessary. They create a duplication of the triangular shapes corresponding to the symmetrical and asym-metrical articulation of painted surfaces and low relief of the face. The contrast of light and dark in the three-faced mask of the Middle Cross River (cat. no. 6), the antelope-skin surface modelling, the pegs fastened on the heads, and metal teeth – all work in the sculpture more as parts of the overall creative process designed to achieve a given artistic reality rather than as proofs of the artist's illusionist skills.

In this way the masks appear to us as carved wood blocks that have become independent works of art, the manifestation of a sum of a series of original and completed visual processes. The statues more than the masks present themselves as autonomous. Although acknowledged as sculptural works, the masks, nevertheless, also evoke the idea of concommitant things such as costumes, moving bodies, dance steps, musical rhythms, and chanted texts. But statuary imposes itself from the beginning as a complete presence. The means used to ensure this presence derive from two poles of sculptural thinking: one, an expressionism achieved through the articula-tion of contrasted volumes and the remarkable use of descriptive notations – for example, the Bamileke queen (see. cat. no. 14) – the other, an extreme reductionism in which familiar notations are reduced to their essentials and new relations between the constituent parts invented. The Kota-Mahongwe reliquary figure (see cat. no. 18) is an example of this reductionism. The figure is no more than a large flat leaf capped with a small cylinder and prolonged by a sort of cylindrical handle that terminates in an oval form – the whole achieved through the lightly carved

lieu habituel du modelé émotif, devient ici projection concave sous la rondeur parfaite du crâne, partie soigneusement structurée qui semble coordonner l'articulation générale de la sculpture. Quels que soient les moyens utilisés, multiplication des systèmes d'expression naturaliste ou économie maximum visant à la suggestion ou au schéma, toutes les statues exposées s'inscrivent dans l'espace de façon solide et organisée.

Cette existence spatiale si évidente de la statuaire pourrait être partiellement attribuée à la continuité visuelle assurée par le sculpteur entre le matériau originel, branche ou tronc d'arbre à l'essence choisie, et l'œuvre terminée. La persistance de l'arbre, à partir duquel émerge et se libère l'invention figurative, nous renvoie au monde de la nature et des hommes. Le cylindre vertical noueux qui se tend entre le ciel et la terre n'est jamais oublié et avec lui tout ce qui l'associe au morceau d'humanité constitué par un village ou un hameau. C'est probablement dans l'*Effigie commémorative de chef assis* des Bamiléké (cat. n° 15) que cette présence s'avère la plus intense. Le personnage puissant semble jaillir tout naturellement du tronc de l'arbre.

À cette insistance du matériau originel le sculpteur répond par un traitement à la fois respectueux et inventif. Selon qu'il s'éloigne plus ou moins du bois initial, l'articulation des formes se développe dans des directions diverses. Les indications anecdotiques – *Personnage assis sur un siège « iran »* des Bidiogo (cat. n° 9), *Mortier-piédestal « odo shango »* des Yoruba (cat. n° 13), *Figurine féminine, bouchon de calebasse* et *Effigie de chef* des Hemba (cat. n°s 24, 25), *Cavalier sur son cheval à tête coupée* des Dogon (cat. n° 10) – sont intégrées dans les calculs plastiques stimulés plutôt que limités par les contraintes du matériau.

Le mortier-piédestal yoruba résout la contradiction apparente de la rondeur et de l'angularité. Le disque épais qui reçoit le corps agenouillé trouve sa contrepartie visuelle dans la rondeur du mortier porté sur la tête. Le mortier légèrement incliné introduit une indication de mouvement dans la rigueur des rapports linéaires et des correspondances entre les volumes. La présence féminine semble concentrer sa raison d'être dans les yeux, de dimensions importantes, aux paupières gonflées comme semi-closes. Bracelet et collier en petites perles de verre, blanches, violettes et roses s'ajoutent aux formes lisses. À l'inverse, le *Personnage debout* des Mumuye (cat. n° 11) existe dans un dénuement de rondeurs et de signes apparents. Les facettes de la surface du bois qui témoignent du travail de l'outil sensibilisent la tension spiralée du corps. Le mouvement en spirale de la figure est suggéré par le traitement en éllipse de la ligne des épaules et des bras, l'étranglement du tronc, et la création d'un espace négatif central.

wooden core's being covered with copper strips, wire, and studs. The descriptive indications are more than subtle. In the Kota-Obamba reliquary figure (see cat. no. 19) the face is animated, the forehead domed, the whole crowned by a crescent headdress with side panels. Between the lozenge-shaped base suggestive of the arms and legs of a human being and the head, a frontal interplay is established: an opposition between positive and negative space. The sculptural differences between the Kota-Mahongwe and the Kota-Obamba figures are very subtle indeed.

In general, statuary varies between these two stylistic poles, freely borrowing formal techniques from both in order to combine them. Strictly architectural qualities go along with sensitive relief heightened by a warm patina, and with precise rendering of body ornaments, as in the Yombe *'Phemba' Mother with Child* (see cat. no. 20). The same architectural rigour is found in another statue, this time manifested in the whole frame of the powerful and luminous body of the Fang reliquary figure (see cat. no. 17). The face, the usual focus of emotive sculpturing, becomes here a concave projection beneath the perfect roundness of the skull – a carefully structured element that seems to coordinate the general articulation of the sculpture. Whatever the means used – the multiplication of naturalistic means of expression, or a totally austere approach using suggestion or outline – all the exhibited works define themselves in space in an organized, solid way.

This spatial existence, so evident in the statuary, may be partly attributed to the fact that the sculptor has assured visual continuity between the original material – a branch or a tree trunk of a special kind – and the finished work. The continued presence of the tree from which the figurative image emerges and frees itself refers us back to the world of man and nature. The knotty vertical cylinder that stretches between heaven and earth is never forgotten, nor is everything that relates it to that portion of humanity made up by the village or hamlet. This presence is probably most powerful in the Bamileke commemorative effigy (see cat. no. 15): the powerful figure seems literally to spring from the trunk of the tree.

The sculptor responds to the imperatives of his material in both an inventive and respectful way. Depending on how much the sculptor moves away from the form in the original piece of wood, the articulation of forms develops in different directions. Anecdotal elements – the Bidyogo *Seated 'Iran' Figure*

Le *Personnage féminin à clous «nkondi»* et la *Figure magique «nduda»* des Yombe s'écartent des deux sculptures précédentes et de toutes les autres (cat. nᵒˢ 21, 22). Il s'agit avec elles d'un montage fait à partir de la sculpture, c'est-à-dire d'une pratique de transformation d'une forme en une autre[6]. La sculpture sur bois sortie des mains de l'artisan devient une autre sculpture par l'addition d'éléments souples ou solides: clous, lames, cloches, réceptacles résineux, miroirs, ficelles, étoffes, coquillages et piquants. La capacité émotive de l'objet, exprimée par d'autres moyens que le pur travail du matériau originel, est même renforcée, construite petit à petit par additions successives ou retraits des éléments annexes. La profusion de surfaces hérissées n'exclut pas, un foyer d'expression raffiné, le visage.

Chacun des exemples de la statuaire que nous avons la possibilité de contempler dans cette exposition parvient à établir une présence plastique ferme[7]. Les formes s'imposent à nous non seulement avec une grande force esthétique mais également avec une véritable force mentale. C'est sans doute cette qualité de l'articulation des formes dans un tout créateur d'espace et de sens qui a frappé la plupart des «découvreurs de l'art nègre»[8] et qui nous frappe encore aujourd'hui aussi intensément.

La raison d'être de ces sculptures se fonde sur un ou plusieurs sens qui nous assaillent et nous échappent à la fois. Un fort sentiment de dépaysement nous envahit en particulier devant les figures dépouillées de tout signe aisément reconnaissable, telles que la figure mumuye (voir cat. nᵒ 11), le masque chamba (cat. nᵒ 3), les personnages yombe (cat. nᵒˢ 20–22), et les figures de reliquaire kotamahongwe et kota-obamba (cat. nᵒˢ 18, 19). Même les figurations les moins éloignées d'un inventaire de formes légué par notre tradition artistique routinière nous posent un problème. La maternité yombe par exemple, si elle nous propose une image familière entre toutes, nous laisse insatisfaits. Un réseau de significations semble se construire très confusément pour nous au fur et à mesure que nous saisissons l'articulation et les modalités figuratives de cette statue[9]. Les conditions, qui ont conduit l'œuvre plastique à exister telle qu'elle se présente à nous, s'enracinent dans un système de pensée et d'action dont nous ne possédons pas les clefs. Il nous faut donc aller à leur recherche.

Ce qui nous semble nécessaire à ce point de notre démarche qui tend vers la compréhension d'une œuvre plastique à partir de sa matérialité même c'est la distinction entre son sens et sa fonction.

Dans son sens le plus limité, la fonction d'une œuvre, c'est-à-dire ce pour quoi elle sert, ce que l'on a constaté ou

(cat. no. 9), the Yoruba 'Odo Shango' Mortar Pedestal (cat. no. 13), the Hemba *Female Figure, Gourd Stopper* (cat. no. 24), and *Effigy of a Chieftain* (cat. no. 25), and the Dogon *Rider on Headless Horse* (cat. no. 10) – are integrated into sculptural calculations, stimulated rather than inhibited by the constraints of the material.

The Yoruba mortar pedestal resolves the apparent contradiction between roundness and angularity. The thick disc upon which the figure kneels finds its visual counterpart in the roundness of the mortar carried on the figure's head. The slight inclination of the mortar introduces a suggestion of movement in the rigorous system of corresponding volumes and lines. The female figure seems to concentrate her very reason for being in her eyes: they are large, with swollen, half-closed eyelids. A bracelet and necklace of tiny white, mauve, and pink glass beads is added to the supple forms. By way of contrast, the Mumuye *Standing Figure* (cat. no. 11) presents itself as a combination of austere volumes and obvious signs. The facets of the wood surface show the marks of the carving tool and emphasize the coiled tension of the body. This spiralling motion is suggested by the elliptical treatment of the lines of the shoulders and arms, the constriction of the trunk, and the creation of a central, negative space.

The '*Nkondi*' *Female Figure with Nails* (cat. no. 21) and the Yombe '*Nduda*' *Magic Figure* (cat. no. 22) are quite distinct from the two previous sculptures – in fact from all other works in the exhibition. Each is a montage – a process by which one object is transformed into another.[6] Leaving the artist's hands, the original carving becomes a new sculpture through the addition of rigid and flexible elements: nails, plaques, bells, resin receptacles, mirrors, twine, cloth, shells, and thorns. The emotive capacity of the object is expressed by means other than the originally carved material. This emotiveness is even reinforced, built up bit by bit, by successive additions or removals of subsidiary elements. The profusion of spiky surfaces does not involve the face, an area of refined expression.

Each of the works establishes a strong sculptural presence.[7] Their forms impose themselves with not only great aesthetic force but also true spiritual force. It is this quality of articulation of forms, creating contexts of space and meaning, that most struck the discoverers of 'l'Art Négre'[8] and which strikes us today as intensely as ever.

ce que l'on sait de son usage, a absorbé pendant longtemps l'essentiel de l'intérêt porté sur les sculptures africaines. À ce niveau de la réflexion les sculptures étaient classées généralement dans les quelques larges catégories fonctionnelles suivantes: rites de circoncision, d'initiation ou d'intronisation; cultes d'ancêtres, de divinités ou d'esprits; cérémonies funéraires; cultes agraires; attribution symbolique du pouvoir; techniques magiques et divinatoires; pratiques propres à des sociétés dites secrètes exerçant un contrôle social et manifestant l'éthique du groupe ou associations de prestige ou de divertissement. Comment situer les vingt-cinq sculptures dans ces catégories?

Les masques bambara et lwalwa (voir cat. n^os 1, 8) se laisseraient classer sous la rubrique qui les associent aux rituels initiatiques qui marquent le passage d'un état de moindre achèvement de la personne à un état plus complet. Le personnage bidiogo et le mortier-piédestal yoruba (voir cat. n^os 9, 13) semblent relever d'un culte d'une divinité. Les deux figures de reliquaire kota-mahongwe et kota-obamba, la statue fang (voir cat. n^os 18, 19, 17), et l'*Effigie d'ancêtre* des Hemba ainsi que la représentation de l'effigie d'une reine bamiléké (cat. n^os 23, 14) paraissent liées à un culte des ancêtres. Les deux statues yombe et la figurine hemba sont associées à des techniques magiques et divinatoires (voir cat. n^os 21, 22, 24). Le masque des Yoruba et ceux des peuples de la région de la Cross River appartiennent à des associations fermées dont les buts sont spécifiques (voir cat. n^os 4–6). Le masque pende (voir cat. n^o 7), enfin, paraît être un attribut du pouvoir d'un chef, il rejoint dans cette fonction expressive de l'autorité le pilier de véranda yoruba (cat. n^o 12) et le cadre de porte bamiléké (cat. n^o 16). Les chefs bamiléké et hemba (voir cat. n^os 15, 25), la figure mumuye, la maternité yombe, le cavalier dogon (cat. n^os 11, 20, 10), et les masques bozo et chamba (cat. n^os 2, 3) échappent à la possibilité d'une mise en place dans une des rubriques précitées parce que celles-ci, et de façon immédiate, se révèlent beaucoup trop étroites, voire confuses, pour les admettre.

La statue bamiléké qui représente le *fon* Ngouambo n'est certes pas dissociable du culte commémoratif d'un ancêtre dont le nom et le souvenir se sont conservés. Toutefois, elle doit son existence à un rituel d'intronisation qui exige l'exécution du portrait de chaque nouveau roi par un sculpteur. Le chef hemba lui non plus n'est pas dissociable d'un culte des ancêtres mais les objets qu'il présente (couteau de prestige et herminette) spécifient son rôle et manifestent ses pouvoirs. Autant qu'ancêtre, individualisé ou mythique, il est chef, guerrier et technicien, source d'autorité et d'efficacité. La figure mumuye n'a rien à faire avec un culte des ancêtres ou des dieux[10]. Elle n'appartient

The *raison d'être* of these sculptures is rooted in one or more meanings that assault and yet evade us. In particular a very strong sense of unfamiliarity overcomes us as we face these works from which all recognizable signs have been stripped – for example, the Mumuye figure (see cat. no. 11), the Chamba mask (see cat. no. 3), the Yombe figures (see cat. nos 20, 21, 22), and the Kota-Mahongwe and Kota-Obamba reliquary figures (see cat. nos 18, 19). Even those figures quite close to the inventory of inherited forms in our own routine artistic traditions present problems. The Yombe mother and child, for example, although a very familiar image, is nevertheless most puzzling. A network of implications grows in a confused way as we become aware of the sculptural articulations and figurative approaches embodied in this statue.[9] The conditions that brought this sculpture into being as we see it before us belong to a system of thought and action that is unfamiliar to us and to which we must find a key. We must therefore go in search of it.

It seems necessary at this point in our analysis – which is tending towards the comprehension of a visual work of art according to its materiality – to make a distinction between its meaning and its function.

In its most limited sense, the function of a work is what one knows or can find out about the use for which it is intended. This functionality has for a long time been the primary concern of those who study African sculpture. In this perspective, sculptures generally fell into several rather large, fundamental categories: circumcision, initiation, or enthronement rites; ancestor, divinity, or spirit cults; funeral ceremonies; agrarian cults; symbolic attributions of power; magical or divinatory techniques; practices proper to so-called secret societies that exercised social control and embodied the group ethic, or to societies of prestige or entertainment. Where do the twenty-five sculptures in this exhibition fall in relation to these categories?

The Bambara mask (see cat. no. 1) and the Lwalwa mask (see cat. no. 8) lend themselves to classification as objects in initiation ceremonies marking a passage from a stage of lesser development of the person to a stage of greater achievement. The seated Bidiogo figure (see cat. no. 9) and the Yoruba mortar pedestal (see cat. no. 13) seem derived from a divinity cult. The two reliquary figures, Kota-Mahongwe and Kota-Obamba, (see cat. nos 18, 19), the Fang statue

pas à une association particulière et n'est pas liée spécifiquement à des rites agraires ou funéraires. Éventuellement esprit tutélaire, la figure s'associe à des pratiques magiques ou divinatoires mais elle connait aussi d'autres utilisations. La maternité yombe et le cavalier dogon ne se laissent pas enfermer dans une catégorie singulière. La maternité représentée par la sculpture yombe, «image de fécondité par excellence», joue un rôle dans les institutions de type aristocratique ainsi que dans les techniques spécialisées du devin. Le cavalier dogon a été enlevé de son autel mais ses connotations symboliques, riches et nombreuses persistent. Le masque chamba évoquerait un esprit de la brousse, mais ses activités restent méconnues. Enfin le masque bozo, s'il n'est pas indépendant de rituels agraires, manifeste une importance qui va bien au-delà des pratiques propitiatoires associées aux futures récoltes. Avec chacune de ces dernières sculptures il semble que nous parcourons des champs de fonctions ou de rôles fort variés sans voir clair dans une logique possible de leur polyvalence.

En reconsidérant les sculptures qui, elles, se laissaient plus ou moins classer, on s'aperçoit qu'il y a lieu d'être tout aussi insatisfait. Le masque bambara par exemple démontre l'imprécision de la catégorie «initiation» si elle n'est pas envisagée à l'intérieur d'une structure idéologique beaucoup plus vaste et parfaitement cohérente qui multiplie et distingue plusieurs rites de passage. Le personnage bidiogo (voir cat. n° 9) nous fournit un autre exemple de l'étroitesse des catégories fonctionnelles. L'iran est "dieu" et à ce titre un culte lui est offert, privé ou villageois, mais il n'est pas seulement "dieu" ou éventuellement substance vitale, il est autre chose. Suivant les occasions il devient même l'instrument de pratiques divinatoires[11]. Le haut de masque de la région de Calabar (voir cat. n° 5), en forme de tête féminine à larges nattes courbes, est connu et utilisé dans toute la zone de la Cross River, mais il n'appartient pas à une seule organisation. Les groupements, dans lesquels il va jouer un rôle, diffèrent selon les lieux et les cas. Enfin, le masque yoruba (voir cat. n° 4) fonctionne effectivement à l'intérieur d'une association qui exige une entrée institutionnalisée pour chacun de ses membres et se voue à des activités tout à fait particulières, mais l'envergure religieuse de cette société s'avère immense. Parmi ses nombreux rôles, ce masque fonctionnerait également comme un objet de culte aux dieux de l'eau et aux divinités qui leur sont associées[12].

Le terrain est mouvant. Lorsque les fonctions sont connues elles apparaissent multiples et flexibles mais dans de nombreux cas elles restent encore peu ou mal connues, ou encore, floues. Les principes de mise en ordre des rôles possibles joués par chaque sculpture dépassent la simple

(see cat. no. 17) and the Hemba *Ancestor Effigy* (see cat. no. 23), and the Bamileke queen (see cat. no. 14) seem related to ancestor cults. The two Yombe statues (see cat. nos 21, 22), and the Hemba figurine (cat. no. 24), are related to both magical and divinatory techniques. The masks from the Cross River region (see cat. nos 5, 6), and the Yoruba mask (see cat. no. 4), belong to closed societies whose aims are specific. Finally the small Pende mask (see cat. no. 7) seems to be an attribute of chiefly power. Related to the same function expressive of authority are the Yoruba verandah door post (see cat. no. 12) and the Bamileke door frame (see cover and cat. no. 16). The Bamileke and Hemba chiefs (see cat. nos 15, 25), the Mumuye figure, the Yombe mother, the Dogon equestrian statue (see cat. nos 11, 20, 10), the Bozo and the Chamba masks (see cat. nos 2, 3) escape classification under the earlier mentioned headings because these categories are, in an immediately apparent way, too narrow, even confused, to be applicable here.

The Bamileke statue that represents *Fon* (king) Ngoumbo is certainly not separable from the cult of an ancestor whose name and good memory are well preserved. However, it owes its existence to an enthronement ritual that requires each new king to have himself represented by a sculpture. The Hemba chief is no less related to an ancestor cult, but the objects he presents—the knife, sign of prestige, and the adze—make apparent his role and his power; in so far as the figure is an ancestor, real or mythical, he is chief, warrior, and technician, a source of authority and efficacy. The Mumuye figure, on the other hand, has nothing to do with ancestor or divinity cults;[10] it belongs to no specific 'secret society' and has no specific connection with agrarian or funeral rites. It is, in the end, a tutelary spirit and has some relation to magical and divinatory rituals, but is not without other functions. The Yombe mother and child and the Dogon man-on-horseback, similarly, cannot be placed in any one category. The maternity represented by the Yombe figure, a 'fertility image par excellence,' plays a role in aristocratic institutions as well as in specific divinatory activities. The Dogon rider has been taken from its altar, but its many rich symbolic connotations still hang about it. The Chamba mask seems to evoke a spirit of the bush but its function is unknown. Finally the Bozo ram mask, if not unrelated to agrarian rituals, has an importance that evidently goes far beyond propitiatory rites for a

désignation d'un aspect fonctionnel et même sa descrip-
tion. La question de savoir comment fonder un effort de
compréhension de ces œuvres est donc celle que se pose à
chacun de ceux que préoccupent une relation avec les arts
plastiques africains. Les réponses données s'avèrent extrê-
mement différentes.

Des directions d'approche relevant de multiples disciplines
ont été empruntées, confrontées, renouvellées par des
chercheurs aux personnalités et aux expériences les plus
diverses. Depuis une quinzaine d'années, le panorama des
œuvres s'est considérablement élargi et les tentatives de
documentation systématique sur place et dans les archives
se sont accrues, nourrissant une réflexion plus riche. Ces
méthodes d'approche de l'art africain divergent en ce qui
concerne leurs champs de réflexion. Elles se fondent soit sur
la production artistique elle-même, considérée comme lieu
d'expression de signes[13]. soit sur la totalité de la vie
culturelle comprise comme seule matrice d'explication des
œuvres ou soit enfin, sur des principes méthodologiques qui
servent à situer les œuvres dans un système qui les supporte.
L'ouvrage de Daniel Biebuyck, *Lega Culture. Art, Initiation,
and Moral Philosophy among a Central African People,* est l'un
des meilleurs exemples de la saisie d'œuvres d'art africain
dans leur enracinement culturel. La production artistique
ne forme pas, comme le titre et le sous-titre de l'étude
l'indiquent, le centre de réflexion de l'auteur. L'objet
véritable de son approche est l'ensemble des modèles de
pensée et d'action des divers groupes lega, modèles qui se
déploient et s'organisent à l'intérieur d'une institution
appelée le *Bwami.* La production artistique ne fonctionne
chez les Lega que dans les limites du *Bwami* et au niveau des
différentes étapes initiatiques qui marquent pour chaque
candidat son passage d'un échelon à un autre à l'intérieur
d'un grade de l'institution, ou d'un grade à un autre plus
élevé dans la hiérarchie. Objets naturels (d'origine végé-
tale, minérale ou animale), objets d'art (masques et
figurines en bois, os et ivoire) et objets que, pour les
distinguer des objets d'art, Daniel Biebuyck nomme «manu-
facturés» (vanneries, instruments en métal, chaises, bâtons
pilons, jeux en bois) sont indistinctement conservés
ensemble dans un sac en bandoulière ou un panier.

Paniers ou sacs à objets initiatiques sont gardés, pour la
collectivité en accordance avec les droits et les devoirs
afférents à leur position, dans le *Bwami,* par un responsable
qualifié ou un propriétaire individuel. Tous ces objets ont
été observés par l'auteur sur place et à l'intérieur du
complexe d'événements qui les qualifie. Un énoncé des
maximes associées à chaque objet présenté à l'initié lui
révèle une série de connotations symboliques que cet objet

good harvest. In each of these unclassifiable
sculptures, it seems, we hasten over very varied fields
of functions and roles without coming upon a
plausible logic for their diverse purposes.

In any reconsideration of those sculptures that seem
to fall more or less into one classification, we realize
that there is just as much room for dissatisfaction. The
Bambara hyena mask shows the imprecision of the
category 'initiation rite,' unless the phrase is under-
stood in the context of a very much larger and more
coherent ideological framework of manifold and quite
distinct 'rites of passage.' The Bidiogo figure (see cat.
no. 9) supplies another example of the narrowness of
any functional classification. The *Iran* is 'god' and for
this reason receives either individual or communal
worship; it is not only 'god' or eventually vital
substance but is something else. According to
circumstances the *Iran* becomes the instrument in
divinatory practices.[11] In the Calabar-region mask
(see cat. no. 5), the top, which is in the form of a
female head with large curved tresses, is known and
used throughout the Cross River area, but belongs to
no one organization; the groups in which it may play a
role vary according to location and circumstances.
Finally, the Yoruba mask (see cat. no. 4) functions
exclusively within an association that requires an
institutionalized entrance for each of its members and
which has activities quite specific to it, though the
religious implications of the association are very
broad. But this Yoruba mask, among many other
roles, acts also as a cult object of the water gods and
their associated deities.[12]

The grounds for such interpretations shift
constantly. When functions are known they are
manifold and flexible, but in many cases they remain
little known or misunderstood, or even ambiguous in
themselves. The principles of classification of an
object's role go beyond a simple designation or de-
scription of its function. The question is how we are
to base our attempts to understand the work. This
question is inescapable for all those who concern
themselves with understanding African sculpture, but
it has been answered in many different ways.

Approaches from many different disciplines have
been borrowed, contrasted, and renewed by very
different personalities with the most diverse experi-
ences. During the last fifteen years the scope of
sculpture has considerably widened, and attempts at
systematic documentation in field or archival work

brut ou figuré possède. L'objet, artistique ou non, n'existe que comme un instrument d'expression de l'éthique et de l'idéologie d'un groupe, et sa structure formelle est rarement en relation avec ses significations: «[...] Il ne faut pas s'arrêter à l'apparence de l'objet utilisé. La forme n'est pas nécessairement un signe; prise isolément elle ne véhicule pas nécessairement un sens. Au contraire, les actions et les réalités qui la sous-tendent, la forme, le contenu et les configurations des objets et des activités à l'intérieur desquels la forme s'emploie, la forme et ses détails, voici les foyers du symbolisme.»[14]

La position de Daniel Biebuyck est claire. L'exemple lega lui confirme la fragilité des analyses plastiques. Cet exemple est important et c'est pourquoi nous insistons sur celui-ci bien qu'il n'y ait aucune sculpture lega dans l'exposition. Selon cet auteur, ces analyses nous éloignent, dans la plupart des cas, des préoccupations mêmes de ceux qui fabriquent des objets, les utilisent et leur donnent un sens; et, dans l'absence d'un savoir suffisant sur la culture des peuples dont ces œuvres proviennent, elles comportent un risque énorme d'hypothèses fantaisistes[15].

Naturellement un tel savoir sur la vie d'un peuple a exigé une longue et sensible observation de ces activités ordinaires et extraordinaires. Dans cette approche, l'apprentissage de la langue de l'autre s'avère une des conditions les plus indispensables d'une relative compréhension, malgré l'obstacle parfois presque insurmontable de la traduction, révélateur de la différence des pensées. Le témoignage linguistique est souvent inséparable de la démonstration esthétique dénotant un ordre particulier qui règne dans et entre les images.

Il n'est donc pas étonnant de trouver dans les directions prises par les approches de l'art africain, situées au cœur de la culture qui l'engendre, une longue intégration du chercheur à son lieu de recherche et une patiente étude des textes recueillis en langue vernaculaire. Par exemple, comme c'est le cas dans les travaux de Dominique Zahan, ce qui est analysé, afin de permettre l'accès à la production artistique plutôt que le fonctionnement proprement dit des institutions culturelles, est le contenu de savoir culturel possédé par le groupe considéré.

Dans ses ouvrages sur les sociétés d'initiation bambara et sur la mythologie dogon, Dominique Zahan rencontre des témoignages de la production artistique de ces deux peuples. Il les saisit dans le mouvement général de sa démonstration qui tente, «prenant ses distances vis-à-vis de la culture», de démonter le système de pensée qui la sous-tend[16]. Ce sera donc par rapport à ce système, que ce chercheur situera l'objet plastique dont la structure maté-

have grown immensely, contributing to a deepening understanding. These methods of approaching African art differ in their focus of attention. They are based either on the artistic production itself considered as the place for the expression of signs;[13] or on the whole of the cultural life considered as the sole matrix in which works may be explained; or finally on methodological principles that situate the works in a system that supports them.

Daniel Biebuyck's book, *Lega Culture: Art, Initiation, and Moral Philosophy among a Central African People,* is one of the best examples of the understanding of African works of art in their cultural context. Works of art do not, as indicated in the title and subtitle of his book, constitute Biebuyck's subject. He is rather concerned with the totality of the patterns of thought and action of various Lega groups – patterns that unfold and organize themselves within an institution, the *Bwami.* Artistic production among the Lega functions only within the limitations of the *Bwami,* and at the level of the different initiatory stages that mark a candidate's passage from one level to another within a grade of the institution, or passing to a higher grade within the hierarchy. Naturally-occurring objects (of animal, vegetable, or mineral origin), works of art (wood, bone, or ivory masks, and figurines), and objects that Biebuyck calls 'manufactured' to distinguish them from works of art (fans, metal instruments, chairs, pestles, wooden toys, and so on) are indiscriminately kept together in a shoulder bag or a basket.

These bags or baskets for initiatory objects are kept for the community by a qualified individual or by an individual owner – in either case according to the rights and duties related to their position in the *Bwami.* All of the objects have been seen by the author in their original setting and within the series of events that give them meaning. A statement of the maxims associated with each object presented to the initiate reveals to him a series of symbolic connotations that the object, whether worked or unworked, possesses. The object, whether artistic or not, exists only as a means of expressing the ethic or ideology of a group, and its formal structure rarely has any relation to these connotations: 'the object used,' Biebuyck comments, 'must not be taken at face value. Form is not necessarily a sign, form alone does not necessarily convey meaning. Rather, the activities and the realities that underlie the form, the content, and the configurations of objects and actions in which the

rielle porte les points de repère visibles. Il existe une logique de la pensée dans l'appréciation de l'ordonnance du monde. Les termes de cette logique s'approchent comme les morceaux d'un puzzle qu'il s'agirait de reconstituer. Ce sont surtout les propriétés analogiques des choses qui constituent le fondement des principes de classification autour desquels s'articulent les mythes, les comportements et les œuvres. Mais avant d'atteindre ce qui sera désigné comme des principes de classification, il faudra suivre le déploiement subtil de chaînes de correspondances[17]. Les œuvres d'art s'installent tout naturellement à l'intérieur de cet univers de corrélations puisque, en quelque sorte, elles en sont les répondants symboliques concrets. Ainsi, le masque-hyène de la société des initiés au *Kore* est-il compris comme un «emblème» dont les matériaux, la forme et les détails sculpturaux ainsi que la gesticulation relèvent d'un ensemble de concepts relatifs à la sagesse terrienne que l'animal est censé représenter. Cette sagesse dont Dominique Zahan nous dit: «[...] qu'elle est comme l'hyène qui rôde sans cesse parmi les humains [...] et qui les effraie pour asseoir son autorité.»[18]

Dans cette même direction qui donne la priorité à une appréhension de la pensée religieuse ou philosophique, les travaux de Germaine Dieterlen poursuivant et complétant ceux de Marcel Griaule[19] donnent un exemple. Le système, qui fournira toutes les références grâce auxquelles le champ de la création plastique sera compris, ne sera pas, comme chez Dominique Zahan, fondé sur la saisie des rapports analogiques concrets établis par les usagers eux-mêmes (en l'occurrence les Dogon et les Bambara) entre les êtres et les choses. Le mythe cosmogonique commun à un certain nombre de peuples de l'Afrique occidentale, qui se déclarent parents, va constituer le code d'explication. Les Dogon, les Bambara et les Bozo, dont nous admirons dans l'exposition les sculptures figurant l'homme monté sur son cheval à tête coupée, le masque-hyène et le masque-bélier (voir cat. n°s 10, 1, 2), appartiennent à ce grand ensemble culturel. Dans cette approche, ces œuvres ne s'avèrent accessibles qu'à l'intérieur du mythe qui explicite la naissance et l'ordre du monde[20].

Le masque-bélier n'est compris que comme une image au service de l'acte qui commémore et actualise un moment de cette cosmogonie. Le rituel, qui réactualise l'intervention bénéfique du bélier sacrifié, assure la continuité et l'efficacité de l'ordre établi au moment de cette étape du mythe. La tête de bélier en tant qu'objet plastique – bloc sculpté en forme de cône à doubles volutes décroissantes – s'efface pour devenir le support matériel discret de parures significatives. La signification des parures, comme la gesticulation du masque, nous renvoient à deux sorties publiques de masques

form is used, the form and its details, these are the focal centres of the symbolism.'[14]

Biebuyck's position is clear. The Lega example confirms for him the weakness of aesthetic analyses. The argument is an important one and it is for this reason we have brought it forward, even though there is no Lega sculpture in the exhibition. According to Biebuyck, aesthetic analyses for the most part distance us from the real concerns of those who make these objects, the people who use and give them meaning. And in the absence of sufficient knowledge of the people who produce such objects, the aesthetic approach runs the very great risk of producing quite extravagant hypotheses.[15]

A knowledge as great as Biebuyck's of a people's way of life required a long and sensitive observation of both its usual and special activities. In such an approach, the learning of another's language is the indispensable condition of relative understanding, despite the almost insurmountable problems of translation that witness the differences in patterns of thought. Furthermore, linguistic evidence is often inseparable from aesthetic analysis, denoting a particular order that prevails within and between images.

It is therefore not surprising to find in studies of African art carried out within the original culture a long-term integration of the researcher into the community being researched, and a patient study of the vernacular texts he has collected. However, as is the case in the work of Dominique Zahan, what is to be analyzed, in order to provide access to the artistic production, is the sum of the cultural knowledge possessed by the group being studied, rather than the operation of its cultural institutions.

In his works on Bambara initiation societies and Dogon mythology, Dominique Zahan encountered evidence of the artistic productivity of two peoples. He understands them, within the general tendency of his method 'distancing himself from a culture,' to analyze the system of thought that underpins it.[16] It is in relation to this system that the researcher will 'locate' sculptural objects whose material structure provides visible points of reference. There is a logic of thought in the evaluation of the world's order. The terms of this logic can be approached like pieces of a jigsaw puzzle that has to be assembled. It is especially the analogical properties of things that constitute the basis of the principles of classification around which

qui réunissent les riverains du fleuve Niger au cours de deux cérémonies: l'une nocturne, au moment de la récolte du fonio, l'autre diurne, lors d'une grande pêche collective[21]. Tous les signes plastiques (peints, tissés, sculptés ou gravés) déployés par les masques sont mis en relation, par le chercheur, avec un système graphique formé d'un large ensemble d'idéogrammes qui servent à codifier les catégories de la connaissance. Chez les Dogon, les Bambara et les Bozo, puisque la connaissance se fonde sur le mythe, chaque graphie comporte des significations en relation avec les genèses successives du monde. Ainsi la bande métallique, médiane verticale du visage du bélier traversée par des plaquettes horizontales également en métal et séparées par des ajours losangés, est-elle censée représenter des signes graphiques très précis. Elle figure, entre autres, les neuf étages de l'univers: soit, selon la lecture, les sept étages célestes (les segments verticaux de la plaquette), ou les sept étages terrestres (les segments horizontaux), un étage supérieur (le zénith) et un étage inférieur (le nadir)[22]. Les losanges sont interprétées comme la réunion de deux signes distincts en forme de V, l'un inversé signifiant le monde d'en bas (la terre), l'autre, le monde d'en haut (le ciel). La flexibilité des graphies, due au fait que chaque signe non seulement se multiplie à partir de lui-même mais reçoit un riche champ de connotations dépendantes les unes des autres, permet au même chercheur de «lire» encore dans cette plaquette verticale les signes de la division de l'univers en douze directions[23].

Avec ou sans un très long travail préalable d'ethnologie de la culture, il est possible d'aborder le champ couvert par la production d'objets plastiques en y portant son attention de façon spécifique. Ce champ est alors reconnu pour lui-même, il s'affirme comme un lieu de manifestations originales, il devient un objet de réflexion à part entière. Dans ce cas, les approches se fondent sur des principes théoriques divers et une problématique de l'art se constitue. Dans les approches précédentes, les auteurs rencontraient la création plastique plutôt qu'ils ne la situaient au départ comme objet de leur recherche.

Ces recherches, qui visent à comprendre les diverses expressions relevant du seul domaine de la production des œuvres plastiques africaines, ont contribué non seulement à faire disparaître un certain nombre de préjugés concernant ces œuvres, mais aussi à élargir les conceptions sur l'activité artistique en tant que telle. Les auteurs des œuvres ne sont plus considérés systématiquement comme anonymes. Les principes esthétiques exprimés par l'artiste ou l'artisan, aussi bien que par les membres de sa société, sont soigneusement recherchés. Enfin l'œuvre elle-même n'est plus

the myths, the behaviour patterns, and the created objects are articulated. But before one achieves what might be called principles of classification, one must first follow through a subtle chain of associations.[17] Works of art are a natural part of this universe of correlations, because, in some ways, they are concrete symbols of them. Thus the hyena mask of the *Kore* initiation society may be understood as an 'emblem' whose materials, form, sculptural details, and motion derive from a group of concepts related to the earthly wisdom the animal is thought to represent. It is of this wisdom that Dominique Zahan remarks: 'it is like the hyena constantly roaming the human world . . . the hyena that terrifies in order to establish its authority.'[18]

The tendency to give priority to an understanding of religious or philosophic thought-patterns is found in the work of Germaine Dieterlen, which follows and completes that of Marcel Griaule.[19] The system that will furnish all the references through which the field of artistic creation can be understood will not be based, as it is in the work of Dominique Zahan, on an investigation of the series of concrete analogical relationships established by the users themselves (in this case, the Bambara and the Dogon) between the beings and the things. Rather the explanatory key is to be sought in the cosmogonic myth common to a number of West African peoples that claim a common parentage. The Dogon, the Bambara, and the Bozo whose sculptures we are examining in this exhibition (the rider on a headless horse [see cat. no. 10], the hyena mask [see cat. no. 1], and the ram mask [see cat. no. 2]) belong to this large cultural group. According to this approach, these works are inexplicable without the mythical framework of the birth and ordering of creation.[20]

The ram mask can only be understood when seen as an image instrumental in an act that commemorates but also actualizes a moment in this cosmogony. The ritual that reactivates the benevolent intervention of the sacrificial ram assures the continuity and effectiveness of the order established at this stage of the myth. The ram's head as a sculptural object – a block carved into a cone shape, with two tapering crescent-shaped horns – adopts a secondary visual role, becoming an unobtrusive material support for significant ornamentation. The meaning of the adornments, like the masks in motion, relate to two public ceremonies involving the masks that bring together the riverine peoples on both banks of the

abordée comme un produit fini. Ce sont ces dernières considérations qui vont retenir à présent notre attention.

Parce que dans les sóciétés pré-industrielles le phénomène artistique semblait inséparable d'un ensemble d'activités collectives, l'idée d'anonymat avait été renforcée. Pourtant, dans de nombreuses sociétés africaines les noms d'individus considérés comme «artistes», c'est-à-dire comme producteurs d'excellence dans leurs œuvres, sont bien souvent conservés.

Parmi les sculptures exposées, trois semblent pouvoir être attribuées à des artistes connus. Robert Farris Thompson attribue le pilier de véranda au maître sculpteur Areogun et le masque yoruba au maître sculpteur Labintan (voir cat. nᵒˢ 12, 4). Dans le haut de masque de la basse Cross River, tête féminine à nattes courbes, Keith Nicklin reconnaît le style d'Asikpo Edet Okon, sculpteur d'origine Efut, spécialiste de la fabrication de ce genre de portraits naturalistes raffinés (voir cat. nᵒ 5)[24]. L'artiste individuel peut aussi ne laisser aucun souvenir. Les témoins de son talent ou leurs descendants ont pu disparaître, ou l'activité personnelle du sculpteur n'a pas joué de rôle prépondérant. Parfois l'importance de l'activité artistique doit s'effacer derrière la sacralité de l'œuvre, ou se fondre en elle, ce qui pourrait être le cas, comme le suggère Pierre Harter, de la grande statue commémorative du roi Ngouambo (voir cat. nᵒ 15).

La version du mythe cosmogonique dogon relaté par Jean Laude montre le forgeron dans un rôle héroïque (voir cat. nᵒ 10). Souvent, le forgeron africain est ce sculpteur anonyme des œuvres que nous regardons avec admiration ou intérêt, mais il est aussi le héros culturel de nombreux mythes. Entre le mythe et la pratique, des liens se tissent marquant le forgeron de signes particuliers. L'artisan du fer (extracteur, fondeur ou forgeron, les trois activités distinguant son rôle) est généralement casté et, suivant les cas, mis en retrait de la société ou au contraire honoré. Producteur de la sculpture sur bois à destination rituelle ou sociale, mais surtout maître des techniques les plus vitales, il se situe au centre de l'organisation économique de la société[25].

Si les artistes individuels restent anonymes, des écoles stylistiques ont été signalées à la suite d'études comparatives de séries d'œuvres ou des travaux sur le terrain. François Neyt situe la précieuse figurine, bouchon de calebasse, à la conjonction de deux sous-styles qu'il a isolés dans un large ensemble de sculptures des Hemba du Haut-Zaïre (voir cat. nᵒ 24). Danielle Gallois Duquette a distingué deux styles sculpturaux dans les différentes îles habitées par les Bidiogo et la statuette *iran* exposée appartient à un groupe d'îles dans lequel les deux styles cohabitent (voir cat. nᵒ 9). Keith Nicklin fait allusion à des écoles artistiques de

Niger. One of these ceremonies is nocturnal, at the moment of the harvest of *fonio;* the other occurs during the day, at the time of a great communal fishing expedition.[21] All the sculptural symbols used on the masks (whether painted, woven, sculptured, or carved) are related by the researcher to a graphic system formed from a large number of ideograms that codify the categories of knowledge. Among the Dogon, Bambara, and Bozo – since knowledge is based on myth – each sign conveys meanings that relate to the successive beginnings of the world. Thus the metallic band that halves the ram mask vertically, and is crossed horizontally by other metal bands and separated by lozenge-shaped openings, is thought to represent quite precise things. It shows, among other things, the nine levels of the universe: either, according to the reading, seven celestial ones (the vertical segments), seven terrestrial ones (the horizontal segments), or an upper level (zenith) and a lower one (nadir).[22] The lozenges are interpreted as the combination of two separate V-shaped signs, one (upside-down) signifying the world below (the earth), and the other (rightside-up) signifying the world above (heaven).

The open-endedness of these graphic marks is due not only to the flexibility of the sign or symbol itself but also to the rich field of connotation that lies between interdependent signs. This manifold reference allows the same researcher to read also into the vertical band the signs for the division of the universe in twelve directions.[23]

With or without long preliminary ethnological study of the culture, it is possible to touch upon the field that circumscribes the production of visual objects in focussing attention on them. This field is now accorded recognition for its own sake; it is constituted as an area of original activities and has become the object of specific studies. These approaches are based on various theoretical principles and have begun to formulate a set of questions that require new answers. In the preceding approaches, the authors came upon works of visual art incidentally, rather than first identifying them as the intentional object of their study.

These approaches that aimed at understanding various aspects related to the production of these works of African art have contributed not only toward eliminating a certain number of prejudices about these works but also toward enlarging the concept of

la région de Calabar dans le sud-ouest du Nigeria (voir cat. nᵒˢ 5, 6). Enfin Louis Perrois peut préciser les variantes stylistiques des figures de reliquaire des Kota-Mahongwe et des Kota-Obamba à propos des spécimens exposés (voir cat. nᵒ 18, 19). L'anonymat esthétique, dans lequel on avait autrefois confiné la sculpture africaine, semble bien condamné.

Bien d'autres facteurs contribuent à ruiner ce préjugé de l'anonymat ou de l'indifférenciation des phénomènes de la création plastique en Afrique au sud du Sahara. La production d'un sculpteur individuel, d'un forgeron ou d'un membre d'une corporation spécialisée[26] passe plus souvent qu'on ne l'a cru à travers la cible d'un jugement collectif ou personnel. Il existe un vocabulaire esthétique utilisé par les critiques africains d'art et les mots de ce vocabulaire révèlent les principes artistiques en cours dans une communauté. Ces critiques sont souvent des leaders culturels, professionnels de l'autorité et de la parole, ou parfois quelques artistes eux-mêmes, ou encore de simples membres du groupe. En 1965 déjà, Robert Farris Thompson analysait les dix-huit dénominateurs communs qu'il avait relevés dans les jugements esthétiques exercés par quatre-vingt-huit yoruba choisis comme représentatifs de diverses catégories de personnes. Les critères exprimés indiquaient une recherche très précise d'un équilibre général de la forme. Cet équilibre était atteint à la fois par un rejet de toute excessivité (pas d'excroissances, de positions désagréables, de symétries maladroites) et par une exigence de modération (sphéricité, angularité, luminosité, parfaitement contrôlées, proportions discrètes)[27].

Nous trouvons la confirmation de cette esthétique dans les trois sculptures yoruba présentées: le *Masque «gelede»*, le *Pilier de véranda «opo»* et le *Mortier-piédestal «odo shango»* (cat. nᵒˢ 4, 12, 13). Il s'établit une sorte de relation métaphorique entre les mots et les idées utilisés pour définir les critères idéaux de l'excellence plastique, et les mots et les idées qui indiquent les valeurs attachées à l'objet. Le visible adroitement contrôlé donne accès à l'invisible qu'il lui incombe d'exprimer. Les yeux du masque sont «consciemment similaires et bien situés», et ses lèvres «charnues mais résolument fermées». Le charme et la dignité du masque (substituts concrets des qualités morales) vont séduire les «mères de la nuit», les «sorcières», dont les pouvoirs maléfiques sont associés, pour les Yoruba, à ceux des femmes âgées en général. La caryatide qui supporte le mortier est équilibrée *(poised)*. Son équilibre ne réside pas uniquement dans sa forme mais aussi dans le poids des charges mystiques destinées à la défense de son dieu. Enfin, la mère nourricière figurée par le pilier de véranda révèle grâce à de nombreux détails son statut royal. La force du roi

artistic activity as such. The authors of these works are no longer systematically considered anonymous. The aesthetic principles expressed by artist or artisan, as well as other members of their societies, are carefully researched. Finally, the work itself is no longer studied as a finished product. It is these last points that will now draw our attention.

Since in pre-industrial societies the artistic phenomenon seemed inseparable from collective activities, the idea of anonymity of artists was reinforced. However, in numerous African societies, the names of individuals considered to be artists or 'producers of excellence' are very often preserved.

Among the works exhibited, three may possibly be attributed to well-known artists. R.F. Thompson attributes the verandah pillar (see cat. no. 12) to the master sculptor Areogun of Osi-Ilorin and the Yoruba mask (see cat. no. 4) to the master sculptor Labintan. In the cap mask of Cross River, the female head with curved tresses (see cat. no. 5), Keith Nicklin sees the style of Asikpo Edet Okon, a sculptor of Efut origin, a specialist in making this type of refined naturalistic portrait.[24] But an artist may also leave no trace of his individuality. Witnesses to his talent, or their descendants, may well vanish, or the individual activity of the artist may not have played any predominant role. At times, the artistic activity must take second place to the sacred character of the work, or blend with it – as Pierre Harter suggests is the case with the large commemorative statue of the king Ngouambo (see cat. no. 15).

Jean Laude's redaction of the Dogon cosmogony shows a blacksmith in a heroic light (see cat. no. 10). The African blacksmith is often the anonymous author of works we admire or are fascinated by, but he is also the culture hero in several myths. Between the myth and practice there are many links that particularly distinguish the blacksmith. The craftsman working in iron (miner, founder, or smith – each of these three activities distinguishing his role) is generally placed in a caste and, according to circumstances, isolated from society or honoured. Producer of wood sculpture for religious or secular use, but above all master of the most vitally important techniques, the blacksmith is central to the society's economic structure.[25]

But, if individual artists remain anonymous, comparative studies on series of works, or as a result of studies carried out in the field, have revealed stylistic schools. François Neyt identifies the precious calabash

qui supporte le destin de sa communauté se confond ici avec la force inhérente au pilier de soutien (vous êtes une colonne puissante pour moi).

La sculpture achevée ne constitue qu'un moment d'une aventure beaucoup plus vaste. Non seulement elle ne cessera, où qu'elle aille, d'émettre des significations différentes mais elle ne peut être détachée de son appartenance à un ensemble d'événements esthétiques passés. La chorégraphie, la musique et la parole chantée ou récitée réassument le rôle fondamental qu'on a trop longtemps oublié de leur reconnaître. Elles, qui donnant vie à l'objet africain, complètent ou supportent son articulation formelle. Finalement le phénomène esthétique sera saisissable non plus dans l'objet plastique fini mais dans la performance à laquelle il participe[28].

Dans cette optique, le masque et la statuaire cessent d'accaparer toute l'attention. La dynamique des constructions de l'espace esthétique propre à la circulation de l'objet est mise en relief. Un grand nombre de réalisations plastiques insuffisamment approchées vont révéler la richesse des exercices artistiques qu'elles exigent: les arts du corps en particulier, la peinture, ou encore des séries de gestes en apparence modestes qui conduisent par exemple à fabriquer des nœuds ou à disposer des récipients[29].

Parallèlement, l'histoire du développement des productions plastiques ne cesse de progresser. Des ensembles artistiques acquièrent une identité à l'intérieur d'un réseau de traditions locales complexes. Les longues distances parcourues par les formes sont retracées et la connaissance de multiples faits retrouvés éclaire des manières d'inventer ou de renouveller[30].

La fabrication des objets plastiques africains s'enracine dans des séquences temporelles dynamiques qu'on a trop souvent présentées comme figées. Dans la mesure où la recherche historique s'efforce de combattre les idéologies qui masquent l'articulation réelle des faits, elle tend à affirmer l'importance des cultures que nous ignorions et révèle les méfaits de notre ethnocentrisme: la mise en évidence d'une histoire de l'art africain marche de pair avec le rejet du système colonial. Le destin des œuvres artistiques que ces cultures ont produites a suivi le cheminement des conquêtes. On connaît en quels termes l'ethnologue Arnold Van Gennep résumait en 1914 le mot d'ordre proféré au début de la seconde moitié du XIXᵉ siècle par un autre ethnologue, Adolf Bastian: «Avant tout, achetons en masse, pour les sauver de la destruction, les produits de la civilisation des sauvages et accumulons-les dans nos musées [...]»[31]. C'est à cette époque qu'un nombre considérable de sculptures commencent à quitter l'Afrique et que les musées européens s'organisent. Aujourd'hui Arnold Rubin

stopper figurine (see cat. no. 24) as a result of two substyles which he identified in a large group of sculpture by the Hemba of Upper Zaïre. Danielle Gallois Duquette for her part has identified two sculptural styles in the various islands inhabited by the Bidiogo, and the Bidiogo statuette exhibited here (see cat. no. 9) as belonging to an island group where both styles may be found. Keith Nicklin alludes to artistic schools from the Calabar region in southwest Nigeria (see cat. nos 5, 6). And finally, Louis Perrois can identify stylistic variants in the reliquary figures of the Kota-Mahongwe and Kota-Obamba, notably those in this exhibition (see cat. nos 18, 19). The aesthetic anonymity that used to characterize African sculpture seems definitely at an end.

Many other factors, however, contribute to the destruction of this assumption of anonymity or of lack of differentiation with regard to the creation of art objects in the sub-saharan region of Africa. The output of an individual artist, blacksmith, or member of a specialized corporation[26] is subjected, more often than one might expect, to a personal or collective judgement. There is an aesthetic vocabulary used in critical evaluations made by the Africans themselves and the words of this vocabulary reveal the artistic principles that prevail within a community. Often these art critics are the cultural leaders, officers of the authority of the word, sometimes artists themselves, or even simple followers. As long ago as 1965 Robert Farris Thompson analyzed the eighteen common denominators he extracted from aesthetic evaluations made by some eighty-eight Yoruba chosen as representative of various categories of people. The criteria thus expressed indicated a very careful search for a general balance of form. This balance was achieved at once by a rejection of all excesses (no outgrowths, unsightly poses, awkward symmetries) and by a demand for moderation (sphericity, angularity, and luminosity perfectly controlled, and discreet proportions).[27]

We may find a confirmation of this aesthetic in the three Yoruba works in the exhibition: the 'Gelede' Mask (cat. no. 4), the 'Opo' Verandah Post, (cat. no. 12) and the 'Odo Shango' Mortar Pedestal (cat. no. 13). It must be emphasized that there is a metaphorical relationship between words and ideas used to define the ideal criteria of excellence and words and ideas used to indicate the values ascribed to the objects. The adroitly controlled visible aspect gives access to the invisible it is supposed to express. The

dénonce l'exportation massive illégale de la statuaire
mumuye à l'occasion du conflit biafrais. Danielle Gallois
Duquette a saisi sur le vif le transit commercial des
sculptures bidiogo. L'existence d'un marché de l'art dit
primitif a prolongé le départ des sculptures africaines hors
de leurs lieux d'origine, départ qui avait atteint une ampleur
impressionnante lors de la mise en place des systèmes
administratifs et politiques des puissances coloniales.
Nous nous apercevons que la question – comment regarder
les vingt-cinq sculptures présentées dans cette exposition –
posée au commencement de notre texte pourrait peut-être
recevoir à présent quelques tentatives de réponses.

Les longs développements qui nous ont conduits d'une
appréciation plastique de ces sculptures à une approche de
leurs sens éventuels et de leurs conditions de production,
ainsi que la présence essentielle des informations recueillies
par des chercheurs spécialisés nous obligent à une démarche
nouvelle avec ces œuvres. Ces sculptures sont
fragmentaires, parties d'un tout ignoré, chargées de signes
non familiers, elles sont venues à nous non vieillies par le
temps passé sur notre sol. Elles viennent d'Ailleurs, elles
sont le produit d'un Autre, méconnu, sinon exclu. Le
pouvoir de conviction de la sculpture africaine réside dans
la maîtrise et la liberté avec lesquelles elle trouve des
solutions aux problèmes plastiques posés par la construction
d'un objet à trois dimensions. Mais ce pouvoir lui vient
aussi de la vitalité de l'imaginaire culturel qu'elle manifeste
et qui force notre effort de compréhension.

J. F.

eyes of the Gelede mask are 'consciously balanced and
well sited,' and its lips 'fleshy but firmly closed.' The
dignity and charm of the mask (concrete substitutes
for the moral qualities) will seduce the 'Night
Mothers,' the witches whose evil powers are
associated, for the Yoruba, with those of older women
in general. The caryatid supporting the mortar is
balanced (poised). Its poise resides not just in its form
but also in the weight of the mystical burden intended
to defend its god. Finally, the royal status of the
nursing mother in the verandah support is revealed
through a number of details. Here the power of the
king who supports the destiny of his community
mingles with the power inherent in a pillar ('You are a
tower of strength [housepost] to me.')

The finished work represents only a single moment
in a much greater adventure. And, although it
continues to provide different meanings wherever it
goes, it cannot be separated from a series of past
aesthetic events.

Choreography, music, and the recited or chanted
word reassume the fundamental role we have for so
long forgotten to assign them; they give life to these
objects, complement or supplement their formal
articulation. Finally, aesthetic phenomena will be
understood not in the finished product but rather in
the performances of which they are a part.[28]

From this point of view, the masks and statues are
no longer the main focus of attention. The dynamics
of the aesthetic space constructed by these objects is
thrown into relief. A great number of little-studied,
visually-oriented activities will reveal the richness of
artistic endeavour they require: the arts of the body in
particular, but also painting, and the apparently
simple sequences of gestures which lead, for example,
to the making of knots or the display of containers.[29]

Meanwhile, the history of the development of
artistic production continues to progress. Artistic
groupings acquire identities within systems of
complex local traditions. The long history and
itinerary of these forms are retraced and the many
facts discovered shed light on the means of invention
and renewal.[30]

African sculpture is rooted in a dynamic history
that is all too often presented as frozen. In so far as
historical research tries to combat ideologies that
mask the real articulation of the facts, it tends to
affirm the importance of cultures we ignored and
reveals the consequences of our own cultural
ethnocentrism. The discovery of a history for African

art goes hand in hand with a rejection of the colonial system. The fate of the art objects Africa has produced has followed the paths of conquest. We know in what terms the ethnologist Arnold Van Gennep summarized, in 1914, the pronouncements of another ethnologist, Adolf Bastian, in the second half of the nineteenth century: 'Above all, we must buy masses of it, to save from destruction these products of the civilization of savages, and accumulate them in our museums.'[31] It was at this time that a considerable number of sculptures began to leave Africa and that European museums began to organize themselves to receive them.

In our time Arnold Rubin denounces the massive illegal traffic in Mumuye statues during the Biafra crisis. Danielle Gallois Duquette has seen in the field the commercial dealings in Bidiogo sculpture. The existence of a market for so-called primitive art has prolonged the outflow of African sculptures – an outflow that had already reached impressive volume with the establishment of the administrative and political systems of the colonial powers.

Perhaps the question we raised at the beginning of this essay – How should we look at the works in the exhibition? – may, at this point, suggest at least the direction in which to seek some answers.

The long train of developments that brought us from an artistic appreciation of these sculptures to an understanding of their possible meanings and the conditions in which they were produced – taken in conjunction with the essential information gathered by specialized researchers – requires a new comprehension. These sculptures are only fragments, parts of unknown unities, charged with unfamiliar signs; they have not yet been marked by the time spent on our soil. They come from 'elsewhere', and are products of 'another,' – the unknown, the excluded. The credibility of African sculpture resides in the freedom and mastery with which it solves the visual problems posed by constructing form in three dimensions. But its power comes also from the vitality of the cultural imagination that the works manifest, a vitality that compels us to new efforts of understanding.

J.F.

Notes de l'introduction

1 L'artiste contemporain de l'Occident se représente générale-
ment le musée ou la galerie comme un espace d'accueil. Cette idée
peut ne pas ou au contraire avoir une influence sur la définition de
son œuvre.

Dans un premier cas, le producteur travaille indépendamment
de tout espace spécifique d'accueil. L'œuvre transportable peut être
accueillie aussi bien par un espace privé que muséal. C'est le cas
des sculptures du Canadien Royden Rabinowitch (voir fig. 1).

Dans un second cas, le producteur peut choisir les éléments de
son œuvre en fonction d'un espace particulier dont elle sera partie
intégrante. C'est le cas d'une commande pour un lieu public. Il
peut également construire sa sculpture en jouant sur des principes
d'ajustement de ces constituantes, flexibles en fonction de chan-
gements d'espace, tel *Sight-Site* de Henry Saxe (fig. 2), installé
d'abord en plein air à Tamworth (Ontario) à proximité de son
atelier et actuellement exposé dans une salle de la Galerie
nationale du Canada à Ottawa. Enfin le sculpteur peut concevoir
son œuvre et ne la définir que pour et dans son espace d'accueil.
C'est le cas de l'enclos personnel *Œilvifaulevant* construit par
Stephen Cruise à l'intérieur de la Galerie A Space à Toronto et
reconstruit intégralement dans un espace de la Galerie nationale
(fig. 3).

Il arrive cependant que certains œuvres conçues uniquement,
par leur auteur, pour un espace privé aboutissent néanmoins dans
un musée. Produites indépendamment du monde et du marché de
l'art, et souvent parties intégrantes d'un environnement spécifique
(un jardin par exemple), ces œuvres risquent d'être interprétées en
des termes étrangers à leurs auteurs. Comme les sculptures
africaines exposées, *Assemblage des boîtes à lait «Carnation»*, que
l'agriculteur Dan Patterson a mis dix-huit ans à construire dans
une pièce attenante à sa cuisine, est en rupture avec son espace
originel (fig. 4). Toutefois il existe entre l'espace originel d'une
catégorie d'œuvres comme celle de Patterson et l'espace de la
galerie qui les accueille une continuité culturelle relative. Pour les
sculptures africaines présentées la rupture culturelle est totale.

2 Keith Nicklin: *Nigerian Skin Covered Masks*, dans *African Arts*,
vol. VII, n° 3 (printemps 1974), p. 11.

3 Un effet de profondeur peut être donné par l'existence de ces
deux orifices prévus pour les yeux du porteur mais cette fois situés à
l'intérieur et au fond de deux grandes cavités ménagées dans le
bloc de bois formant le visage. Les orifices et les cavités, ces
dernières sensiblement deux fois plus grandes, ont la même forme
rectangulaire. C'est le cas du célèbre *Masque «singe noir»* des
Dogon du Musée de l'Homme à Paris (fig. 5). De la même institu-
tion le fameux *Masque* des Grebo inverse le système d'expression
précédent (fig. 6). Les yeux sont figurés par deux cylindres
fortement saillants. Aux deux trous, le sculpteur a substitué deux
reliefs. En 1913-1914, à l'époque des constructions en matériaux
divers qui, selon l'historien du cubisme Daniel Henry Kahnweiler,
marquent une nette rupture avec les objets à «structure

Notes to the Introduction

1 The contemporary Western artist usually has a
museum or gallery in mind as the space in which his
work will be exhibited. In some cases this may not
have any effect on the actual conception of his work,
but in other cases there will in fact be a connection.

In the first instance, the artist works without
reference to any specific site. The work of art is then
mobile and may be shown in a private setting as well
as in a museum. This is the case with the sculptures of
the Canadian, Royden Rabinowitch (see fig. 1).

In the second instance, the artist may choose the
elements of his work in terms of the specific space of
which it will form an integral part. This is the case
with works to be shown in a public place. He can also
construct his sculpture in such a way that its
components can be adjusted to changes of setting. An
example of this is *Sight-Site* by Henry Saxe (fig. 2),
which was first constructed outdoors at Tamworth,
Ontario, near his workshop and which is now shown
at the National Gallery of Canada. Finally, the
sculptor can design and construct his work solely in
and for the space where it is to be shown. This is the
case with the personal enclosure entitled *Sharkeye-
sunrise,* constructed by Stephen Cruise in the A Space
gallery in Toronto; this work has been reconstructed
in its entirety in an area in the National Gallery in
Ottawa (fig. 3).

However, it may happen that works that were
designed by the artists solely for a private space
nevertheless end up in a museum. Having been
created in isolation from the world of art and the art
market, and often as an integral part of a given
environment (for example, a garden), these works run
the risk of being interpreted in a manner foreign to
the intentions of their creators. As with the African
sculptures exhibited, the structure made from milk
cans, which farmer Dan Patterson took eighteen years
to complete in a room adjacent to his kitchen but is
now exhibited in the National Gallery of Canada, has
been abstracted from its original setting (fig. 4).
However, between the original setting of works of this
kind and the space in which they take their place in
the exhibiting gallery there is a relative cultural
continuity. This is not the case with the African
sculptures, since here there is a total cultural break.

2 Keith Nicklin, 'Nigerian Skin Covered Masks,'
African Arts, vol. VII, no. 3 (spring 1974), p. 11.

Fig. 1
Royden Rabinowitch (Canada, né en 1943)
Sans titre 1975 #2 1975
Acier
5,1 x 221 x 151,3 cm
Galerie nationale du Canada, Ottawa (18653)

Royden Rabinowitch (Canadian, b. 1943)
Untitled 1975 #2 1975
Steel, 5.1 x 221.0 x 151.3 cm
The National Gallery of Canada, Ottawa (18653)
Figures 1–4, Photos Susan Campbell, Ottawa

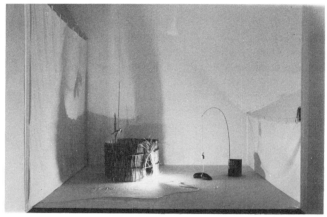

Fig. 3
Stephen Cruise (Canada, né en 1949)
Œilvifaulevant 1972–1974
Sculpture composée de sept éléments en bois, acier, pierre, cire,
fourrure, plumes, sable, tissu, verre, ampoules, fil électrique, etc.
3,04 x 9,75 x 7,92 m
Galerie nationale du Canada, Ottawa (18202)

Stephen Cruise (Canadian, b. 1949)
Sharkeyesunrise 1972-1974
Canvas, wood, electrical motor, rope, projector, 16 mm colour film,
metal parts
Constructed unit: 3.04 x 9.75 x 7.92 m
The National Gallery of Canada, Ottawa (18202)

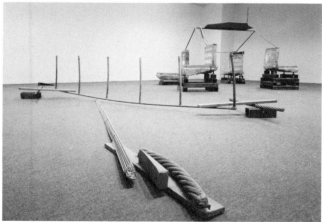

Fig. 2
Henry Saxe (Canada, né en 1937)
Sight-Site 1974–1977
Sculpture d'acier et de béton en plusieurs éléments
115,8 x 91,4 cm
Galerie nationale du Canada, Ottawa (18789)

Henry Saxe (Canadian, b. 1937)
Sight-Site 1974-1977
Steel and concrete, several units
115.8 x 91.4 cm
The National Gallery of Canada, Ottawa (18789)

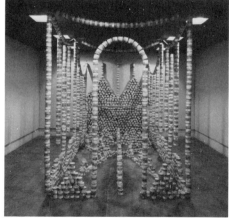

Fig. 4
Dan Patterson (Canada, 1884–1968)
Assemblage des boîtes à lait «Carnation»
Boîtes à lait «Carnation», fil métallique
228,6 x 175,3 x 300 cm
Galerie nationale du Canada, Ottawa (15919)

Dan Patterson (Canadian, 1884-1968)
Carnation Milk Can Assemblage
Carnation Milk cans, metal wire
228.6 x 175.3 x 300.0 cm
The National Gallery of Canada, Ottawa (15919)

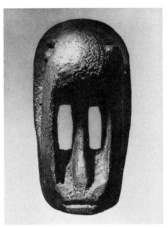

Fig. 5
Masque «singe noir» Dogon, falaises de Bandiagara, Mali
Bois recouvert d'une patine sacrificielle, crochet de fer
Hauteur: 37 cm
Photo du Musée de l'Homme, Paris (MH.35.103.34)

"Black Monkey" Mask Dogon, Bandiagara Cliffs, Mali
Wood covered with sacrificial patina, iron hook
Height: 37.0 cm
Photo: Musée de l'Homme, Paris (MH.35.103.34)

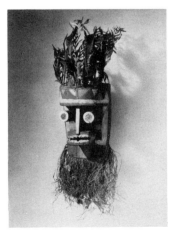

Fig. 6
Masque attribué aux Grébo de la régin de la Sassandra, Côte
d'Ivoire.
Bois peint, plume, fibre, coquilles
Hauteur: 28 cm
Photo du Musée de l'Homme, Paris (MH.00.44.103)

Mask attributed to the Grebo, Sassandra region, Ivory Coast.
Painted wood, feathers, fibres, shells
Height: 28.0 cm
Photo: Musée de l'Homme, Paris (MH.00.44.103)

3 An effect of depth may be created by these two openings intended for the eyes of the wearer yet situated inside and at the back of two large cavities in the wooden block that forms the face. The two openings, and the two cavities that are roughly twice the size of the latter, have the same rectangular shape. This is the case with the well-known Dogon mask, *Singe Noir* of the Musée de l'Homme in Paris (fig. 5). This museum's famous Grebo mask (fig. 6) uses the opposite technique. The eyes are represented by two sharply protruding cylinders. Instead of cavities, the sculptor has used two reliefs. In 1913-1914, at a time when constructions of various materials were being made which – according to the historian of cubism, Daniel Henry Kahnweiler – marked a distinct break with objects having a 'compact structure' and a 'continuous surface,' Picasso already possessed a similar mask. (Michel Leiris and Jacqueline Delange, *Afrique Noire: La création plastique*. L'Univers des Formes [Paris: Éditions Gallimard, 1967], p. 10.)

4 William Fagg interprets this particular form of the horns as being the visual representation of the principle of growth or of the dynamic conception that the Africans have of matter. 'African art is more than just embroidery decorating the cloth of religion; it represents a vital element in the life-generating process.... Of all the sculptural forms... the most striking is the exponential curve described in the growth of the horns of rams and antelopes....' (W. Fagg, *Nigerian Images* [London: Lund Humphries 1963], p. 124.)

5 Very many African sculptures have patinas. The techniques employed are varied, often complicated and refined. The patina may be supplied at the time of the sculpture's execution, in which case it is the final stage of the sculptural process, or the use of the patina may be independent of the sculptor's activity. It may be applied at a ceremony consecrating the sculpture for its purpose, or added by its owner as part of the regular care and attention given to such a possession. 'The ivory figurine that leaves the carver's atelier is unfinished because it lacks the shiny reddish and yellowish patinations that come with usage.... They are rubbed with a form of castor oil (*mombo*), plain or mixed with red powder, and then polished to shine with *lukenga* leaves and perfumed with *bulago* scent.' (Daniel Biebuyck, *Lega Culture: Art, Initiation, and Moral Philosophy among a Central African People* [Berkeley, Los Angeles, London: University of California Press, 1973], p. 179.)

compacte» et à «surface continue», Picasso possédait déjà un masque similaire. (Michel Leiris et Jacqueline Delange: *Afrique noire: La création plastique*, «L'Univers des Formes», Éditions Gallimard, Paris, 1967, p. 10)

4 C'est cette forme particulière de cornes qui, pour William Fagg, constitue la manifestation visuelle du principe de croissance ou de la conception dynamiste de la matière des africains. «Les arts d'Afrique ne sont pas une simple broderie décorative sur le tissu de la religion; ils représentent une partie vitale du processus générateur de force [...]. La plus frappante parmi toutes ces formes sculpturales est la courbe exponentielle décrite par la croissance des cornes de bélier ou d'antilope [...]. (W. Fagg: *Merveilles de l'Art Nigérien*, Éditions du Chêne, Paris, 1963, p. 32)

5 Un très grand nombre de sculptures africaines sont patinées. Les techniques utilisées sont variées, souvent complexes et raffinées. La patine peut être employée au moment de la fabrication; il s'agira dès lors d'une étape finale de la sculpture. Son emploi peut aussi être indépendant de l'activité propre au sculpteur. La sculpture recevra sa patine lors d'une consécration marquant son entrée en fonction ou elle sera «soignée» régulièrement par son propriétaire. «La figurine d'ivoire quitte l'atelier du sculpteur inachevée car elle ne possède pas la patine brillante, rougeâtre ou jaunâtre, qui vient avec l'usage [...] elles sont frottées avec une sorte d'huile de castor (*mombo*) pure ou mélangée avec de la poudre rouge, puis polies pour acquérir un brillant avec des feuilles de *LuKenga* et parfumée avec du *Bulago*. » (Daniel Biebuyck: *Lega Culture. Art, Initiation, and Moral Philosophy among a Central African People*, University of California Press, Berkeley-Los Angeles-Londres, 1973, p. 179)

6 On doit distinguer ce procédé de montage utilisé dans la statuaire congolaise de celui de l'application, observé dans les figures de reliquaire kota-mahongwe et kota-obamba (voir cat. nos 18, 19) dans lesquelles les feuilles et fils de cuivre sont plaquées et fixées sur la planche de bois entièrement sculptée pour les recevoir.

7 Michel Leiris indique le «pouvoir de convictions» de la sculpture africaine. (M. Leiris et J. Delange: *op. cit.*, p. 24)

8 En particulier Carl Einstein: «[...] La sculpture nègre représente une formulation claire de la plastique pure [...]: «[...] Un tel art concrétisera rarement l'élément métaphysique puisque c'est pour lui un préalable évident. Il lui faudra le montrer entièrement dans la perfection de la forme et se concentrer en elle avec une étonnante intensité, c'est-à-dire que la forme sera élaborée jusqu'à ce qu'elle soit parfaitement refermée sur elle-même. » (C. Einstein: *Negerplastik*, Verlag der Weissen Bucher, Leipzig, 1915. Traduit par Liliane Meffre pour *Travaux et Mémoires du Centre de recherches sur les relations artistiques entre les cultures*, Université de Paris, Sorbonne, 1976, p. 14-15)
Et aussi Tristan Tzara: «[...] Il concentre sa vision sur la tête, la taille dans du bois dur comme le fer, patiemment sans se soucier du

6 A distinction must be made between this process of construction (montage), found in the Congolese statuary, and the process of application, which can be seen in the Kota-Mahongwe and Kota-Obamba reliquary figures (cat. nos 18, 19). The latter technique involves attaching and fixing copper plates and wire to a piece of wood that has been carved to accommodate them.

7 Michel Leiris writes of the 'power of conviction' of African sculpture. (M. Leiris and J. Delange, *op. cit.*, p. 24.)

8 Carl Einstein, in particular, wrote: 'African sculpture represents a clear expression of pure form. . . . This kind of art will rarely give the metaphysical element concrete expression, since, according to its rules, this element is an obvious precondition. It will be shown integrally through the perfection of the form in which artistic expression is concentrated with surprising intensity; that is to say that the form will be developed until it has completely closed in on itself.' (C. Einstein, *Negerplastik* [Leipzig: Verlag der Weissen Bucher, 1915]. French translation by Liliane Meffre for, *Travaux et Mémoires du Centre de recherches sur les relations artistiques entre les cultures* [Paris: Université de Paris, Sorbonne, 1976], pp. 14–15.)
Also, Tristan Tzara wrote: '. . . he focuses his vision on the head, on carving in the wood which is as hard as iron, patiently working without worrying about the conventional relationship between the head and the rest of the body. He is thinking that man walks upright, that everything in nature is symmetrical. As the work continues, new relationships are formed by degrees of necessity. . . . Constructing in a balanced hierarchy.' ('Note 6 sur l'Art Nègre,' *Sic*, nos 21–22 [1917], p. 2.) And finally, Juan Gris wrote: '. . . they are the various and specific representations of important principles and general ideas.' (Opinions sur l'art nègre,' *Action*, no. 3 [April 1920], pp. 23–26.)

9 No cultural alienation would be experienced by a Westerner viewing a work portraying a virgin and child, which is the figuration that the Yombe mother and child might evoke. Of course, this viewer probably has insufficient preparation to see the Autun Virgin in the Rolin Museum as 'a charming example of the Virgins of the fifteenth century . . . with her full woolly cloak falling into heavy Burgundian folds and

rapport conventionnel entre la tête et le reste du corps. Sa pensée est: l'homme marche verticalement, toute chose de la nature est symétrique. En travaillant, les relations nouvelles se rangent par degrés de nécessité [...]. Construire en hiérarchie équilibrée.» (T. Tzara: *Note 6 sur l'art nègre*, dans *Sic*, n°s 21-22, 1917, p. [2]).

Et enfin Juan Gris: «[...] elles sont des manifestations diverses et précises de grands principes et d'idées générales.» (J. Gris: *Opinions sur l'art nègre...*, dans *Action*, n° 3 [avril 1920], p. 23-26)

9 Il n'y a pas de dépaysement de la perception culturelle pour tout Occidental contemplant une vierge à l'enfant, figuration à laquelle la maternité yombe pourrait nous convier à penser. Bien sûr, ce dernier a des fortes chances de ne pas être préparé à comprendre la vierge d'Autun du Musée Rolin comme: «[...] un charmant exemple des vierges du xv^{ème} siècle [...] avec son ample manteau laineux aux lourds plis bourguignons et son nouveau-né emmaillotté très serré, raide comme une idole, c'est une jeune paysanne de l'Est attentive à soigner son enfant.» (J. P. Babelon: *Musées de Province*, «Musées et monuments d'Europe», Larousse, Paris, 1965, p. 50) Toutefois l'héritage de culture chrétienne occidentale sera suffisant pour une lisibilité primaire de l'œuvre. En face de la mère à l'enfant yombe nous restons soit démunis, soit saisis de la crainte de mal comprendre.

10 Il faut noter ici que la notion d'ancêtre prête à confusion. Un culte peut être offert par un parent à son aïeul par l'intermédiaire d'objets matériels et en particulier d'une figure sculptée. C'est le cas d'un certain nombre de statues utilisées pour des cultes familiaux. Au niveau du village, d'une communauté ou d'un ensemble plus vaste plus ou moins structuré, un culte aux mains d'un spécialiste peut s'adresser au fondateur de l'ensemble social concerné. Le souvenir de ce fondateur peut être mal ou bien conservé par l'histoire locale ou se confondre avec celui d'un être mythique. Parfois, également, il n'existe pas de culte des ancêtres là où pourtant on assigne cette fonction à une sculpture ou à un objet matériel quelconque! La conservation des ossements du mort associée à une sculpture en bois chargée de figurer sa présence (c'est le cas des figures fang, kota-mahongwe et kota-obamba [voir cat. n°s 17, 18, 19] a conduit à penser qu'il s'agissait de commémorer un ancêtre, dont le nom était éventuellement conservé, en même temps que d'établir des liens bénéfiques avec «les morts en général» comme le dit Louis Perrois dans une lettre à l'auteur datée du 6 novembre 1977.

Dans un article Jean Claude Muller précise que, chez les Rukuba, ce sont les ossements des chefs et en particulier leur crâne, qui jouent un rôle de contrôle social dans les rituels les plus importants. (J. C. Muller: *Of Souls and Bones, the Living and the Dead among the Rukuba, Benue Plateau State*, dans *Africa*, vol. 46, fasc. 3, 1976, p. 258-273)

À propos du petit masque des Pende orientaux (cat. n° 7), *Effigie d'esprit de mort*, Huguette Van Geluwe note «l'étroite liaison de leurs masques à l'institution et à la personne du chef» (voir p. 78). Elle apporte ainsi un témoignage supplémentaire au fait qu'une priorité semble être donnée dans les rituels impliquant

her new-born child, very tightly swaddled and as rigid as an idol, she is a young peasant woman from the East caring for her child.' (J. P. Babelon, *Musées de Province. Musées et monuments d'Europe* [Paris: Larousse, 1965], p. 50.) Nevertheless, the heritage of Western Christian culture enables us to gain an elementary understanding of the work. Confronted with the Yombe mother and child, we feel either at a loss, or afraid of misunderstanding the sculpture.

10 It must be noted here that the concept of the ancestor can give rise to confusion. An individual may worship his or her ancestor through material objects, in particular through a carved figure. A certain number of statues used for family cults fall into this category. At the level of a village, a community, or a larger, more or less structured group, the founder of the social unit concerned may be worshipped, under the direction of a specialist. The memory of this founder may be well or only poorly preserved in the lore of the region, or the personage may be confused with a mythical being. And in some cases, there is no ancestor cult, despite the fact that this function has nevertheless been attributed to some sculpture or material object! The preservation of the bones of a dead person represented by a wooden sculpture (as is the case for the Fang, Kota-Mahongwe, and Kota-Obamba figures; see cat. nos 17, 18, 19) led to the conclusion that this was supposed to commemorate the ancestor whose name is remembered – and at the same time establish propitious links with 'the dead in general' (Letter from Louis Perrois, 11 June 1977). In his article 'Of Souls and Bones, the Living and the Dead among the Rukuba, Benue Plateau State' (*Africa*, vol. 46, no 3 [1976], pp. 258-273), Jean Claude Muller states that among the Rukuba people the bones of their chiefs, in particular the skull, serve as symbols or instruments of social control in the most important rituals.

Writing of the small mask of the eastern Pende *Effigy of the Spirit of the Dead*, Huguette Van Geluwe points out 'the close relationship between their masks and the institution and the person of the chieftain' (see p. 80). She thus contributes additional evidence to the conclusion that in rituals involving the spirits of the dead (often through objects, carved or otherwise) priority seems to be accorded to the spirits of deceased persons who were important political and social figures in the community.

In his introduction to the exhibition catalogue

les esprits des morts (souvent par l'intermédiaire d'objets sculptés ou non) aux esprits des défunts dont le statut politique et social était d'une grande importance pour la communauté.

Dans son introduction à un catalogue d'exposition, Leon Siroto s'est efforcé d'introduire un peu d'ordre dans les attributions donn-ées aux figures d'ancêtre en insistant sur le caractère de l'au-delà en Afrique. Plutôt que de figures commémoratives, pense-t-il, il s'agit souvent de visualisations d'esprits ou de forces en contact avec les âmes des morts. Ces esprits possèdent des pouvoirs supérieurs à ceux des défunts, aussi est-ce à eux que les vivants demandent de l'aide. (L. Siroto: *African Spirits Images and Identities*, The Pace Primitive Gallery, New York, 1976, p. 6–22)

Bien des gens croient en une hiérarchie d'êtres surnaturels, et les esprits de leurs parents décédés n'occupent pas les échelons supérieurs de cette organisation du pouvoir. (Lettre du 26 juin 1977 de Leon Siroto adressée à l'auteur)

De son côté, Danielle Gallois Duquette insiste sur les distinc-tions à établir, chez les Bidiogo, entre «ancêtres mythiques», «ancêtres historiques», et "parents morts" (voir p. 88–96).

11 Concernant l'emploi de l'«*iran*» pour l'interrogation cérémo-nielle des défunts et la divination, voir André Gordts: *La statuaire*

Fig. 7
«Petits masques en ivoire et en os accrochés à une clôture et disposés de chaque côté d'un grand masque en bois à l'occasion du rite de passage *Lutumbo lwa Kindi*. Le grand masque est considéré comme *nenekisi*, maître de la terre, avec tous ses enfants autour de lui.» Voir Daniel Biebuyck, *Lega Culture. Art, Initiation, and Moral Philosophy among a Central African People*, University of California Press, Berkeley–Los Angeles–Londres, 1973, pl. 38.

Masks of ivory or bone fastened to a pala fence around a large wooden mask during a *lutumbo lwa kindi* rite. Each *kindi* of the highest level owns a mask of this type. The wooden mask is considered to be the *nenekisi*, master of the land, with all his children around him. See Daniel Biebuyck, *Lega Culture: Art, Initiation, and Moral Philosophy among a Central African People* (Berkeley, Los Angeles, London: University of California Press, 1973), pl. 38.

African Spirit Images and Identities (New York: Pace Primitive Gallery, 1976, pp. 6–22), Leon Siroto does his best to bring some order to the roles given to the ancestor figures by stressing the African concept of the next world. In his opinion the figures, rather than being commemorative, are often visualizations of spirits or forces that are in contact with the souls of the dead. These spirits have powers that are greater than those of the dead, and therefore it is from them that the living ask help. 'Many peoples believe in a hierarchy of supernatural beings and the spirits of their deceased relatives do not occupy the upper levels of their gradation of power' (Leon Siroto to J. Fry, letter of 26 June 1977).

Danielle Gallois Duquette, for her part, underlines the distinctions that must be made between the 'mythical ancestors,' 'historical ancestors,' and 'dead relatives' of the Bidiogo people (see pages 88–96).

11 On the subject of the use of the *Iran* for the ceremonial questioning of the dead and for divina-tion, see André Gordts, 'La statuaire traditionnelle bijago,' *Arts d'Afrique Noire*, no. 18 (summer 1976), p. 17.

12 Robert Farris Thompson, *Black Gods and Kings* (exhibition catalogue) (Los Angeles: Museum and Laboratories of Ethnic Arts and Technology, Univer-sity of California, 1971), Chapter 14/2.

13 The text by Jean Laude on the Dogon rider is an excellent example of this (see p. 96–104).

14 The works which Daniel Biebuyck (p. 146) classes as 'Art' are those used by the members of the two highest levels of the *Bwami*. These works are characterized by great flexibility with respect to use and meaning, and the semantic values attached to them are extremely nuanced. Biebuyck states that the masks, which are often quite small, 'are used in an astonishing variety of ways. They are worn on the face, in the skull, on the back of the head, on the temples, near the shoulder, on the upper arm and on the knee. They are attached to a pole, fastened to a fence' (pp. 210–211). They may also be attached to a pole or a gate (see fig. 7), set out on the ground, balanced and pulled along by a beard made of vege-table matter, or may form part of various structures. According to each particular use, a given mask may represent ideas, beings, or various situations (see fig. 8).

traditionnelle bijago, dans *Arts d'Afrique Noire,* n° 18 (été 1976), p. 17.

12 Robert Farris Thompson: *Black Gods and Kings* (catalogue d'exposition), Museum and Laboratories of Ethnic Arts and Technology, University of California, Los Angeles, 1971, Chap. 14/2.

13 Le texte de Jean Laude sur le cavalier dogon en est un excellent exemple (voir p. 97–104).

14 Daniel Biebuyck: *op. cit.,* p. 146. Les œuvres que Daniel Biebuyck classe dans la catégorie «Art» sont celles qu'utilisent les membres des deux grades les plus élevés du *Bwami* et auxquelles sont attachées des valeurs sémantiques très nuancées. Ces œuvres possèdent une flexibilité extrême d'usage et de sens. Les masques, de dimensions le plus souvent réduites, sont, nous dit Biebuyck, employés en un nombre étonnant de manières. Ils peuvent être portés sur le visage, sur le crâne, à l'arrière de la tête, sur les tempes, près de l'épaule, sur le haut du bras ou sur le genou. Ils peuvent encore être attachés à un poteau ou à une barrière (voir fig. 7), disposés sur le sol, balancés et tirés par leur barbe végétale ou faire partie d'assemblages variables (p. 210–211). Un même masque représente selon chacun de ses usages particuliers, des idées des êtres ou des situations diverses (voir fig. 8).

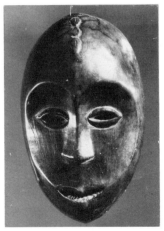

Fig. 8
Masque en ivoire à patine orangée. Clan Beiamisisi, Région de Pangi, Zaïre. Masque qui jouait un rôle dans les rites de passage au *Lutumbo Iwa Kindi,* grade masculin le plus élevé dans la hiérarchie de l'institution du *Bwami* chez les Lega de l'Est et de l'Ouest. Photo du Musée Royal de l'Afrique Centrale, Tervuren (Belgique).

Ivory mask with orange patina. Beiamisisi clan, Pangi region, Zaïre. The mask has a role in the transition rite of the *lutumbo Iwa kindi,* the highest masculine level of the *Bwami* society of the Lega peoples of the East and West. Photo: Musée Royal de l'Afrique Centrale, Tervuren, Belgium

15 Daniel Biebuyck states that a certain number of negative conditions have made it difficult to research Lega art. By 1952, when Biebuyck first visited the Lega territory, the major traditional artists had disappeared and had not been replaced. It seems that they had even been forgotten. The lack of understanding and the persecution of the *Bwami* by the administration and the missionaries had led to the official dissolution of the institution in 1948, thus weakening the struggling traditions. Finally, according to Biebuyck, because of the very nature of Lega ideology – devoid of cosmogonic concepts, mythology, and designed to orient Lega cultural life toward excellence in social practice – it does not create a set of values that is as favourable to the growth of an aesthetic universe as in the case with other tribes such as the Dogon and the Yoruba.

It seems to us that the apparent lack of relation between form and content in Lega art that is so pertinent for Daniel Biebuyck does not in any way deny the reality of the imaginary system on which production is based. The somewhat tenuous information gathered by him on the artists, the aesthetic judgements, and the knowledge accumulated on the uses of the objects could be reorganized within the framework of research into what is specific to this production, as compared with other productions just as validly observed in different contexts.

16 'Is it possible to approach Dogon thought in a different manner, to appreciate it by standing back from it and yet at the same time limiting oneself to using the materials proper to it? Is it possible to understand this culture in its essence by considering it as a living and moving whole, and by trying to discover the principles governing it?' (Dominique Zahan, *La viande et la graine* [Paris: 1969], p. 8 'Présence Africaine'.)

17 Dominique Zahan gives us an example of a series of analogous meanings: 'The example of the noun phrase *'bri ble'* is eloquent in this regard. This expression means God. However, literally speaking, the two words mean 'to bend' and 'red.' In order to arrive at the notion of divinity, it is absolutely necessary to know what is suggested by the two words used. The *ble* or 'red' suggests heat, fire, blood, corpse, fly, irritation, difficulty, king, everything that cannot be touched, the inaccessible. *Bri* or 'to bend' evokes the ideas of an arc, closure, secretiveness,

15 Daniel Biebuyck précise lui-même qu'un certain nombre de conditions négatives ont rendu une recherche sur l'art lega difficile. Déjà depuis 1952, alors que Biebuyck commençait ses recherches en pays lega, les grands artistes traditionnels avaient disparus et n'avaient pas été remplacés, il semble même qu'ils avaient été oubliés. L'incompréhension et la persécution du *Bwami* de la part de l'administration et des missionnaires avaient conduit à la dissolution officielle de l'institution en 1948 affaiblissant les traditions qui s'efforçaient de survivre. Enfin, selon Daniel Biebuyck, le type même de l'idéologie lega démunie de conceptions cosmogoniques, de mythologie, et dont la vie socioculturelle semble uniquement orientée vers l'excellence de la pratique sociale, ne crée pas un foyer de valeurs aussi favorable à l'épanouissement d'un univers esthétique comme c'est le cas dans d'autres populations, les Dogon ou les Yoruba par exemple.

Il nous semble que la non relation apparente entre la forme et les contenus dans les arts lega, si pertinente pour Daniel Biebuyck, ne nie en rien la réalité du système imaginaire qui fonde la production. Les informations même ténues récoltées par ce dernier sur les artistes et les jugements esthétiques, et les connaissances accumulées sur le fonctionnement des objets pourraient être réorganisées dans une recherche de ce qui est propre à cette production à la lumière de ce qui est spécifique à d'autres productions aussi validement observées dans des contextes différents.

16 « Est-il possible d'envisager la pensée dogon d'une manière différente, de l'appréhender en se tenant à distance d'elle, mais en s'imposant de n'utiliser que les matériaux qui lui sont propres? Peut-on embrasser cette culture, dans ce qu'elle possède de plus caractéristique, en la saisissant comme une réalité vivante, mouvante et «globale» en cherchant à remonter aux derniers principes qui gouvernent son mécanisme?» (Dominique Zahan: *La viande et la graine*, «Présence Africaine», Paris, 1969, p. 8)

17 Dominique Zahan nous donne un exemple d'une série de significations analogiques: «L'exemple de la locution substantive «bri ble» est éloquent à ce sujet. Cette expression désigne Dieu. Littéralement cependant, elle signifie: «courber rouge» ou le «rouge courber». Pour passer de ce sens à la notion de divinité, il est indispensable de connaître les évocations de l'un et l'autre des deux vocables mis en relation. Or le rouge *ble*, fait penser au chaud, au feu, au sang, au cadavre, à la mouche, à l'agacement, à la difficulté, au roi, à ce que l'on ne peut pas toucher, à l'inaccessible. Pour sa part, le «courber» éveille l'idée d'arc, de fermeture, de secret, d'obscurité en général, de nuit, de ventre enceint, de ce qui est impénétrable à la vue, de ce qui ne peut pas être perçu par «l'œil» de l'intelligence. Dans l'une et l'autre de ces deux séries, chaque notion évoquée par un mot contient une partie des autres notions, chaque image et chaque idée correspondent analogiquement aux autres. Et réunis au dernier stade de leur signification, le «rouge» et le «courber» donnent l'idée de «l'inaccessibilité de l'être qui ne peut pas être atteint par l'esprit humain.» (D. Zahan: *Sociétés d'initiation bambara: Le n'domo, le korè*, Mouton and Co., Paris-La Haye, 1960, p. 19)

obscurity in general, night, pregnancy, that which is impenetrable to the eye, that which cannot be perceived by the intellect. In both of these series, each idea expressed by a word contains a part of the others, each image and idea corresponds analogically to the others. Coinciding at the final stage of their meaning, *ble* and *bri* present the concept 'of the inaccessibility of the being which cannot be reached by the human spirit'. (*Sociétés d'initiation Bambara: Le n'domo, le koré* [Paris, The Hague: Mouton and Co., 1960], p. 19.)

18 *Ibid.*, p. 190.

19 Marcel Griaule, who died rather prematurely in 1958, was the pioneer of studies based on myth and cosmogony in the culture of the Dogon people. Published in 1947, *Arts de l'Afrique Noire*, his only general work devoted to the arts, presented his vision of African art: 'Masks, statues and cave paintings are mythical concretions.' (Paris: Éditions du Chêne, 1947, p. 108.)

20 Insisting upon the importance of myth, Germaine Dieterlen wrote: '... the system which underlies all Dogon activities is expressed through these activities in the social, family, technical, legal and religious organizations of this people. This is true at all levels, not only in individual and collective acts and in ritual gestures but also in special objects (cave paintings, standing stones, altars, figures, inscriptions, and so on).' (M. Griaule and G. Dieterlen, *Le renard pâle. Tome I. Le Mythe Cosmogonique* [Paris: Institut d'Ethnologie, 1965], p. 44.

21 It is from the fonio seed (*Digitaria exilis*, a very small striated seed) that the universe was created. In water, the counterpart of the seed is the smallest fish: '... catching the fish is the same as gathering the seed to reconstruct and perpetuate nature.' (M. Griaule and G. Dieterlen, 'L'Agriculture rituelle des Bozo,' *Journal de la Société des Africanistes*, vol. XX [1950], p. 210.) Consequently, we can understand the importance and the close relationship between the agricultural rites and the fishing rites we have alluded to as ceremonies involving the use of Bozo masks.

A better understanding of the role of Bozo masks will be possible once the book by Germaine Dieterlen and Youssouf Tata Cissé on Bambara masks is published. This book, which contains texts on the Bozo masks, is now in preparation.

18 *Ibid.*, p. 190.

19 Marcel Griaule, disparu prématurément en 1958, a été le pionnier des études axées sur le mythe et la cosmologie dans la culture du peuple dogon. L'unique ouvrage général qu'il a consacré aux arts présentait sa vision des œuvres plastiques africaines: «Le masque, la statue, la peinture rupestre sont des concrétions mythiques.» (M. Griaule: *Arts de l'Afrique noire*, Éditions du Chêne, Paris, 1947, p. 108)

20 Insistant sur l'importance du mythe, Germaine Dieterlen écrit: «[...] le système, qui sous-tend l'ensemble des activités des Dogon, s'exprime à travers elles dans l'organisation sociale, familiale, technique, juridique, religieuse, de ce peuple. Et ceci à tous les niveaux, non seulement dans des actes individuels ou collectifs et des gestes rituels mais aussi dans des matériels spéciaux (peintures rupestres, pierres levées, autels, figures, graphies, etc.).» (M. Griaule et G. Dieterlen: *Le renard pâle. Tome I. Le Mythe Cosmogonique*, Institut d'Ethnologie, Paris, 1965, p. 44)

21 C'est à partir de la graine de fonio (*Digitaria exilis*, très petite graine striée) que l'univers a été créé. Dans l'eau, le correspondant de la graine est le plus petit des poissons: «[...] pêcher le poisson c'est pêcher la graine pour reconstruire, perpétuer la nature.» (M. Griaule et G. Dieterlen: *L'Agriculture rituelle des Bozo*, dans *Journal de la Société des africanistes*, tome XX, 1950, p. 210) On comprend dès lors l'importance et la relation étroite entre les rites d'agriculture et les rites de pêche auxquels nous avons fait allusion à propos des sorties de masques bozo.

Pour une meilleure compréhension du rôle des masques bozo, il faudra attendre la parution de l'ouvrage réservé aux masques bambara par Germaine Dieterlen et Youssouf Tata Cissé. Ce livre dans lequel des textes sont consacrés aux masques bozo est en cours de publication.

22 Germaine Dieterlen et Youssouf Cissé: *Les Fondements de la Société d'Initiation du Komo*, «Cahiers de l'Homme», École Pratique des Hautes Études-Sorbonne, Mouton and Co., Paris-La Haye, 1972, chap. III (VIII), p. 202-203. (Voir fig. 9)

23 Soit les quatre directions cardinales de l'espace avant la création, plus les quatre divisions cardinales de l'espace céleste, plus les quatre divisions de l'espace terrestre. (*Ibid.*, p. 77)

Le mythe cosmogonique, dont il est question à propos des Bozo, des Bambara et des Dogon, relate la création de l'univers à partir d'une graine unique, enveloppe de huit graines auxquelles le Dieu créateur a associé les quatre éléments (air, terre, eau et feu) et les quatre angles cardinaux. Dans cette sorte d'œuf primordial se trouvent deux paires de jumeaux mixtes, prototypes des hommes futurs. La sortie prématurée de l'œuf d'un des jumeaux mâles Pemba, et de sa jumelle Mousso Koroni, les fautes qu'ils ont commises, la réparation de ces fautes par le sacrifice du second jumeau mâle-Faro pour les Bozo et les Bambara, Nommo pour les Dogon-et enfin l'organisation de l'univers à partir de la descente sur terre de Faro et des huit premiers ancêtres de l'homme,

22 Germaine Dieterlen and Youssouf Cissé, *Les Fondements de la Société d'Initiation du Komo*, 'Cahiers de l'Homme' Pratique des Hautes Études-Sorbonne, (Paris, The Hague: Mouton and Co. and École 1972), pp. 202-203 (see fig. 9).

23 Namely the four cardinal points of space before creation, plus the four cardinal divisions of celestial space and the four divisions of earthly space (*Ibid.*, p. 77).

The cosmogonic myth as told by the Bozo, the Bambara, and the Dogon recounts the story of the creation of the universe from a single seed containing eight other seeds with which the Creator associated the four elements (air, earth, water, and fire) and the four cardinal angles. In this sort of primordial egg were two pairs of twins, each pair containing one of each sex, the prototypes of the future man. The major events of this myth are the premature birth of one of the male twins, Pemba, and of his twin sister, Mousso Koroni, their misdeeds, the reparation for these misdeeds through the sacrifice of the second male twin – Faro according to the Bozo and the Bambara, and Nommo according to the Dogon – and, finally, the organization of the universe beginning with the descent to earth by Faro and the eight original ancestors of man. (According to a Mandingo version related by G. Dieterlen in 'Mythe et Organisation sociale au Soudan Français,' *Journal de la Société des Africanistes*, vol. XV [1955], pp. 39-76.)

24 This is not a portrait in the sense of a work resembling the physical characteristics of a particular person, although such portraits do exist in African art. Often, however, as Hans Himmelheber points out, this resemblance is not as striking for us as for the people of the village to which the sculptor and the model belong. (H. Himmelheber, *Negerkunst and Negerkünstler* [Braunschweig: Klinkhardt und Biermann, 1960], pp. 47-48.) Generally speaking, the portrait is a stereotype, an ideal conceptual image and not a 'photographic' reproduction. The real portrayal resides in the mask in action.

25 The social importance of the blacksmith has not yet been systematically documented, nor have the strictly aesthetic activities associated with him. Regarding the blacksmith, see: Nicole Echard, 'Note sur les forgerons de l'Ader, pays Hausa, République du Niger,' *Journal de la Société des Africanistes*, vol. XXXV,

constituent les grandes étapes de ce mythe. (D'après une version du mythe des peuples de langue mandingue exposée par G. Dieterlen: *Mythe et Organisation sociale au Soudan Français*, dans *Journal de la Société des africanistes*, tome XV, 1955, p. 39-76)

24 Il ne s'agit pas ici du «portrait», image faite à la ressemblance physique d'une personne particulière. Il en existe cependant dans les arts africains. Mais souvent, nous dit Hans Himmelheber, cette ressemblance n'est pas aussi frappante pour nous que pour les gens du village auquel appartiennent sculpteur et modèle. (H. Himmelheber: *Negerkunst und Negerkünstler*..., Klinkhardt und Biermann, Braunschweig, 1960, p. 47-48) Le plus généralement il s'agira d'un portrait stéréotypé, image idéale, conceptuelle, et non d'une reproduction «photographique». Le véritable portrait se rencontre dans la gesticulation même du masque.

25 L'importance sociale du forgeron n'a pas été encore systématiquement documentée non plus que ses activités d'ordre strictement esthétiques. Voir au sujet du forgeron, Nicole Echard: *Note sur les forgerons de l'Ader, pays Hausa, République du Niger*, dans *Journal de la Société des africanistes*, tome XXXV, fasc. 2, 1965, p. 353-372; Serge Genest: *Savoir traditionnel chez les forgerons mafa*, dans *Revue Canadienne des Études Africaines*, vol. VIII, n° 2, 1974, p. 495-516; Laura Makarius: *Les tabous du forgeron, de l'homme du fer à l'homme du sang*, dans *Diogène*, n° 62, 1968, p. 28-53; Alfredo Margarido et Françoise Germaix-Wasserman: *Du Mythe et de la pratique du forgeron en Afrique Noire*, dans *Diogène*, n° 78 (avril-juin 1972), p. 91-122; Jean Claude Muller: *Métaux, chefs et forgerons chez les Rukuba (Benue plateau State, Nigeria)*, dans *Anthropologica*, vol. XVI, n° 1, 1974, p. 97-121; James H. Vaughan Jr.: *əŋkyagu as Artists in Marghi Society* dans *Traditional Artist in African Societies*, Warren L. d'Azevedo édit., Indiana University Press, Bloomington et Londres, 1973, p. 162-193. Il est nécessaire d'indiquer ici que si l'importance sociale du forgeron n'a pas été étudiée systématiquement, c'est parce que les études sur

section 2 (1965), pp. 353-372; Serge Genest, 'Savoir traditionnel chez les forgerons mafa,' *Revue Canadienne des Études Africaines*, vol. VIII, no. 2 (1974), pp. 495-516; Laura Makarius, 'Les tabous du forgeron de l'homme du fer à l'homme du sang,' *Diogène*, no. 62 (1968), pp. 28-53; Alfredo Margarido and Françoise Germaix-Wasserman, 'Du Mythe et de la pratique du forgeron en Afrique Noire,' *Diogène*, no. 78 (April-June 1972), pp. 91-122; Jean Claude Muller, 'Metaux, chefs et forgerons chez les Rukuba (Benue plateau State, Nigeria),' *Anthropologica*, vol. XVI, no. 1 (1974), pp. 97-121; James H. Vaughan Jr., 'The əŋkyagu in Marghi Society,' *The Traditional Artist in African Societies*, edited by Warren L. d'Azevedo (Bloomington and London: Indiana University Press, 1973), pp. 162-193. It should be pointed out here that if the social importance of the blacksmith has not been systematically studied, it is because studies on the political and economic conditions of artistic production have been neglected.

26 There were specialized guilds in some states. In Benin, for example, among the numerous professional bodies there were guilds representing blacksmiths, coppersmiths, and sculptors of wood and ivory.

27 Robert Farris Thompson, 'Yoruba Artistic Criticism,' *The Traditional Artist in African Societies*, edited by Warren L. d'Azevedo (Bloomington and London: Indiana University Press, 1973), pp. 19-61; originally a paper presented to the Conference on the

Fig. 9
Graphie complexe figurant «le tracé de la généalogie de l'Univers» On peut y reconnaître entre autres: l'étage supérieur dit *Ko be Ku*, ciel divin ou ciel plus bleu, soit le zénith, et l'étage inférieur dit *Ko be dyu*, fondement, substratum de toute chose, horizon, soit le nadir. Le segment vertical qui reste isolé de l'ensemble du dessin et qui porte le nom de *dali ni dabaa Ka Kelenya* connote «l'isolement, la solitude ou l'unité de la création et du créateur». Publié dans G. Dieterlen et Y. Cissé, *Les Fondements de la Société*...

Complex graphic describing "the outline of the genealogy of the universe." One can recognize, amongst others: the upper level, called *Ko be Ku*, divine sky or sky most blue, being the zenith, and lower level, called *Ko be Dyu*, the ground, the substratum of everything, horizon, being the nadir. The vertical segment which is isolated within the organization of the drawing and which is called *dali ni dabaa Ka Kelenya* connotes "the isolation, the solitude, and the unity of creation and the creator." Published in G. Dieterlen and Y. Cissé, *Les Fondements de la Société*.....

dyɛ̌ ní dyɛ̌ kúrá, «le monde [actuel] et le monde futur», car, selon la sentence bambara, «dans l'univers, tout s'interpénètre».

dyɛ̌ ní dyɛ̌ kúrá, "the actual world and the future world," for, according to a Bambara saying, "in the universe all is interlocking."

les conditions politiques et économiques de la production artistique ont été négligées.

26 Des corporations spécialisées existaient dans certains états. Au Bénin par exemple où, parmi les nombreux corps professionnels, on distinguait ceux des forgerons, des artisans du cuivre et des sculpteurs sur bois et sur ivoire.

27 Robert Farris Thompson: *Yoruba Artistic Criticism* (communication présentée à The Conference on the Traditional Artist in African Society, Lake Tahoe, Californie, 28–30 mai 1965, 66 p. dactylographiées. Publiée sous le même titre dans *The Traditional Artist in African Society*, 1974, p. 19-61. Également sur le même sujet, voir Paul Bohannan: *Artist and critic in an African Society* dans *Artist (The) in tribal society...*, Marian W. Smith édit., Routhledge and Kengan Paul, Londres, 1961, p. 85-94.

28 Voir à ce sujet Jean Borgatti: *The Festival as Art Event - Form and Iconography: Olimi Festival in Okpella Clan, Etsako Division, Midwest State, Nigeria*, thèse de Doctorat en Histoire de l'art présentée à l'Université de Californie, Los Angeles, 1976; Herbert M. Cole: *African Arts of Transformation* (catalogue d'exposition), The Art Galleries, Université de Californie, Santa Barbara, 1970; Robert Farris Thompson: *African Art in Motion* (catalogue d'exposition), University of California Press, Berkeley, 1974, p. 173-188.

29 On peut trouver des exemples entre autres dans Paul Bohannan: *Beauty and Sacrification amongst the Tiv*, dans *Man*, vol. 56, n° 129, 1956, p. 117-121; Herbert M. Cole: *The Art of Festival in Ghana*, dans *African Arts*, vol. VIII, n° 3 (printemps 1975), p. 12-23; Herbert M. Cole: *Vital Arts in Northern Kenya*, dans *African Arts*, vol. VIII, n° 12 (hiver 1974), p. 12-23; Jacqueline Delange: *L'Art peul*, dans *Cahiers d'études africaines*, vol. IV., n° 13, 1963, p. 5-13.

30 Parmi les nombreux travaux de recherche historique sur le terrain on peut citer René A. Bravmann: *Islam and Tribal Art in West Africa*, dans *African Studies*. African Studies Series, J. R. Goody édit., Cambridge University Press, Cambridge, 1974; Arnold Rubin: *Bronzes of the Middle Benue*, dans *West African Journal of Archeology*, vol. 3 (janvier 1973), p. 221-231; Roy Sieber: *Kwahu Terracottas, Oral Traditions and Ghanaian History* dans *African Art and Leadership*, Douglas Frazer et Herbert M. Cole édit., The University of Wisconsin Press, Madison, Milwaukee et Londres, 1972, p. 173-183; Frank Willett: *Ife in the History of West African Sculpture*, Thames and Hudson Ltd., Londres, 1964.

31 Cité par Jean Laude: *La Peinture française et «L'Art nègre»*, Éditions Klincksieck, Paris, 1968, p. 89.

Traditional Artist in African Society, Lake Tahoe, California, 28–30 May 1965, sixty-six typed pages. Also on the same subject, see Paul Bohannan, 'Artist and Critic in an African Society,' *The Artist in Tribal Society...*, edited by Marian W. Smith (London: Routledge and Kegan Paul, 1961), pp. 85-94.

28 On this subject see: Jean Borgatti "The Festival as Art Event - Form and Iconography: Olimi Festival in Okpella Clan, Etsako Division, Midwest State, Nigeria" (Ph.D. dissertation, University of California, 1976); Herbert M. Cole, *African Arts of Transformation* (exhibition catalogue) (Santa Barbara: The Art Galleries, University of California, 1970), pp. 71; Robert F. Thompson, *African Arts in Motion* (exhibition catalogue) (Berkeley and Los Angeles: University of California Press, 1974), pp. 173-188.

29 Further examples of this may be found in: Paul Bohannan, 'Beauty and Scarification amongst the Tiv,' *Man*, vol. 56, no. 129 (1956), pp. 97-114; Herbert M. Cole, 'The Art of Festival in Ghana,' *African Arts*, vol. VIII, no. 3, (Spring 1975), pp. 19-23; Herbert M. Cole, 'Vital Arts in Northern Kenya,' *African Arts*, vol. VII, no. 12, (Winter 1974), pp. 12-23; Jacqueline Delange, 'Art Peul,' *Cahier d'études africaines*, vol. IV, no. 13 (1963), pp. 5-13.

30 Among the many works of historical research in the field are: René A. Bravmann, *Islam and Tribal Art in West Africa*, African Studies Series, edited by J.R. Goody (Cambridge: Cambridge University Press, 1974); Arnold Rubin, 'Bronzes of the Middle Benue,' *West African Journal of Archeology*, vol. 3 (1973), pp. 221-231; Roy Sieber, 'Kwahu Terracottas, Oral Traditions and Ghanaian History,' *African Art and Leadership*, edited by Douglas Frazer and Herbert M. Cole (Madison, Milwaukee and London: The University of Wisconsin Press, 1972), pp. 173-183; Frank Willett, *Ife in the History of West African Sculpture* (London: Thames and Hudson Ltd, 1964).

31 Quoted by Jean Laude, in: *La Peinture française et 'L'Art nègre'* (Paris: Éditions Klincksieck, 1968), p. 89.

Nota

Les notices de ce catalogue sont présentées géographique-
ment, du nord-ouest au sud-est de l'Afrique au sud du
Sahara, et en deux catégories distinctes: les masques et les
figures d'apparence autonome. Le nom du peuple et celui de
son pays suivent le titre de chacun des objets. Les dimen-
sions sont données en centimètres.

Note sur la transcription

L'orthographe des noms géographiques et des noms de
peuples adoptée par chaque auteur a été conservée dans le
texte original et dans sa traduction. Les mots en langue
vernaculaire, imprimés en *italique,* sont orthographiés sans
les signes diacritiques d'usage conventionnel dans la trans-
cription des mots africains.

Note

The entries in the catalogue are arranged geographically,
from the northwest to the southeast of sub-Saharan Africa,
and in two distinct categories: masks and apparently
autonomous figures. The name of the people and the
country follow the title of each object.

Transcription of names

The geographic names and names of peoples used by
authors in their original manuscripts have been preserved
and also used in the translation. Words in vernacular,
printed in *italic,* are written without the diacritic signs of
conventional usage in the transcription of African words.

Catalogue

Afin de saisir le symbolisme de ce masque, il est indispensable de résumer au préalable, d'une manière très succincte, l'institution dont il fait partie en tant qu'emblème d'une des classes d'initiés. Le *Kore* constitue la dernière des six sociétés initiatiques bambara. Il représente le degré suprême de la formation intellectuelle et spirituelle de l'homme, la voie lui permettant d'accéder à l'immortalité qui caractérise la divinité. L'on devient initié au *Kore* par une mise à mort et une résurrection symboliques, opérations destinées à conférer aux adeptes, à la suite de rites variés et complexes, une liberté d'esprit sans égal. Le *Kore* se propose de délier l'homme de toute contrainte et de toute convention qui entraveraient l'élan de l'esprit et le développement de la personnalité vouée à la recherche de la sagesse.

Les initiés au *Kore* se répartissent en huit classes sans possibilité de passer de l'une à l'autre. Chacune d'elles représente, du point de vue de l'instruction, un degré initiatique, la plus élevée étant la classe des *Karaw,* la plus modeste, celle des *Sulaw* (Singes Colobes). Les «Hyènes» constituent le deuxième rang à l'intérieur de la hiérarchie. Les adeptes désignés par cette appellation métonymique jouent, durant leurs exhibitions rituelles, le rôle de l'animal simplet et crédule qu'ils incarnent. Ils entendent, par-là, figurer la sagesse humaine proprement dite; la connaissance de l'homme soustrait à la connaissance de Dieu; le savoir terre à terre de celui qui ne cherche pas à se dépasser, qui ne recherche pas la vraie sagesse. L'emblème de ces adeptes est justement constitué essentiellement par le masque qui nous intéresse ici et qui est significatif aussi bien par la matière dont il est confectionné que par sa forme.

Trois espèces d'arbres peuvent servir à sa fabrication. Il est le plus souvent taillé en bois de kapokier *(Bombax buonopozense),* cependant, il n'est pas rare de trouver des masques faits en *dogora (Cordyla africana)* ou en *m'peku (Lannea acida).* Le premier de ces végétaux, à cause de son bois léger et à cause aussi du duvet qui entoure ses graines et que la moindre brise emporte, figure l'âme, l'esprit, la légèreté et la subtilité des réalités spirituelles assimilées à l'air et au vent. Le second, duquel on fait principalement les mortiers et les pilons pour écraser le mil et dont l'écorce est employée pour rendre les habits de guerre impénétrables aux balles, est l'arbre des transformations et du secret, du silence et de la mort-vie. Le troisième, enfin, symbolise la prescience divine, car il prévient les hommes de l'approche de l'hivernage et de l'état des récoltes: quand ses fruits commencent à se former, la saison des pluies, dit-on, est proche; si ses fruits sont abondants on pense que toutes les récoltes le seront de même. La matière dont est fabriquée le masque-hyène se rapporte donc à l'esprit et au savoir que ce

To understand the symbolism of this mask, a brief overview of the *Kore* institution it belongs to (as an emblem of a class of initiates) is indispensable.

The *Kore* constitutes the last of the six Bambara initiation societies. It represents the culmination of man's intellectual and spiritual training, the path by which the immortality which characterizes the deity may be attained. The initiate into the *Kore* society is symbolically put to death and resurrected. These operations, combined with a series of varied and complex rites, are designed to endow the individual with unparalleled freedom of the mind and spirit. The *Kore* exists to liberate the individual from all constraints or conventional thought-patterns which would hinder the creative impetus of the mind and the development of a personality devoted to the search for wisdom.

Initiates into the *Kore* society are divided into eight classes and passage from one class to another is not permitted. Each class represents an initiative level, the *Karaw* is the highest, the *Sulaw* (Colobus monkeys) the lowest. The "Hyenas" constitute the second level within the heirarchy. The initiates bearing this metonymical appelation act the role of this foolish and credulous animal during ritual exhibitions. This representation of the hyena symbolizes human wisdom in the strictest sense – a man's knowledge far removed from that of God, the commonsense knowledge of the man who does not try to surpass himself and who does not seek true wisdom. The emblem of these initiates is essentially the hyena mask considered here, an object which is significant both for its form and for the material of which it is made.

Three kinds of trees may be used for these masks. They are most often carved out of wood from the kapok tree of the silk-cotton family *(Bombax buonopozense),* but are frequently made of *dogora (Cordyla africana)* or *m'peku (Lannea acida).* The first of these trees, because of its light-weight wood and the cotton wool which surrounds the seeds and is light enough to be carried off by the slightest breeze, represents the soul, the spirit, and the lightness and subtlety of spiritual realities likened to the air and wind. The second tree, the wood of which is used primarily to make mortars and pestles for grinding millet (the bark of the tree being used to produce bullet-proof garments to be worn during battle) is the tree of transformation, secrecy, silence, life and

1

Masque-hyène du «Kore» Bambara, Mali
Bois noirci
Hauteur: 40 cm
NANCY MATO, WINNIPEG

'Kore' Hyena Mask Bambara, Mali
Blackened wood
Height: 40 cm
NANCY MATO, WINNIPEG

45 

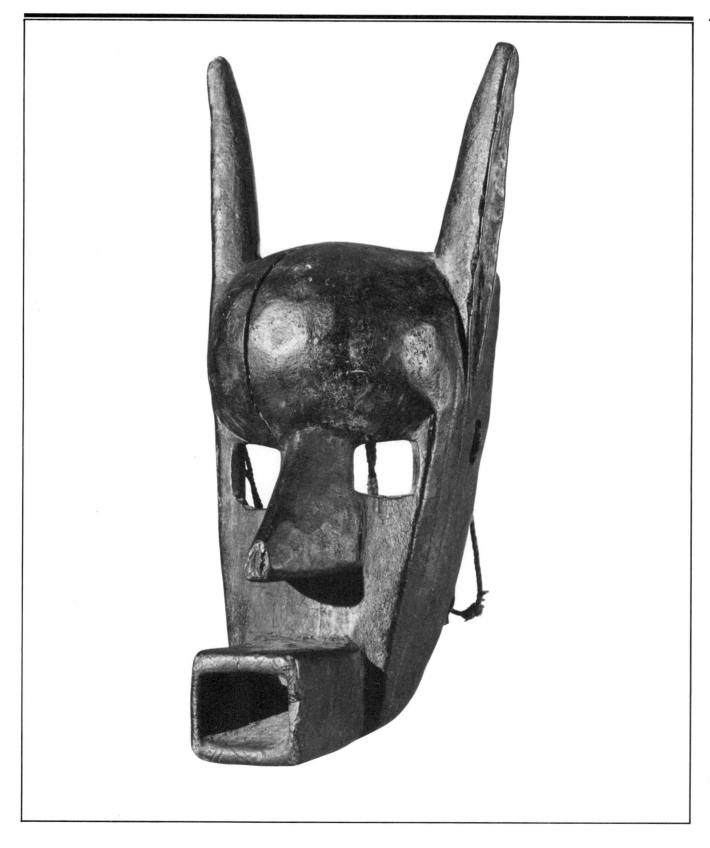

Masque-hyène du «Kore» Bambara, Mali
Bois noirci
Hauteur: 40 cm
NANCY MATO, WINNIPEG

'Kore' Hyena Mask Bambara, Mali
Blackened wood
Height: 40 cm
NANCY MATO, WINNIPEG

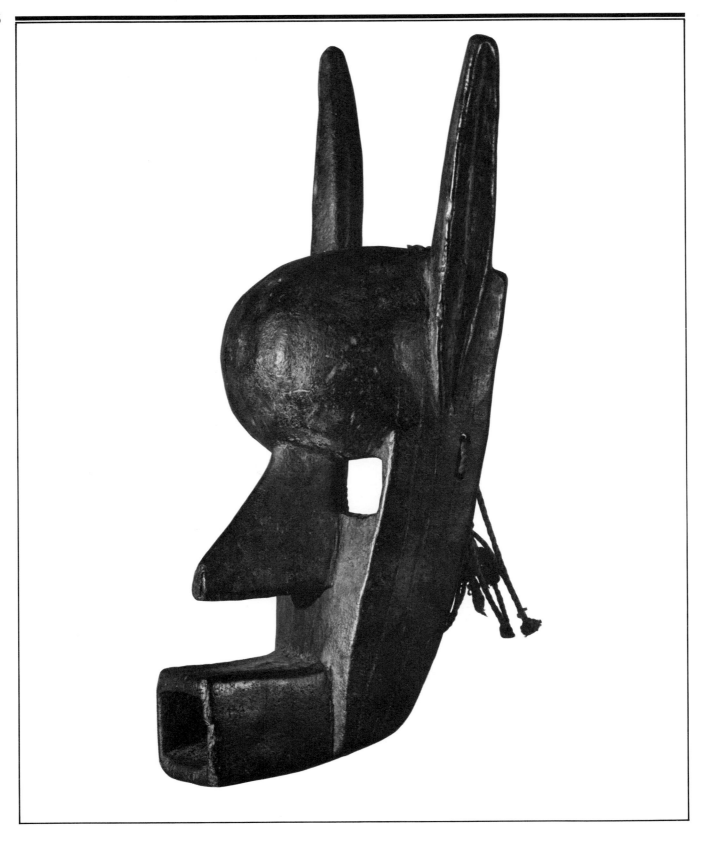

dernier a pour fonction de signifier.

La forme globale de l'emblème ainsi que le traitement sculptural des organes, qui y sont représentés, précisent plus nettement encore ce symbolisme. D'une façon générale, l'on s'aperçoit sans difficulté que ce masque reproduit moins le faciès d'une hyène que celui d'une sorte d'«homme-hyène» car, à part les oreilles zoomorphes et la disposition de la bouche (celle-ci étant le plus souvent taillée dans l'axe vertical du visage, tandis que sur le présent objet elle s'avance, sans menton, comme une tuyère de section rectangulaire), tout y rappelle un visage humain à front fortement proéminent. Cette partie constitue la portion la plus sacrée de l'objet. Souvent elle est pourvue à l'emplacement présumé de la fontanelle bregmatique d'une petite excroissance en forme de tenon (absente sur l'objet exposé), qui rappelle la crinière de l'hyène à laquelle les chasseurs et les guérisseurs accordent la plus haute importance parce qu'elle renferme, dit-on, toute la finesse du savoir de l'animal. C'est sur le front et le sommet du masque-hyène qu'est versé le sang des sacrifices au moment où l'objet est «sacralisé» ou quand, pour une raison déterminée, il doit être «revigoré». La conjonction de l'hyène et de l'homme sur ce masque permet aux porteurs de l'emblème d'exprimer d'une façon plus adéquate la situation dans laquelle se trouve la sagesse humaine lorsqu'elle est confrontée à la sagesse de Dieu. Le masque appliqué sur leur visage, ils dansent d'une façon monotone avec la tête pendante qui se balance de haut en bas et de côté. La gaucherie et la lourdeur de leur danse sont celles-là mêmes qui conviennent à la fois à l'hyène et au savoir des hommes. En mimant le comportement de l'animal lourdaud, naïf, stupide et même lâche, ils transposent ses défauts présumés à la situation de l'être humain laissé à lui-même.

Les détails formels de l'emblème corroborent la mise en accusation de la sagesse humaine. Celle-ci, tout comme celle de l'hyène, est imposante. Le front bombé de l'objet traduit le siège organique de l'intelligence. L'excroissance bregmatique (lorsqu'elle existe) figure la fine pointe de l'esprit, les oreilles allongées, son pouvoir réceptif vis-à-vis de l'instruction. Mais que sont toutes ces qualités comparées aux attributs analogues de Dieu? Rien. La bouche du masque illustre ironiquement cette conception. Qu'elle soit placée dans l'axe vertical du visage ou se prolongeant en tuyère, elle révèle son inadéquation à la transmission du vrai savoir, ce qui revient à dire qu'en réalité la sagesse humaine est faite pour «ricaner» et «hurler» comme l'hyène, mais non pour exprimer la connaissance juste des choses.

Ce bref aperçu du symbolisme du masque-hyène montre à quel point un tel objet est riche de sens. Encore convient-il

death. The third and last of these trees symbolizes divine prescience; it warns man of the approach of winter and the condition of the crops: when its fruit begins to form, the rainy season is thought to be near; an abundance of fruit signifies a plentiful harvest. The type of wood used to carve the hyena mask is therefore determined by the spirit and knowledge the mask is intended to signify.

The overall form of the mask, as well as the sculptural handling of the organs represented, accentuates the symbolism even more sharply. It is easily seen that the mask is more a reproduction of a kind of man-hyena than a reproduction of the face of a hyena. Apart from the zoomorphic ears and the position of the mouth (which is usually carved in line with a vertical axis of the face, but in this case just forward with no chin like a kind of rectangular spout) the entire face resembles that of a man with an extremely protuberant forehead. This part of the face constitutes the most sacred portion of the mask. There is often a slight excrescence in the shape of a tenon at the presumed spot of the bregmatic frontanelle (absent on this particular mask) which is meant to resemble the hyena's mane, an object considered by hunters and healers to be of the utmost importance since it is said to hold the essence of the animal's knowledge. Sacrificial blood is poured over the forehead from the highest point of the mask when it is sanctified or when, for a particular reason, it must be 'reinvigorated.'

The conjunction of man and hyena in the features of the mask helps its bearer more adequately to express the contrast between the wisdom of man and the wisdom of God. The masks attached to their faces, the dancers move repetitiously, swaying their heads up and down and from side to side. The clumsiness of the dance is suited to both the hyena and the intellect of man. By mimicking the behaviour of the awkward, naïve, stupid, even cowardly animal, they transpose its supposed weaknesses to the predicament of man when left to his own devices.

The formal details of the mask serve to bear out this indictment of human wisdom. This wisdom, like that of the hyena, is strikingly represented. The protruding forehead symbolizes the organic seat of intelligence. The bregmatic excrescence (when it appears) represents the sharpness of the mind, the elongated ears indicating receptivity to education. But what are all these qualities compared to the analogous attributes of God? Nothing. The mouth of the mask provides an

de dire que seule une vision dynamique du masque (l'objet en action) est susceptible de dévoiler toute sa densité sémantique.

D. Z.

Fig. 10
Danse d'un «lion» (premier plan) et d'une hyène (second plan) du *Kore.* La pantomime du savoir et de la sagesse humaine. Photo de l'auteur, Belédougou (Mali), 1957, publiée dans D. Zahan, *Sociétés d'initiation bambara: Le n'domo, le korè,* Mouton and Co., Paris-La Haye, 1960, pl. XVIIa.

The lion dance (foreground) and hyena dance (middle ground) of the *Kore:* the pantomine of divine knowledge and human wisdom.
Photo: the author, Belédougou, Mali (taken in 1957)
Published in D. Zahan, *Sociétés d'initiation bambara: Le n'domo, le korè* (Paris, The Hague: Mouton and Co., 1960), pl. XVIIa.

ironic illustration of this idea. Whether it lies in a vertical axis of the face or just forward, its inability to impart true knowledge is apparent, human wisdom is made to 'howl' and 'laugh mockingly' like the hyena, and not to express the true wisdom of the world.

This brief glimpse into the significance of the *Kore* hyena mask is indicative of the rich symbolism such an object may possess. But it is only through the dynamic situation of viewing the mask in use that the full extent of its meaning can become apparent.

D.Z.

2

Masque-bélier Bozo, Mali
Bois, traces de pigment blanc (kaolin), métal ferreux,
morceaux de textile rouge
Hauteur: 48,2 cm
BARBARA ET MURRAY FRUM

Ram Mask Bozo, Mali
Wood, traces of white pigment (kaolin), ferrous metal, pieces
of red cloth
Height: 48.2 cm
BARBARA AND MURRAY FRUM

49

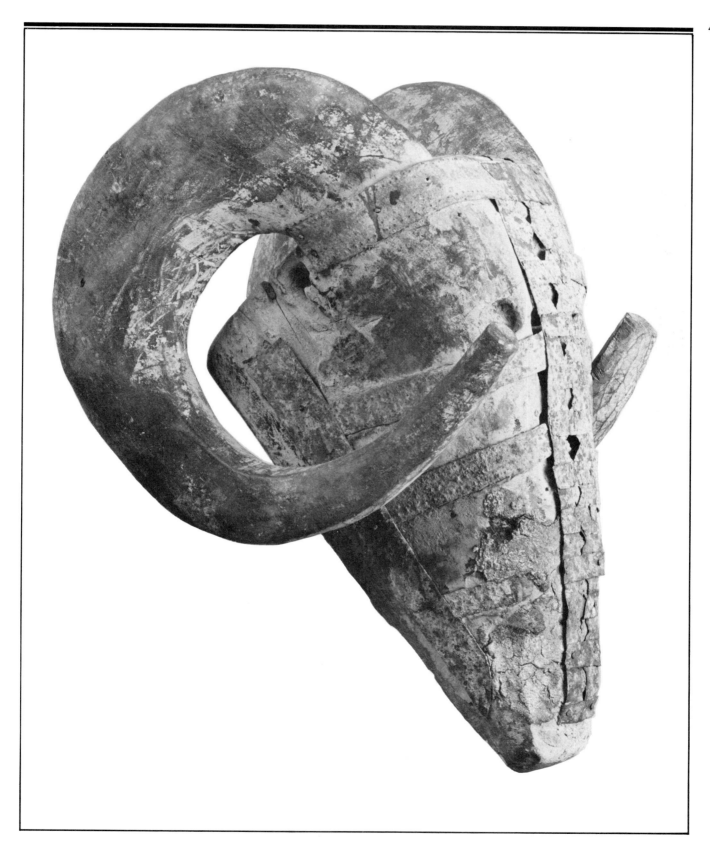

Le bélier, *saga dyigi* ou *saka dyigi*, «mouton éminent ou imposant», ou *son saga*, «mouton sacrificiel», ou encore *dyine saga*, «mouton-génie», tient une place importante dans les croyances et dans le panthéon soudanais. Il est immolé pour propicier certaines entreprises importantes (campagne agricole, expédition militaire, ouverture d'une mine, etc.) ou pour rendre faste le règne d'un chef. Il est partout considéré comme pouvant être le répondant du serpent – génie des eaux, *ninkin – nankan*, gardien de l'or des placers ou garant de la prospérité d'une communauté donnée, ou le support des «forces» des chefs de famille qui le garde attaché au pieu dans la cour de leur maison. Enfin c'est sur le plan mythique que l'on perçoit le plus l'importance du bélier dans les religions soudanaises.

Le mythe, à l'origine du masque qui le représente, est le suivant: «Pour réparer et purifier l'univers «gâté», souillé dans ses douze directions [quatre directions du ciel empyrée, quatre directions du ciel atmosphère et directions terrestres] par les turpitudes de Mousso Koroni, «l'antique petite femme» – celle-ci fut lesbienne et elle pratiqua entre autres actes interdits l'animalité, l'onanisme et le blasphème – Dieu immola au ciel un superbe bélier à la tête et à l'encolure noires et dont le front était marqué d'une tache blanche. Puis il le débita et lança dans les quatre directions les parties suivantes:

à l'est l'épaule droite,
à l'ouest le gigot gauche,
au nord l'épaule gauche,
au sud le gigot gauche,
enfin vers le bas, d'abord la tête, la colonne
vertébrale et les boyaux, et ensuite les reins
et les organes génitaux, notamment les testicules.

C'est à la suite de ce sacrifice – qui fut le sacrifice initial – que s'instaura l'ère de Fâro, génie de l'eau, qui fut une ère d'ordre, de paix et de prospérité par opposition à l'ère de Mousso Koroni qui fut une ère de désordre, de violence, de débauche, de sècheresse et de stérilité.

Dieu devait plus tard ressusciter le bélier sacrifié qui féconda alors les neuf brebis de l'univers, témoins de la restauration de la fécondité de la Terre.»

Le masque *saga* (fig. 11) représente le bélier mythique. Il est également censé commémorer par sa danse et par certains éléments de ses ornements et de sa robe les évènements évoqués ci-dessus. Il comprend deux parties.

Le masque proprement dit est taillé d'une pièce dans du bois de kapokier. Il peut être peint en blanc ou en noir ou même en bleu; il est parfois orné de plaques de métal blanc qui symbolisent par leur nombre – 3, 7, 9, 12, 33, etc. – l'étoile Sirius et ses deux compagnons, les 7 mondes,

The ram, *saga dyigi* or *saka dyigi*, 'distinguished or noble sheep,' or *son saga*, 'sacrificial sheep,' or *dyine saga*, sheep spirit,' is an important figure in the Sudanese pantheon and beliefs. It is immolated to bring success in important undertakings (agricultural efforts, military expeditions, the opening of a mine) or to make a chieftain's reign prosperous. It is generally considered to be the representative of the serpent – spirit of the water, *ninkin – nankan*, guardian of the gold of the placer mines, bringer of prosperity to the community, and sustainer of the strength of the heads of families, who keep rams tied to stakes outside their homes. The importance of the ram in Sudanese religions is best seen in the myths.

The myth behind the mask is as follows. The universe had been corrupted, defiled in all its twelve directions (four directions of heaven, four directions of the sky, and the earthly directions) by the wickedness of Mousso Koroni, 'little old woman,' who was lesbian and practised such forbidden acts as bestiality, onanism, and blasphemy.

To restore and purify the universe, God in heaven sacrificed a magnificent ram with a black head and neck and a white patch on its forehead. Then He cut it up and threw the different parts in different directions:

to the east, the right shoulder,
to the west, the right leg,
to the north, the left shoulder,
to the south, the left leg,
and downward, the head, spine, and intestines and
then the kidneys and genitals, notably the testicles.

Following this first sacrifice, the age of Faro, god of water, began. Unlike the age of Mousso Koroni, which was one of disorder, violence, debauchery, drought, and sterility, the age of Faro was one of order, peace, and prosperity.

God later brought back to life the sacrificed ram which then fertilized the nine ewes of the universe, witnesses to the restoration of earth's fertility.

The *saga* mask (see fig. 11) represents the mythical ram; the dance and certain aspects of the ornamentation of the mask and its robe are supposed to commemorate the events described above. The mask is made up of two parts.

The mask itself is carved from a piece of kapok wood. It may be painted white, black, or even blue. It is sometimes decorated with pieces of white metal; the number of these pieces (3, 7, 9, 12, 33, and so on)

les 9 dimensions du monde, les 12 directions de l'univers, le nombre d'années au bout duquel le calendrier lunaire coïncide avec le calendrier solaire, etc. Chaque losange représente toujours à lui seul, un monde avec son «en haut» et son «en bas». Enfin les multiples points dont sont marquées ces plaques représentent les étoiles du firmament. Le masque est fixé au bout d'un manche que manipule le porteur en dansant.

La robe du masque est composée d'une armature confectionnée à l'aide de branchages (fig. 12) que le danseur porte sur le dos. Cette armature est recouverte de chaumes de riz sauvage qui traînent par terre. Sur le dos du masque est fixée une couverture à rayures longitudinales roses ou rouges symbolisant l'écoulement du sang du bélier sacrifié au ciel par Dieu.

Plusieurs marionnettes (un couple représentant Fâro et son jumeau Pemba, un oiseau et un crocodile sacrés, et un couple de tourterelles messagères d'amour figurent dans certaines régions sur le dos du masque.

Lorsque ce dernier entre en scène, il est salué chez les Malinké par cette devise:

dyigi makan dyigi	Bélier, maître des béliers
saka muso kononton kee	Le mâle des neuf brebis
dyigi kan fin	Bélier à l'encolure noire.

Chez les Bambara, les Marka et les Bambara de Ségou, il danse au rythme du chant ci-dessous chanté par les jeunes filles et les jeunes femmes:

Refrain:

ee yoo mamu yoo	Ô Mâmou, «mère de la vie»,
ne bi taa bo yuguba saka de ye	J'irai rendre visite au mouton à laine
n'diya	Mon préféré.
ko ma si ka na fini siri	Que personne ne porte le pagne
ma si ka na sontoron kura siri	Que personne ne porte le pagne *sontoron* neuf
bè k'o to yuguba saka de ye	Que chacune [de nous] laisse ce pagne pour le mouton à laine
ala	[Pour l'amour de] Dieu.

(Refrain)

ko ma si ka na fini siri	Que personne ne porte le pagne
ma si ka na waraba wolo siri	Que personne ne porte le pagne *waraba wolo* neuf

symbolizes such things as Sirius and its two companions, the seven worlds, the nine dimensions of the world, the twelve directions of the universe, or the number of years it takes for the lunar calendar to coincide with the solar calendar. The many dots marked on these metal pieces represent the stars in the heavens. The mask is attached to the end of a handle that is manipulated by the dancer.

The robe of the mask, which is worn by the dancer, has a frame made of branches and is covered with wild rice straw that trails on the ground (see fig. 12). Attached to the back of the mask is a blanket with red or pink streaks on it symbolizing the blood that flowed from the ram sacrificed by God in heaven.

In some regions, a number of marionettes (a couple representing Faro and his twin Pemba, a sacred bird and crocodile, and a couple of turtledoves, the messengers of love) appear on the back of the mask.

When the mask appears, the Malinke greet it as follows:

dyigi makan dyigi	Ram, master of rams
saka muso kononton kee	Mate of the nine ewes
dyigi kan fin	Ram with the black neck.

Among the Bambara, Marka, and Bambara of Ségou, it dances as the girls and young women chant:

Refrain:

ee yoo mamu yoo	O, Mâmou, mother of life
ne bi taa bo yuguba saka de ye	I will go and see the woolly sheep
n'diya	My favourite.
ko ma si ka na fini siri	Let no one take the loincloth
ma si ka na sontoron kura siri	Let no one take the new *sontoron* loincloth
bè k'o to yuguba saka de ye	Let each of us leave this loincloth for the woolly sheep. For the love of God.
ala	

(Refrain)

ko ma si ka na fini siri	Let no one take the loincloth
ma si ka na waraba wolo siri	Let no one take the new *waraba wolo* loincloth
bè k'o to yuguba saka	Let each of us leave this

bè k'o to yuguba saka de ye	Que chacune [de nous] laisse ce pagne pour le mouton à laine	*de ye*	loincloth for the woolly sheep
n'diya	Mon préféré.	*n'diya*	My favourite.

(Refrain)

ko layi layii lahi lala mamadaa rasuuru layi den do	Il n'y a de dieu que Dieu [Et le mouton à laine] est «l'enfant», [l'élu] de Mahomet,	*ko layi layii lahi lala mamadaa rasuuru layi den do*	There is no god but God And the woolly sheep is the 'child' the chosen one of Mohammed
ne bi taa bo yuguba saka de ye ala	Envoyé de Dieu Pardieu!	*ala*	The messenger of God!

(Refrain)

G. D.
Y. T. C.

(Refrain)

G.D.
Y.T.C.

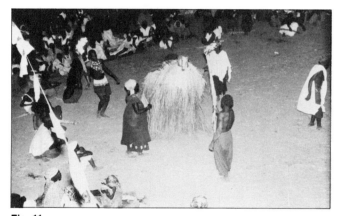

Fig. 11
Sortie nocturne du masque *saga*, village bambara de Tchongoni, Région de Ségou, Mali. Cliché de Z. Ligers, 15 novembre 1955.

Nighttime display of the *saga* mask, Bambara village of Tchongoni, Ségou region, Mali. Photo: Z. Ligers (taken 15 November 1955)

Fig. 12.
Dessin de l'auteur.

Drawing by the author

3

Masque-buffle Chamba, Nigeria
Bois noirci
Longueur: 79 cm
DANIEL MATO, WINNIPEG

Buffalo Mask Chamba, Nigeria
Blackened wood
Length: 79.0 cm
DANIEL MATO, WINNIPEG

54

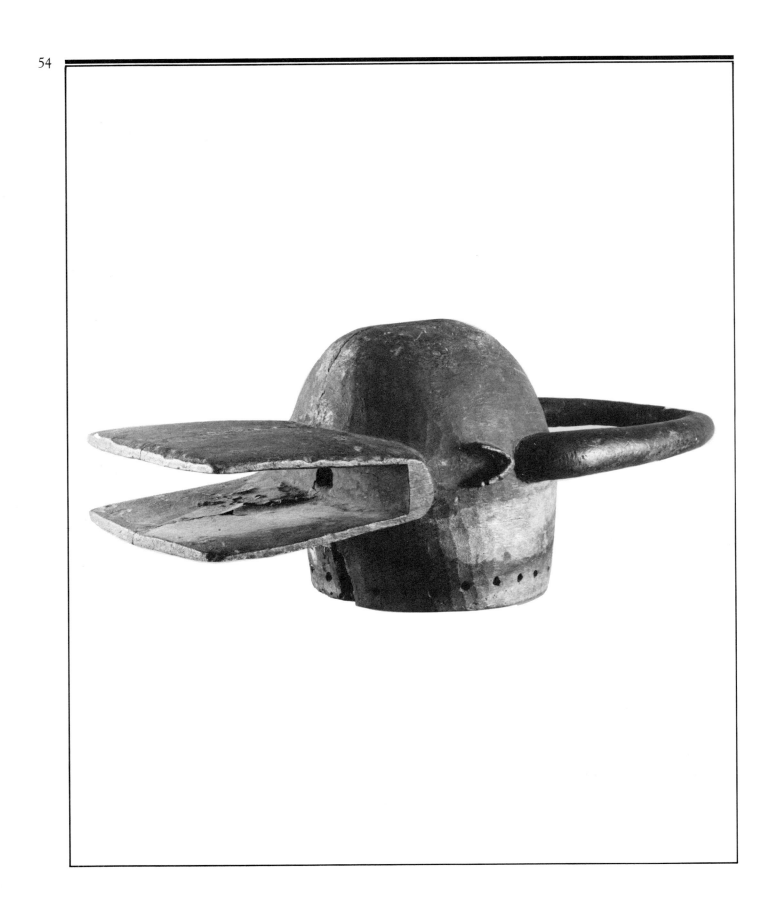

Masque-buffle Chamba, Nigeria
Bois noirci
Longueur: 79 cm
DANIEL MATO, WINNIPEG

Buffalo Mask Chamba, Nigeria
Blackened wood
Length: 79.0 cm
DANIEL MATO, WINNIPEG

Au XVIIIᵉ siècle, des bandes de maraudeurs en provenance de la région du cours supérieur de la rivière Benue longèrent en direction sud-ouest les deux flancs de la chaîne de hautes montagnes que suit la frontière actuelle tracée entre le Nigeria et le Cameroun. Ils descendaient de groupes ethniques apparentés aux Chamba actuels et leur arrivée paraît avoir été, pour le Cameroun (comme il en a été avec les Tikar), à l'origine de la naissance des splendides royaumes du «Grassland». Sur la rive sud de la Benue, les envahisseurs semblent avoir pénétré par vagues successives jusqu'à la ville de Katsina Ala, et peut-être plus loin, harcelant les marchands et opérant des raids sur les villages pour obtenir des esclaves et des vivres. Ils s'établirent éventuellement dans des villages fortifiés; les plus importants étant Suntaï, Donga et Takum (au sud de la rivière Taraba). Ces centres continuèrent d'exercer une grande influence, même à l'époque de l'empiétement des Fulani au XIXᵉ siècle.

Les petits états chamba de la région de Suntaï, Donga et Takum se caractérisaient par des structures politiques très centralisées dans lesquelles le principe féminin tenait un rôle très important. Ce rôle était reconnu au sein de chaque collectivité grâce à une mascarade d'une importance capitale, configuration particulière qui permettait l'incarnation de l'ancêtre apical du lignage royal. Accomplie à l'occasion d'importantes funérailles et d'autres occasions similaires, cette mascarade était désignée sous le nom de *Kaa* (grand-mère), auquel s'ajoutait un sobriquet plus spécifique à Donga celui de *Kaa Wara*. Le masque-heaume prend la forme massive et hautement stylisée de la tête du buffle noir *(bush-cow)* ou buffle cafre *(Cape buffalo)*; pour loger la tête du danseur, elle comporte au centre une cavité creusée dans la partie massive et hémisphérique, munie de larges mâchoires en forme de plateaux projetés vers l'avant (entre lesquelles une ouverture permettait de voir). Elle était surmontée de cornes recourbées vers l'arrière. La plupart de ces masques-heaumes étaient divisés, sur toute la longueur, en deux moitiés, l'une rouge et l'autre noire; des clous de métal blanc à têtes coniques représentaient les yeux. Ce masque-heaume se porte avec un lourd costume en fibres de hibiscus peignées, parfois de couleur naturelle, parfois teintes en brun ou en noir.

Les masques qui nous concernent témoignent d'une remarquable uniformité pour une région géographique étendue et une période de temps considérable. Des masques pratiquement identiques ont été signalés parmi les groupes de Chamba habitant la région au sud-est de Jalingo, il y a près de trois quarts de siècle. Les mêmes masques ou des masques similaires étaient encore utilisés dans cette région au début des années 1970; cependant, au contraire des

During the eighteenth century bands of marauders originating in the region of the headwaters of the Benue River ranged southwestwards along both flanks of the chain of high mountains through which the modern border between Nigeria and Cameroun is drawn. Deriving from ethnic stocks related to the present-day Chamba, their influx appears to have been instrumental, on the Cameroun side (as the Tikar), in stimulating the emergence of the splendid kingdoms of the Grasslands area. On the south bank of the Benue, successive waves of these invaders appear to have penetrated as far as the town of Katsina Ala, and possibly beyond, harassing commerce and raiding sedentary communities for slaves and food supplies. They eventually settled into fortified villages, with (south of the Taraba River) Suntai, Donga, and Takum emerging as the most important. These centres maintained extensive spheres of influence even into the period of Fulani encroachment during the nineteenth century.

These tiny Chamba states of the Suntai-Donga-Takum area were characterized by markedly centralized political structures. Within these structures the female principle was extremely important. This status was acknowledged in the form of the paramount masquerade in each community, a distinctive configuration which incarnated the apical ancestress of the royal lineage. The masquerade, performed for important funerals and similar occasions, was identified as *Kaa* ('Grandmother'), with a specifying sobriquet, as (at Donga) *Kaa Wara*. The masquerade helmet mask is in the form of a massive, highly stylized representation of the head of the bush-cow, or Cape buffalo; the dancer's head fits into a cavity in the massive, dome-shaped central portion, which carried wide, flat, plate-like jaws projecting forward (with an aperture for vision between them), and curving horns projecting behind. Most such headpieces are divided longitudinally into red and black halves, and white metal studs with conical heads represent eyes. This helmetmask is worn with a heavy suit of combed-out hibiscus fibre, in some cases left natural and in others dyed brown or black.

The masks in question reflect a remarkable uniformity of form across an extensive geographical area and a considerable period of time. Practically identical masks were documented among Chamba groups inhabiting the area southeast of Jalingo almost three-quarters of a century ago. The same, or similar,

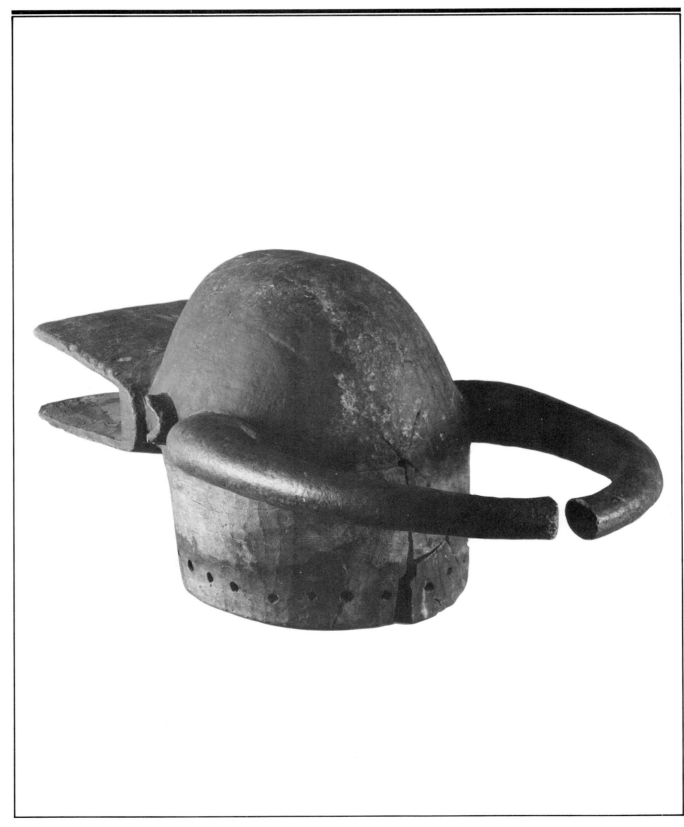

exemples de Suntaï, Donga et Takum, ils étaient appelés *Namgbolin* et étaient destinés à représenter des esprits mâles de la brousse.

Jusqu'à il y a environ dix ans, seul un petit nombre de ces masques chamba avaient fait l'objet de recherches sur le lieu même de leurs activités ou avaient été acquis par des musées ou des collectionneurs particuliers. On peut estimer que, depuis, ce nombre a beaucoup augmenté, toutes les pièces révélant le même degré inhabituel de constance dans la forme décrite plus haut. En l'absence d'informations collectées sur les origines de certains masques, il semble probable que la plupart de ces derniers ont été recueillis dans la région frontalière du Nigeria et du Cameroun, où très peu de recherches systématiques ont été faites. Il paraît donc sage de ne pas trop avancer d'hypothèses quant à l'origine ou à la fonction d'un masque en particulier. Néanmoins, l'importance artistique et historique de cette forme est indéniable, étant donné les ressemblances avec d'autres traditions du masque dans la vallée de la Benue – le Vabo des Mumuye, certains masques Ikikpo des Kutep et Akuma des Jukun de la région de Donga et de Takum, et les masques Suah Bur des Mambila, parmi d'autres – et enfin, un grand nombre de variantes du thème du masque de buffle noir élaboré par les peuples du «Grassland» camerounais.

A. R.

masks were still in use in the same area in the early 1970s; in contrast with Sontai-Donga-Takum patterns, however, they were called *Namgbolin* and conceived as representing male bush-spirits.

Until approximately the past decade, only a small number of these Chamba masks had been documented in the field or had entered museums and private collections. One may estimate that this number has since risen to several score, all exhibiting the unusual degree of formal consistency indicated above. In the absence of associated information regarding the origins of particular masks, it seems likely that most were collected in the border region between Nigeria and Cameroun where little systematic research has been carried out. Restraint in proposing origin or function for any specific example thus seems appropriate. The art-historical importance of the configuration is nevertheless undeniable in view of the similarities it exhibits with other masking traditions of the Benue Valley – the *Vabo* of the Mumuye, certain Kutep Ikikpo and Jukun *Akuma* masks of the Takum-Donga area, and the *Suah Bur* masks of the Mambila, among others – and ultimately the large number of variations on the bush-cow mask theme developed by the peoples of the Cameroun Grasslands area.

A.R.

Fig. 13

Masque *Kaa Wara* et ses musiciens à Donga. Propriétaire du masque, Garbosa, chef (*Gara*) de Donga, peuple chamba (Lekon), État de la Benue, Nigeria. Photo de l'auteur, prise le 16 janvier 1965.

Kaa Wara mask and its musicians in the masquerade at Donga. The mask is the property of Garbosa, Chief (*Gara*) of Donga, Chamba people (Lekon), Benue State, Nigeria. Photo: the author (taken 16 January 1965)

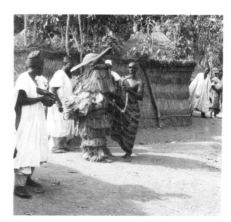

Fig. 14

Masque *Kaa Dalkuna* et ses aides à Suntai. Propriétaire du masque, chef (*Gara*) de Suntai, peuple chamba (Lekon), État de la Benue, Nigeria. Photo de l'auteur, prise le 10 février 1965.

Kaa Dalkuna mask and its helpers at Suntai. The mask is the property of the Chief (*Gara*) of Suntai, Chamba people (Lekon), Benue State, Nigeria. Photo: the author (taken 10 February 1965)

Ce haut de coiffure, sculpté avec soin, fut créé à l'intention de la société Efe-Gelede au sud-ouest du pays Yoruba. L'Efe-Gelede honore les «mères» (awon iya), c'est-à-dire ces vieilles femmes détentrices de terrifiants pouvoirs mystiques de mort et de châtiment. Elles peuvent foudroyer un homme dans la fleur de l'âge, s'il se montre «impoli», «trop hautain» ou «provocant». En d'autres termes, les «mères» peuvent détruire celui qui est grossier, qui se place égoïstement dans une situation financière meilleure que celle de ses frères et sœurs, ou qui manque de conscience sociale. Cette croyance en leurs pouvoirs entretient ce qu'on pourrait appeler un souci proto-marxiste de bloquer l'ascension d'une classe privilégiée. La crainte inspirée par les «mères» et leurs pouvoirs incitent les Yoruba à réfléchir à toutes leurs actions d'ordre social et aux conséquences entraînées par le fait d'insulter des vieillards ou de négliger l'attention due à leur lignage en entier.

Dans le sud-ouest du pays Yoruba, un individu peut partager ce qu'il a gagné en gérant son argent de façon à pouvoir apporter des présents aux «mères» sous la forme d'une catégorie de masques, efe et gelede. Les «mères» réagissent favorablement à ces dons, comme en témoigne la complexité de leurs costumes, de leurs danses, et de leur musique tambourinée. Les mouvements couplés des danseurs, généralement se présentant deux par deux, chaque couple portant le même masque, offrent un spectacle saisissant (fig. 20, 21, respectivement à Isale-Eko, Lagos et au marché central, Ilaro; photographies prises en 1964). Ces danseurs exécutent l'eka. Les eka sont des phrases de danse au rythme du tambour principal. Les danseurs masqués gelede doivent suivre, note par note, les eka du joueur de tambour principal. Le son harmonieux produit par les sonnailles à leurs chevilles signale leurs prouesses ou leurs erreurs. Comme me l'a confié Adesanyan de Ketu: «Le danseur doit terminer la phrase à l'instant même où le tambour principal la termine. Les deux doivent concorder (dogba). Un millier de costumes, cela n'a pas d'importance, si tu compromets le langage du tambour, tu n'es pas un bon danseur.»

Cette fusion complexe et mesurée crée un point d'équilibre esthétique qui comporte des implications d'ordre métaphorique. L'équilibre dans la danse devient une métaphore de l'équilibre dans la vie car l'harmonie est rétablie lorsque tous agissent avec générosité et qu'ils donnent largement d'eux-mêmes avec élégance, distribuant leurs talents, leur argent et leur temps, avec une joie sincère. Cet équilibre atteint en leur honneur touche le cœur des «mères», qui sont ainsi conduites à diriger leurs pouvoirs cette fois pour le bien du village, afin que tous en

This painstakingly carved headdress was created for the Efe-Gelede society of southwestern Yorubaland. Efe-Gelede honours the 'mothers' (awon iya), those elderly women possessed of awesome mystic powers of death and retribution who can strike a man dead in the prime of life should he prove impolite, too high, or provocative. In other words, a person who is rude, who sets himself economically above his brothers and sisters in a selfish manner, who lacks a social conscience, may be destroyed. The 'mothers' destroy him. Belief in their powers fosters what might be termed a proto-Marxist concern for blocking the rise of a privileged class. Fear of the 'mothers' and their powers brings to Yoruba social action a profound attentiveness to the consequences of insulting old people and failure to care for the lineage as a whole.

In southwestern Yorubaland a person can share what he or she has earned by directing monies so that presents can be carried to the 'mothers' in the form of a class of masks, Efe and Gelede. The 'mothers' respond favourably to the giving of the masks, with the accompanying intricate costumes, choreography, and drum music. The paired motions of the dancers, usually dancing two by two, each pair wearing the same mask, are striking to behold (figs. 20 and 21, respectively at Isale-Eko, Lagos, and the central market, Ilaro, both photographed in 1964). Such dancers perform eka. Eka are syllabic dance phrases sounded on the master drum. Gelede maskers are expected to follow, note by note, the senior drummer's eka phrases. The chime of their percussion anklets makes audible their prowess – or their mistakes. As Adesanyan of Ketu told me: 'the dancer has to end the phrase exactly when the senior drum ends it. They must balance (dogba). A thousand dresses, it not matter, if you compromise the drum speech you are not a good dancer!'

This complex, measured fusion creates an aesthetic point of equilibrium which has metaphorical implications. The balance in the dance becomes a metaphor for balance in life as harmony is restored when everyone acts generously, giving handsomely of self, talent, money, and time, with unfeigned joy. This balance achieved in their honour melts the hearts of the 'mothers,' causes them to redirect their powers to the good of the village so that all may benefit, for the 'mothers,' like human beings, are susceptible to honours and to their entourage. The self-confidence of the Yoruba in their ways stems from this article of faith.

4

Masque «gelede» Yoruba, Nigeria
Fin XIX^e–début XX^e siècle environ
Bois peint (lèvres rouges, traces de peinture verte), patine
brun-roux brillante
Longueur: 30,5 cm
Attribué par Robert Farris Thompson au sculpteur Labintan,
Yoruba Aworri de Otta.
BARBARA ET MURRAY FRUM

'Gelede' Mask Yoruba, Nigeria
End nineteenth – early twentieth century ?
Painted wood (red lips, traces of green paint), shiny
reddish-brown patina
Length: 30.5 cm
Attributed by R.F. Thompson to the sculptor Labintan, a
Yoruba Aworri of Otta.
BARBARA AND MURRAY FRUM

59

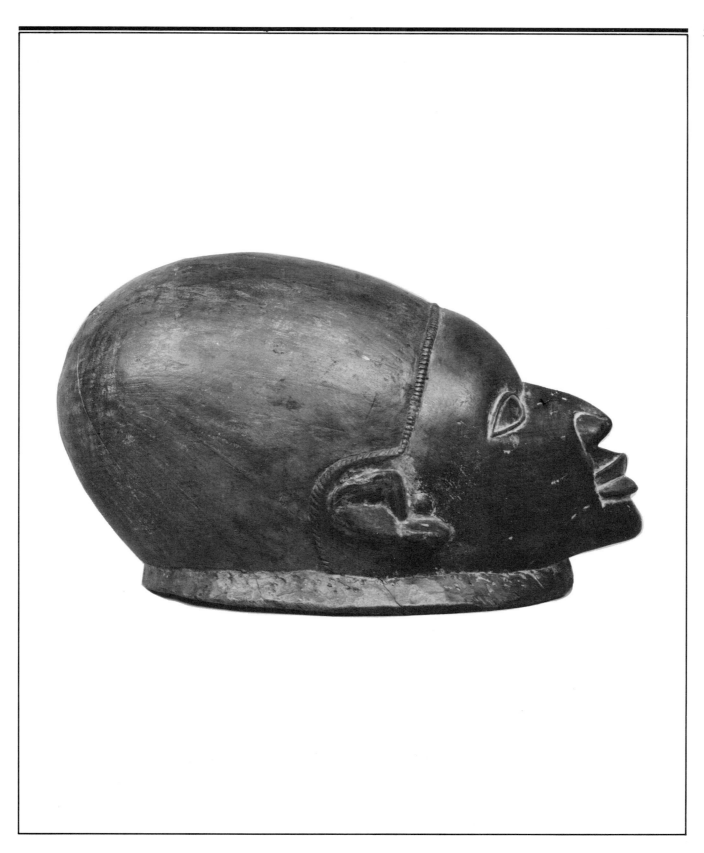

bénéficient, car, à l'instar de tous les humains, les «mères» sont sensibles aux hommages et à la société qui les entoure. La confiance des Yoruba dans leurs manières d'agir éclate dans cette profession de foi.

La fabrication des masques destinés aux «mères» a donné lieu à un débordement de richesses esthétiques. Il existe toutefois une différence importante entre les masques de nuit pour les «mères» et les masques d'après-midi. Les premiers sont appelés *efe* (ou *apasa*), et les seconds, *gelede*. Dans la région dénommée Ketu-Ohorri, j'ai découvert une place secrète extraordinaire de masques de nuit représentant nulle autre que la «mère suprême» (*Iyanla*), maîtresse souveraine des forces féminines de la nuit. Quand *Iyanla* se montre, il faut éteindre tous les feux de crainte que quelqu'un n'aperçoive sa dangereuse présence. L'un des masques d'*Iyanla* (fig. 15) a des oreilles de lièvre, créature nocturne dans laquelle *Iyanla* voyage parfois. Au-dessus de ses sourcils pendait un phylactère musulman (*tira*), témoin des connaissances des mœurs étrangères et du pouvoir de la religion. Un bandeau (*gele*), décrivant un arc au-dessus de ses sourcils, confirme sa féminité fondamentale. La barbe, longue, proéminente et semblable à un plateau, constituait sa plus étrange caractéristique. Il est dit qu'une femme barbue est sans contredit une «mère». À ce propos, il est important de noter que les grands sculpteurs d'Efon-Alaiye représentent parfois les épouses ou les zélatrices du dieu du tonnerre comme des «mères» barbues méritant circonspection et déférence. Henry Drewall fut le premier à identifier *Iyanla* grâce à sa longue barbe terrifiante.

Iyanla posséderait le pouvoir de se transformer en de redoutables créatures ailées. En conséquence, d'autres masques d'*Iyanla* dans la région de Ketu-Ohorri évoquaient par maintes allusions formelles une vie nocturne insolite. Sur l'*ere Iyanla* (fig. 16), une roussette (*adan*), les ailes déployées comme en plein vol, se trouve entre les deux oreilles d'un lièvre; une autre *Iyanla* (fig. 17) porte deux cornes magiques, appelées *oge* dans le dialecte Ohori, représentant les cornes d'un kob (Kob antilope, *egbin*). Des Élanions blacs[1] attachés côte à côte (*asa*) ont aussi été sculptés des deux côtés de la tête d'*Iyanla*. Ici, l'énorme barbe en lame de la «mère suprême» est percée de trous permettant la vision pour la commodité de celui qui la personnifie.

J'insiste sur ces masques moins connus de la «mère suprême», pour signaler le contraste entre les masques de nuit et ceux de l'après-midi dans le culte d'Efe-Gelede. À Otta, ville où notre trésor, un masque d'après-midi (*ere gelede*), a été sculpté, les masques de nuits sont façonnés dans un style différent de celui d'Ohori. Un grand masque de nuit (fig. 18), essentiellement circulaire, figure au centre

The making of masks for the 'mothers' has given rise to a rich aesthetic outpouring. There is, however, an important difference between night masks for the 'mothers' and afternoon masks. The former are called *Efe* (or *apasa*), the latter *Gelede*. In the region called Ketu-Ohorri I came across an extraordinary cache of night masks representing none other than the 'Great Mother' (*Iyanla*), supreme leader of the female forces of the night. When *Iyanla* comes out all fires must be extinguished, lest one gaze directly upon her dangerous presence. One of the *Iyanla* masks (fig. 15) has the ears of the hare, a nocturnal creature in which *Iyanla* sometimes travels. She also carries, above her brow, a Muslim phylactery (*tira*) showing knowledge of foreign ways and the power of religion. A head-tie (*gele*), passing in an arc above her brow, confirms her basic femininity. The eeriest trait is the beard – long, projective, like a plate. It is said that a woman possessed of a beard is a 'mother' indeed. In this regard, it is worth pointing out that the great carvers of Efon-Alaiye sometimes carve the wives, or female devotees, of the thundergod as bearded 'mothers', and therefore meriting circumspection and great respect. Henry Drewall was the first to identify *Iyanla* by her long and terrifying beard.

It is believed that *Iyanla* has the power of transforming herself into dread winged creatures of the night. Hence other *Iyanla* masks in Ketu-Ohorri were shaped with many allusions to strange nocturnal motion. Consider one *ere Iyanla* (fig. 16) with a fruit bat (*adan*), wings spread as if in flight, sitting between the ears of a hare, or another (fig. 17) with paired medicine horns, called in Ohori dialect *oge*, given as representations of the horns of the Kob antelope (*egbin*). Here twinned black-shouldered kites (*asa*) are depicted on either side of the head of *Iyanla*. In the latter example the enormous blade-like beard of 'Great Mother' is pierced with viewing-holes for the convenience of the masker who takes her role.

I concentrate upon these little-known masks of 'Great Mother' to indicate the contrast between night and afternoon masks in the cult of *Efe-Gelede*. In Otta, the city where our particular treasure, an afternoon mask (*ere gelede*), was carved, the nocturnal counterparts are carved in a manner different from Ohori style. Here (fig. 18) a great night mask was carved essentially as a circle centrint on the head of a male leader, with geometric flanges covered with kingly checkerboard pattern, probably to indicate that *Efe* is considered the king of the night. The

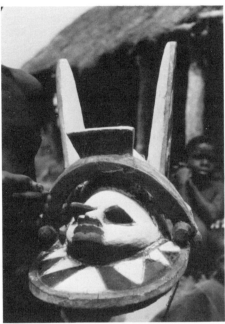

Fig. 15
Photo de l'auteur.

Photo: the author

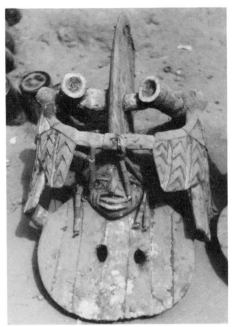

Fig. 17
Photo de l'auteur.

Photo: the author

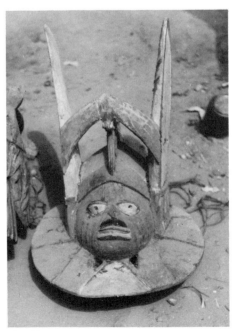

Fig. 16
Photo de l'auteur.

Photo: the author

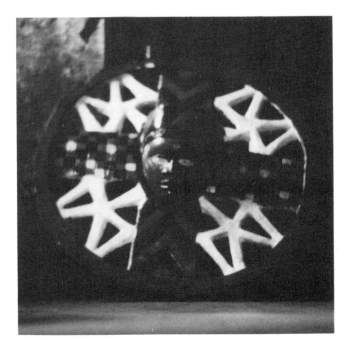

Fig. 18
Photo de l'auteur.

Photo: the author

la tête d'un chef, flanquée de la représentation géométrique du motif royal en damier, sans doute pour montrer que l'*efe* est considéré comme le roi de la nuit. Le cercle était divisé en quatre sections; dans chacune, un oiseau stylisé en vol représentait les «mères au travail» pendant la nuit. Les pouvoirs terrifiants des «mères» ainsi concentrés dans la figure centrale dominante présentent, semble-t-il, un lien de parenté structural avec la composition de nombreuses sculptures d'oiseaux en fer destinées au culte des dieux yoruba de la divination et de la médecine, où des oiseaux inférieurs de la nuit («mères») se groupent autour de l'image triomphante de l'oiseau d'*Ifa*, seigneur de la divination. Peut-être cela signifie-t-il que les pouvoirs des «mères» sont dirigés vers l'accomplissement du progrès de l'humanité grâce à l'orchestration scrupuleuse de la cérémonie d'*efe*.

Tandis que les masques de nuit d'Efe–Gelede regorgent d'allusions occultes de toutes sortes, les masques d'après-midi documentent explicitement la vie moderne en pays Yoruba, par leurs représentations jumelées de femmes au marché, de membres du clergé musulman, de barbares étrangers d'Europe. Un mémorable haut de coiffure Gelede d'origine ketu, qui se trouve à présent dans la collection Antonio Olinto à Rio de Janeiro, illustre la crucifixion.

circle was divided into four quarters, each filled with a stylized representation of a bird in flight connoting the work of the 'mothers' in the night. This centring of the dread potentialities of the 'mothers' upon a commanding central head seems a structural cognate with many forms of the iron bird sculptures of the cults of the Yoruba deities of divination and medicine, where inferior birds of the night (mother) cluster about the triumphant figure of the bird of *Ifa*, lord of divination. The meaning here perhaps refers to the guiding of the power of the 'mothers' for human benefit by the careful orchestration of the *Efe* ceremony.

Whereas night masks in *Efe-Gelede* bristle with all manner of cryptic allusions, the afternoon masks are often an explicit document of life in Yorubaland today, with paired representations of market women, Muslim clerics, foreign barbarians from Europe. One memorable Ketu headdress for *Gelede,* now in the Antonio Olinto collection of Rio de Janeiro, depicts the Crucifixion; another, from Igbo-Gila, shows Afro-Americans in real wigs; still another, the palm-wine tapster in a tree. All are vignettes from actual life designed for the pleasure of the 'mothers.'

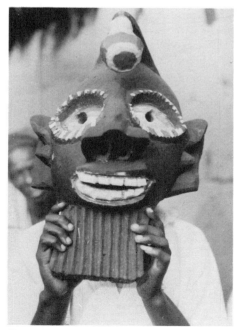

Fig. 19
Photo de l'auteur.
Photo: the author

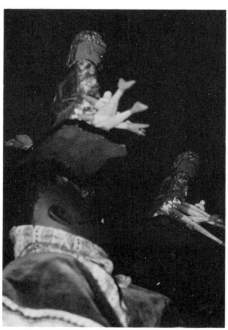

Fig. 20
Photo de l'auteur.
Photo: the author

Un autre, d'Igbo-Gila, montre des Afro-Américains portant perruque; sur un autre encore, on voit un collecteur de vin de palme dans un arbre. Tous sont des images de la vie réelle, conçues pour le plaisir des «mères».

Ce masque d'après-midi, d'une collection canadienne, fut sculpté probablement vers la fin du XIXᵉ siècle ou au début du XXᵉ par le défunt Labintan de Otta. Il se caractérise par la fermeté réglementaire de l'expression, propre à l'art yoruba idéal. Les yeux, par exemple, sont consciencieusement similaires et bien situés, de crainte qu'on ne prenne le sujet figuré pour un personnage corrompu ou criminel.

Si nous voulons raconter un mensonge
Notre regard sera trop convaincant et fuyant
Si nous voulons dire la vérité
Notre corps sera calme et paisible
On ne peut dire un mensonge en face.

Ainsi, l'image témoigne aux «mères» un franc respect par un regard clair et direct. De même, les lèvres sont charnues mais résolument fermées. Bien qu'il existe d'importantes exceptions à cette règle (par exemple, la présence de deux dents magnifiquement taillées en signe de beauté), la bouche reste en général fermée pour respecter le silence et le recueillement. Notre spécimen aworri ne fait pas exception à cette règle. En vérité, dans certaines villes yoruba, la mise en évidence des dents peut signifier la guerre, comme dans le poème de louanges au Timi d'Ede, «quand vous ouvrez la bouche, vous avalez un héros», ou encore le mal et l'impatience, bien illustrés par les images grimaçantes du singe colobe, représenté en train de s'emparer de maïs dans la ferme d'un vaillant cultivateur.

Deux rangées de belles dents blanches
La guerre appelle toujours la mort

En d'autres termes, dans la mesure où les dents nues indiquent l'impudence ou la provocation, elles peuvent aussi signaler le châtiment possible. Il est intéressant de noter que l'une des rares images montrant les dents que j'aie vues dans le cadre d'une cérémonie gelede, s'intitulait «La mort qui tue la personne» (iku to pa enia). Cette remarquable image (fig. 19), identifiée comme un Gelede et entourée de masques plus conventionnels, rappelle néanmoins les formes satiriques de la sculpture Egungun. Elle a été photographiée dans le village Popo-Yoruba de Katagon, entre Idiroko et Porto Novo, dans ce qui aujourd'hui est situé dans la République populaire du Bénin. Le chef de Katagon attribuait le masque à Honsu, sculpteur établi près de Katagon. J'ai vu une autre image gelede aux dents nues à Otta; elle représentait un vieux guerrier du XIXᵉ siècle qui, disait-on, défendait la ville contre les armées du Dahomey.

Si l'on revient au masque attribué à Labintan, le calme

This example of the afternoon mask, from a Canadian collection, was carved, probably in the late nineteenth or early twentieth century, by the late Labintan of Otta. The mask displays the doctrinal firmness of expression that is the hallmark of ideal Yoruba art. The eyes, for example, are consciously balanced and well-sited, lest the image be taken for a corrupt or criminal person.

If we want to tell a lie
Our eyes will be insistent and shifty
If we want to tell the truth
Our body will be quiet and peaceful
A lie cannot be told face to face.

Hence the image conveys to the 'mothers' open respect in clear, non-shifting eyes. Similarly, the lips are fleshy but firmly closed. Although there are important exceptions to this statement (for example, the baring of two beautifully sharpened teeth as a sign of beauty), in general, the mouth is kept closed as a seal of silence and composure. Our Aworri example does not break this rule. As a matter of fact, the showing of teeth can be interpeted in some Yoruba towns as a sign of war, as in the praise poem for the Timi of Ede, 'whenever you open your mouth you swallow a hero,' or of evil and impatience, well-exemplified by grinning images of the Colobus monkey, shown grasping stolen maize from the farm of the hard-working cultivator.

Two rows of neat white teeth
Death always follows war

In other words, to the extent bared teeth indicate impudence or provocation they may also unleash retribution. It is interesting that one of the very few images I have seen in a Gelede setting, showing bared teeth, was actually entitled 'Death-Who-Kills-The-Person (iku to pa enia). This remarkable image (fig. 19), given as a Gelede image and surrounded by more conventional headdresses, nevertheless has the look of satiric forms of Egungun sculpture. It was photographed in the Popo-Yoruba village of Katagon, between Idiroko and Porto Novo in what is now the People's Republic of Benin. The chief of Katagon attributed the mask to Honsu, a carver living near Katagon. Another bared-teeth Gelede image I saw at Otta represented an old nineteenth-century warrior, defending the town, so it was said, from the armies of Dahomey.

Returning to the mask attributed to Labintan, the chiefly calm which governs the shape of the visage may have been set off by an actual hat or crown, tied

souverain qui domine l'expression du visage était peut-être rehaussé à l'époque par un chapeau ou une couronne fixée au masque par les trous dans les oreilles. Cette hypothèse se fonde sur les indices suivants: la tête est harmonieusement polie, sans coiffure ou chevelure, et pourtant, une bordure semblable à une corde sépare le sommet de la tête du front. Je crois que cette bordure servait à assujettir le chapeau, qui recouvrait la partie laissée délibérément nue, comme certains sculpteurs de *banganga* au Kongo laissaient sur leur œuvre des parties nues destinées à être recouvertes par le devin de médecines ou encore de coins de fer et de clous. Si c'était le cas, l'image aurait pu s'intituler (par analogie avec un haut de coiffure figurant une couronne vue dans le «quartier» d'Iga Elerunle à Otta) *ere gelede akogi: olori ade,* «masque mâle pour Gelede représentant un chef couronné».

R. F. T.

Note

1 Oiseau qui fait partie des rapaces diurnes.

to the mask through the holes in the ears. The evidence for this supposition is as follows: the head of the mask is polished smoothly, without depiction of either headdress or coiffure, and yet there is a rope-like border which separates crown from forehead. I think this border helped secure a hat which covered the area deliberately left plain, as carvers to *banganga* in Kongo left bare areas, without any figuration, which were certain to be covered with medicines or iron wedges and nails; and if this was the case, then the name of the image might have been (by analogy with a crowned headdress seen in the compound, Iga Elerunle, at Otta) *ere gelede akogi: olori ade,* 'Male Mask for *Gelede,* Representing a Crowned Leader.'

R.F.T.

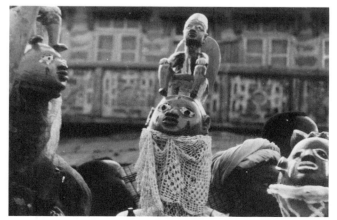

Fig. 21
Photo de l'auteur.
Photo: the author

Haut de masque, portrait de femme
Peuple de la Cross River, Nigeria
Bois, peau d'antilope peinte, vannerie, métal, os
Hauteur: 73,7 cm
Provenance: Don de M^me W.G. Adamo, Montréal, août 1935.
Expositions: Toronto, Royal Ontario Museum, Division of Art and Archeology, *Masks the many faces of man,* 11 février – 5 avril 1959, n° D.36 (sous le titre *Masque*); Berkeley, Université de Californie, Robert H. Lowie Museum of Anthropology, *African Arts,* 6 avril – 22 octobre 1967, ill. 119 (sous le titre *Ekoi*).

Cap Mask Portraying a Woman Cross River, Nigeria
Wood, painted antelope hide, basketwork, metal, bone
Height: 73.7 cm
Provenance: Gift of Mrs W.G. Adamo, Montreal, August 1935
Exhibitions: 1959, Toronto, Royal Ontario Museum, Division of Art and Archeology, 11 February – 5 April, *Masks, the many faces of man*, cat. no. D.36 (as *Mask*). 1967, Berkeley, University of California, Robert H. Lowie Museum of Anthropology, 6 April – 22 October, *African Arts,* repr. no. 119 (as *Ekoi*).

66

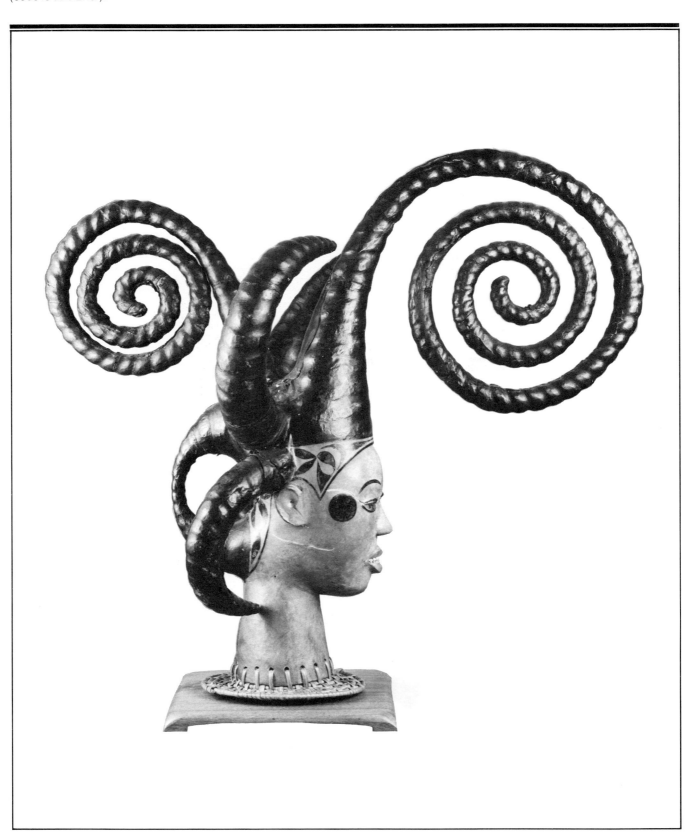

Bibliographie: William Bascom, *African Art in Cultural Perspective, An Introduction,* W. W. Norton and Cie Inc., New York, 1973, p. 109, ill. 74 (sous le titre *Ekoi*).
ROYAL ONTARIO MUSEUM, TORONTO
(935.10.1, ancien n° HA 1905)

Bibliography: William Bascom, *African Art in Cultural Perspective: An Introduction* (New York: W.W. Norton and Co. Inc., 1973), p. 109, repr. no. 74 (as *Ekoi*).
ROYAL ONTARIO MUSEUM, TORONTO
(935.10.1, formerly HA 1905)

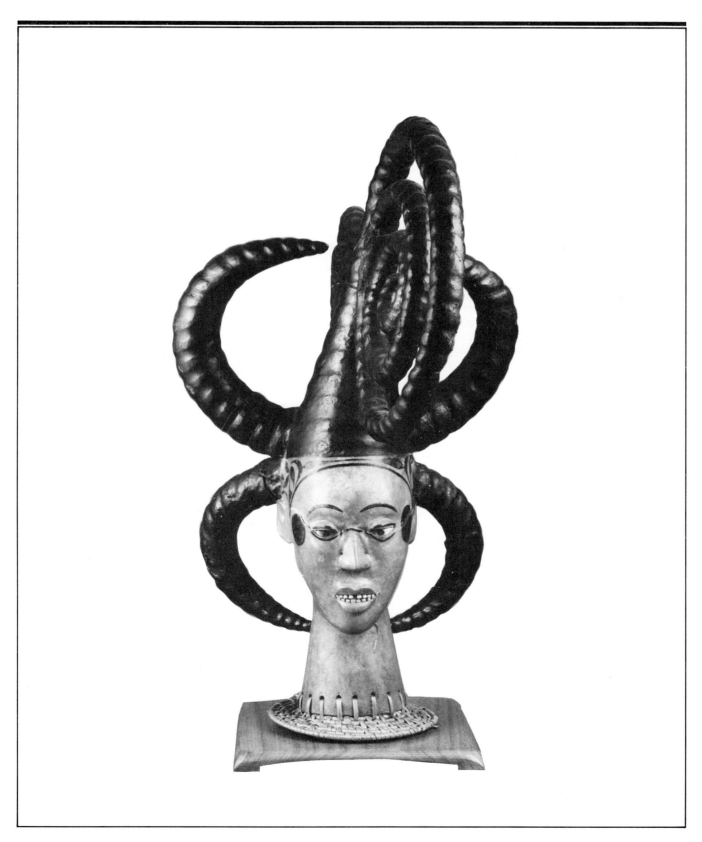

Cette œuvre est un exemple de la catégorie des masques recouverts de peau de la région de la Cross River, dans le sud-est du Nigeria. Le haut degré de naturalisme et les formes rondes du visage, le cou relativement long et l'aspect gracieux de l'ensemble situent leur origine dans la région de Calabar, au sud de la Cross River. De toutes les écoles d'artistes connues de l'auteur, ce masque présente le plus d'affinités avec celle d'Asikpo Edet Okon, du village Efut d'Ibonda, Creek Town, Calabar, décédé dans les années 1920. Cet artiste exécuta plusieurs de ses hauts de masque pour l'*Ikem*, association de divertissement qui mettait l'accent sur l'égalité et la nécessité de l'entraide parmi ses membres au cours de ses cérémonies masquées.

Les masques représentant une tête de femme à coiffure à «cornes» abondent dans la région de la Cross River. On en a découvert des exemples au sein de groupes tels que les Annang-Ibibio, les Etung (région d'Ikom) et les Ejagham (d'Oban), respectivement à l'ouest, au nord et au nord-ouest de Calabar. Ces masques étaient transportés en canot ou par voie de terre sur de longues distances. Dans certains cas, les artistes de l'arrière-pays imitèrent les sculptures du style de Calabar, mais généralement, leurs œuvres se distinguent bien des authentiques masques de Calabar. Tous les masques ne sont pas recouverts de peau, surtout chez les Annang-Ibibio. Comme on a tendance à attribuer tous ceux-ci aux Ekoï (ou Ejagham), la sculpture actuellement exposée n'a pas échappé à cette règle dans de précédentes descriptions[1].

Jadis, dans la région de la Cross River, les femmes, et parfois les hommes, se coiffaient avec recherche pour les cérémonies de certaines institutions, notamment quand on engraissait les jeunes femmes soumises à l'isolement avant leur mariage. Pour réaliser une coiffure semblable à celle que reproduit le masque qui nous concerne, on tressait les cheveux de la personne même en leur ajoutant des mèches rapportées et des fils de fer pour faire tenir le tout, et l'on enduisait l'ensemble de boue. Cette coutume n'a plus cours depuis plusieurs générations, mais le gouvernement de l'État du Sud-Est (aujourd'hui de la Cross River) l'a récemment fait revivre à des fins publicitaires grâce à une jeune fille coiffée dans le style *Fiom Inyang*. Selon la tradition, cette coiffure était celle des femmes des membres du groupe qui utilisait un masque appelé *Ibuot Ekon*, qui figurait précisément cette coiffure[2]. Dans le cas du masque exposé, les motifs entre la base des «cornes» et la ligne d'implantation des cheveux délimitant le visage sont typiques des coupes de cheveux jadis propres aux jeunes enfants et aux jeunes filles des peuples de la Cross River, en particulier des Ejagham[3].

This piece is an example of the skin-covered mask genre from the Cross River region of southeast Nigeria. The high degree of naturalism and rounded features of the face, relatively long neck, and generally graceful appearance point to a provenance in the Calabar area of the Lower Cross River. Of the schools of artists known to the present author, this mask has closest affinity to that of Asikpo Edet Okon of the Efut town of Ibonda, Creek Town, Calabar, who died in the 1920s. Several of his cap masks were made for *Ikem*, an entertainment association which stressed the equality and need for mutual cooperation of members during its masquerades.

The cap mask portraying a woman's head with 'horned' coiffure is a widespread type in the Cross River region. Specimens have been found among such groups as the Annang-Ibibio, Etung (of the Ikom area) and Ejagham (of Oban), to the west, north, and northwest, respectively, of Calabar. They were carried by canoe or overland for long distances. In some cases artists in the hinterland imitated carvings of Calabar style, but their work is usually distinguishable from that actually made in the Calabar area: not all are covered with skin, especially among the Annang-Ibibio. Because there is a tendancy for all skin-covered masks to be described as Ekoi (or Ejagham), the piece in the exhibition has been given this provenance in some previous descriptions.[1]

In the Cross River region in the past, women, and sometimes men, wore elaborate coiffures connected with ceremonies of certain institutions such as the fattening of young women in seclusion prior to marriage. To produce a coiffure like that of the mask in question, hair clippings were plaited into the subject's own hair, and the plaits supported internally by wires and plastered with mud. The custom has been extinct for several generations, but was recently revived by the South Eastern (now Cross River) State Government for a publicity project which involved a girl wearing the *Fiom Inyang* hairstyle. Traditionally, this hairstyle was worn by women whose husbands were members of the group which used a mask called *Ibuot Ekon*, which portrayed the same type of coiffure.[2] With regard to the mask in the exhibition, the motifs between the base of the 'horns' and the hairline depict shaved hair patterns worn by young children and girls of the Cross River peoples, especially Ejagham, in the past.[3]

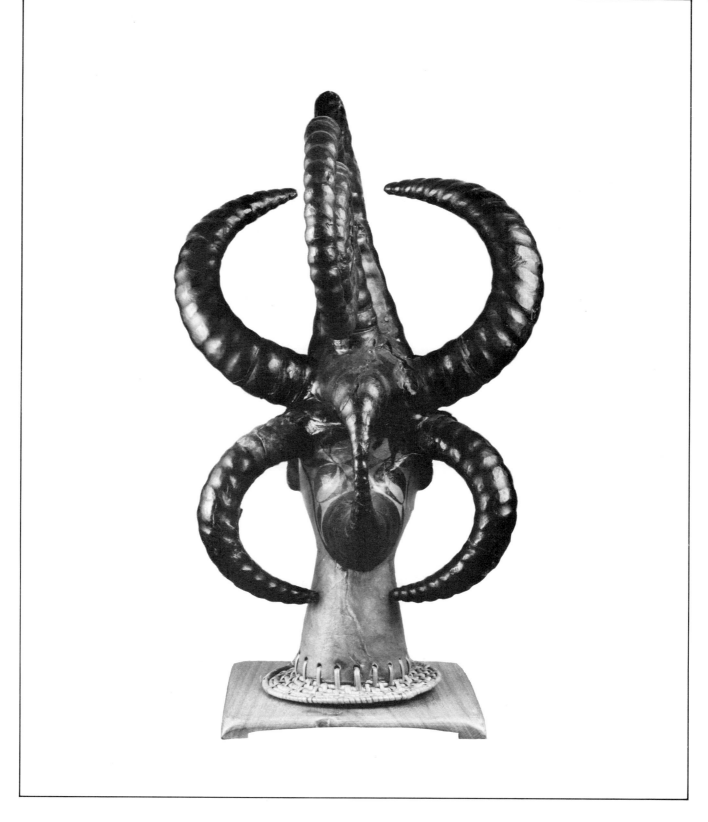

La marque « tribale » entre l'œil et l'oreille des deux côtés du masque illustre la coutume selon laquelle on pratiquait au rasoir sur la peau une série d'incisions concentriques frottées ensuite avec du charbon pour obtenir une chéloïde circulaire. Quelques vieillards de la région de la Cross River portent encore aujourd'hui de telles marques, mais la coutume est disparue depuis longtemps. Les marques présentent quelques variantes, mais celles-ci ne relèvent pas vraiment d'un groupe en particulier.

La coiffure figurée par le masque, les chéloïdes, les sourcils et le bord des paupières sont peints en noir. Même si la tendance moderne est à utiliser l'émail, il existe au moins un artiste qui utilise aujourd'hui de la sève d'un arbre de la forêt (*Bosque anguilensis*), qu'il applique à l'aide d'un morceau de bois mâché. Le pigment en est brun foncé. Si l'on regarde attentivement, on peut s'apercevoir que la surface de la peau sur le masque est striée dans certains endroits par des lignes. Ces dernières résultent de l'utilisation d'attaches pour maintenir en place la peau sur le masque pendant la période de séchage, méthode utilisée par quelques artistes avant l'étape finale de peinture et de polissage. Le masque est muni d'une base en vannerie qui permet au porteur de le fixer solidement sur sa tête à l'aide d'une corde sous le menton. Il semble avoir des yeux et des dents formés d'éléments incrustés après les étapes de la taille. Toutes ces caractéristiques techniques sont propres aux masques recouverts de peau de la Cross River.

K. N.

Notes

1 W. Bascom: *African Arts* (catalogue d'exposition), University of California Press, Berkeley, 1967, p. 51.
2 *Hairdos*, Ministère de l'information et des affaires culturelles, Nigeria, s.d., p. 8–9.
3 P. A. Talbot: *In the Shadow of the Bush*, Heinemann, Londres, 1912, p. 318–323.

The 'tribal' mark between the eye and ear on both sides of the mask portrays the practice of incising a series of concentric razor cuts in the skin, and rubbing in charcoal to produce a keloidal circular scar. A few very old people in the Cross River region today possess these marks, but the practice of making them has long died out. There are variations in the marks, but they do not really denote particular tribes.

The mask coiffure, keloidal scar, eyebrows, and borders of the eyelids are painted black. Although there is a modern tendancy to use enamel paint for this purpose, at least one practising artist uses sap taken from a forest tree (*Bosque anguilensis*), applied with a piece of chewed stick. This pigment is dark brown in colour. On close inspection, it may be seen that the surface of the skin of some masks of this type is scored in places with lines formed by the artist prior to the final painting and polishing. The mask has a basketry base for securing it to the top of the wearer's head, with the aid of a cord beneath his chin. The mask appears to have eyes and teeth formed of insets added after the completion of the carving process. All these technological features are typical of Cross River skin-covered cap masks.

K.N.

Notes

1 W. Bascom, *African Arts* (exhibition catalogue) (Berkeley: University of California Press, 1967), p. 51.
2 Ministry of Information & Cultural Affairs, Nigeria, *Hairdos*, n.d. pp. 8–9.
3 P.A. Talbot, *In the Shadow of the Bush* (London: Heinemann, 1912), pp. 318–323.

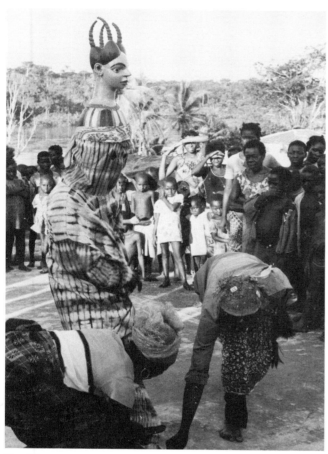

Fig. 22

Mascarade *Obam* à Mkpott Isong, un village des Etung du Sud sur la Cross River, près d'Ikom. On voit le haut de coiffure féminin à coiffure élaborée en usage. La sculpture est probablement de l'artiste Gabriel Akpabio. *Obam*, mascarade destinée à divertir, a son origine dans la région de Yakurr. Photo de Keith Nicklin et Jill Salmons.

The masquerade *Obam* at Mpott Isong, a South Etung village on the Cross River, close to Ikom. One can see the female coiffure of elaborate braids. The sculptor is probably the Igbo artist Gabriel Akpabio. The *Obam,* a masquerade designed to divert, has its origins in the Yakurr region. Photo: Keith Nicklin and Jill Salmons

Masque-cloche à trois visages
Peuple de la Cross River, Nigeria
Bois, peau d'antilope peinte, métal, os
Hauteur: 43,8 cm
Provenance: Collection Pitt Rivers Museum, université
d'Oxford.
BARBARA ET MURRAY FRUM

Helmet Mask with Three Faces Cross River, Nigeria
Wood, painted antelope hide, metal, bone
Height: 43.8 cm
Provenance: Pitt Rivers Museum, Oxford University
BARBARA AND MURRAY FRUM

72

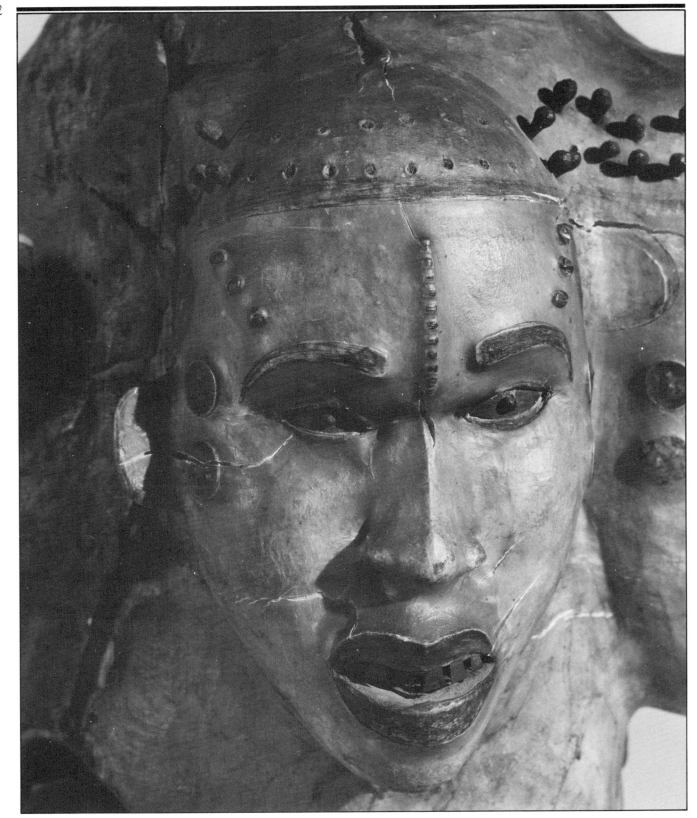

Ce masque-heaume à trois faces provient de la région centrale de la Cross River, dans le sud-est du Nigeria. Son origine peut être établie grâce à certains traits: le naturalisme extrême des visages, le genre de marques «tribales» sur les tempes et le front et sa ressemblance avec d'autres masques-heaumes dont on sait qu'ils proviennent de cette région. Ce type de masque est d'ordinaire utilisé lors de performances données par une association de guerriers, appelée *Nkang* par les Bokyi et certains autres groupes. Autrefois, seuls les hommes qui s'étaient distingués en tuant un ennemi ou une bête sauvage dangereuse pouvaient être membres du *Nkang* et, en certaines occasions, en particulier lors des funérailles d'un chef de l'association, des sacrifices humains avaient parfois lieu[1].

Le masque exposé est semblable à un masque-heaume *Nkang* à trois faces du Musée national de Lagos, qui provient de Nkum sur la Cross River près d'Ikom[2]. Cependant, la ressemblance encore plus grande qu'il présente avec deux masques-heaumes à deux faces du British Museum suffit à laisser supposer que les trois sont l'œuvre d'une seule et même école d'artistes, si ce n'est d'un même artiste. L'une des pièces du British Museum fut recueillie en 1911 dans le village d'Akparabong, à quelques milles d'Ikom. On a émis l'hypothèse[3] qu'Akparabong est l'un des trois foyers de l'art du masque recouvert de peau; les deux autres étant Calabar et Widekum. Il est très regrettable de constater que des recherches locales plus poussées sont entravées par le fait que le village a été dépouillé de ses œuvres d'art à l'époque coloniale, ainsi que durant et après la guerre civile au Nigeria qui se termina en 1970.

Un masque-heaume à trois faces typique présente un visage masculin de couleur foncée et deux visages féminins de couleur pâle. Le visage d'homme du masque exposé semble avoir quelque peu pâli. Muni d'yeux perforés, il se porte vers l'avant tandis que ceux des femmes, aux yeux de métal incrustés, pointent obliquement vers l'arrière. Comme le disent les habitants de la région d'Ikom, l'homme vient toujours en premier. La base du masque est évidée pour s'ajuster sur les épaules du porteur. Les sommets des masques sont souvent perforés de trous dans lesquels s'insèrent des piquants de porc-épic, signes de valeurs masculines. Au-dessus des visages de femmes, il reste quelques-unes des chevilles de bois qui servaient à représenter un style de coiffure aux nattes très serrées. Les trois visages portent des marques semblables à celles que portaient jadis les habitants de la région centrale de la Cross River, chéloïdes obtenues par frottement de charbon sur une incision dans la peau. Comme la mode de ces marques

This is a triple-faced skin-covered helmet mask from the Cross River region of southeast Nigeria. It is of Middle Cross River origin, as evinced by the heightened naturalism of the faces, type of 'tribal' marks on temples and foreheads, and similarity to other helmet masks known to be from the area. Such masks are generally used in performances of a warriors' association, which the Bokyi and some other groups called *Nkang*. In former days, only men who had distinguished themselves by killing a man or dangerous wild beast could join *Nkang*, and on certain occasions, especially at the funeral of a leader of the association, human sacrifices might be made.[1]

The mask in the exhibition is similar to a triple-faced *Nkang* helmet mask in the National Museum, Lagos, which came from Nkum on the Cross River near Ikom.[2] But an even closer resemblance of the mask to two janus-faced helmet masks in the British Museum is sufficient to suggest that the three are all of the same school of artists, if not same hand. One of the British Museum pieces in question was collected in 1911 from the village of Akparabong, a few miles from Ikom. It has been suggested[3] that Akparabong is one of the three stylistic areas in which the skin-covered mask genre is found, the others being Calabar and Widekum. It is most unfortunate that further field investigation is hampered by the fact that Akparabong itself was stripped of artworks during the colonial era, and during and after the Nigerian civil war which ended in 1970.

Typically, a triple-faced helmet mask has one dark-coloured male face, and two female faces, light in colour. The dark colour of the male face of the exhibition mask seems to have faded somewhat. In use, the male face, with perforated eyes, is worn looking forward, while the two female faces, with metal eye insets, point obliquely to the rear. As people in the Ikom area say, men always come first. The cut-away portions at the base of the mask rest on the wearer's shoulders. Porcupine quills, associated with male valour, are often inserted into holes in the top of helmet masks. Above the female faces, a few wooden pegs remain of those depicting a style of tightly-woven coiffure. On all faces of the mask are depicted marks which were formerly worn by inhabitants of the Middle Cross River; these were keloidal scars made by rubbing an incision in the skin with charcoal. As the fashion with regard to such marks changed rapidly over a period of time and the differ-

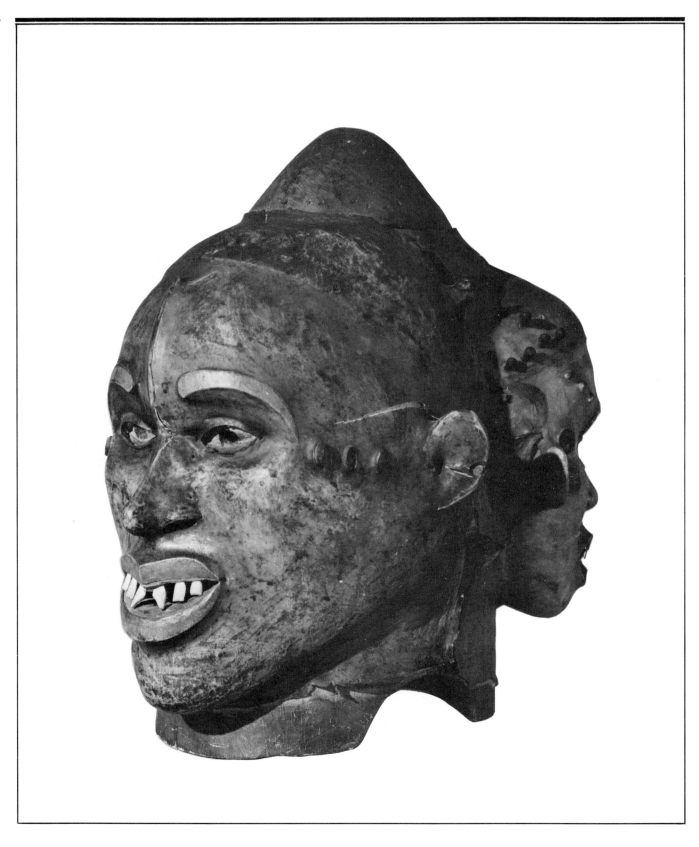

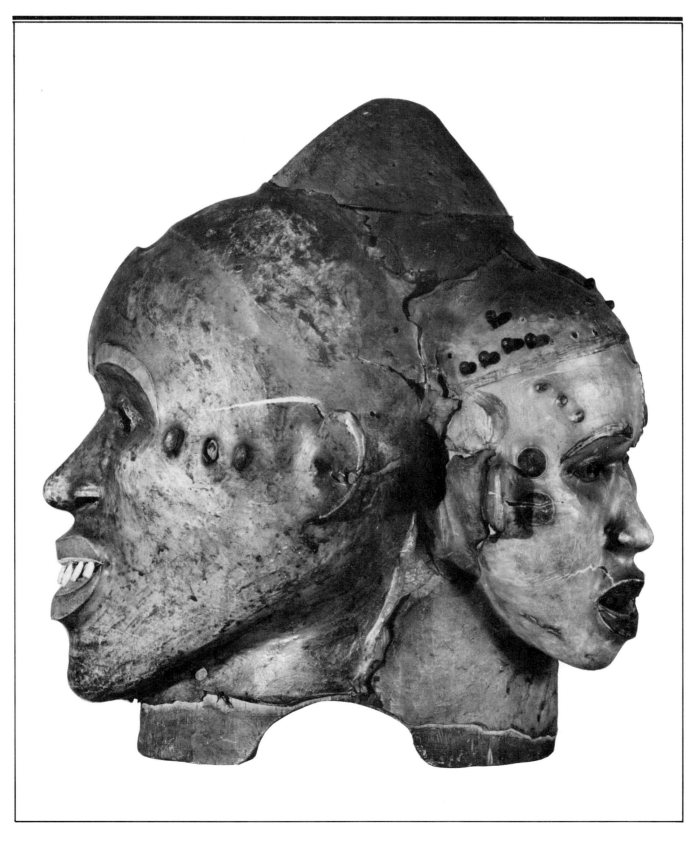

évoluait rapidement pendant des périodes de temps assez courtes et que les groupes s'influençaient beaucoup entre eux, on ne peut se fier à ces cicatrices pour déterminer l'identité de l'ethnie.

Les dents du visage masculin présentent la même déformation centrale des incisives caractéristique, jusqu'à ces dernières générations, des peuples de la région de la Cross River. Il n'est pas rare, aujourd'hui, de retrouver ce trait chez des hommes et des femmes d'âge mûr ou d'âge avancé. L'opération s'effectuait à l'aide d'un couteau ou d'un ciseau et l'on dit qu'elle était très douloureuse. Bien qu'il ne semble pas que cette tradition soit associable à une cérémonie en particulier, ceux qui ne l'observait pas étaient tournés en ridicule par leurs compagnons du même âge et exclus des célébrations communautaires. Les dents du visage d'homme sont en os ou en ivoire, semble-t-il, et celles des visages de femmes, en métal. Comme c'est la coutume dans la région centrale de la Cross River, seules les dents de la mâchoire supérieure apparaissent. Un artiste qui travaille à Ezekwe, dans la Division d'Ogoja, sculpte les dents de ses masques dans des chevilles en bois dur qu'il introduit au marteau dans la mâchoire supérieure seulement, pour ensuite les égaliser au couteau et terminer en figurant la déformation centrale.

K. N.

Notes

1 K. Nicklin: *Nigerian skin-covered masks*, dans *African Arts*, vol. 8, nᵒ 3, 1974.
2 E. Eyo: *Two Thousand Years of Nigerian Art*, Lagos, 1976, p. 220.
3 R. F. Thompson: *African Art in Motion* (catalogue d'exposition), University of California Press, Berkeley, 1974, p. 173-177.

ent groups had much influence on each other, the marks cannot be regarded as reliable indications of tribal identity.

The teeth of the male face of the mask portray the central incisor deformation which was characteristic of peoples of the Cross River region until a few generations ago. It is not uncommon today to see men and women of middle and old age possessing this trait. The dental operation was done with a knife or chisel, and is said to have been very painful. Although it does not seem to have been associated with any particular ceremony, a person who had not been treated in this way would have been ridiculed by his age-mates, and excluded from commensal occasions. It appears that the teeth of the male face are of bone or ivory, and those of the female faces are of metal. As is typical of the Middle Cross River area, only the teeth of the upper jaw are shown. A practicing artist of Ezekwe in Ogoja Division forms the teeth of his masks from hardwood pegs which are hammered home into the upper jaw only, and afterwards trimmed with a knife so that they are even and complete with the central deformation.

K.N.

Notes

1 K. Nicklin, 'Nigerian skin-covered masks,' *African Arts*, vol. 8, no. 3 (1974).
2 E. Eyo, *Two Thousand Years of Nigerian Art* (Lagos: 1976), p. 220.
3 R.F. Thompson, *African Art in Motion* (exhibition catalogue) (Berkeley and Los Angeles: University of California Press, 1974), pp. 173-177.

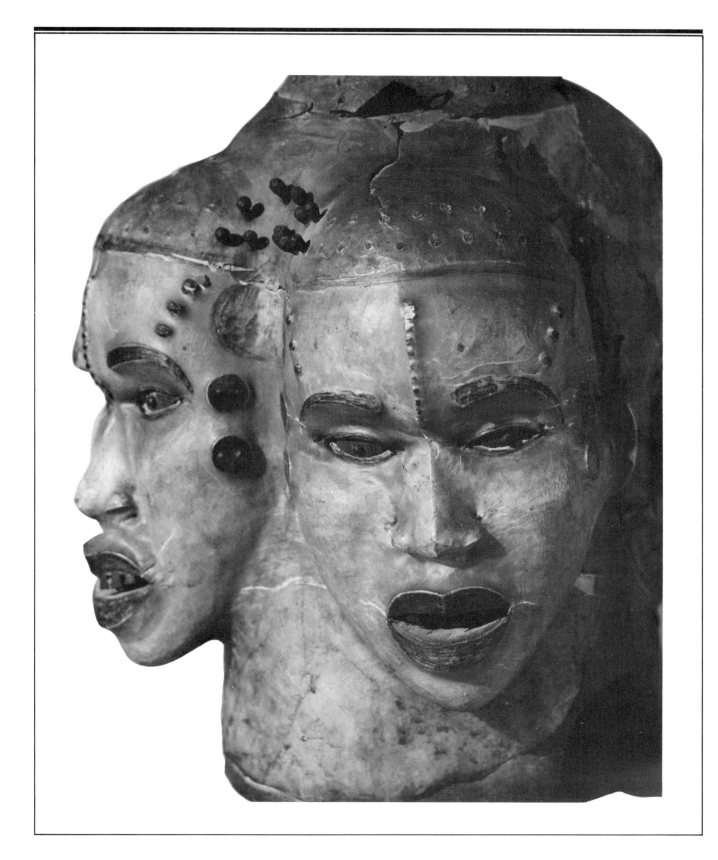

Ce spécimen appartient à l'abondante série de masques, encore imparfaitement connus, des Pende de la rive droite du Kasai.

Si les masques du type classique dit *katundu*, si répandu chez les Pende du Kwilu bien plus nombreux que les Pende du Kasai, jouissent d'une faveur grandissante chez ces derniers, il est certain que la plupart des fonctions sacrées, qui incombent aux masques chez les Pende orientaux, restent toujours dévolues chez eux à leurs propres masques. Ceux-ci ne rappellent en rien le style si caractéristique de la sculpture pende du Kwilu. Leurs formes sont géométriques et linéaires, la coiffure inexistante ou réduite à la stylisation la plus sommaire. Par contre beaucoup de spécimens se signalent par un décor à la fois dépouillé et parfois envahissant, généralement fait de bandes à triangles alternés en noir et blanc, mais parfois – tel que l'objet présenté – plus simplement composé de traits coloriés en violent contraste avec le fond et soulignant les composantes linéaires majeures de la structure du masque (le cerne des arcades sourcilières soudées à la racine du nez se prolonge jusqu'au menton pointu).

Le visage est surmonté d'un panneau en forme de trapèze, teinté en deux moitiés verticales, l'une en rouge et l'autre en blanc. Plusieurs masques des Pende du Kasai servent généralement d'appui à l'un ou l'autre attribut généralement figuratif (cornes d'antilope ou de bélier, un ou deux couteaux, parfois même un ou deux personnages). Il n'est pas toujours aisé d'identifier la nature exacte de ces sommets de masque. Dans ce cas-ci, l'objet représente un fer de houe «cassé» comme le précise le nom donné à ce type de masque *kakubu katemo*.

Comme tous les masques de cette origine qui comprennent une vingtaine de types et de noms différents, celui-ci est avant tout une effigie d'esprit de mort, agent médiateur entre le monde des ancêtres, les forces de l'au-delà et les vivants. L'accès à cette médiation est rigoureusement limitée aux rites qui marquent les événements cruciaux de la vie du groupe: l'initiation des jeunes gens qui culmine dans la circoncision, l'investiture du chef, les rites qui marquent les semailles du mil, mais aussi lors d'un déménagement du village ou en cas de maladie ou d'autres malheurs récurrents. Ici, l'intervention des masques est prescrite par le devin qui précise à chaque fois l'identité particulière du masque. Ainsi la multiplicité des fonctions procède de la nature même de cet objet et du rôle capital dévolu aux esprits des morts dans la vie du groupe comme dans celle de l'individu.

Un aspect particulier des masques des Pende orientaux est certes leur étroite liaison à l'institution et à la personne du chef. Des répliques de nombreux masques sont sculptées

This work belongs to the abundant series of masks – still not very well known – from the eastern Pende area, on the right bank of the Kasai river.

The masks of the type known as *katundu* ('classical'), so common among the Pende of Kwilu and more numerous than those of the Pende of Kasai enjoy a growing demand among the latter, but it is certain that the majority of the sacred functions expected of masks among the Kasai Pende are always assumed by masks of their own making. The Kasai Pende masks have nothing in common with the characteristic style of the Kwilu Pende masks. The Kasai masks are geometric and linear in form, and any coiffure is nonexistent or reduced to the most summary. Many of them, however, are distinguished by a decoration at the same time spare but nevertheless overall, generally made of bands of alternating black and white triangles, or sometimes – as is the case here – more simply composed of coloured lines in violent contrast with the ground emphasizing the main linear elements of the mask's structure (the line of the eyebrows fuses into the top of the nose and continues down to the pointed chin).

The face is topped by a trapezoidal panel and is tinted in two vertical sections, one red and one white. Several Kasai Pende masks are generally supports for some unusually figurative attribute (antelope or ram horns, one or two knives, and even occasionally one or two figures). It is not always easy to identify the exact meaning of the tops of masks. In the present case, the object represents a broken hoe blade, as the name of the type – *kakubu katemo* – signifies.

Like all the masks of similar origin – which comprise a good twenty or so types and different names – this one is, above all, an effigy of a spirit of death, an intermediary between the world of ancestors, the powers of the beyond, and the living. Use of this mediation is strictly confined to the rituals that mark the crucial events of the group life: the initiation ceremonies that culminate in circumcision, the investiture of a chief, the sowing of millet rites, but also the moving of the village site or in the event of sickness or other recurring troubles. Here the use of the mask is prescribed by the diviner who on each occasion determines the particular identity the mask is to assume. The multiplicity of functions procedes therefore from the very nature of the object and from the paramount role assigned to the spirits of the dead in the life of both the group and the individual.

Petit masque de visage Pende, Zaïre
Bois peint en noir, blanc et rouge
Hauteur: 34,3 cm
Exposition: Winnipeg, The Winnipeg Art Gallery, *African Sculpture,* 27 octobre 1972 – 31 janvier 1973, cat. nᵒ 55 (sous le titre *Face Mask*).
COLLECTION PARTICULIÈRE, MONTRÉAL

Small Face Mask Pende, Zaïre
Wood painted white, black, and red
Height: 34.3 cm
Exhibition: 1972, Winnipeg, Winnipeg Art Gallery, October–January 1973, *African Sculpture*, cat. no. 55 (as *Face Mask*).
PRIVATE COLLECTION, MONTREAL

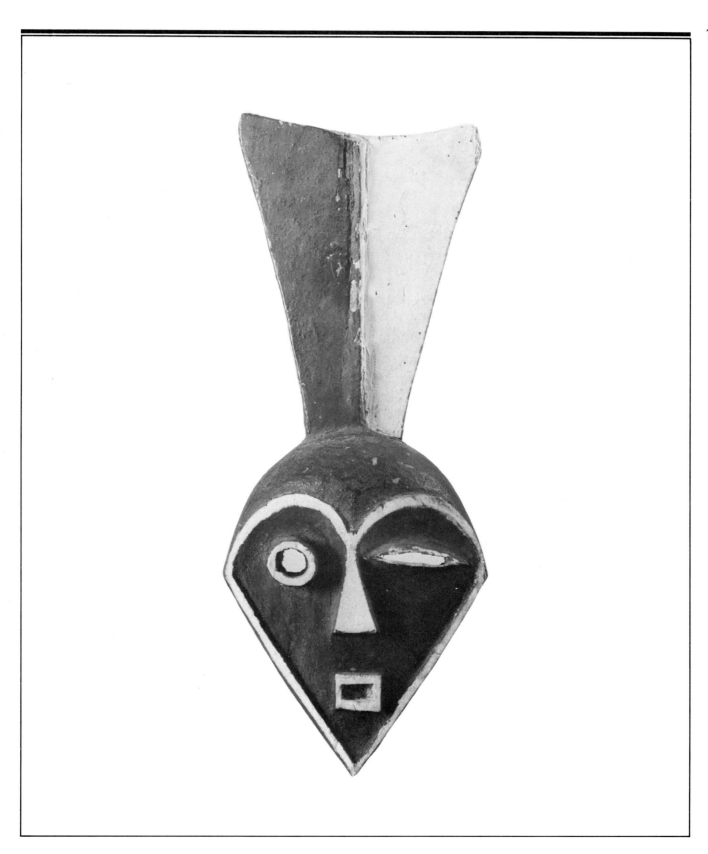

au sommet de pieux qui délimitent l'enclos de la case des regalia (qui sert également d'habitation à celle de ses épouses investie rituellement avec le chef). Certains de ces masques sont d'ailleurs conservés par le chef ou l'un de ses dignitaires, les plus importants étant le masque-cloche (*giphogo*) dont l'on connaît le rôle essentiel dans les rites d'investiture comme dans ceux qui marquent l'érection de le case aux attributs sacrés du pouvoir, ainsi que le grand masque *phumbu a mfumu,* aux yeux tubulaires.

Quant à la morphologie du masque des Pende orientaux, bien plus diversifiée qu'il n'y paraissait jusqu'à récemment, elle se distingue par la prédilection pour un type de visage triangulaire et une stylisation souvent réduite à sa plus simple expression. Cette austérité est cependant compensée dans une certaine mesure par l'apparente fantaisie des formes géométriques ou parfois figuratives qui somment le visage (le décor à petits triangles alternés) par l'application de couleurs vives (surtout le rouge, mais souvent le noir, ces deux couleurs parfois en alternance agrémenté ou non de zones ou de traits blancs). Ces couleurs ont de toute évidence une signification qui se situe dans la sphère symbolique; elles soulignent apparemment la bivalence fonctionnelle de l'esprit personnifiée par le masque, caractère déjà exprimé par l'asymétrie faciale: l'œil droit en protubérance cylindrique (ouvert), l'œil gauche aux paupières plissées (fermé). Le thème du borgne se retrouve sur d'autres masques que le *kakubu katemo* et est généralement indiqué comme *sanga fwa diso* (qui fixe d'un œil mort) signifiant par là que le masque, esprit de mort, agit à la fois sur le monde des vivants et sur celui des morts.

H. V. G.

A particular aspect of the eastern Pende masks is certainly their close relation to the institution and person of the chief. Replicas of a number of masks are carved on the top of the stakes which define the enclosure of the residence where the regalia are kept (which also houses the wives who were ritually invested with the chief). The chief or one of the dignitaries keeps some of the masks, the most important of these being the bell-shaped mask (*giphogo*), which has a well-known and important role in rites of investiture such as the ceremony marking the raising of the house of the sacred attributes of power. Another important mask is the large *phumba a mfumu* with its tubular eyes.

The morphology of the Kasai Pende masks – far more diversified than it seemed until just recently – is characterized by a prediliction for a triangular type of face and a stylization often reduced to the most simple of expressions. This austerity however is, to a certain extent, compensated for by the obvious fantasy of geometric or sometimes figurative shapes that surmount the face, the decoration of alternately coloured triangles, and by the application of bright colours (especially red, but often black; sometimes both alternated and sometimes further divided by areas or strokes of white). There is evidence the colours have symbolic meaning: they apparently emphasize the functional duality of the spirit personified by the mask, duality already expressed in the facial asymmetry (the right eye cylindrically protuberant – open – the left eye with folded eyelids – closed). The theme of the one-eyed man may be found in masks other than the *kakubu katemo,* and is generally referred to as *sanga fwa diso* (he who stares with a dead eye), a name which means that the mask, a spirit of the dead, acts in both the world of the living and of the dead.

H.V.G.

Fig. 23

Case cheffale de Kombo-Kiboto. Une tête sculptée au sommet d'un pieu de l'enclos représente le petit masque typique des Pende du Kasai, Zaïre. Photo du Musée Royal de l'Afrique Centrale, Tervuren (Belgique), prise en 1953.

Chieftain's residence in Kombo-Kiboto. A sculpted head on the top of a stake of the fence represents the little mask typical of the Kasaï Pende, Zaïre. Photo: Musée Royal de l'Afrique Centrale, Tervuren, Belgium
(taken in 1953)

Masque demi-cloche «mvondo» Lwalwa, Zaïre
Bois à patine brun sombre
Hauteur: 29,2 cm
Exposition: Halifax, Dalhousie Art Gallery, *Masks without
Masquerades,* 1974, cat. n° 30 (sous le titre *Masque
semi-cloche*).
BARBARA ET MURRAY FRUM

Half-Bell-Shaped Mask 'Mvondo' Lwalwa, Zaïre
Wood with dark brown patina
Height: 29.2 cm
Exhibition: 1974, Halifax, Dalhousie University, Dalhousie Art
Gallery, *Masks without Masquerades,* cat. no. 30
(as *Semi-Bell Mask*).
BARBARA AND MURRAY FRUM

82

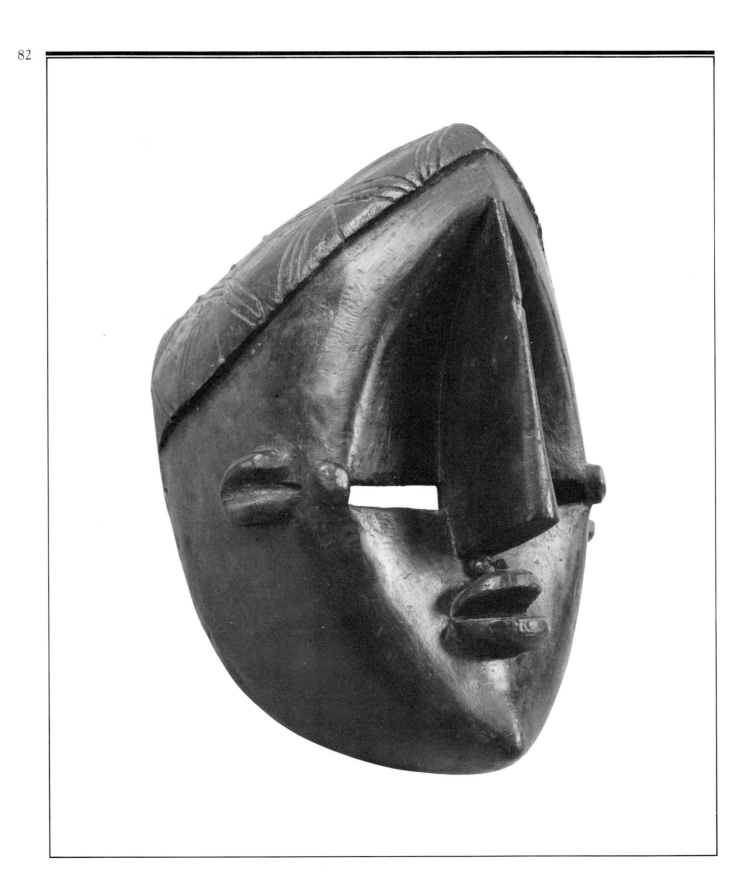

Bien que l'art africain ait grandement contribué au renouveau de l'art occidental dans tous ses courants et expressions, la sculpture franchement cubiste est plutôt rare en Afrique à l'exception peut-être des masques des Dogon du Mali et des Lwalwa du Zaïre.

Les Lwalwa sont établis dans le triangle formé par le fleuve Kasai et son affluent la Lweta dans le sud-ouest de l'ancienne province du Kasai. Ne comptant que quelque vingt mille âmes au Zaïre, les Lwalwa sont plus nombreux en Angola où ils sont dénommés Tukongo par les Cokwe. Ils sont apparentés aux Dinga habitant la rive gauche du Kasaï, ainsi qu'aux Tabi et Salampasu. Culturellement, les Lwalwa sont fortement influencés par les Lunda. Convertis à l'agriculture depuis leur installation dans leur habitat actuel, les Lwalwa sont restés néanmoins des chasseurs passionnés. Leur culture matérielle à l'image de leur organisation sociale et politique était restée assez rudimentaire.

Il est d'autant plus étonnant de trouver chez ce peuple des masques qui témoignent d'une vigueur plastique et d'une abstraction formelle remarquables.

La statuaire par contre se limite à quelques figurines d'aspect assez fruste ou grossièrement ébauchées et dont les faciès sont copiés sur ceux des masques. Les statuettes se situaient soit dans le rituel de fécondité soit dans le culte consacré aux génies messagers des ancêtres.

Anciennement, le rôle des masques s'inscrivait dans un ensemble de rites très secrets, par conséquence il a été plutôt difficile de cerner exactement la fonction de ces masques. Il a été établi toutefois que les masques étaient réservés essentiellement au fonctionnement rituel de la société fermée *Ngongo,* qui groupait les personnes responsables et chargées de l'organisation et l'exécution de l'initiation des jeunes gens et de la circoncision qui l'accompagnait. L'accès à cette association exclusive était conditionné par des épreuves initiatiques progressives et qui aboutissaient souvent au meurtre rituel d'un certain nombre de personnes.

Les masques se produisaient lors des danses régies par une chorégraphie complexe et avaient comme objectif d'apaiser les mânes des victimes précitées et de les contraindre à l'intervenir dans le sens indiqué par les médiateurs. Ces danses masquées avaient lieu à la tombée du soir; les femmes en étaient impitoyablement écartées. Actuellement, le rôle des masques est entièrement désacralisé, ceux-ci évoluent lors de danses de réjouissances profanes.

Les sculpteurs des masques chez les Lwalwa jouissaient d'un statut privilégié et se faisaient rétribuer largement pour leur travail. La profession du sculpteur de masques se

Though African art has contributed greatly to the rebirth of western art in all its varied currents and expressions, frankly cubist art is rather rare in Africa, with the possible exception of the masks of the Dogon in Mali and the Lwalwa in Zaïre.

The Lwalwa inhabit the triangle formed by the Kasai River and one of its tributaries, the Lweta, in the southwest of the old province of Kasai. Though they number only 20 000 in Zaïre, the Lwalwa are more numerous in Angola, where they are referred to by the Cokwe as the Tukongo. The Lwalwa are related to the Dinga who inhabit the left bank of the Kasai, as well as to the Tabi and the Salampasu. Culturally the Lwalwa are greatly influenced by the Lunda. And though they have settled down to agriculture since their arrival in their present habitat, the Lwalwa have, nevertheless, remained determined hunters. Their material culture, like their social and political culture has remained quite elementary. It is all the more astonishing to discover their masks which bear witness to a remarkable sculptural dynamism and formal abstraction.

Their statuary is, however, restricted to a few figurines which are either very summary or very roughly sketched out – the faces of which are imitations of the masks. These statues are used either in the fertility ritual or in the cult devoted to the spirits, messengers of the ancestors.

In former times, the role played by the masks was one of many secret rites and consequently it has been rather difficult to identify the exact function of the masks. Nevertheless, it has been established that the masks were essentially reserved for the rituals of the closed *Ngongo* association which comprised people under a formal obligation to organize and participate in the initiation of young people and the circumcision that inevitably accompanied it. Entrance into this exclusive society was conditional on successive initiation experiences which often ended in the ritual murder of a certain number of people.

The masks appeared during dances that were regulated by complex choreography and had as their object the pacification of the spirits of the murdered victims and the forcing of their intermediacy as the mediums willed. These masked dances began at nightfall and the women were relentlessly excluded. However, with the complete desacralization of the masks the dances have become little more than secular rejoicings.

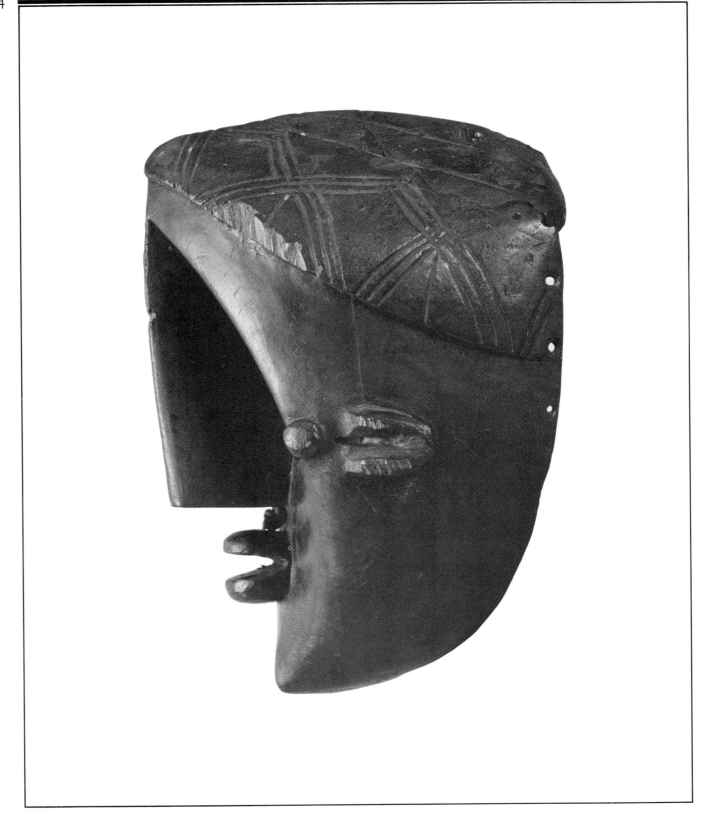

transmettait de père en fils.

Les masques mêmes se divisent en deux catégories: les masques masculins et les masques féminins. Ces derniers présentent un nez fin et pointu tandis que les masques masculins se subdivisent encore en trois types morphologiques différents: le *nkaki* au nez sculpté dans un large panneau triangulaire, le *shifoolo* au nez court fort et busqué et le *mvondo* dont le nez rappelle la forme de celui du *nkaki* mais de dimensions plus réduites. Les formes des nez seraient empruntées d'après Rik Ceyssens à différents oiseaux.

Le masque exposé est du type *mvondo* et se distingue par sa structure très harmonieuse. Il montre un faciès concave composé de deux parties ogivales opposées, le nez formé d'un panneau en forme de segment d'ellipse se prolonge jusqu'à la ligne des cheveux. La coiffure en légère saillie est décorée de motifs quadrillés incisés, rehaussés de kaolin. De larges fentes rectangulaires de part et d'autre du nez figurent les yeux, tandis que sur les grandes surfaces pariétales à la hauteur des tempes, sont sculptées les marques tribales en chéloïdes cylindriques et les petites oreilles en arc de cercle. La bouche est sculptée en deux protubérances arrondies tandis que le menton pointu s'avance en saillie. Entre le nez et la lèvre supérieure on remarque un bout de ficelle nouée, que le danseur serrait entre les dents pour tenir le masque en équilibre.

H. V. G.

The sculptors of masks enjoyed a privileged status and could command high prices for their work. The profession was hereditary from father to son.

The masks can be divided into two categories, female and male. The female masks have fine pointed noses while the male masks are differentiated morphologically into three types: the *nkaki* has the nose carved in a large triangular panel; the *shifoolo* has a large, short, strong and aquiline nose; and the *mvondo* has a nose reminiscent of those of the *nkaki*, but smaller. According to Rik Ceyssens, the forms of the noses were imitated from the beaks of various birds.

The mask here is of the *mvondo* type and is distinctive in its harmonious structure. It has a concave face divided into two ogival forms, the nose formed of a piece of wood shaped like a segment of an ellipse and prolonged to the hairline. The slightly projected hairdress is decorated with incised grid motifs, heightened with kaolin. Large rectangular gashes on either side of the nose represented the eyes, while on the wide cranial surfaces at the level of the temples are carved the tribal markings in cylindrical welts, and the small ears indicated by arcs. The mouth is carved in two rounded projections while the pointed chin juts out. Between the nose and the upper lip one may note some knotted string which the dancer holds tight between his teeth to keep the mask on.

H.V.G.

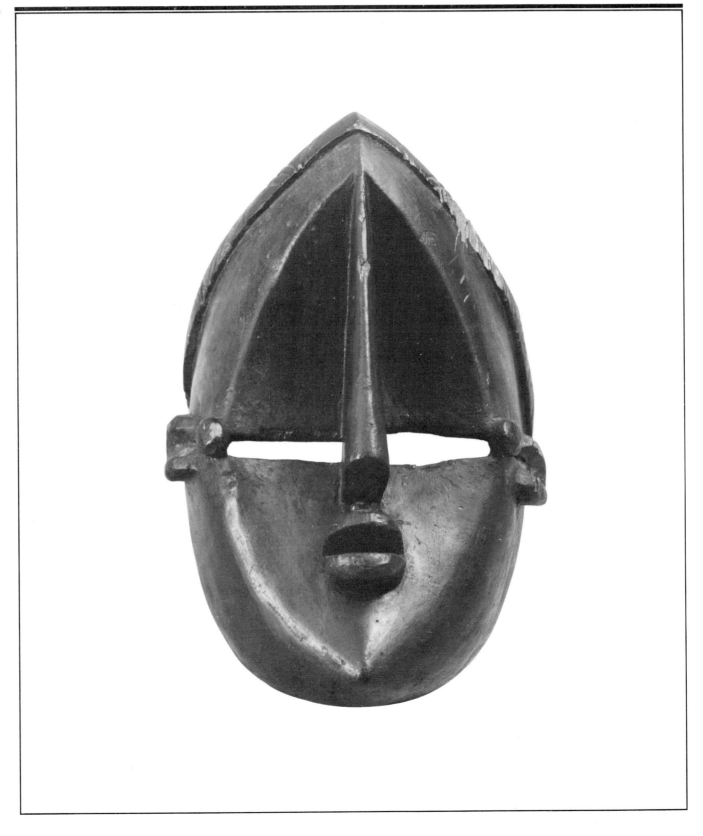

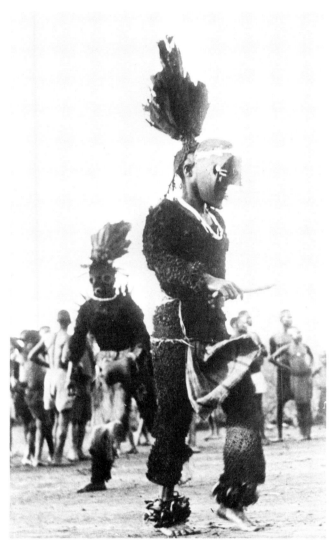

Fig. 24

Homme portant le masque *mvondo,* Tukongo (Lwalwa d'Angola),
district de la Lunda, Angola. Photo de A. de Barros Machado, prise
en 1948; Musée Royal de l'Afrique Centrale, Tervuren (Belgique).

A man wearing the *mvondo* mask, Tukungo (Lwalwa of Angola),
Lunda district, Angola. Photo: Musée Royal de l'Afrique Centrale,
Tervuren, Belgium
(taken by A. de Barros Machado, 1948)

On ne pratique pas le culte des ancêtres chez les Bidiogo, on n'abat aucun animal pour eux, on ne fait pas de sculptures qui les représentent et on ne fabrique aucune «médecine» qui transmette ou contrarie leur pouvoir. C'est du moins ce qui ressort de discussions avec les anciens dans de nombreux villages de l'archipel des Bissagos en Guinée-Bissau.

Il faut distinguer entre les ancêtres et les défunts. Les ancêtres mythiques sont connus de quelques rares vieux et n'interviennent pas dans les préoccupations de culte; les ancêtres historiques glorieux comme la fameuse reine Pampa de la famille royale d'Orango, sans être représentés concrètement, sont vénérés oralement. Quant aux parents morts plus ou moins récemment, ils font partie de la famille tant que leur souvenir dure, leurs biens sont transmis et on prend soin de leurs objets de culte mais ils ne deviennent pas eux-mêmes objets de culte.

Cependant, la population entière, depuis le roi (*regolo*, en langue créole), chef civil et religieux du village, jusqu'aux enfants, est consciente à la limite de la crainte de l'existence de l'Esprit, qui peut être de nature divine, l'esprit de Dieu (*orebok*, en langue bidiogo) ou de nature humaine lorsqu'il s'agit des âmes des défunts (également *orebok*). Les deux notions fusionnent pour donner d'*orebok* une image ontologique abstraite et redoutée qui n'a rien de commun avec les ancêtres dépersonnalisés mais honorés dans la sculpture d'une bonne partie de l'Afrique.

La spiritualité bidiogo est intense et sous-jacente à toutes les actions de la vie. Il faut demeurer dans l'archipel pour en pénétrer lentement la cohérence faute de quoi l'on risque d'être davantage intéressé par le spectacle des événements que par leurs motivations profondes et d'en faire l'interprétation d'une façon descriptive. Par exemple, si on assiste aux cérémonies des *defuntus* (mot créole qui signifie à la fois certaines âmes en attente, et les femmes jouant un rôle dans ces cérémonies), on prend note du vêtement inhabituel des jeunes filles comportant des éléments masculins comme le sabre ou le bouclier, des chants différents qu'elles psalmodient, du mystère dont elles entourent leurs activités dans un lieu caché de la brousse (*mato*, créole) et du respect que la population leur montre. On remarque que ces cérémonies se déroulent pendant la période d'initiation (*fanado*, créole) ou qu'elles sont en relation avec certaines activités masculines, ou qu'elles accompagnent des fêtes agraires, mais on peut ignorer qu'il s'agit d'une liturgie et le mot n'est pas trop fort.

Les *defuntus* reçoivent en elles les âmes des garçons morts avant d'avoir subi leur *fanado* et qui pour cette raison ne peuvent accéder à la paix de l'au-delà. Chaque femme incarne personnellement un de ces défunts lui permettant

There is no ancestor cult among the Bidiogo –no animals are slaughtered for ancestors, no sculptures are made to represent them, and no medicine is made to channel or ward off their power. This at least is the conclusion to be drawn from discussions with the elders of many villages in the Bissagos archipelago in Guinea-Bissau.

A distinction must be made between ancestors and the dead. The mythical ancestors are known only to a few old people and are not an important cult element. Illustrious historical ancestors, such as the famous Queen Pampa of the royal family of Orango, are venerated orally but are not represented in any concrete form. Relatives who have died fairly recently remain part of the family as long as they are remembered; their possessions are passed on and their cult objects are cared for, but they themselves do not become cult objects.

However, all the people – from the king (*regolo* in Creole), the civil and religious leader of the village, down to the children – have an awareness bordering on fear of the existence of the Spirit that can be either divine, the spirit of God (*Orebok* in Bidiogo), or human, as in the case of the souls of the dead (also *Orebok*). These two concepts merge to create an abstract and fearful ontological image of *Orebok* that is quite unlike the depersonalized but honoured ancestors in sculptures in many parts of Africa.

Bidiogo spirituality is intense and touches all aspects of their lives. A person must live in the archipelago in order gradually to come to understand the consistency of this spirituality; otherwise one is likely to be more aware of the outward appearances of events than of their deeper meaning and to interpret these events in a purely descriptive manner. If, for example, one were to attend the ceremonies of the *defuntus* (a Creole word denoting both certain souls in limbo and the women who take part in these ceremonies), one would note the unusual dress of the girls which includes masculine elements such as swords or shields, the various chants they recite, the mystery that surrounds their activities in a hidden place in the woods (*mato* in Creole) and the respect the people show them. One would note that these ceremonies take place during the initiation period (*fanado* in Creole), that they accompany agriculture festivals, but one might not realize that they constitute liturgy in the true sense of the term.

The *defuntus* receive into themselves the souls of boys who died before undergoing their *fanado* and

9

Personnage assis sur un siège «iran» Bidiogo, village de Nago, île de Formose (Guinée-Bissau)
Bois, pigment rouge (terre rouge et huile de noix palmiste), traces d'enduit sacrificiel (sang de vache, de chèvre ou de poule et, probablement du vin de palme, du vin de cajou ou de l'aguardiente [eau de vie] et des œufs)
Hauteur: 36,2 cm
LÉON ET LOUISE LIPPEL, MONTRÉAL

Seated 'Iran' Figure Bidiogo, Nago Village, Formosa Island, Guinea-Bissau
Wood, red pigment (red earth and palm-nut oil), traces of sacrificial coating (cow, goat, or chicken blood, and probably, palm wine, cashew-nut wine, or *aquardiente* [spirits], and egg).
Height: 36.2 cm
LÉON AND LOUISE LIPPEL, MONTREAL

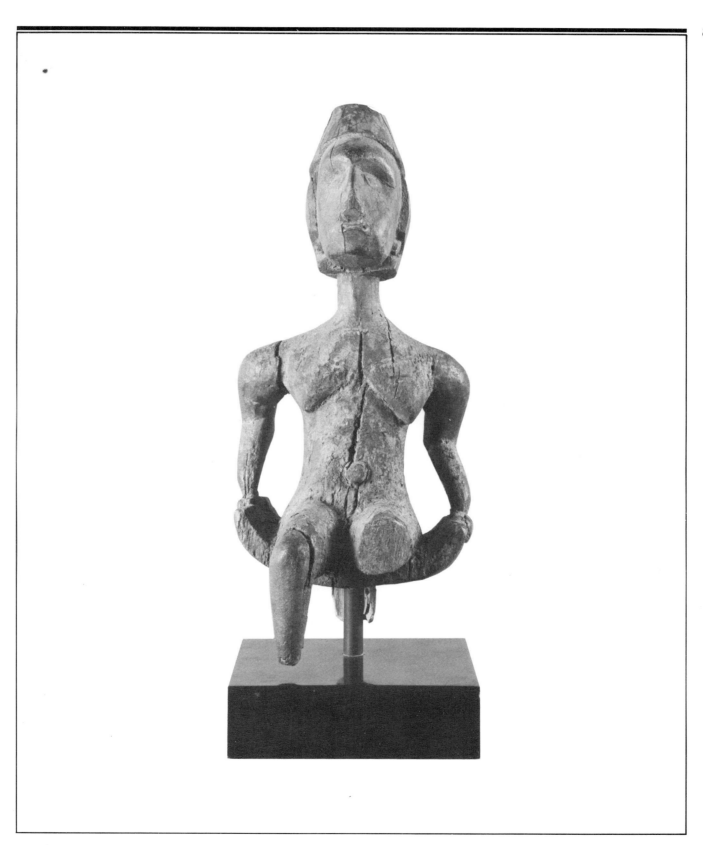

Personnage assis sur un siège «iran» Bidiogo, village de Nago, île de Formose (Guinée-Bissau)
Bois, pigment rouge (terre rouge et huile de noix palmiste), traces d'enduit sacrificiel (sang de vache, de chèvre ou de poule et, probablement du vin de palme, du vin de cajou ou de l'aguardiente [eau de vie] et des œufs)
Hauteur: 36,2 cm
LÉON ET LOUISE LIPPEL, MONTRÉAL

Seated 'Iran' Figure Bidiogo, Nago Village, Formosa Island, Guinea-Bissau
Wood, red pigment (red earth and palm-nut oil), traces of sacrificial coating (cow, goat, or chicken blood, and probably, palm wine, cashew-nut wine, or *aquardiente* [spirits], and egg).
Height: 36.2 cm
LÉON AND LOUISE LIPPEL, MONTREAL

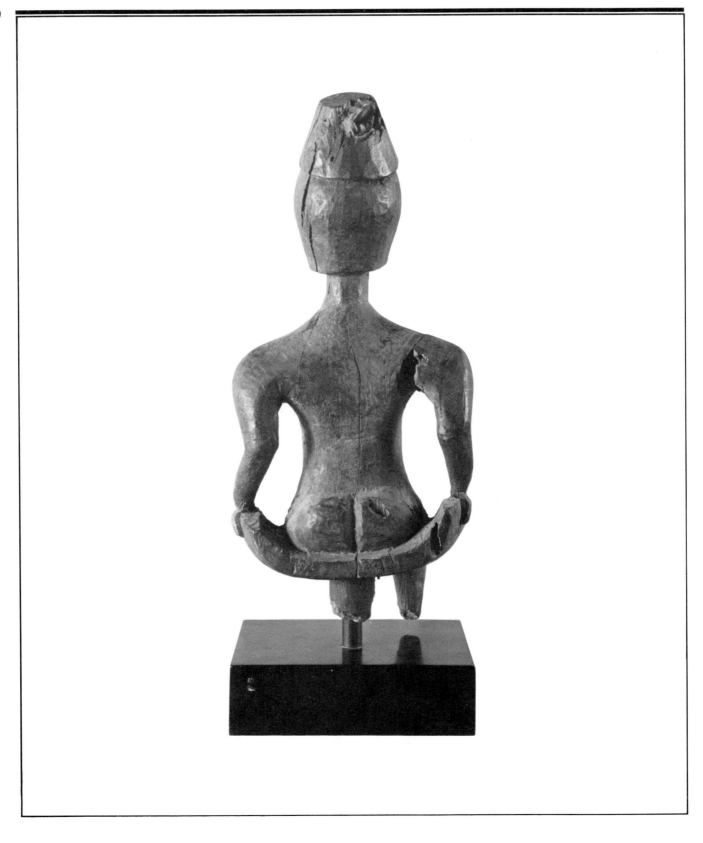

d'accomplir à travers elle son initiation et de quitter cette zone trouble qui s'apparenterait peut-être au purgatoire chrétien.

C'est également à l'intérieur de cet univers spirituel qu'il faut se demander ce que signifient ces nombreuses formes de bois peuplant les temples (*baloba*, créole) et certaines habitations, formes qu'on peut voir associées à chaque événement notable de la vie des villages et dont beaucoup ont été saisies ces dernières années, pour être introduites dans le grand circuit commercial de l'art africain.

Si ces sculptures ne représentent pas des ancêtres, que signifient-elles?

Celles que nous avons pu observer en Occident se classent grossièrement en deux groupes[1]. L'un comprend les formes de parallélépipèdes simples avec effigie humaine, taillées dans un bois lourd et foncé, l'ensemble donnant une impression de hiératisme sévère; certaines ont une centaine d'années et, bien que souffrant de nombreuses exceptions, on peut les localiser dans les îles de Carache, Caravella, Formose et Canhabaque (fig. 25). L'autre comprend des formes plus enveloppées, sinueuses, offrant une interprétation naturaliste du corps humain, généralement dans une attitude assise un peu raide; ce genre d'œuvre se rencontre encore actuellement dans les îles de Bubaque, Orango, Orangozinho, mais la sculpture exposée à la Galerie nationale qui s'apparente à ce style, provient pourtant de la *baloba* du village de Nago dans le groupe d'îles de Formosa où les deux styles cohabitent (fig. 26).

Elle y a été photographiée en mars 1972; en juillet de la même année, elle transitait par Dakar avec une trentaine d'autres pièces et elle parvenait, après quelques mois et détours, à Montréal.

Cette œuvre est taillée dans la masse du tronc ou de la branche d'arbre de sorte que la fibre du bois accompagne l'axe vertical du corps, du cou et de la tête. Comme dans presque toute la statuaire de l'archipel cette verticalité domine, produisant une impression de raideur hautaine accentuée par le prognatisme du visage.

Au contraire du personnage affaissé du Bouddha, l'être sculpté par le Bidiogo s'étire, cramponné au siège par deux bras éloignés du corps. Les jambes y sont atrophiées et c'est le siège incurvé (*tropeza*, créole) qui équilibre le fort développement de la poitrine et des épaules. C'est dans le maillon formé par les épaules, les bras travaillés sans égard pour le détail (les mains n'existent pas) et le siège que résident toute la puissance, la souplesse et le dynamisme de la sculpture.

Toutes les pièces précitées portent le nom créole d'*iran* (*ira*) de même que plusieurs autres et non des moins significatives, ayant des formes diverses mais qui n'ont pas

who therefore cannot find peace in the world beyond. Each woman incarnates one of these dead boys; through her, he completes his initiation and leaves this murky zone that might perhaps be similar to the Christian purgatory.

It is also in the context of this spiritual world that we must seek the meaning of the many wooden figures found in temples (*baloba* in Creole) and certain dwellings, figures that may be associated with all the important events in the life of the village. In recent years, many of these figures have been stolen and sold on the great African market.

If these sculptures do not represent ancestors, what do they represent?

Those figures we have been able to observe in the West fall roughly into two groups.[1] One of these consists of simple parallelepipedic forms representing the human figure and made of heavy dark wood; the sculptures give an overall impression of being extremely hieratical. Some of these are a hundred years old and, with many exceptions, are found primarily on the islands of Carache, Caravela, Formosa, and Canhabaque, although many are found elsewhere (see fig. 25).

The second group comprises forms that are more complex and sinuous than the first, offering a naturalistic interpretation of the human body, which is generally portrayed in a rather stiff, seated position. This type or work is still found in the islands of Bubaque, Orango, and Orangozinho, but the similar sculpture exhibited here comes from the *baloba* in the village of Nago in the Formosa island group, where both styles are found (see fig. 26).

This figure is carved from the trunk or branch of a tree in such a way that the vertical axis of the body, neck, and head follows the grain of the wood. As in almost all the statuary of the archipelago, the vertical axis is the dominant one, giving an impression of pride and stiffness which is accentuated by the prognathism of the face.

Unlike the relaxed figure of a Buddha, for example, the figure carved by the Bidiogo sculptor is stretched out, clinging to the seat with two arms held away from the body. The legs are atrophied, but the curved seat (*tropeza* in Creole) balances the large chest and shoulders. It is the pattern formed by the shoulders, the arms (carved without regard to detail – there are no hands), and the seat that gives the sculpture its power, suppleness, and dynamism.

All the sculptures that have been mentioned bear

eu l'heur d'intéresser le marché des amateurs parce qu'on n'y distingue aucun trait anthropomorphe ou zoomorphe: boules de matières végétales et organiques, planches aux dimensions variables, objets occidentaux récupérés. Nous privilégions dans nos rapports avec l'art nègre ce qui par sa forme peut donner lieu à un commerce tant intellectuel que monétaire et nous sommes réconfortés dans ce choix lorsque nous apprenons que l'Africain a aussi une expérience esthétique, le sculpteur, une réputation, et la qualité, des admirateurs. Mais ce faisant, nous obscurcissons tout un champ de rapports spirituels entre la population et un autre type d'objets que nous rejetons parce que nous ne possédons aucun vocabulaire pour l'apprécier. Pourtant le Bidiogo investit autant dans ces formes que dans celles que nous apprécions en Occident.

Toute *iran* a un prénom particulier et peut se ranger sous un nom générique en usage dans l'archipel, qui se réfère non à son apparence mais à son rôle à tenir. Car pour procéder à une classification significative d'une *iran*, il faut poser la question: "pourquoi et pour qui a-t-elle été fabriquée?" Si nous parvenons à connaître la réponse, nous possédons déjà quelques indications sur le processus de fabrication, les critères de formes et de matériaux et sur les très importantes composantes médicinales (*mesinhos*, créole) qui sont introduites dans la sculpture.

Chaque *iran* est spécifique d'un type de situations à résoudre: qu'il s'agisse d'un conflit, d'une maladie ou d'un deuil concernant tout le village, et c'est l'*iran* du village (*ira do chao*) qui sera mise en cause; on lui sacrifiera dans le temple principal un gros animal, chèvre ou vache pour la prier d'intercéder auprès de Dieu ou d'intervenir en son nom. Qu'il s'agisse par contre d'un homme qui désire protéger sa récolte de riz ou parvenir à une entente avec un voisin, il paiera tribut de volaille, œufs ou vin de palme à son *iran* particulière (*erande*, bidiogo) gardée dans sa propre *baloba* et qu'il aura achetée au sculpteur un jour de sa vie.

Mais les critères définis ainsi sont sociologiques et non stylistiques, car l'*iran* particulière peut avoir la même apparence que l'*ira do chao*, du moins si l'on ne distingue pas entre les bois utilisés ou les matières sacrées, qui entrent secrètement dans sa composition. Ce savoir, nous n'en possédons que des bribes et le Bidiogo lui-même doit remplir des conditions précises, parmi lesquelles le passage de toutes les classes d'âge lié à l'obligation de payer, pour y accéder. Si nous pouvons tenter une classification des formes signifiantes, des styles, nous ne pouvons pas en conclure ce qui y est signifié. C'est pourquoi nous préférons exprimer ce que nous croyons avoir compris de l'*iran* au travers d'une observation exercée à la fois au cours d'une recherche théorique et "sur le terrain".

the Creole name *iran* (*ira*) as do many other equally important pieces which vary in form but have not managed to attract the interest of collectors because they show no anthropomorphic or zoomorphic features: they may be balls of plants or organic matter, planks of various sizes, or recuperated Western objects. In our dealings with African art, we favour those things that attract intellectual as well as financial exchanges; we are confirmed in this choice when we learn that the African also has an aesthetic experience, that the sculptor has a reputation and that quality is admired. In doing this, however, we are ignoring a whole range of spiritual relationships between the people and another type of object that we lack the means to judge. Yet these objects are as important to the Bidiogo as those that are appreciated in the West.

Each *iran* has its own name and is classified under a generic name used in the archipelago – a name which refers not to its appearance but to its function, for the important thing to know in classifying an *iran* is why, and for whom, it was made. Once we know this we will have some idea of how it was made, what criteria governed its form, the choice of materials, and why certain important medicinal ingredients (*mesinhos* in Creole) were used in making it.

Circumstances determine what type of *iran* is to be used: in the case of a conflict, illness, or time of mourning involving the entire village, the village *iran* (*iran do chao*) will be used. A large animal – a goat or cow – will be sacrificed to it in the main temple in order to persuade it to intercede with the god or intervene in his name. In the case of an individual who wishes to protect his rice crop, or reach an agreement with a neighbour, a tribute of fowl, eggs, or palm wine will be paid to his particular *iran* (*erande* in Bidiogo), which is kept in his own *baloba* and which he purchased from the sculptor at some point in his life.

But these criteria are sociological rather than stylistic, for the individual's *iran* can look the same as the *ira do chao*, at least if no distinction is made between the kinds of wood used or the sacred substances which are secretly employed in making it. We know little about this, and the Bidiogo themselves, to gain such knowledge, must fulfil specific conditions with respect to passage through the age groups and tied to the obligation to pay. While we can try to classify significant forms and styles, we cannot draw conclusions about what they mean. Therefore

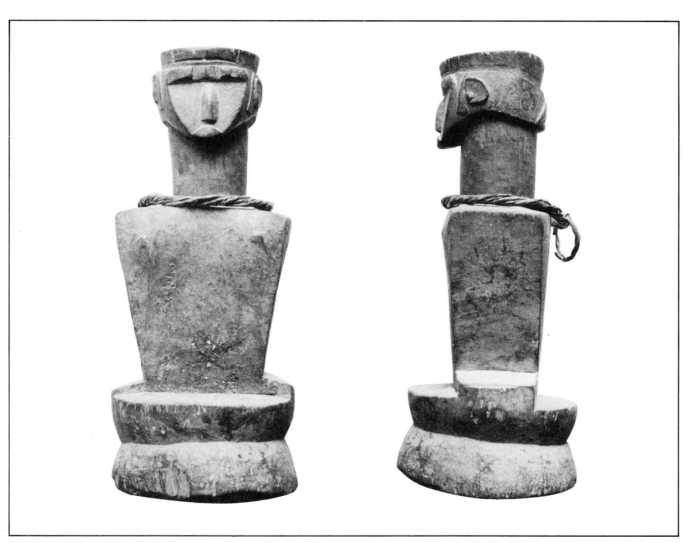

Fig. 25
Iran, appartenant à une collection particulière, France.

Iran.
Private collection, France

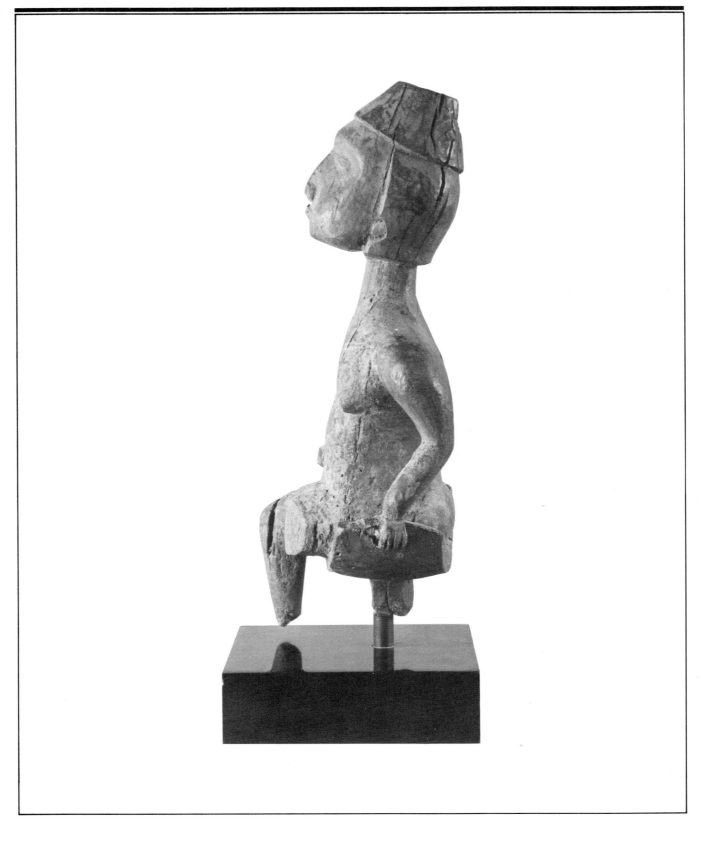

Les Bidiogo sont monothéistes et vivent avec la conscience de l'existence de Dieu. *Nindo* est le nom donné au Dieu créateur, puissance abstraite et peu définie que l'on invoque rarement. *L'iran,* ce morceau de bois généralement monoxyle, recouvert de tissus et d'amalgame sacrificiel, n'est pas une idole, c'est l'intermédiaire nécessaire pour s'adresser à Dieu qui permet à la fois au fluide divin de se manifester et aux hommes de le rencontrer. *L'iran* concrétise l'esprit de Dieu, en fait l'*iran* est Dieu. La sculpture est donc le médiateur nécessaire d'une communication avec les esprits des défunts, mais elle ne représente pas les ancêtres.

Un insulaire nous a dit: « Vos statues remplissent vos chapelles, ne demandez pas ce qu'est l'*iran,* allez auprès d'elle, recueillez-vous et réfléchissez, l'*iran* vous parlera. »

Le Bidiogo a une relation très étroite avec l'*iran:* souvent on entend comme un dialogue à voix haute dans une *baloba* ou près d'un lieu sacré et pourtant l'intervenant est seul. Le roi, responsable de toute la vie du village, a un besoin constant de se mettre en présence de l'*ira do chao,* il l'interroge et trouve avec elle la force de prendre des décisions.

Le répertoire des éléments figurés dans la statuaire bidiogo est en correspondance avec l'univers sacré. Par exemple, l'*iran* porte souvent un couvre-chef et ce n'est pas tant à cause du souvenir des coiffures des Européens navigateurs, anglais ou portugais, incarnant le blanc dans sa domination, qu'à cause de l'association de la sculpture avec le Savoir puisqu'elle est Dieu. Or, qui a le plus de savoir dans la hiérarchie sociale bidiogo si ce n'est celui qui a gravi tous les échelons de l'âge, l'ancien *homen grande* ou *muller grande* (créole), lequel a toujours quelque chose sur la tête pour se protéger du soleil ou de la pluie en saison humide.

Il en est de même pour le siège, représenté d'une façon plus ou moins figurative selon les œuvres et que le vieillard traîne avec lui dans la réalité pour s'asseoir commodément.

L'usage du sacrifice à l'*iran* (*ronia,* bidiogo) est sacralisé par le même type de raisonnement: puisque dans le système social chacun paie, depuis l'adolescence jusqu'à la vieillesse, et quelles que soient les relations humaines (le fils paie le père), les Bidiogo n'ont pu concevoir qu'en s'adressant à Dieu, ils fassent moins. Et de fait, le sacrifice a été pratiqué constamment, même lorsqu'il attirait les représailles sévères de l'administration coloniale portugaise, qui, autrefois, craignait les sacrifices humains pratiqués alors et, plus récemment, désirait s'approprier un bétail sacrificiel dont elle avait besoin. Ces sacrifices étaient jugés indispensables pour amener l'*iran* à son plein potentiel d'efficacité.

Aujourd'hui, la tolérance est pratiquée, chacun sacrifie

we prefer to express what we believe we have understood about the *iran* in terms of observations made during both theoretical and field research.

The Bigiogo are monotheistic and have no awareness of the existence of God. *Nindo* is their name for God the creator, a vague, abstract power that is invoked only rarely. The *iran,* carved from a single piece of wood and covered with cloth and sacrificial amalgam, is not an idol but the intermediary which is required to reach God and which allows the divine fluid to manifest itself and enables man to meet him. The *iran* concretizes the spirit of God and, in effect, *iran* is God. The sculpture, therefore, is the necessary mediator for a communication with the spirits of the dead, but does not represent ancestors.

One of the islanders said to us: 'Your churches are full of statues. Do not ask what the *iran* is; instead, go over to the *iran,* give yourself over to meditation and it will speak to you.'

The relationship between a Bidiogo and his *iran* is extremely close: one often hears what sounds like a dialogue going on in a *baloba* or near a sacred place, but it is really a monologue. The king, who is responsible for the whole life of the village, must constantly come before the *ira do chao,* asking it questions and gaining from it strength to make decisions.

The repertory of figurative elements in Bidiogo statuary corresponds to the sacred universe. For example, an *iran* will often have a head covering. This is not so much a reminiscence of the headgear of European (English or Portuguese) sailors who embodied the dominance of the white races, as an association of the sculpture with knowledge, since the sculpture is God. In the Bidiogo social hierarchy, the greatest amount of knowledge belongs to those who have passed through all age levels, that is, the elders, the *homen grande* or *muller grande* (Creole), who always wear something on their head to shield them from the sun or from the rain in the wet season.

The same is true of the stool, which is represented in a more or less figurative manner depending on the sculpture in question. In real life the old men drag their chairs with them so as to have something comfortable to sit on.

The same type of reasoning applies to the practice of making sacrifices (*ronia* in Bidiogo) to the *iran.* Since in this social system everyone must make payment to someone else, from adolescence to old age, regardless of human relationships (the son pays his father, and so on), the Bidiogo do not see how

selon ses moyens et celui qui ne peut offrir que des œufs n'en éprouve pas d'anxiété, mais une assiduité constante est exigée de lui ainsi que des efforts. Si un homme se voit voler la chèvre qu'il désirait consacrer à l'*iran*, celle-ci se manifestera et il arrivera quelque chose de fâcheux, car le sacrifice est une concrétisation de la prière; il est essentiel à la bonne et vraie relation avec Dieu, aux conseils et intercessions que celui-ci accordera en échange.

D. G. D.

Note

1 Danielle Gallois Duquette: *Informations sur les arts plastiques des Bidyogo*, dans *Arts d'Afrique Noire* (été 1976), n° 18, p. 26-43.

Fig. 26
Iran, présentée dans l'exposition, *in situ*. *Baloba* du village de Nago, île de Formose (Guinée-Bissau). Photo de l'auteur, prise en mars 1972.

Iran, cat. no. 9 in the exhibition, seen *in situ*, Baloba of the village of Nago, Formosa Island, Guinea-Bissau.
Photo: the author (taken March 1972)

they could do anything less for their god. Sacrifice has been practised constantly, even when it drew severe reprisals from the Portuguese colonial administration, which in earlier times feared that human sacrifice might be made and more recently wanted to appropriate to itself the cattle that it needed. However, the sacrifices were considered indispensible in order to bring out the *iran's* full power.

Today, tolerance is exercised and each person sacrifices according to his means. Those who are able to offer only eggs have no cause for concern, although constant diligence and effort is expected of them. If the goat a man intended to sacrifice to the *iran* is stolen, the *iran* will manifest itself and something unfortunate will happen. For sacrifice is the concrete manifestation of prayer, and is essential for a good, true relationship with God and for the counsel and intercession he will provide in exchange.

D.G.D.

Note

1 Danielle Gallois Duquette, 'Informations sur les arts plastiques des Bidyogo,' *Arts d'Afrique Noire*, no. 18 (summer 1976), pp. 26-43.

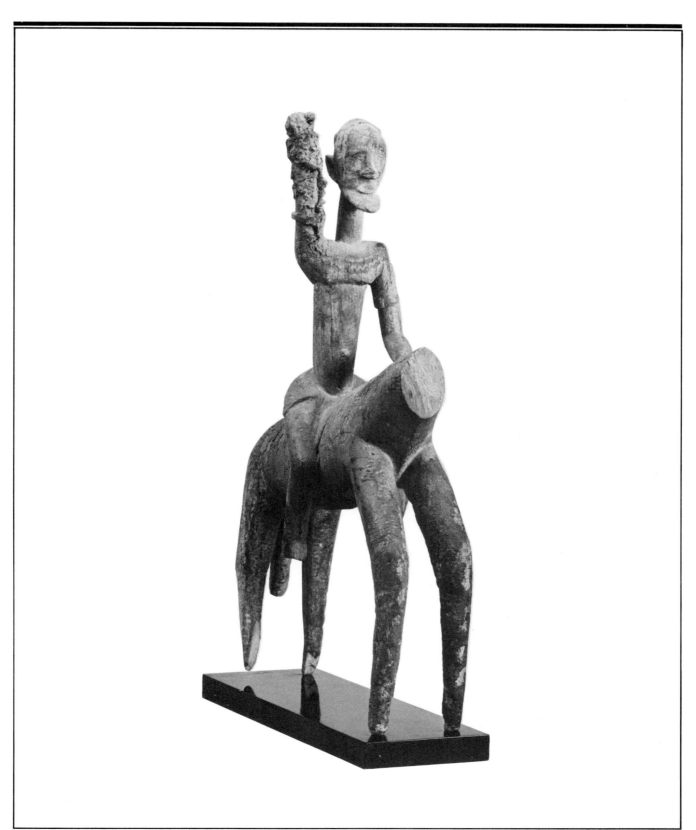

10

Cavalier sur son cheval à tête coupée Dogon, Mali
Bois avec traces d'enduit sacrificiel (bouillie de mil et sang
de poulet séché), fer
Hauteur: 57,1 cm
(La netteté de la coupure semblerait indiquer que la tête du
cheval n'aurait pas été cassée accidentellement, mais
tranchée volontairement.)
Provenance: Collection Hélène Kamer, Paris
Exposition: Montbéliard (France), Maison de la Culture de
Sochaux, *Les Dogons,* 1974 (couverture).
BARBARA ET MURRAY FRUM

Rider on Headless Horse Dogon, Mali
Wood with traces of sacrificial coating (millet paste, dried
chicken blood), iron
Height: 57.1 cm
(The smoothness of the cut would seem to indicate that the
horse's head was not broken off accidently but deliberately
chopped off.)
Provenance: Hélène Kamer, Paris.
Exhibition: 1974, Montéliard (France), Maison de la Culture
de Sochaux, *Les Dogons*, repr. on cover.
BARBARA AND MURRAY FRUM

97

Il s'agit ici d'une statuette monoxyle en bois avec traces d'enduit sacrificiel, celles-ci étant plus importantes sur le bras gauche levé. À la saignée du coude est fixé un bracelet de fer non fermé et aplati aux extrémités. Les pieds du cavalier sont cassés et les jambes postérieures du cheval brisées à la hauteur des pâturons. Il est impossible de déterminer si primitivement la pièce était soclée, comme le sont d'autres modèles du même type.

Toute étude stylistique de la statuaire du pays dogon se heurte à des difficultés spécifiques. Le plus souvent, les séries ne sont pas suffisamment importantes pour que des comparaisons fructueuses puissent être effectuées; les mentions d'origine, quand elles existent, sont des plus vagues. Le lieu où l'objet a été produit, celui où il était utilisé et celui où il a été acquis ne coïncident pas nécessairement. De surcroît, les éléments positifs qui permettraient de situer l'objet dans une séquence chronologique manquent presque toujours. Enfin, certains éléments stylistiques sont parfois utilisés à des fins iconographiques. C'est, semble-t-il, le cas des «sièges de l'image du monde» où les figures des caryatides diffèrent, par leur style, du personnage assis sur le siège, signifiant ainsi qu'une population conquise reste détentrice de pouvoirs de médiation par l'institution des «Maîtres de la Terre». De tels sièges constituent alors de véritables archives historiques, l'emploi des codes étant différentiel.

La présente sculpture appartient à une série relativement homogène où peuvent se ranger d'autres sculptures, stylistiquement fort proches: notamment le «guerrier équestre»[1], et celui, acquis à Bankassé (?)[2], ou dans une autre série iconographique, la figure du Hogon assis sur le siège de l'image du monde, de la collection J. J. Klejman de New York.

Il convient de distinguer deux niveaux de l'analyse: d'une part, les structures plastiques proprement dites, d'autre part, les éléments stéréotypés qui signifient les parties du corps (œil, bouche, oreille, poitrine, main) mais, en même temps, constituent ou produisent d'autres sens plus ésotériques.

En ce qui concerne les structures plastiques, le sculpteur ne confie pas un statut d'éternité à ce qui est fugace et ne se reproduira plus. Il cherche à «signifier» derrière la fugacité d'un geste ou d'une attitude, ce qui est permanent, ce qui fonde le mythe (ce qui fait que ce geste et cette attitude ne cessent d'être actuels). Le hiératisme se manifesterait dans l'ordre des effets rythmiques et serait associé à la nécessité de maintenir la présence et l'actualité d'un geste «significatif». Les axes, qui transgressent la stricte horizontalité (le corps du cheval) et la rigoureuse verticalité (le corps du cavalier, les jambes du cheval), sont reliés par le

This equestrian statue was carved from a single piece of wood. There are traces of sacrificial patina, most noticeable on the raised left arm. An open iron bracelet, flattened at the ends, is affixed at the bend of the elbow. The feet of the rider are broken and the hind legs of the horse are broken off at the pasterns. It is impossible to tell whether the piece originally stood on a pedestal, which is usual with other models of the same type.

Any attempt to make a stylistic study of Dogon statuary comes up against a number of difficulties. More often than not, the series are not large enough to permit meaningful comparisons; references to origin, when they exist at all, are extremely vague. The location in which the object was produced, used, and acquired are not necessarily one and the same. Then too, there are rarely any positive elements that would make it possible to place the object in a chronological sequence. Finally, certain stylistic elements are sometimes used for iconographic purposes. This appears to be the case of the *imago mundi* stools, in which the caryatids differ in style from the figure seated on the stool. The idea thus conveyed is that a conquered people continues to possess powers of mediation, through the institution of the 'Masters of the Earth.' These stools, differentiated by their use of codes, constitute a special kind of historical archives.

This sculpture belongs to a fairly homogeneous series, in which other sculptures, closely related in style, can be included: notably the 'mounted warrior,'[1] and the one acquired at Bankassé (?)[2] or, in another iconographic series, the figure of the *Hogon* seated on the *imago mundi* stool in the J.J. Klejman collection (New York).

The analysis can be conveniently divided into two parts: first, the sculptural structures themselves; secondly, the stereotyped elements which depict the parts of the body (eye, mouth, ear, chest, hand, etc) while at the same time representing or creating other, more esoteric meanings.

Where the sculptural structures are concerned, the artist does not regard as eternal that which is ephemeral and occurs one time only. Rather, he aims at *conveying* what it is behind a fleeting gesture or attitude that is permanent and forms the basis of the myth – that which keeps the gesture or attitude forever alive. The hieratic nature of the sculptures manifests itself in the order of the rhythmic effects and was associated with the need to preserve the immediacy of a significant gesture. The very strong horizontal (the

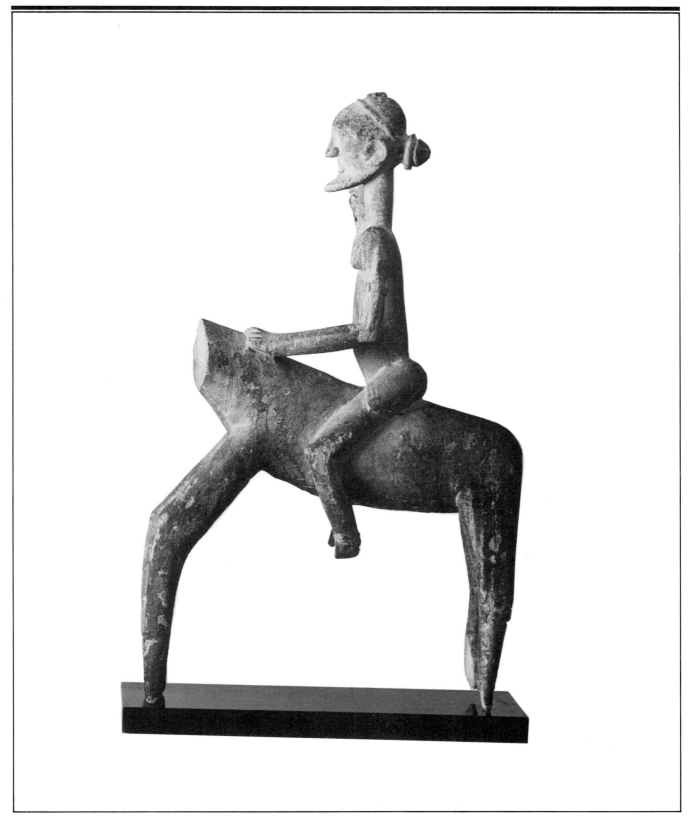

bras dont la main tient l'encolure du cheval. Nous sommes très proches ici d'une conception du rythme fermé et de l'interprétation des espaces que l'on retrouve, par ailleurs, dans les deux joueurs de xylophone du Museum of Primitive Art de New York. Toutefois, les vides ménagés par l'artiste n'interviennent pas comme des formes intérieures dans un système d'alternance ou d'opposition. Plutôt qu'il ne se fonde sur des relations, des rapports de volumes, le rythme épouse les axes directionnels principaux. L'armature est formée par un jeu de lignes qui enveloppent des volumes. C'est le dessin sculptural qui règle la continuité des éléments sur les contours extérieurs.

Quant aux éléments de vocabulaire, qui signifient des détails du corps, ils sont stéréotypés et se retrouvent en de nombreuses autres sculptures, d'un style sinon identique du moins analogue. Fort probablement, en raison de l'extrême minutie avec laquelle les Dogon différencient leurs signes, pour les référer à des signifiés très précis, il s'agit ici de déterminants formels classificateurs, en tout cas, d'éléments dont il conviendrait, par enquête, de délimiter les réseaux de sens auxquels ils renvoient dans le mythe. Notamment, on remarquera la forme du nez, constituée par un triangle mince incurvé vers le haut, et par deux quarts de disque signifiant les narines. Cette forme se retrouve dans toute une série de sculptures, dont celles précitées et pouvant être localisées, quant à leur origine, dans la région de la Plaine, par opposition à celles de la Falaise. Ce qui ne manque pas de poser des problèmes historiques, la région de la plaine ayant été, par sa nature, le lieu privilégié d'échanges et de passages.

Le thème équestre est récurrent dans la statuaire du pays dogon. On se gardera, toutefois, de l'assimiler au motif qui est parfois sculpté sur le couvercle de certaines coupes, dites de Hogon, où c'est un âne que monte le cavalier[3]. Ces coupes seraient associées à des pratiques rituelles et sacrificielles: l'âne, considéré comme l'animal le plus proche de l'homme, est substitué au Hogon.

Si la série des cavaliers montés sur un âne, actuellement connue, est d'un style marqué et homogène, celle des équestres est très diversifiée et comporte d'importantes variations iconographiques: ceci est un problème. Ainsi, dans le village de Nini (falaises de Bandiagara, région de Mopti), a été trouvé un exemplaire, recouvert d'enduit sacrificiel où le cavalier androgyne, montant à cru et serrant sa monture entre ses genoux repliés, se rejette en arrière et lève les bras, paumes tendues vers l'avant[4]. Un autre exemplaire, cette fois en terre cuite, a été inventé dans un tumulus funéraire de la région de Djenné: le cheval, dont la tête est cassée, est saisi au repos, les jambes droites. Le cavalier, richement habillé, porte un bouclier dans le dos.

horse's body) and the strong vertical lines (the horseman's body, the legs of the horse) are linked by the arm whose hand is holding the horse's neck. This is very much akin to a concept of closed rhythm and the interpretation of spaces found in the two xylophone players at the Museum of Primitive Art in New York. At the same time, the voids created by the artist do not constitute inferior forms inside a system of opposition or alternation. Rather than being based on relationships between volumes, the rhythm corresponds to the main directional axes. The armature is formed by the play of lines which encompass the volumes. The sculptural design determines the continuity of elements on the exterior contours.

The visual elements that designate the details of the body are stereotyped and can be found in many other sculptures in a style which is, if not identical, at least analogous. Because the signs used by the Dogon are differentiated in an extremely systematic way to convey very precise meanings, it is quite probable that these elements, through studies, could be apprehended as classifying formal elements related to sets of mythological references. For example, the form of the nose is a thin triangle, incurvated near the top, with two quarter-circles for nostrils. This form is found in a complete series of sculptures, including those mentioned earlier, which can be attributed to the people of the Plain region as opposed to the Cliff. This fact itself poses a number of historical problems, since the Plain was the natural area for commerce and travellers.

The equestrian theme is a recurrent one in Dogon statuary. Nevertheless, it should not be confused with the motif sometimes sculpted on the lids of certain cups (called *Hogon* cups), in which the rider is mounted on a donkey.[3] These cups were probably associated with ritual and sacrificial practices: the donkey, considered to be the animal closest to man, was substituted for the *Hogon*.

In contrast to the distinctive, homogeneous style of the known series of riders mounted on donkeys, the horseman series is highly diversified and contains significant iconographic variations, which creates a problem. Thus, in the village of Nini (Bandiagara Cliff, Mopti region), an example was found, covered with sacrificial patina: the androgynous horseman, riding bareback and gripping his mount between his bent knees, leans back and raises his arms with palms outstretched.[4] Another example, this one in terra cotta, was discovered in a burial mound in the Djenne

La tête est d'un faciès analogue à celui qui marque la statuaire sénoufo. Le bras est tendu, la main est posée sur l'encolure dont un fragment est encore visible sous la paume[5].

La présente pièce semble bien appartenir, comme d'autres analogues, à un groupe de trois sculptures: composé, outre elle-même, d'une sorte d'auge (parfois fermée par un couvercle), pourvue d'une tête de cheval (ou parfois d'antilope) et sur les flancs de laquelle sont relevés des personnages debout, les bras levés, et/ou un crocodile, et enfin d'un piquet sommé de deux hémisphères réunies entre elles par quatre arceaux.

À l'analyse détaillée, cette sculpture laisse apparaître certains déterminants formels qui, dans leur groupement produisent son sens. Le cavalier monte à cru, ce qui n'est pas toujours le cas, comme le montre l'exemplaire de la collection Lester Wundermann de New York, où le cheval est sellé et harnaché[6]. Coiffé d'un bonnet, portant derrière l'occiput un chignon (?) sculpté en forme de phallus circoncis, il porte une barbe en pointe. Il est habillé d'un caleçon dont les jambes s'arrêtent au-dessus des genoux. Sur son avant-bras gauche est sculpté un poignard maintenu par un bracelet. Sur la poitrine, sont incisées, d'une clavicule à l'autre, une ligne courbe et une seconde, chevronnée. Sur le ventre, le nombril est figuré par un petit cylindre. Enfin, il est vraisemblable que le bras droit portait primitivement une lance, soit qu'il la pointât devant lui, soit que, comme dans le cavalier du sanctuaire d'Orosongo[7], il la tint verticalement.

Ce cavalier pose un problème d'abord sous l'angle de l'histoire et en tant qu'élément d'une longue série. Les recherches concernant les systèmes de représentation symboliques ont leur intérêt propre et une importance qu'il convient de ne pas sous-évaluer. Elles mettent en évidence des faits tout à la fois prégnants et pertinents, mais ne sont réellement productives que si elles ne constituent pas des corpus distincts des événements historiques. Le problème de l'introduction du cheval en Afrique noire, en particulier dans cette région (celui de sa date, celui de ses modalités), serait purement académique si le cheval n'apportait avec lui un autre système de valeurs, un autre type de structures sociales et politiques, s'il ne transformait pas les cultures où soudainement il apparaît. Avant donc d'en venir à la relation des séquences des mythes où il est impliqué, il convient, sans d'ailleurs espérer les résoudre, dans l'état actuel de l'information, de situer les problèmes dans le texte historique.

En premier lieu, l'on distinguera les Dogon de la Falaise, qui ont fait l'objet d'études intensives, des Dogon de la Plaine sur lesquels les informations n'abondent pas. Quant

region: the horse, whose head is broken, is shown at rest, its legs straight. The horseman is richly garbed and has a shield on his back. The facial features bear some resemblance to those typical of Senufo statuary. The arm is outstretched, with the hand resting on the horse's neck, a fragment of which is still visible under the palm.[5]

The piece under consideration here seems to belong, like other similar works, to a group of three related sculptures: apart from the equestrian figure there is a sort of feeding trough (sometimes lidded) provided with a horse's (sometimes antelope's) head, and with human figures standing with their arms raised, and/or a crocodile carved on its sides. The third sculpture is a stake topped by two hemispheres joined by four bent forms.

A detailed analysis of this sculpture reveals certain fixed formal elements whose arrangement gives the sculpture its meaning. The horseman is riding bareback, which is not always the case, as demonstrated by the example in the Lester Wundermann collection (N.Y.), in which the horse is saddled and harnessed.[6] The horseman's beard is pointed; he wears a cap, and at the back of his head is what appears to be a coil of hair carved in the shape of a circumcised phallus. He is dressed in a pair of pants ending above his knees. Carved on his left forearm is a dagger held in place by a bracelet. Two lines, one curved and one chevron-patterned, are incised into the chest from one collarbone to the other, and the navel is represented by a small cylinder. It is quite likely that the right arm originally held a spear, either pointed straight ahead or, as with the horseman of the Orosongo sanctuary,[7] held vertically.

This horseman poses a number of problems: first, there is the historical aspect, and also it is an element of an extensive series. Research concerning the systems of symbolic representation is intrinsically interesting, and its importance should not be underestimated. It brings vital, pertinent facts to light, but is truly productive only when it does not constitute a number of separate bodies of historical events. The question of when and how the horse was introduced in Black Africa, particularly in this region, would be purely academic if the horse did not bring with it a new value system and new social and political structures, if it did not transform the cultures in which it suddenly appeared. Thus, before turning to the narration of the mythical sequences in which the horse appears, it is advisable to situate these questions

au cheval, il semble bien être l'apanage exclusif des gens de la Plaine. Les éboulis rocheux de la Falaise ne se prêtent pas évidemment aux exercices équestres. Or, par nature, la plaine est lieu de passages, d'invasions, d'échanges. En l'occurence, en cette région, deux peuples singulièrement se sont heurtés aux Dogon: les Mossi, probablement dès le XIIᵉ ou XIIIᵉ siècle et les Peul, dans la seconde moitié du XIXᵉ siècle. L'on connaît les valeurs attachées au cheval par l'aristocratie militaire Mossi; elles sont attestées par le nom donné au fondateur de la dynastie du Mogho-Naba. *Ouedrago* signifie étalon. Mais les Dogon attribueraient aux Peul l'introduction du cheval dans leur région. «C'est le Peuhl [sic] qui nous a donné de bonnes choses (qui nous a appris) à tirer le cheval par la bride.»[8]

La version du mythe, à laquelle réfère cet objet, peut être ainsi résumée: elle relate l'arrivée sur terre de l'arche porteuse des graines et des techniques primordiales, des ancêtres des hommes et des animaux.

Ayant volé dans les ateliers célestes un morceau de soleil, sous forme d'une braise et d'un morceau de fer incandescent, le Forgeron se lança sur l'arche qu'il avait préparée avec tout son matériel, le long d'un arc-en-ciel. La descente s'accomplit selon une ligne hélicoïdale, qui est un des archétypes formels réglant la structure de nombreuses sculptures et de certains fers rituels. À la spirale et à sa projection sur un plan et la ligne en chevrons sont associées les images relationnelles de la chute cosmique, des cheminements de l'eau, de la vibration de la parole, de la lumière, de la matière, du fil qui s'insère dans la trame (le tissage ayant été révélé comme deuxième parole), de la croissance des graines et du serpent Lébé (avec ses implications qui le rattachent au cycle Mort-Renaissance). On notera la présence de cette ligne en chevrons sur la poitrine du cavalier.

Le cheval et le cavalier qui porte barbe et bonnet font allusion au Forgeron, Nommo de rang septième, qui porte ici les attributs du Hogon. Le cheval est le premier animal qui sortit de l'arche. Il est parfois avec son cavalier, identifié à l'arche elle-même. Il semble bien que cette sculpture, associée avec l'arche et le piquet qui ici manquent, ait été en relation avec des rites guerriers: le bac (ou l'arche) servait, en début d'une opération militaire, lors des rites propitiatoires, et contenait l'eau lustrale devant purifier les futurs combattants.

Ce qui est en jeu avec le cheval et avec le système de représentations symboliques dont il est devenu le support, c'est un système d'organisation, qui règle les rapports et les relations politiques et sociales des Dogon avec les autres puissances contre lesquelles ils se sont défendus ou devant lesquelles ils ont dû céder. Le mythe d'origine, en ses

in their historical context, though the information presently at our disposal does not provide us with any answers.

First, we have to distinguish between the Dogon of the Cliff, who have been studied extensively, and the Dogon of the Plain, on whom we have little information. The horse is apparently exclusive to the Plain dwellers. The rocky debris of the Cliff is not suited to horses. The Plain is the natural area for travellers, invasions, and exchanges. Two groups in particular came into contact with the Dogon: the Mossi, probably between the twelfth and thirteenth centuries, and the Peuls in the second half of the nineteenth century. The value attached to the horse by the Mossi military aristocracy is evidenced by the name given to the founder of the Mogho-Naba dynasty: *Ouedrago*, meaning stallion. But the Dogon credit the introduction of the horse in their region to the Peuls. 'It was the Peuls who gave us good things, who taught us to lead the horse by the bridle.'[8]

The mythological version, to which this statue refers, can be summarized as follows: it tells of the arrival on earth of the ark carrying primeval seeds and techniques, and the ancestors of men and animals.

The blacksmith stole a piece of the sun from the heavenly workshops in the form of live coals and incandescent iron, then leaped onto the ark he had built and hurtled down the rainbow. The descent of the ark followed a spiral line – one of the formal archetypes that dominate the structure of many sculptures and certain ritual irons. The spiral and its projection on a plane (the herringbone pattern) are associated with the relational images of the cosmic fall, the flow of water, the vibration of the Word, light, the movement of the thread in the weft (weaving was revealed as the second Word), the growth of the seeds, and the serpent Lébé (with its implications linking it to the Death-Rebirth cycle). This herringbone-pattern line appears on the chest of the horseman.

The horse and the horseman with his beard and cap allude to the blacksmith, the seventh Nommo, who is portrayed here as a Hogon. The horse was the first animal to leave the ark; along with its rider, it is sometimes identified with the ark itself. We can be fairly certain that this sculpture, associated with the ark and the post, which are missing here, was connected with rites of war. The pontoon (or ark) was used in propitiatory rites at the start of a military operation. It contained the lustral water that was

diverses versions et en leur structure, doit être ici mis en question. Trois versions orales ont été relevées. Selon celle que rapporta *Ogotemmeli*, le démiurge (le Forgeron) descendit du ciel avec un grenier de terre pure[9]. Une autre fait état d'une arche de la forme d'un bateau à étages[10]. Enfin, une dernière mentionne une arche à tête de cheval et un cheval[11].

En toute hypothèse, il serait peut-être possible de lire ici des niveaux chronologiques. La descente du grenier de terre pure se situerait au niveau le plus archaïque. D'autres populations, notamment les Fali du Nord-Cameroun, ne connaîtraient que celle-là. Le cheval n'apparaîtrait que plus tardivement sous une autre influence, Mossi ou Peul. Avec toutes les précautions d'usage qui doivent accompagner de tels jugements, le style des sculptures se référant à cette version du mythe ne se caractérise pas par l'archaïsme des pièces se référant à la première version. Mais aussi il n'est pas exclu que ces trois versions du mythe se répartissent selon les rapports que les Dogon entretiennent avec les premiers occupants des falaises de Bandiagara, les Tellem (le grenier de terre pure serait en liaison avec l'institution des Maîtres de la Terre), avec les Songhai (peuple de pêcheurs vivant sur le Niger, ce qui justifiait l'arche en forme de bateau), et avec les Mossi et les Peul (peuples qui centrent leurs valeurs autour du cheval).

J. L.

Notes

1 Robert J. Goldwater: *Sculptures of three African tribes* (catalogue d'exposition), The Museum of Primitive Art, New York, printemps 1959, pl. 13. Collection du Museum of Primitive Art, New York.
2 Jean Laude: *African Art of the Dogon*, Viking Press, New York, 1973, fig. 47. Collection Lester Wundermann, New York.
3 Michel Leiris et Jacqueline Delange: *Afrique noire: La création plastique*, «L'Univers des Formes», Éditions Gallimard, Paris, 1967, p. 203, fig. 227; J. Laude: *op. cit.*, fig. 53.
4 Marcel Griaule: *Arts de l'Afrique Noire*, Éditions du Chêne, Paris, 1947, p. 44, fig. 34. Collection du Musée de l'Homme, Paris.
5 *Sculptures africaines; nouveau regard sur un héritage. Cent chefs-d'œuvre du Musée Ethnographique d'Anvers et de collections particulières*, Philippe Guimiot édit., Marcel Peeters Centrum, Anvers, 1975, fig. 7; *Arts Premiers de l'Afrique Noire* (catalogue d'exposition), Crédit communal de Belgique, Centre culturel, Bruxelles, 1977, fig. 5. Collection particulière, Bruxelles.
6 Jean Laude; *Arts de l'Afrique Noire*, Ministère de la Coopération, Paris, 1946, cent diapositives avec livret, nos 27, 28; J. Laude: *op. cit.*, fig 47, 50.
7 Leonhard Adam: *Art primitif*, Arthaud, Paris-Grenoble, 1959, pl. 4. Collection Marcel Griaule, Paris.

supposed to purify those going off to fight.

Operating in conjunction with the horse and the system of symbolic representations of which it became the basis is an organizational system that determines the relationships, both political and social, between the Dogon and the powers against which they defended themselves or before which they had to yield. The structure of the creation myth in its different versions should be examined here. Three oral versions have come to light: in the one related by Ogotemmeli, the demiurge (the blacksmith) came down from the heavens with a granary filled with pure earth.[9] Another version tells of an ark in the form of a two-storied vessel,[10] while the third version mentions an ark with a horse's head, and a horse.[11]

We can assign a tentative chronological order to these versions. The version telling the story of descent of the granary of pure earth would be situated furthest back in time. Other peoples, notably the Fali of Northern Cameroun, do not know any other version: the horse would only appear later, under the Mossi or Peul influence. Allowing for the reservations that should always accompany such judgements, the style of the sculptures that refer to this version of the myth is not characterized by the archaism of the objects referring to the first version. But it is also possible that these three versions of the myth reflect the relationships between the Dogon and the first occupants of the Bandiagara Cliff, the Tellem (the granary of pure earth would be connected with the Masters of the earth concept); with the Songhai (fishermen living along the Niger, which explains the ark in the form of a boat); and with the Mossi and the Peul (peoples whose values are centred on the horse).

J.L.

Notes

1 Robert J. Goldwater, *Sculptures of Three African Tribes* (exhibition catalogue) (New York: The Museum of Primitive Art, 1959), pl. 13. (collection: The Museum of Primitive Art, N.Y.).
2 Jean Laude, *African Art of the Dogon* (New York: Viking Press, 1973), fig. 47 (collection: Lester Wundermann, N.Y.).
3 Michel Leiris and Jacqueline Delange, *African Art* (trans. Michael Ross) (New York: Golden Press, 1968), p. 203, fig. 227; and Jean Laude, *op. cit.* fig. 53.
4 Marcel Griaule, *Arts de l'Afrique Noire* (Paris: Éditions du Chêne, 1947), p. 44, fig. 34 (collection: Musée de l'Homme, Paris).

8 Marcel Griaule: *Masques dogon*, Institut d'Ethnologie, Paris, 1938, p. 574.

9 Marcel Griaule: *Dieu d'eau. Entretiens avec Ogotemmêli*, Éditions du Chêne, Paris, 1947, p. 38-43.

10 Marcel Griaule: *L'Arche du monde chez les populations nigériennes*, dans *Journal de la Société des africanistes*, 1948, t. XVIII, fasc. 1, p. 117-126.

11 Marcel Griaule: *Art et Symbole en Afrique Noire*, dans *Zodiaque*, 1950, t. 5, p. 28-29.

5 *Sculptures africaines; nouveau regard sur un héritage. Cent chefs-d'oeuvre de Musée Ethnographique d'Anvers et de collections particulières*, ed. Philippe Guimiot (Antwerp: Marcel Peeters Centrum, 1975), fig. 7; and *Arts Premiers de l'Afrique Noire* (exhibition catalogue) (Brussels: Crédit communal de Belgique, Centre culturel, 1977), fig. 5 (private collection, Brussels).

6 Jean Laude, *Arts de l'Afrique Noire*, (Paris: Ministère de la Coopération, 1946) (100 slides with booklet), nos 27 and 28; and Jean Laude, *op. cit.*, fig. 47 and fig. 50 (collection: Lester Wundermann, N.Y.).

7 Leonhard Adam, *Art primitif* (Paris, Grenoble: Arthaud, 1959), pl. 4 (collection: Marcel Griaule, Paris).

8 Marcel Griaule, *Masques dogon* (Paris: Institut d'Ethnologie, 1938), p. 574.

9 Marcel Griaule, *Dieu d'eau. Entretiens avec Ogotemmêli* (Paris: Éditions du Chêne, 1948), pp. 38-43.

10 Marcel Griaule, 'L'Arche du monde chez les populations nigériennes' *Journal de la Société des africanistes*, vol. XVIII, fasc. 1 (1948), pp. 117-126.

11 Marcel Griaule, 'Art et Symbole en Afrique Noire,' *Zodiaque*, vol. 5 (1950), pp. 28-29.

Fig. 27

Image relativement familière, au pied des falaises de Bandiagara, entre Kunnu et Yugo, un paysan dogon conduit sa monture bovine à l'abreuvoir. Photo du Musée de l'Homme, Paris (cliché de Marcel Griaule, 1933).

A relatively familiar scene from the area below the Bandiagara Cliffs, between Kunnu and Yugo, of a Dogon peasant riding his cow to the water trough. Photo: Musée de l'Homme, Paris (taken by Marcel Griaule, 1933)

Fig. 28

Image moins familière, les valeurs attachées au cheval sont ici rendues manifestes, grâce à la beauté de l'animal, l'importance de l'harnachement et la dignité du cavalier. Bandiagara, Mali. Photo du Museum of African Art, Washington, Eliot Elisofon Archives.

A less familiar scene, here the values associated with the horse are shown through the beauty of the animal, the importance given to the harness, and the dignity of the rider. Bandiagara, Mali. Photo: Museum of African Art, Washington, Eliot Elisofon Archives

11

Personnage debout Mumuye, Nigeria
Bois noirci, pigment blanc (kaolin)
Hauteur: 99,1 cm
Provenance: Achat, Paris, 1970.
MUSÉE NATIONAL DE L'HOMME, OTTAWA (B.4.99)

Standing Figure Mumuye, Nigeria
Blackened wood, white pigment (kaolin)
Height: 99.1 cm
Provenance: purchased Paris, 1970
NATIONAL MUSEUM OF MAN, OTTAWA (B.4.99)

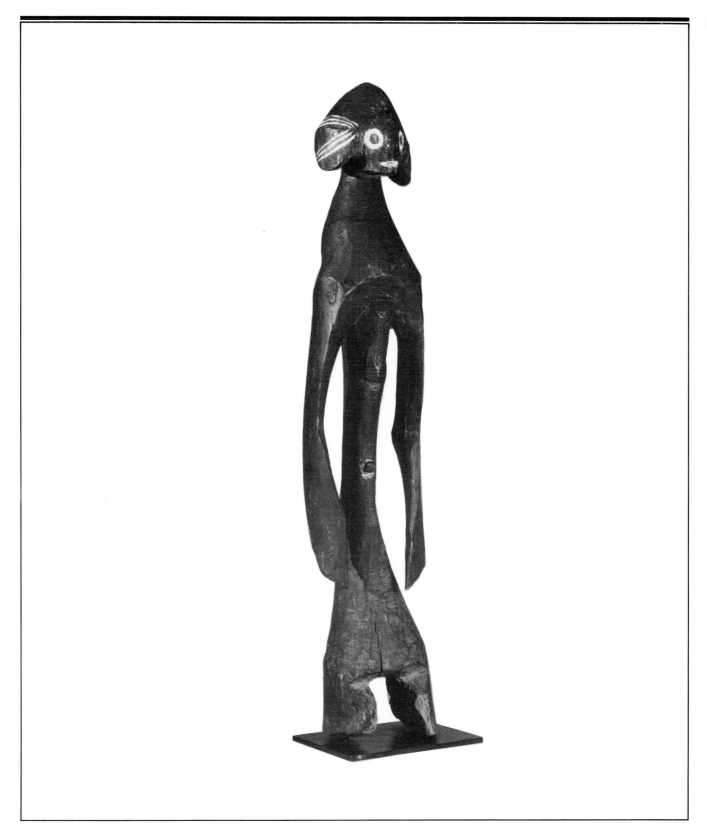

Personnage debout Mumuye, Nigeria
Bois noirci, pigment blanc (kaolin)
Hauteur: 99,1 cm
Provenance: Achat, Paris, 1970.
MUSÉE NATIONAL DE L'HOMME, OTTAWA (B.4.99)

Standing Figure Mumuye, Nigeria
Blackened wood, white pigment (kaolin)
Height: 99.1 cm
Provenance: purchased Paris, 1970
NATIONAL MUSEUM OF MAN, OTTAWA (B.4.99)

Le nom de Mumuye s'applique à une pléiade de peuples habitant les collines plutôt arides et rocheuses au sud de la rivière Benue, autour et entre les villes de Jalingo et de Zinna, dans l'État de Gongola au nord-est du Nigeria. Bien que les populations qui constituent cet ensemble parlent des langues apparentées, les ethnographes font invariablement remarquer la diversité des croyances et des coutumes qu'elles manifestent. On pourrait conclure que cette diversité culturelle interne résulte du fait que les sous-groupes mumuye sont issus d'éléments de populations à l'origine hétérogènes, qui s'unirent pour se défendre; après avoir mené une dure lutte contre les trafiquants d'esclaves et d'autres envahisseurs (les Chamba au XVIIIᵉ siècle, les Fulani au XIXᵉ siècle), la plupart des Mumuye résistèrent avec succès à toute domination jusqu'à l'imposition du gouvernement colonial britannique (en certains endroits, le régime date à peine des années 1950). Toutefois, leurs capacités de survie, leurs stratégies, ainsi que leur résistance à l'invasion de cultures étrangères ont contribué à enfermer aujourd'hui les Mumuye dans une image stéréotypée, celle d'un peuple homogène, retardé et culturellement pauvre.

La plupart des sous-groupes mumuye entretenaient généralement entre eux des rapports amicaux fondés surtout sur des pratiques et des liens religieux communs, en particulier les rites pour la pluie. L'initiation périodique des jeunes garçons pour faire partie d'une classe d'âge assurait la constitution d'une force défensive organisée et disciplinée en l'absence de toute administration politique centralisée. L'identité collective de chaque classe d'âge était investie dans et symbolisée par un masque en bois sculpté en forme de tête de buffle cafre ou buffle noir. Ces masques étaient utilisés lors de danses initiatiques et pour d'autres importantes occasions dans la vie de la collectivité, notamment lors des rites funéraires et des réjouissances marquant le temps de la récolte.

Dans le cadre de cet ensemble de droits et de devoirs orienté vers la vie de la communauté, une vaste gamme de spécialités exercées de temps en temps offrait à l'individu des occasions de se valoriser dans les différentes sphères économiques et sociales. Quand venait la saison, presque tous les hommes participaient à la chasse et aux travaux de la terre, mais lorsque ces occupations indispensables pour assurer leur subsistance leur laissaient quelque répit, ils pouvaient s'adonner à la sculpture sur bois, le travail du fer, le tissage, la divination ou la médecine, par exemple. Chez les Mumuye, alors que l'usage des masques s'exerçait dans un contexte collectif, la plupart des sculptures figuratives étaient employées de façon individuelle pour la pratique de la divination et de la médecine. Ces activités convergeaient de manière caractéristique, dans la mesure où le diagnostic

The name Mumuye is applied to a congeries of peoples occupying the comparatively arid, rocky hills south of the Benue River, around and between the towns of Jalingo and Zinna in Congola State, northeast Nigeria. Though the constituent populations speak related languages, ethnographers invariably comment on the diversity of beliefs and customs they exhibit. This internal cultural diversity seems best explained through the con-clusion that the various Mumuye subgroups represent a composite of originally heterogeneous population elements which coalesced for defensive purposes; heavily impacted by slave raiders and other invaders – Chamba in the eighteenth century, Fulani in the nineteenth – most of the Mumuye successfully resisted domination until the imposition of English colonial authority (in some areas as recently as the 1950s). However, their survival skills and strategies and their resistance to the encroachments of alien cultural systems have led to their being stereotyped and stigmatized in modern times as an homogeneous people uniformly backward and culturally impoverished.

Cordial relationships were generally maintained among most of the Mumuye subgroups, based primarily upon shared religious affiliations and obser-vances – particularly those oriented toward rain-making. Periodic initition of young males into age-sets provided an organized, disciplined self-defense force in the absence of any centralized political authority. The collective identity of each age-set was vested in and symbolized by a carved wooden mask in the form of the head of a bush-cow, or Cape buffalo. These masks were danced at subsequent initiations and other important occasions in the life of the com-munity, such as mortuary rites and harvest festivals.

Against this background of rights and obligations oriented toward the larger community, a wide range of part-time specializations provided opportunities for individual aggrandizement in the economic and social spheres. In the appropriate seasons, practically all men participated in hunting and farming activities, but when the demands of these subsistence pursuits were in abeyance individuals might engage in woodcarving, ironworking, weaving, divination and/or medicine, for example. In contrast to the collective matrix within which Mumuye masks operated, most Mumuye figurative sculptures served

et la cure concernant une maladie physique ou toute autre infortune avaient tendance à empiéter l'une sur l'autre. Ces dernières sculptures portaient des noms comme Jagana, Lagana et Janari, sans qu'il existe un lien manifeste entre chacun des noms et les attributs formels de la sculpture à laquelle ce nom était associé. D'autres sculptures appelées Supa renforçaient le rôle et le statut des aînés les plus importants; les images incarnaient des esprits tutélaires dont la conception était vague et symbolisaient l'importance déterminante de son propriétaire dans la vie de son groupe familial. Les sculptures identifiées comme Supa étaient impossibles à distinguer de celles tenant lieu de protecteurs et/ou d'agents de divination et de guérison.

Finalement presque toutes les sculptures figuratives mumuye représentent des variations à partir d'une analyse cohérente du corps humain: les jambes en forme de bloc figurent des séquences complexes d'entailles angulaires et de saillies; un long torse (avec emphase sur la région ombilicale) sert d'axe à un volume spatial essentiellement cylindrique défini par des bras semblables à des rubans pliés au coude. L'élément le plus variable tend à être la forme de la tête; la plupart possèdent presque toujours une crête sagittale (représentant la coiffure) et sur chacun de ses côtés se détache un pendant parfois de la forme d'une boucle (qui rappelle la coutume de percer les lobes des oreilles pour les distendre, bien que dans certains cas, il s'agit peut-être d'éléments de la coiffure). Le visage, comme parfois le corps, s'orne d'incisions linéaires aux motifs complexes, figurant des scarifications, et la cloison nasale est traversée par une courte section de tige de doura, rappelant encore

individual practitioners of divination and medicine; these vocations typically converged insofar as diagnosis and prescription for physical illness and other types of misfortune tended in practice to overlap. The names of such woodcarvings were given as *Jagana, Lagana,* and *Janari,* with no discernible correlation between particular names and the formal attributes of the sculptures with which they were associated. Other carved figures, called *Supa,* reinforced the role and status of important elders, the images embodied vaguely conceived tutelary spirits and symbolized the owner's pivotal importance to the life of his family group. The sculptures identified as *Supa* were indistinguishable from those used as patron-agents of divination and curing.

Practically all Mumuye figurative sculptures amount to variations upon a consistent formal analysis of the human body: blocklike legs exhibit complex sequences of angular indentations and projections; a long torso (with some emphasis in the area of the umbilicus) serves as the axis of an essentially cylindrical spatial volume defined by ribbon-like arms bent at the elbows. The forms of the heads tend to be the most variable element; most include a saggital crest (representing coiffure), a pendulant projection, sometimes in the shape of a loop, on each side of the head (referring to the practice of piercing and distending the earlobes, although in some instances they may represent coiffure elements), complex patterns of linear incisions

Fig. 29
Mumuye parlant avec une statuette en bois sculptée récemment par l'artiste Musa Dafe. Cette statuette était utilisée à la cour de justice de Zinna pour prêter serment. Village de Zinna, district de Zinna (Nigeria du Nord). Photo de Mette Bovin, prise en 1964.

A Mumuye talking to a wooden statuette, recently carved by the artist Musa Dafe. This statuette was used at the Zinna courts of law for oath taking. Zinna village, Zinna district, Northern Nigeria.
Photo: Mette Bovin (taken in 1964)

les conventions de la parure corporelle.

À partir de ces paramètres assez modestes découlent une gamme étonnante de variantes découvertes ces dix dernières années et dont les exemples se chiffrent sans doute à des milliers. Malheureusement, seul un nombre infinitésimal de ces sculptures a pu être étudié au Nigeria avant leur exportation massive et illégale, pendant et immédiatement après le conflit biafrais. Si l'on avait pu disposer du temps et des ressources suffisants pour déterminer les variantes locales et régionales de forme et de style, et établir des corrélations entre ces variantes et les différences fonctionnelles, il aurait été possible de progresser pour arriver à démêler la composition ethnique de ce qui paraît être à présent une région culturelle et artistique d'une complexité décourageante, et d'élucider la place de ces traditions dans la pléiade de styles de la vallée de la Benue.

A. R.

on the face (and sometimes on the body as well, representing scarification), and a transverse perforation of the nasal septum, into which a short section of guinea-corn stalk is inserted (also echoing conventions of body ornament).

An astonishing range of variations on these fairly modest parameters has come to light in the past decade, probably numbering several thousands of examples. Unfortunately, only an infinitesimal proportion of these sculptures appears to have been documented in the field before the unsettled conditions of Nigeria during and immediately after the Biafran conflict saw their illegal exportation on a massive scale. If time and resources had been sufficient for determining local and regional variations in form and style, and correlating such variations with functional differences, some progress in disentangling the ethnic composition of what now emerges as a dauntingly complex cultural and artistic region might have been possible, and the place of these traditions in the constellation of Benue Valley styles elucidated.

A.R.

12

Pilier de véranda «opo» Yoruba, Nigeria
Bois naturel
Hauteur: 113 cm
Attribué par Robert Farris Thompson au sculpteur Areogun,
Yoruba de Osi-Ilorin vers 1919–1920.
COLLECTION PARTICULIÈRE, MONTRÉAL

'Opo' Verandah Post Yoruba, Nigeria
Wood
Height: 113.0 cm
Attributed by Robert Farris Thompson to the sculptor
Areogun of Osi-Ilorin c. 1919-1920.
PRIVATE COLLECTION, MONTREAL

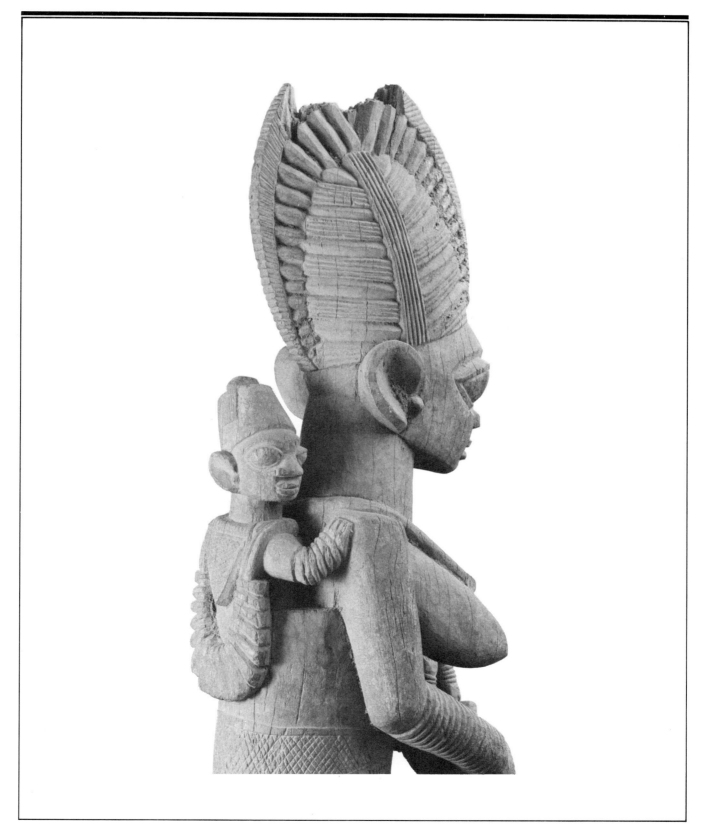

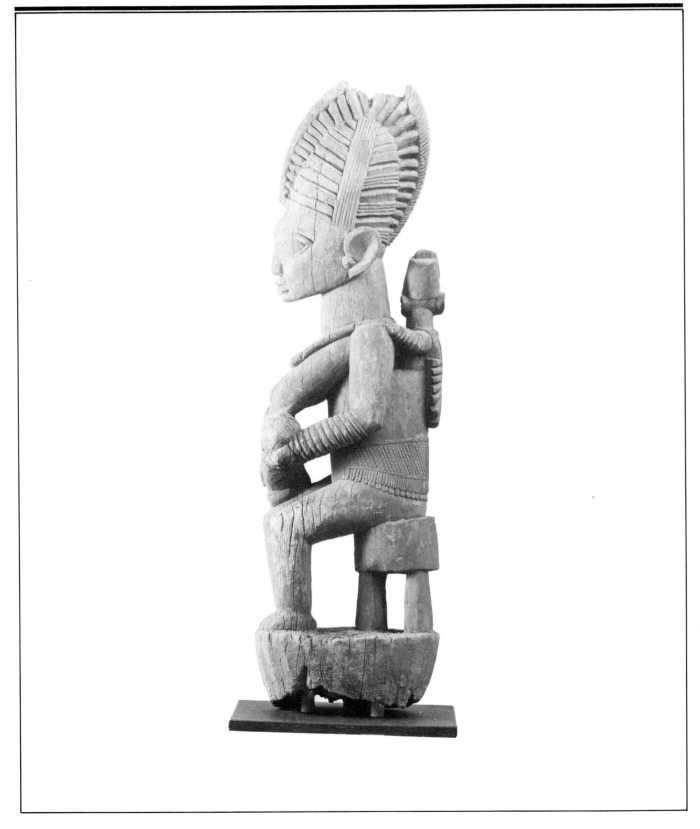

Ce pilier de maison figuratif (*opo*) est superbe. En Yoruba, le terme employé pour de tels objets désigne tout pilier soutenant le toit d'un bâtiment de ferme (*aba*), d'un stand de marché en plein vent (*buka*) ou d'une maison (*ile*). Dans ce cas-ci, la richesse de la sculpture nous indique que la colonne ornait la véranda ou la cour d'un grand chef ou d'un roi. Seuls les dignitaires ont droit à la splendeur d'une telle œuvre.

Un pilier de ce genre est associé parfois à la force vitale *per se* ou à la force «soutien». L'aspect force apparaît dans la phrase «vous êtes une colonne puissante pour moi» (*iwo lo je opo ifarati fun mi*), qui évoque, au sens littéral, le pilier contre lequel on cherche appui. Quant à l'aspect soutien, il se retrouve dans la phrase «je me présente à vous en suppliant» (*mo di opo re mun*), c'est-à-dire, littéralement, «je me saisis de votre pilier de maison». Ainsi, le pilier prend le sens métaphorique de souverains considérés comme remparts de la ville.

Le pilier de la maison d'un roi ou d'un chef devient, entre les mains d'un sculpteur imaginatif, un moyen de transmettre l'idée de soutien dans ses sens fondamentaux. Ici, notre sculpteur (que j'identifie comme le défunt Areogun de Osi-Ilorin d'après des photographies prises sur place et celles publiées par le père Carroll) a travaillé selon le style rigide et précis qu'il a adopté vers 1919–1920, et a transformé un simple élément architectural en une manifestation glorieuse de la vie de cour. Le personnage assis représente, selon plusieurs informateurs du nord de l'Ekiti, la fille aînée du roi. La sculpture nous la présente en tant que mère de jumeaux (*onibeji*), l'un sur son dos et l'autre en train de téter sur ses genoux. En Ekiti, les fils de perles sur les bras de la mère et de l'enfant allaité sont des attributs royaux. De plus, la hauteur de la coiffure de la mère, parfois appelée *irun ogbogo*, est figurée avec insistance. Elle indique que «la fille du roi ne peut transporter de charges». Elle est donc délibérément haute et apprêtée avec grande recherche, signes d'oisiveté et de prestige. Enfin, la mère porte un pagne court en velours (*aran*), comme l'indique le délicat quadrillage d'une lisière figurée avec soin, qui, dans la sculpture traditionnelle yoruba, rend symboliquement le lustre et le chatoiement de cette étoffe coûteuse.

En bref, cette image représente beaucoup plus qu'un simple pilier de cour ou de véranda; avec des grands yeux spiritualisés, des lèvres dignement fermées et les deux enfants choyés la sculpture exprime l'idée même «d'être» un Yoruba.

R. F. T.

This figurated housepost (*opo*) is superb. The Yoruba term for such objects refers to any standing post which supports the roof of a farm shack (*aba*), market stall (*buka*), or house (*ile*). In this case the richness of figuration tells us the column graced the verandah or courtyard of an important chief or king. Only those of high rank merit the splendour of such sculpture.

A standing column of this nature is sometimes associated with stamina *per se* or supportive strength. As to the first quality, compare the phrase, 'you are a tower of strength to me' (*iwo lo je opo ifarati fun mi*), literally referring to a housepost upon which the person leans his body for support; as to the second, there is the phrase, 'I come to you as suppliant' (*mo di opo re mun*), literally meaning 'I catch hold of your housepost.' Thus the housepost becomes a metaphor for royal persons as bulwark of the town.

A royal or chiefly housepost becomes, in the hands of an imaginative sculptor, a medium for communication of support in many fundamental senses. Here, our carver, whom I identify, by comparison with field photographs and the published photographs of Father Carroll, as the late Areogun of Osi-Ilorin, working within the tight, focussed manner of his style of *c.* 1919–1920, has transformed a mere architectural member into a shining manifestation of courtly life. The seated figure represents, according to several informants from Northern Ekiti, the first daughter of the king. She is shown as a mother of twins (*onibeji*), a child on her back, the other, nursing, upon her knees. The beaded strands on the arms of the mother and the nursing infant are prerogatives of royal persons in Ekiti. By the same token, the towering coiffure of the nursing mother, sometimes called *irun ogbogo*, is carved with commanding height. This shows 'royal daughter cannot carry loads.' Therefore the coiffure is deliberately built up and lavished with elaboration as a sign of leisure and prestige. Finally, the royal mother is shown dressed in a brief wrapper of velvet (*aran*), for the delicate cross-hatching of a carefully bordered area is a shorthand rendering in traditional Yoruba sculpture for the sheen and glitter of this expensive cloth.

In brief, this image supports far more than the single courtyard or verendah roof; it supports with large, spiritualized eyes and dignified pursed lips, in the midst of well-cared-for children, the very idea of being Yoruba.

R.F.T.

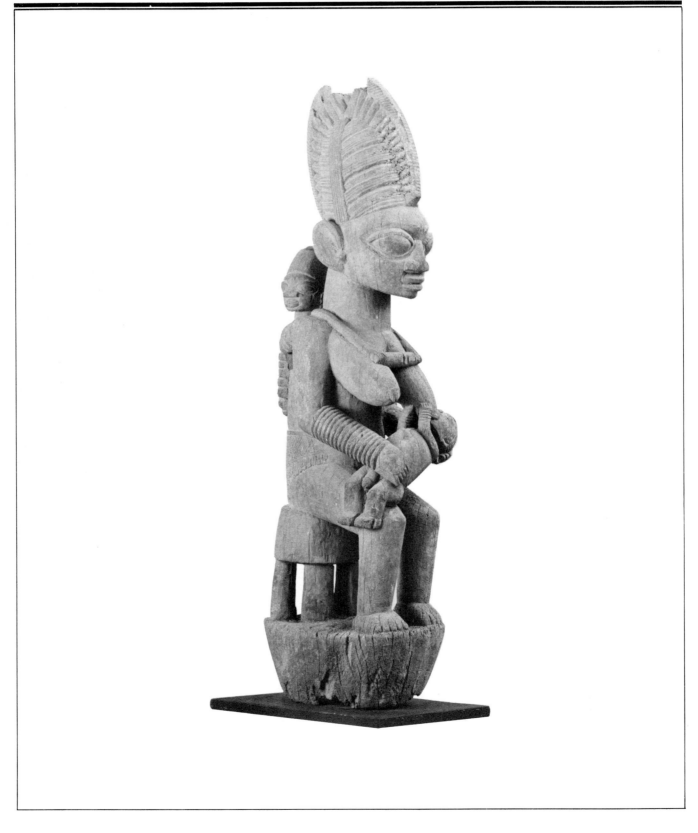

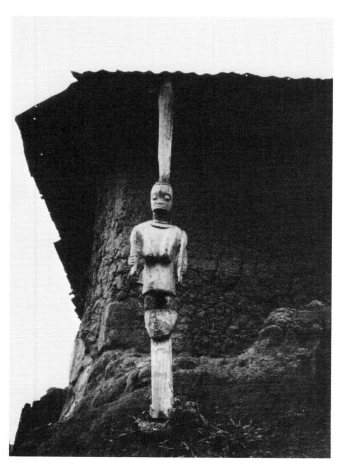

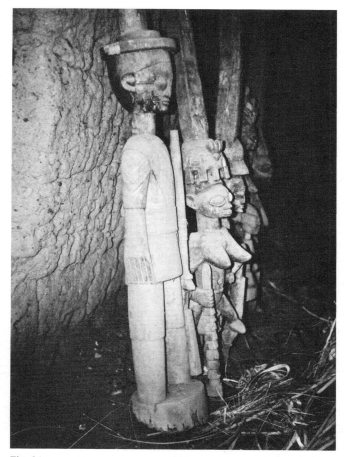

Fig. 30
Pilier de véranda sculpté à Ifaki-Ekiti, nord-est du pays Yoruba,
Nigeria. Photo de l'auteur, prise en octobre 1963.

Verandah post sculpted at Ifaki-Ekiti, northeast of Yorubaland,
Nigeria. Photo: the author (taken October 1963)

Fig. 31
Piliers sculptés dans la cour intérieure d'une résidence à Ekan-Meje,
Ekiti, nord-est du pays Yoruba. Photo de l'auteur, prise en
décembre 1963.

Sculpted posts from the interior court of a residence in Ekan-Meje,
Ekiti, northeast of Yorubaland, Nigeria.
Photo: the author (taken December 1963)

Ce robuste mortier-piédestal à cariatide, dieu du tonnerre (*odo shango*) date probablement de la période de voyages de Frobenius en pays Yoruba. Le célèbre africaniste allemand fit collection d'autres objets du même artiste, datant de la même époque. Ces pièces se trouvent maintenant au Musée de Dahlem, à Berlin (III C 27068; II C 27128). Ces sculptures possèdent une «signature» caractéristique: les yeux sont sculptés en forme de cercles dont une moitié forme la paupière supérieure proéminente et l'autre moitié le globe oculaire; la bouche, petite, fait la moue; la forme humaine est ronde et charnue; le dieu du tonnerre porte ses tatouages caractéristiques sur les seins qui expriment la féminité. Comme sur une statuette de jumeaux qui fait aujourd'hui partie de la collection du Museum of Ethnic Arts (UCLA), les seins de la cariatide qui supporte le sommet de l'*odo*, semblent vibrer grâce à une profonde incision en zigzag (*jewon-jewon*). Il s'agit là du signe de l'éclair (*manamana*), incarnation de la colère morale de Shango.

La cariatide agenouillée se tient en équilibre et semble se soumettre à une puissance supérieure. Elle porte de véritables *kele*, perles rouges et blanches disposées en alternance, signes d'initiation et protecteurs mystiques contre tout maléfice. Les *kele* correspondent aux perles portées par les zélatrices des femmes de Shango, notamment les perles de couleur cuivre (*omolangan*) d'Oshun, les perles marron (*mojolo*) d'Oya, en référence à la «rougeur» mystique, emblème du danger et du châtiment.

La sculpture même de l'*odo shango* met en valeur l'inversion du mortier, phénomène caractéristique dans les emplacements occupés par les zélateurs du dieu du tonnerre ou bien même par des personnes sans lien direct avec le culte, dans les régions très traditionnelles. Il existe un mythe consacré qui raconte l'origine de cette coutume:

Il y a longtemps, par un jour de forte pluie,
Shango se préparait à frapper
le toit de la maison d'un menteur.
Mais sa foudre tomba dans un mortier rempli
d'eau de pluie. L'eau éteignit
son pouvoir et ses flammes. Ainsi,
à compter de ce jour, nous ne permettons pas aux gens de voir
des mortiers à l'endroit remplis d'eau, car cela voudrait dire: Shango ne peut pas combattre. (*Ajanaku, Araba Eko*)

En rejetant l'eau et en appelant le feu, ces objets rituels expriment une inversion structurale. Ils sont associés au tempérament destructif de Shango. Ils deviennent un piédestal sur lequel la personne possédée par l'esprit de

Our sturdy caryatid thundergod mortar-pedestal (*odo-shango*) probably dates from the period of Frobenius's travels in Yorubaland. Objects by the same hand, from the same period, were collected by the famous German Africanist, and they are now in the Dahlem Museum, Berlin (II C 27068; II C 27128). Such carvings bear the marks of a characteristic 'signature' – eyes carved as circles, half of which is projecting upper lid, half of which is orb of vision; small pouting mouth; very rounded, fleshy rendering of the human form; thundergod tattooing on the breasts, where women are depicted. As in a twin statuette now in the collection of the Museum of Ethnic Arts, UCLA, the breasts of the woman shown supporting the top of the *odo* vibrate with a strongly incised zig-zag sign (*jewon-jewon*). This is the sign of lightning (*manamana*), embodiment of Shango's moral anger.

The kneeling caryatid female is poised, as if in submission to power from above. She wears actual *kele*, alternating red and white beads, signs of initiation and mystic guards against all evil. *Kele* correspond to the beads worn by devotees of the wives of Shango, such as the copper-colored beads (*omolangan*) of Oshun, the maroon-colored beads (*mojolo*) of Oya, by reference to mystic 'redness,' emblematic of danger and retribution. The *odo shango* sculpturally heightens the inverted mortar which is a characteristic phenomenon of the compounds of thundergod devotees and also of people not directly connected with the cult, in strongly traditional areas. There is a sanctioning myth which tells of the origins of this custom:

A long time ago, on a day when it was raining very hard, Shango was preparing to strike the roof of the house of a liar.
But his thunderstones fell into the top of a mortar filled with rain water. The water killed their power and their flames. And so, from that day, we do not allow people to see upright mortars filled with water, for this would mean: Shango cannot fight. (*Ajanaku, Araba Eko*)

Hence these ritual objects correlate with a structural inversion, voiding water, begging fire. They are linked to the moral destructiveness of Shango. They become a pedestal upon which the person possessed by the spirit of Shango stands or sits, for a king cannot touch bare ground with his feet. Seated upon the mortar turned upside-down, Shango falls into an attitude of deliberation, compacting within decorum

13

Mortier-piédestal «odo shango» Yoruba, Nigeria
Fin XIX^e – début XX^e siècle (probablement avant 1912)
Bois à patine brune, petites perles de verre rouges et blanches
Hauteur: 40 cm
Attribué par Robert Farris Thompson au «Sculpteur de Gbongan».
BARBARA ET MURRAY FRUM

'Odo Shango' Mortar Pedestal Yoruba, Nigeria
End nineteenth – early twentieth century (probably before 1912)
Wood with brown patina, small red and white glass beads
Height: 40.0 cm
Attributed by Robert Farris Thompson to 'The Gbongan Sculptor.'
BARBARA AND MURRAY FRUM

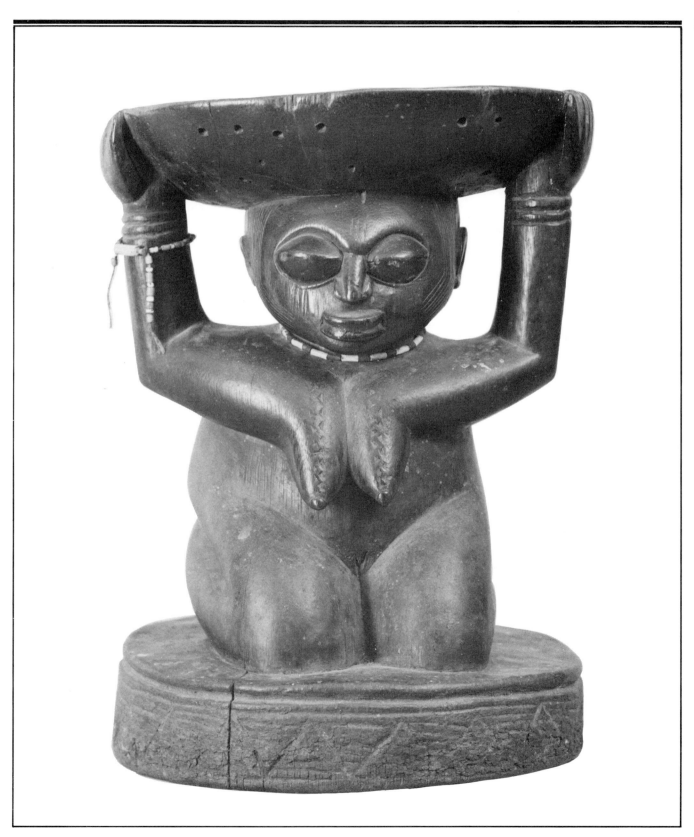

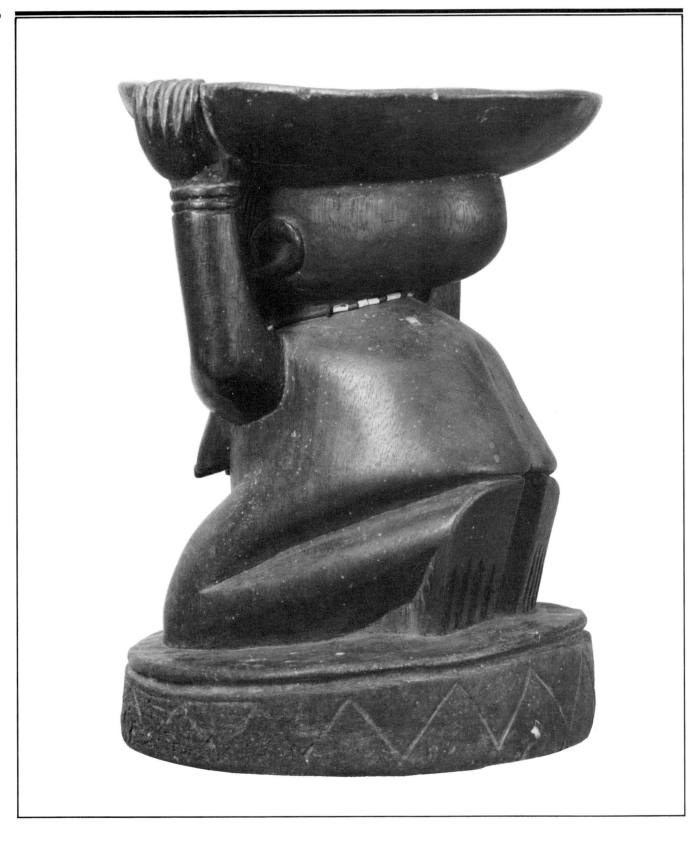

Shango se tient debout ou assise, car un roi ne peut poser le pied sur un sol nu. Assis sur un mortier renversé, Shango s'abîme dans une attitude de réflexion, rassemblant dans la dignité ses nombreux pouvoirs de destruction, qui deviennent d'autant plus terrifiants par contraste. Pareillement, le calme mystique inscrit sur le visage de la femme qui soutient le piédestal du dieu peut être trompeur; cette dernière représente une importante zélatrice armée des pouvoirs invisibles de châtiment mystique dont elle userait si son seigneur était blasphémé ou attaqué. Ce sont là certaines des images culturelles rattachées à ces objets, qui finement confondent terreur et dignité. Fait intéressant, quand Shango est provoqué et que sa foudre s'abat sur des maisons, il est alors désigné pertinemment comme celui-qui-brise-l'*odo*-en-fragments (*Alado*). Trône, mortier, *caveat*, emblème de soutien, comme de nombreuses œuvres de l'art classique de l'Afrique subsaharienne, l'*odo shango* devient un carrefour dans lequel les forces communiquées s'enchevêtrent.

R. F. T.

his many killing powers, which become all the more terrifying by contrast. Similarly, the mystic coolness written upon the face of the woman who supports the thunder pedestal can be deceptive; she represents an important devotee armed with unseen potentialities for mystic retribution should her lord be blasphemed or attacked. Such are some of the cultural images which attach to these objects, acutely fusing terror and decorum. It is interesting that when Shango is morally aroused, striking houses with his lightning, one of his appropriate appellations then becomes: He-Who-Splits-The-Odo-Into-Fragments (*Alado*). Throne, mortar, caveat, emblem of support, the *odo shango*, like many works of classic art in sub-Saharan Africa, become a criss-cross of communicated powers.

R.F.T.

Fig. 32

«[...] c'est une sanctuaire à Remo (situé) à Ijebu au nord de Lagos qui illustre [...] l'aspect de texture caillouteuse de la mise en scène de l'odo shango dans laquelle l'accumulation des sacrifices «cuit» littéralement l'autel. Le sanctuaire en entier semble grésiller de graisse et d'huile. L'odo lui-même a échappé à la prise de vue, mais on peut apercevoir sa base délicieusement peinte.» Lettre de l'auteur à Jacqueline Fry, septembre 1977.

This 'is a western Remo shrine, i.e. to the west of Ijebu north of Lagos, which demonstrates ... the gritty, textural feeling of the setting of the *odo shango*, wherein the sacrifices, in accumulation, "cook" the altar in a way that makes the whole thing sizzle as with grease and oil The *odo* itself was cut out of the shot but you can see the lovely painted base....' (letter from the author to Jacqueline Fry, September 1977)

14

Effigie commémorative d'une reine portant son enfant
Bamiléké, Royaume de Batouffam (Cameroun)
Bois rehaussé de pigment ocre (poudre de bois de padouk)
Hauteur: 101,6 cm
Bibliographie: Raymond Lecoq, *Une Civilisation africaine: les Bamiléké,* «Présence Africaine», Aux Éditions africaines, Paris, 1953, ill. 95.
BARBARA ET MURRAY FRUM

Commemorative Effigy, Queen Carrying Her Child
Bamileke, Kingdom of Batouffam, Cameroun
Wood highlighted with ochre pigment (powder made from padauk wood)
Height: 101.6 cm
Bibliography: Raymond Lecoq, *Une Civilisation Africaine, les Bamiléké* (Paris: présence Africaine, Éditions africaines, 1953), repr., no. 95.
BARBARA AND MURRAY FRUM

118

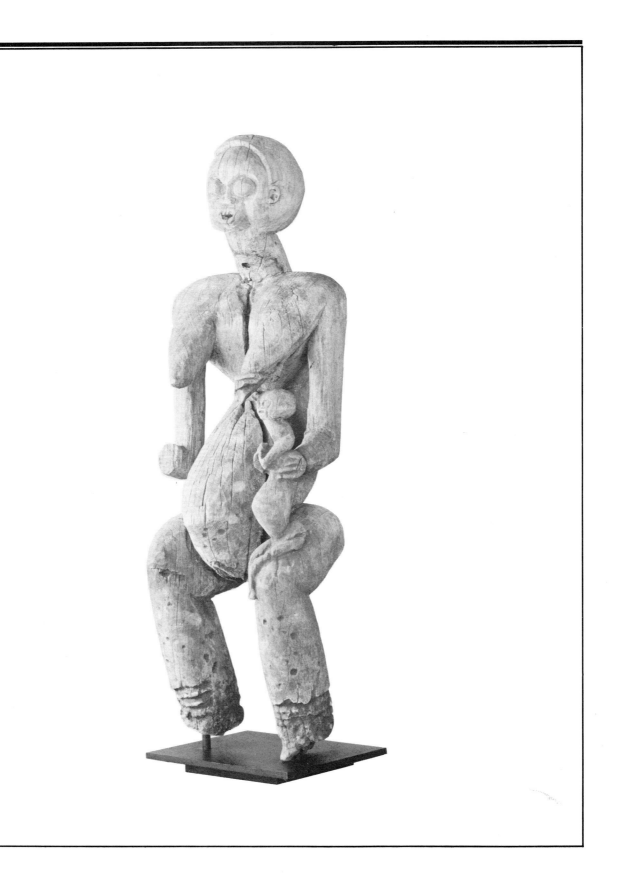

Cette statue commémore la reine Nana, laquelle permit au jeune prince héritier du roi (*fon*) Tchatchuang, d'être intronisé sous le nom de Metang. Elle fut la première, parmi les multiples épouses, à montrer des signes de gravidité pendant que le futur roi accomplissait son stage initiatique, dans le camp retranché du Lakam. Les princes héritiers ne peuvent en effet régner, avant d'avoir prouvé leur fécondité.

Metang fut le sixième *fon* de Batouffam, et régna de 1912 à 1924. Les statues commémoratives royales devant être exécutées au cours des deux années qui suivent l'intronisation, celle-ci fut donc réalisée entre 1912 et 1914. Son auteur était originaire d'une chefferie voisine nommée Bangwa.

Cette statue dégage une force expressionniste surprenante, en particulier par son tronc. La taille, très haute, est resserrée en guêpière; elle le paraît d'autant plus, que de fortes mamelles saillent obliquement, et que l'abdomen, probablement gravide, est en protrusion. Le dos est disloqué par une succession d'angles; l'un, saillant, confond en une véritable gibbosité les deux pointes des omoplates; l'autre, rentrant, met en évidence l'importante stéatopygie. La jeune princesse, assise sur le genou gauche de la mère, joint les deux mains et semble demander le sein que quelques doigts maternels tiennent encore. Les doubles lèvres de la vulve de la reine sont parfaitement évidentes, ce qui constitue un détail assez rare dans la sculpture bamiléké.

Batouffam était l'une des dernières chefferies de la Savane camerounaise détenant encore la totalité des statues commémoratives de ses rois et principales reines, en dehors de celle du fondateur. Jusqu'à ces dernières années, les statues étaient visibles en permanence; elles s'alignaient sous l'auvent d'une case du palais, les rois se trouvant à droite de l'ouverture et les reines du côté opposé.

P. H.

This statue commemorates Queen Nana, who made it possible for the young prince, heir to King (or *Fon*) Tchatchuang, to be enthroned under the name Metang. She was the first among his many wives to show signs of pregnancy while the future king was being trained for his royal duties in the entrenched camp of Lakam. Heirs to the throne were not permitted to rule until they had proved their fertility.

Metang was the sixth *Fon* of Batouffam, and reigned from 1912 to 1924. Since royal commemorative statues are supposed to be executed within two years after the enthronement, this one must have been made between 1912 and 1914. The artist came from Bangwa, a neighbouring chiefdom.

This statue, particularly the trunk, is remarkable for its expressionistic strength. The waist is very high and pinched like an hourglass; this is accentuated by the large, obliquely projecting breasts and the protruding (probably to show pregnancy) abdomen. The back is broken up into a succession of angles. One is salient and gives the pointed shoulder blades the appearance of a hump; the other, re-entrant this time, accentuates the protuberant buttocks. The little princess, sitting on the queen's left knee, clasps her hands together and seems to be asking for the breast still held in some of her mother's fingers. The inner and outer lips of the queen's vulva are shown clearly, which is quite rare detail in Bamileke sculpture.

Batouffam was one of the last chiefdoms of the Cameroun savannah still in possession of all the commemorative statues of its kings and most important queens besides the one of the founder of the chiefdom. Up until the past few years, the statues were on permanent display; they were lined up under the roof of a verandah of a palace residence, the kings to the right of the entrance and the queens to the left.

P.H.

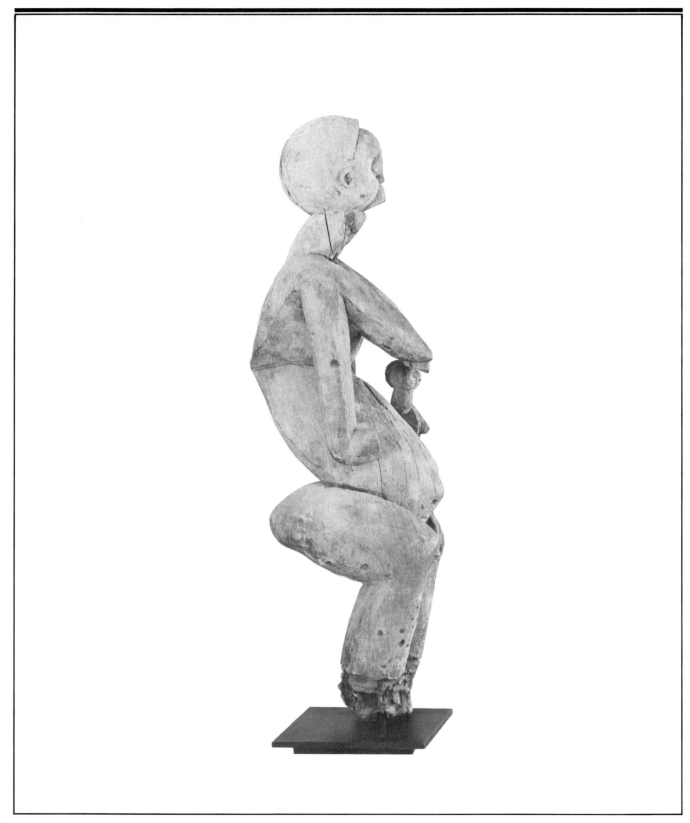

Fig. 33
Statues royales alignées sous l'auvent d'une case du palais. On aperçoit la reine Nana (quatrième à gauche de l'entrée). Royaume de Batouffam, Cameroun. Photo de l'auteur, prise en 1957.

Royal statues lined up under the porch roof of a residence of the palace. One can see the Queen Nana (fourth from the left of the doorway). Kingdom of Batouffam, Cameroun.
Photo: the author (taken in 1957)

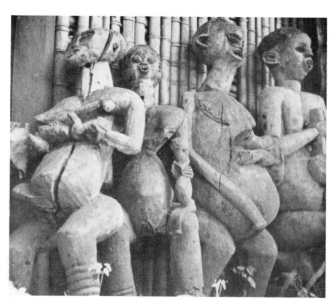

Fig. 34
Une autre vue de la reine Nana. Cliché de Raymond Lecoq, *Les Bamiléké: Une civilisation africaine,* «Présence africaine», Aux Éditions africaines, Paris, 1953, ill. 94, 95.

Another view of the Queen Nana. Photograph by Raymond Lecoq, published in *Les Bamiléké: Une civilisation africaine,* 'Presence africaine' (Paris: Aux Éditions africaines, 1953), ills, 94, 95.

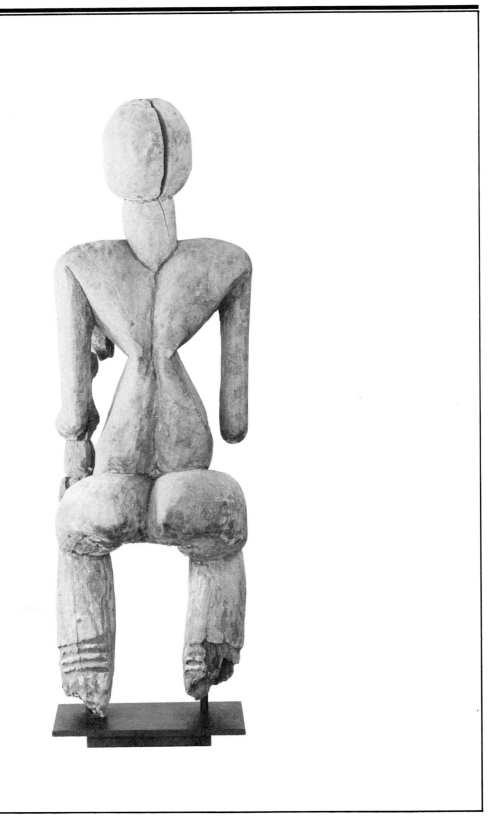

15

Effigie commémorative de chef assis
Bamiléké, Royaume de Bakassa (Cameroun)
Début de la seconde moitié du XIX^e siècle
Bois à patine disparue par grattage
Hauteur: 155,6 cm
BARBARA ET MURRAY FRUM

Commemorative Effigy, Seated Chieftain Bamileke,
Kingdom of Bakassa, Cameroun
Beginning of second half of nineteenth century
Wood with patina scraped off
Height: 155.6 cm
BARBARA AND MURRAY FRUM

123

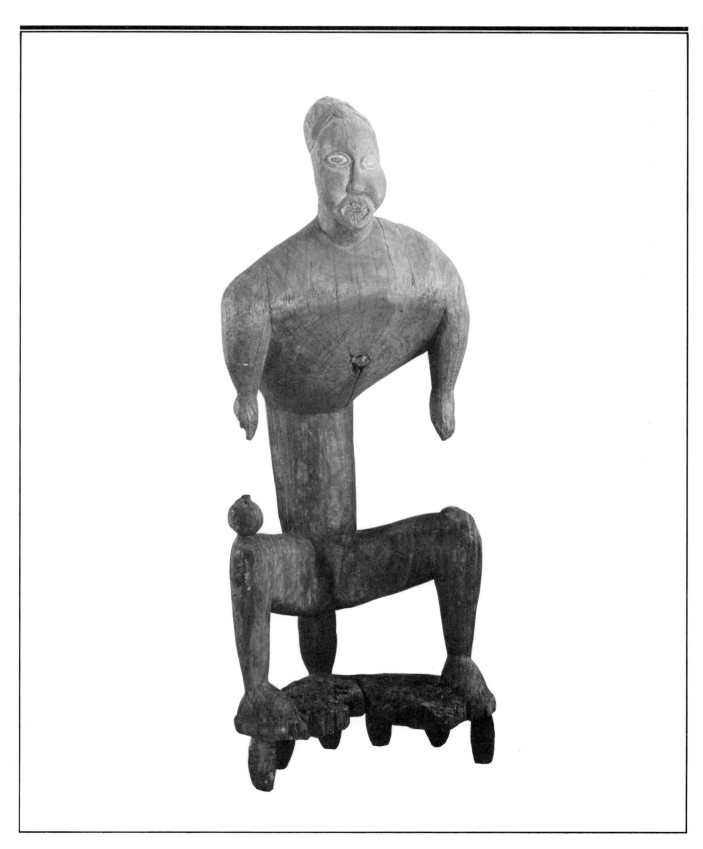

Traditionnellement, dès leur intronisation, les jeunes rois (ou *fon*), ont l'obligation de faire exécuter leur portrait par un sculpteur, ainsi que celui d'une reine. Un arbre est alors choisi dans l'enceinte du bois sacré de la chefferie, puis, à l'occasion d'une courte cérémonie, il est abattu. Ici, le cœur de l'arbre semble encore palpiter, en plein thorax, au sein même de la statue.

En 1972, le chef Ngako céda cette effigie lors du passage d'un courtier européen, non sans avoir consulté ses notables. Sans doute à dessein de se montrer agréable, il commanda à l'un de ses serviteurs d'en gratter l'épaisse patine noirâtre et d'en polir la surface, ce qui amollit fâcheusement les reliefs et arêtes de la sculpture, et fit même disparaître d'importants détails, comme cette main, précédemment visible sur le dessus du genou gauche. Si cette suppression de la patine a quelque peu modifié l'idée originale de l'artiste, elle a fait apparaître la force, la puissance primordiale de l'arbre sacré, mettant en évidence ses sillons concentriques, ses craquelures divergentes et son énorme fente scapulaire.

Cette statue commémorative royale est sans doute l'une des plus grandes de la région Bamiléké. Elle représente le *fon* Ngouambo, bisaïeul du chef actuel. Ce chef-d'œuvre fut réalisé au début de la seconde moitié du XIXᵉ siècle par un sculpteur anonyme, dont le nom fut oublié ou soigneusement tenu secret.

Le roi est assis sur le crâne d'un ennemi vaincu et juché sur un plateau dont d'autres têtes humaines servent de pieds. De sa main droite, il tenait une calebasse de vin de palme, dont il ne subsiste plus que le globe; la gauche reposait sur le genou. Un dynamisme surprenant se dégage de la géométrie du torse. La face antérieure du thorax est impressionnante par son large évasement, et la projection vers l'avant de l'angle saillant, formé par l'union du plan du décolleté et de celui de la région pectorale. Cette projection contraste violemment avec l'angle rentrant thoraco-abdominal, d'où le ventre plat et très allongé se différencie nettement. Sur la face postérieure, le même contraste apparaît, mais selon une surface continue, qui suit une interminable courbe, depuis la nuque jusqu'au sacrum. L'harmonieux écartement des fesses et des cuisses accentue le caractère rétréci du bassin et équilibre l'étonnante largeur des épaules. Malheureusement, le visage du roi n'a pas la vigueur de l'ensemble, il est plat, avec des yeux cerclés, assez peu expressifs.

Plusieurs fois sauvée d'incendies du palais royal, cette statue, jadis gardée nuit et jour par deux *tchinda* (serviteurs du palais), n'était montrée à la population qu'en de très rares occasions. Elle était toujours exposée entre deux

When a young king (*Fon*) comes to the throne, he is traditionally obliged to have a portrait sculpted of himself, and of a queen. A tree is selected from the sacred forest of the chiefdom and is cut down during a brief ceremony. The heart of the tree still seems to be beating in the breast of this statue.

In 1972, Chief Ngako parted with this statue at the request of a European dealer, though not without consulting the elders. No doubt prompted by the desire to be obliging, he ordered one of his servants to scrape off the thick blackish patina and polish the surface. Unfortunately, this blurred the relief work and edges of the carving, and even destroyed some important details, such as the hand formerly visible on the left knee. Although the process of removing the patina somewhat altered the artist's original concept, it brought out the strength and primordial power of the sacred tree, and revealed the concentric grooves, divergent surface cracks and enormous scapular fissure.

This royal commemorative statue is probably one of the largest in the Bamileke region. It represents *Fon* Ngouambo, the great-grandfather of the present chief. This masterpiece was executed early in the second half of the nineteenth century by an anonymous sculptor, whose name was either forgotten or a carefully guarded secret.

The king is seated on the skull of a vanquished enemy, and rests on a platform with additional human heads serving as feet. His right hand held a gourd of palm wine, of which only the spherical shape remains, while his left hand rested on his knee. The geometry of the torso is amazingly dynamic. The front view is impressive for the fullness of the chest and the strong forward projection of the salient angle formed where the plane of the neck and shoulders converges with that of the pectoral region. This projection is in striking contrast to the re-entrant angle of the thoracoabdominal region, from which the flat, very elongated belly is clearly differentiated. The same contrast is apparent in the back view, but the surface this time follows one continuous curve from the nape of the neck to the base of the sacrum. The harmonious separation of the buttocks and thighs accentuates the narrowness of the pelvis and balances the exceptionally broad shoulders. Unfortunately, the king's face lacks the vigour of the rest of the statue: it is flat, with encircled, expressionless eyes.

Rescued several times from fires in the royal palace,

wambeu (lances d'apparât en fer forgé) fichées en terre, richement ornées de vrilles entrelacées et de palmes dentelées, dignes des rampes d'escalier ouvragées de l'Europe du XVIIᵉ siècle. Elles servaient d'attributs à la société So-Nsie, dont les membres étaient chargés d'annoncer le *Mon-Pa-Nsie*. Ce dernier avait pour fonction d'exécuter les condamnés.

L'actuel *fon* Ngako, figure ici sur une photographie prise en 1957, il est assis devant la statue en son état primitif (voir fig. 35). Derrière lui se tient un *wala* (ministre voilé) portant une calebasse enrichie de perles, symbolisation d'un crâne d'ancêtre.

P. H.

this statue used to be guarded day and night by two *tchinda* (palace servants) and only on a few very rare occasions was it displayed to the people. It was always exhibited between two *wambeu* (wrought iron ceremonial spears) driven into the ground. These spears were richly ornamented with interlaced tendrils and dentate palm fronds, comparing very favourably to the ornate railings that graced the staircases of seventeenth-century Europe. They were attributes of the *So-Nsie* society, whose members had the duty of announcing the *Mon-Pa-Nsi* or executioner.

In this photograph taken in 1957 (fig. 5), the present *Fon* Ngako is shown sitting in front of the statue in its original state. Behind him is a *Wala* (veiled minister) holding a calabash ornamented with pearls, which symbolizes an ancestral skull.

P.H.

Fig. 35
L'actuel *fon* Ngako assis devant la statue en son état primitif; derrière lui se tient un *wala* (ministre voilé) portant une calebasse enrichie de perles, symbolisation d'un crâne d'ancêtre. Photo de l'auteur, prise en 1957.

The actual *fon* Ngako seated in front of the statue in its primitive state; behind him stands a *wala* (a veiled minister), carrying a calabash enriched with beads, symbolizing an ancestral skull.
Photo: the author (taken in 1957)

16

Cadre de porte, pied-droit
Bamiléké, Royaume de Baham (Cameroun)
Fin du XIX^e – début du XX^e siècle
Bois rehaussé de pigment ocre (poudre de bois de padouk)
Hauteur: 257,8 cm
Bibliographie: Raymond Lecoq, *Une Civilisation africaine: les Bamiléké*, «Présence Africaine», Aux Éditions africaines, Paris, 1953, p. 30–32, ill.
BARBARA ET MURRAY FRUM

Door Frame, Jamb Bamileke, Kingdom of Baham, Cameroun
End of nineteenth century – early twentieth century
Wood highlighted with ochre pigment (powder made from padauk wood)
Height: 257.8 cm
Bibliography: Raymond Lecoq, *Une Civilisation Africaine, les Bamiléké* (Paris: Editions Africaines, 1953), pp. 30-32, repr., 'Présence Africaine.'
BARBARA AND MURRAY FRUM

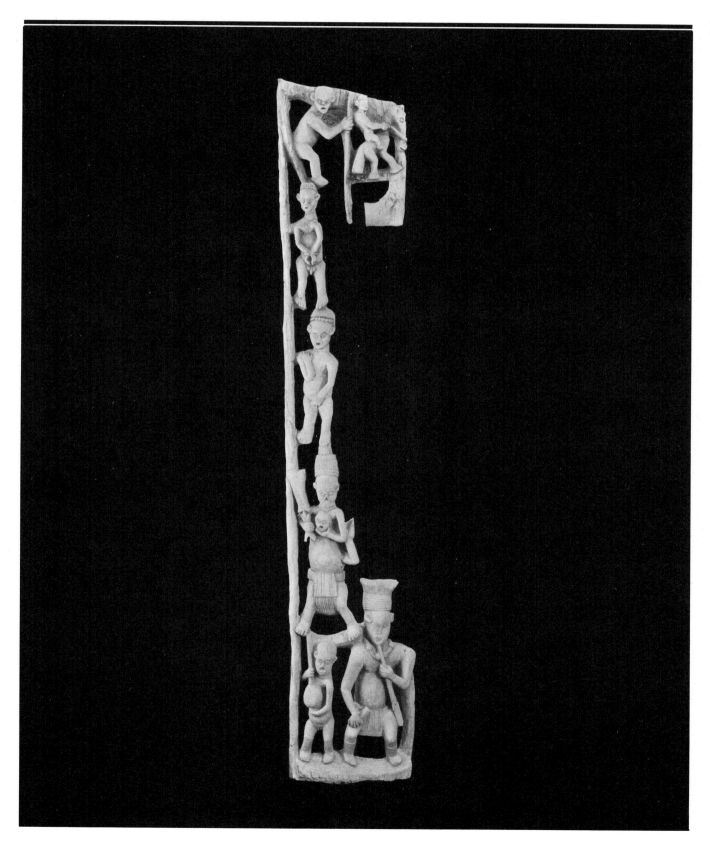

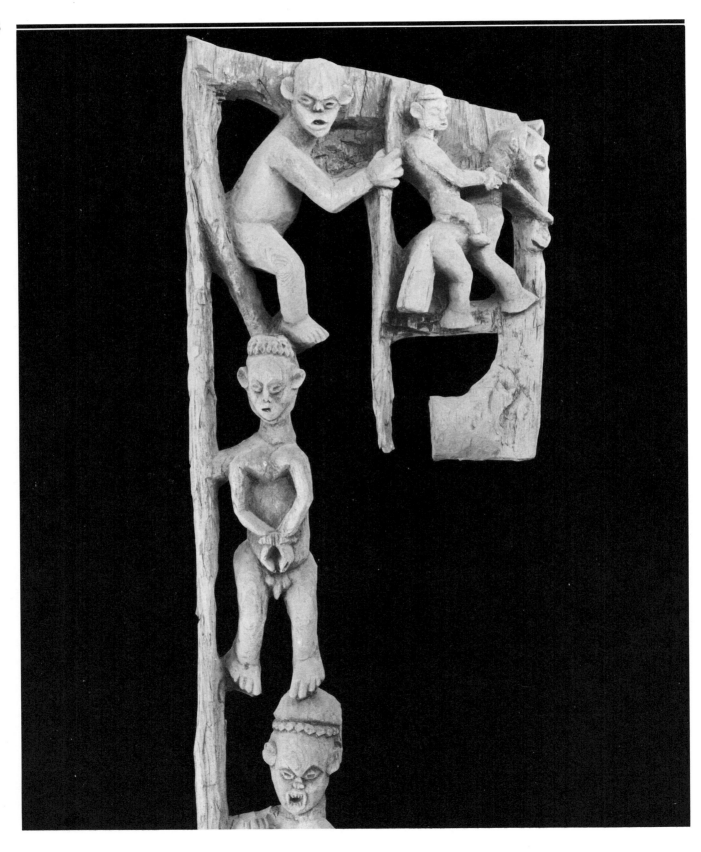

Ce pied-droit fut exécuté pendant le règne du *fon* Pokam (?–1925). Habituellement, les cadres des ouvertures de cases comportent quatre pièces emboitées: deux pieds-droits, un seuil et un linteau. Le seuil est toujours surélevé de trente centimètres environ, de manière à empêcher la pénétration de l'eau et des animaux domestiques. Quelquefois, un panneau de bambou à glissière sert de porte. Les cadres sculptés sont les attributs exclusifs des rois et ne peuvent donc figurer que sur certaines des huttes du palais, la case de la reine mère par exemple, ou celles de certaines sociétés secrètes, incluses dans son enceinte.

La sculpture de ces cadres est presque toujours anecdotique, rappelant des victoires militaires ou d'autres faits marquants. Ici nous est contée l'exécution par pendaison de l'amant d'une reine. Au-dessous, un *tchinda* tient la tête de l'enfant illégitime, décapité dès sa naissance. Sur la partie manquante de la pièce figurait l'épouse adultère, tentant d'apitoyer son royal époux, à l'aide d'une colombe et d'une tortue, alors qu'un serviteur la repousse. À la partie inférieure, le roi continue à fumer sa pipe, en compagnie d'une autre reine, s'apprêtant à verser du vin de palme dans sa corne à libation.

Ce pied-droit fut sans doute exécuté par un artiste des ateliers de Bati, village satellite au nord-ouest du royaume de Bali, car un cadre de même facture en fut rapporté en 1903 par un militaire allemand nommé Adametz (collection du Musée de Dahlem, à Berlin). La présence d'un cavalier en haut du cadre de Baham révèle encore l'origine Bati car à l'époque cette population, issue des Chamba de la frontière du Nigeria et du Cameroun, était la seule à connaître le cheval avec les Fulani du nord.

Ce style ajouré, délimité par un cadre rectangulaire, est particulier aux ateliers de Bati. Plus tard, au cours du règne suivant, un artiste de Baham continua cette tradition.

Bien que les lignes principales soient très heurtées et que les détails aient été travaillés d'une façon très naïve, l'ensemble est animé et produit un heureux effet décoratif. Primitivement, les personnages étaient polychromés de blanc, rouge et ocre; ils revêtent aujourd'hui une patine rougeâtre d'origine tellurique.

P. H.

This door jamb was made around the late nineteenth or early twentieth century, during the reign of *Fon* Pokam (d. 1925). The frames of house entrances usually consist of four interlocking parts: two jambs, a sill, and a lintel. The sill is raised about 30 cm above the ground to keep out water and domestic animals. Sometimes a sliding bamboo panel serves as a door. Carved door frames are the exclusive perquisite of kings, so they are found only on certain residences belonging to the palace and included within its precincts – the residences of the queen mother or those of certain secret societies.

The carving on these frames is almost invariably anecdotal, recalling military victories or other outstanding events. This one tells of the execution by hanging of a queen's lover. At the bottom, a *tchinda* is holding the head of the illegitimate child, decapitated as soon as he was born. The missing part of the piece depicted the adulterous wife attempting to move her royal husband to pity with the help of a dove and a tortoise, while a servant pushes her away. On the lower part, the king continues to smoke his pipe in the company of another queen, preparing to pour palm wine into his libation horn.

This door jamb was probably made by an artist of the workshops at Bati, a small village northwest of the Kingdom of Bali, since a frame of similar style was brought back in 1903 by a German soldier named Adametz (Dahlem Museum, Berlin). The presence of a horseman at the top of the Baham frame is another sign of Bati workmanship, since at that time this particular group of Chamba descent (the Chamba of the Nigeria-Cameroun border) was the only one besides the Fulani of the north that was familiar with horses.

This open-work style within a rectangular frame is characteristic of the Bati workshops. Later, during the rule of the next king, a Baham artist carried on the tradition.

Although the main lines are very rough and the details have been executed in a naive fashion, the work as a whole is lively and has a pleasing decorative effect. The figures were originally polychrome, coloured in white, red, and ochre; today they have a reddish patina of telluric origin.

P.H.

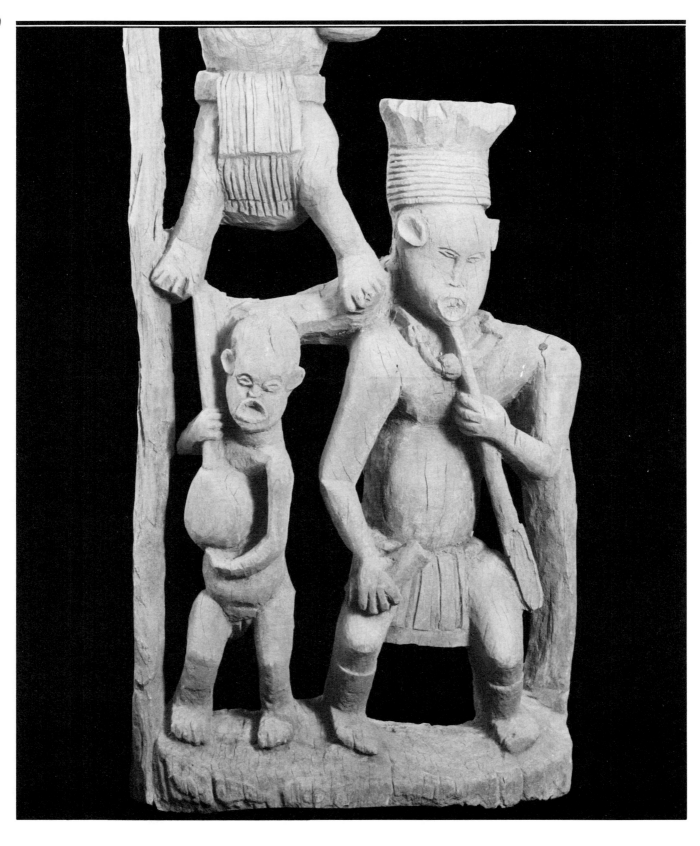

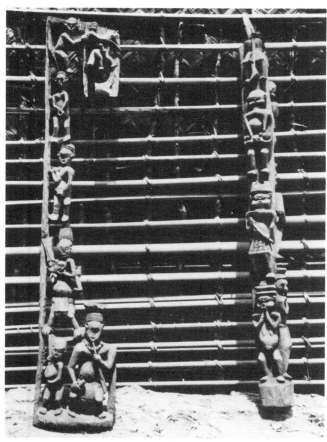

Fig. 36

Les deux pieds-droits d'un cadre de porte, dont celui exposé (il
manque le linteau et le seuil), sont ici photographiés devant la façade
en bambous clayonnés d'une case de chef. Royaume de Baham,
Cameroun. Photo de l'auteur, prise en 1957.

Two door jambs, one exhibited (it is missing the lintel and the sill), are
here photographed in front of the bamboo wickerwork facade of a
chief's house. Kingdom of Baham, Cameroun.
Photo: the author (taken in 1957)

La statuaire d'ancêtre des Fang n'est pas aussi uniforme que l'examen de quelques spécimens pourrait le faire croire de prime abord. L'ensemble ethnique des Pahouins ou Fang est d'ailleurs très vaste, il s'étend, si l'on comprend toutes les tribus directement apparentées, de la région de Yaoundé au Cameroun jusqu'à l'Ogooué au Gabon, en englobant la Guinée Équatoriale. Plusieurs foyers stylistiques ont pu être déterminés, caractérisés chacun par une morphologie spécifique: au nord, c'est-à-dire au Sud-Cameroun, les statuettes réalistes des Mabéa et longiformes des Ngumba (et peut-être des Bulu); plus au sud, à la frontière du Cameroun, du Gabon et de la Guinée Équatoriale, les fines sculptures des Ntumu, toujours élancées et graciles; sur le Ntem et jusqu'à l'Ogooué, les statues trapues et plus massives des Mvaï (reconnaissables aussi à leur coiffure à trois coques) et des Betsi. L'objet présenté est probablement de ce sous-style. Il est évident tant à l'analyse morphologique des pièces qu'à la considération de leur contexte ethnographique, que les limites de ces zones stylistiques ne sont pas strictement définies ni dans l'espace ni dans le temps (les tribus fang ont parcouru depuis le XVIIIᵉ siècle au moins, des centaines de kilomètres de la Sanaga à l'Ogooué). L'incertitude qui pèse bien souvent sur l'origine géographique et ethnique des objets n'a pu être quelque peu dissipée que par l'étude détaillée des formes des sculptures dans lesquelles on a pu reconnaître des groupements de traits pertinents qui, grâce à certaines notations précises d'enquête de terrain dans les années 1895–1910, ont pu être à peu près situés.

Les bois utilisés sont différents selon les régions: ce sont généralement des bois tendres, assez denses, qui sont patinés artificiellement et enduits d'une peinture résineuse faite de copal et d'huile végétale. Ce mélange, ayant fortement imbibé le bois, peut ensuite pendant des années exsuder de la surface de l'objet sans jamais sécher. Ce genre de patine est caractéristique des styles du Sud.

Comme ailleurs au Gabon, dans tout le bassin de l'Ogooué, les statuettes d'ancêtres étaient façonnées pour accompagner les reliques des défunts importants. Chez les Fang, les ossements étaient conservés dans des coffres en écorce cousue (nsekh o byeri). Là où les statues (eyema) étaient posées sur le couvercle et attachées avec des lianes, les reliquaires étaient conservés dans une petite hutte construite à l'écart des habitations du village. Les sculptures avaient un rôle symbolique d'évocation des morts et en même temps de protection magique des reliques. L'objet désaffecté, séparé pour une raison ou une autre des coffres reliquaires, perdait toute valeur sacrée et pouvait être détruit. Les personnages représentés sont, soit des hommes, de formes conventionnelles, toujours nus, fortement sexués

The ancestral statuary of the Fang is not as uniform as an examination of a few examples might at first lead one to believe. The Pahouin or Fang ethnic group is a vast one, whose territory extends (if we include all directly related tribes) from the Yacunde region in Cameroun as far as the Ogooué in Gabon, encompassing Equatorial Guinea. Several styles have been identified, each associated with a particular area and having its own characteristic morphology: in the north, in southern Cameroun, the realistic statuettes of the Mabea and the elongated Ngumba (and perhaps Bulu) statuettes; further south, at the border of Cameroun, Gabon, and Equatorial Guinea, the delicate, spare sculptures of the Ntumu; along the Ntem as far as the Ogooué, the squat, more massive statues of the Mvaï (also recognizable by their three-looped headdress) and the Betsi. The piece shown here probably belongs to this last substyle.

A morphological analysis of the sculptures and a consideration of their ethnographical context make it clear that the limits of these stylistic zones are not strictly defined in either space or time: since at least the eighteenth century, the Fang tribes have wandered over hundreds of kilometres between the Sanaga and the Ogooué. To clear up, though only to some extent, the uncertainty that very frequently clouds the geographic and ethnic origin of various objects, it has taken a detailed study of the sculptural forms, in which sets of pertinent characteristics have been identified. With the help of some precise notes on explorations carried out between 1895 and 1910, it has been possible to assign approximate geographic locations to these characteristics.

The kinds of wood used vary from region to region: they are generally soft, fairly dense woods which are given an artificial patina and coated with a resinous paint made of copal and vegetable oil. Once this mixture has thoroughly impregnated the wood, it can be exuded through the surface for years without ever drying out. This type of patina is characteristic of the southern styles.

Throughout the Ogooué basin, as in other parts of Gabon, the ancestral statuettes were made to accompany the relics of deceased leaders. Among the Fang, the bones were kept in boxes made of pieces of bark sewn together (nsekh o byeri). One or more statues – eyema – were attached to the lid with vines, and the reliquaries were kept in a small hut, away from the dwellings of the village. The sculptures were both a

17

Figure de reliquaire «byeri» Fang, Gabon
Bois, enduit au copal, charbon de bois et huile de palme
Hauteur: 40 cm
Provenance: Collection D^r Audoin, Paris
BARBARA ET MURRAY FRUM

'Byeri' Reliquary Figure Fang, Gabon
Wood, copal coating, charcoal, and palm oil
Height: 40.0 cm
Provenance; Dr Audoin, Paris
BARBARA AND MURRAY FRUM

133

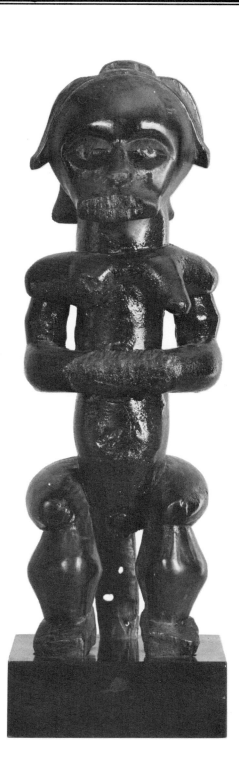

Figure de reliquaire «byeri» Fang, Gabon
Bois, enduit au copal, charbon de bois et huile de palme
Hauteur: 40 cm
Provenance: Collection D^r Audoin, Paris
BARBARA ET MURRAY FRUM

'Byeri' Reliquary Figure Fang, Gabon
Wood, copal coating, charcoal, and palm oil
Height: 40.0 cm
Provenance; Dr Audoin, Paris
BARBARA AND MURRAY FRUM

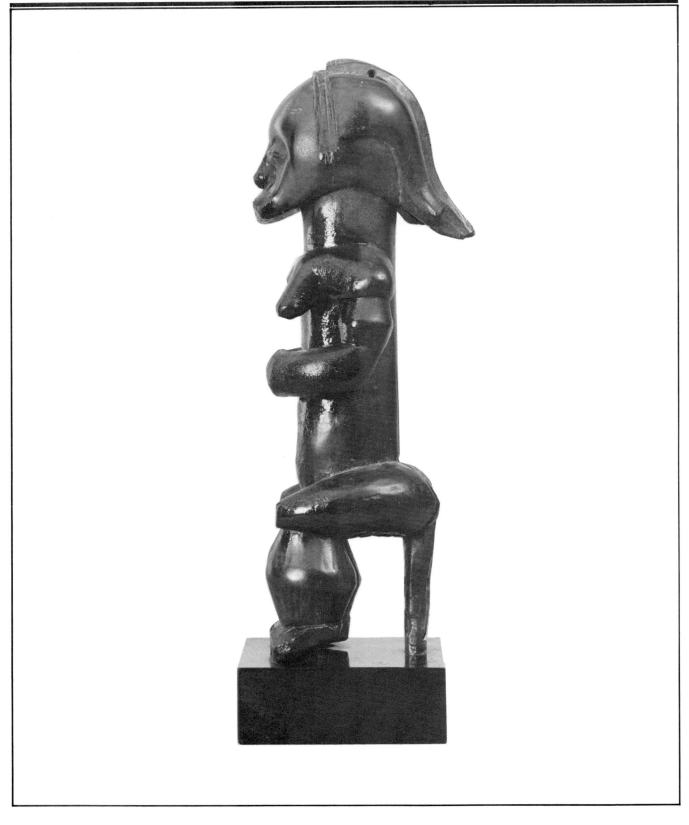

et pourvus de leurs ornements de fonction les plus importants, en particulier le casque-perruque à tresses fait de fibres végétales, de perles et de cauris, soit des femmes, nues également, à la beauté idéalisée (seins, visage), sexuées, scarifiées et coiffées. Certains ancêtres statufiés, surtout dans les styles du Sud-Cameroun, tiennent dans leurs mains ramenées devant la poitrine, une petite corne d'antilope (nlakh), sculptée dans la masse de l'objet, qui, remplie d'une substance aux propriétés magiques, était destinée à jeter un mauvais sort fatal aux profanateurs ou aux non-initiés trop curieux. C'est parfois aussi une corne-sifflet que joue le même rôle.

Le culte du byeri, dont le but était essentiellement la perpétuation des groupes lignagers grâce à l'aide des défunts capables de contrôler les forces occultes des esprits, se manifestait par différents rituels dont les plus notables étaient les libations propitiatoires et les sacrifices sanglants destinés à appeler la chance dans la chasse, la pêche ou la guerre, l'initiation et l'absorption de la drogue alan, la réanimation théâtrale des morts.

symbolic evocation of the dead and a source of magical protection for the relics. If for any reason these objects became separated from the reliquaries, they lost all sacred value and could be destroyed. The sculptures depict either men, conventional in form, naked, with strongly emphasized sexual characteristics, and fitted out with the most important ornaments denoting their function, particularly the head-dress made of plant fibre, beads, and cowries; or women, also naked, their beauty idealized (breasts, face), sexed, scarified, and coiffured. Some ancestral statues, particularly in the southern Cameroun styles, have the hands up in front of the chest, holding a small antelope horn (nlakh) that forms an integral part of the object. The horn was filled with a substance having magical properties that would cast a fatal spell on desecrators or any uninitiated person who was overly curious. A horn-whistle sometimes played the same role.

The main purpose of the Byeri cult was to per-

Fig. 37

«Le gardien du byeri chez les Fang, assis au fond de la case.» Voir Louis Perrois, *La statuaire fan: Gabon*, O.R.S.T.O.M., Paris, n° 59, 1972, p. 132, pl. 42. Illustration publiée dans l'ouvrage du pasteur F. Grébert, *Au Gabon A.E.F.,* Société des Missions Évangéliques, Paris, 1922, p. 152.

'The Fang guardian of the byeri seated at the back of the hut.' See Louis Perrois, *La statuaire fan: Gabon*, No. 59 (Paris: O.R.S.T.O.M., 1972), p. 132, pl. 42. The photo was published in F. Grébert, *Au Gabon A.E.F.* (Paris: Société des Missions Evangéliques, 1922), p. 152.

L'appréciation esthétique des objets, sans être absente, était toujours subordonnée à leur valeur religieuse ou magique dans le cadre d'un rituel particulier. Le *byeri* n'est pas en pays fang la seule expression plastique; des objets de bois représentant des animaux servaient dans d'autres rituels, des sculptures monumentales en argile, anthropomorphes ou zoomorphes, étaient au centre des rites du *ngi*; différents types de masques intervenaient aussi dans la vie sociale et religieuse des villages. Tout ce matériel culturel était le support de pratiques religieuses ou magiques orientées vers la maîtrise de la force vitale, en perpétuelle circulation non seulement entre les individus du groupe mais encore entre les vivants et les morts.

L'artiste avait une relative liberté d'expression dans le détail des formes des statues, pourvu qu'il respectât les normes habituelles du style permettant d'identifier l'objet sans ambiguïté. Certains éléments de décor, sculptés ou rapportés, permettaient d'affiner la signification du message des formes et de particulariser chaque statuette.

La statuaire des Fang, encore très vivante au début du XXe siècle, a pratiquement disparu entre 1914 et 1930, sous la pression des circonstances, administration coloniale et évangélisation chrétienne. L'art n'a pas pu survivre à cette mutation socio-politique radicale.

L. P.

petuate lineages of groups with the help of the dead, who had the power to control the occult spiritual forces. The cult took the form of various rituals, the most important of which were the propitiatory libations and blood sacrifices to bring good luck in hunting, fishing, or war, the initiation rites and the taking of the drug *alan,* and the dramatization of the raising of the dead.

The esthetic value of the objects, while not lacking, was always subordinate to their religious or magical significance in a given ritual. The *Byeri* is not the only form of sculptural expression found in the Fang territory: wooden objects representing animals were used in other rituals; monumental clay sculptures in the form of human beings or animals were central to the *Ngi* rites; various types of masks also figured in the social and religious life of the villages. Around all this cultural material were built religious and magical practices oriented toward the mastery of the vital force, in perpetual circulation not only among the members of the group but also between the living and the dead.

The artist was relatively free to decide upon the detail of the forms of the statues, as long as he respected the stylistic conventions that made the object readily identifiable. Certain decorative elements, sculpted or applied separately, made it possible to refine the significance of the message conveyed by the forms, and to individualize each statuette.

Fang statuary, an art that was still flourishing at the start of the twentieth century, practically disappeared between 1914 and 1930 under the pressure of colonial administration and the spread of Christianity. The art was unable to survive this radical socio-political transformation.

L.P.

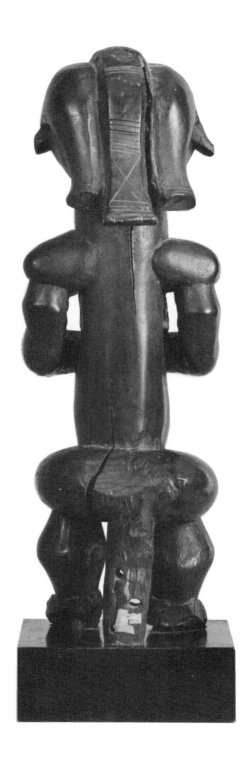

18

Figure de reliquaire «bwete» Kota-Mahongwe, Gabon et
République populaire du Congo
Bois, laiton, cuivre et fer corrodés
Hauteur: 63,2 cm
Exposition: Paris, Galerie Jacques Kerchache, *Le Mboueti
des Mahongwe,* 1967, cat. n° 15 (pas de titre).
BARBARA ET MURRAY FRUM

'Bwete' Reliquary Figure Kota-Mahongwe, Gabon and
Democratic Republic of the Congo
Wood, corroded brass, copper, and iron
Height: 63.2 cm
Exhibition: 1967, Paris, Galerie Jacques Kerchache,
Le Mboueti des Mahongwe, cat. no. 15 (untitled).
BARBARA AND MURRAY FRUM

138

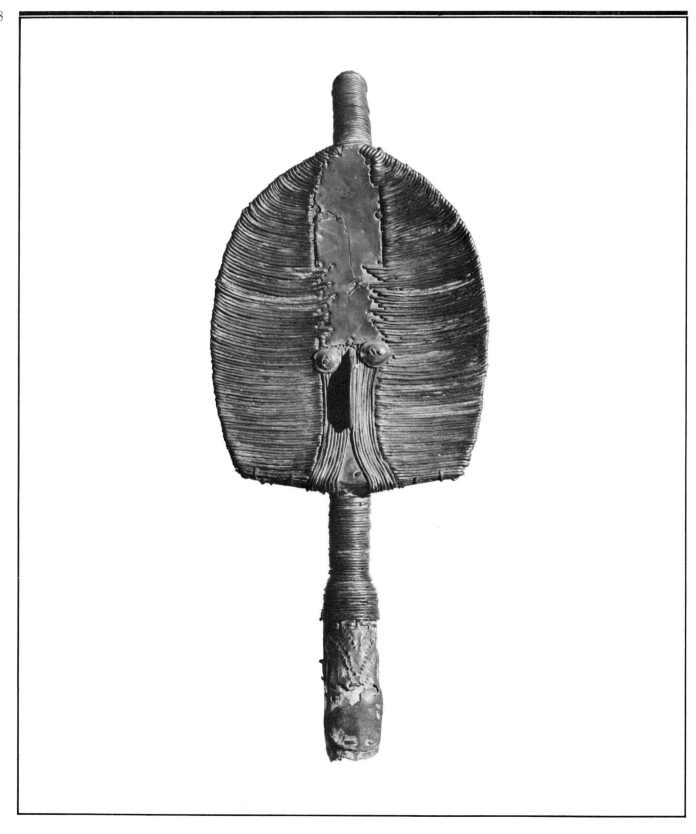

Les Kota-Mahongwe et quelques autres petites ethnies apparentées (Shamaye, Ndambomo, peut-être Shake), localisées aujourd'hui dans le bassin de l'Ivindo, à la fois au Gabon et en République populaire du Congo, possédaient, il y a encore cinquante ans, un culte des ancêtres qui constituait le centre de la vie religieuse et sociale du groupe familial. Ce culte, appelé *bwete* ou *bwiiti*, était basé sur un grand respect des défunts illustres, considérés comme ayant le pouvoir, dans l'au-delà, de déterminer en bien ou en mal la vie de leurs descendants. À la mort d'un chef important, les grands initiés (*nganga*) prélevaient sur le corps défunt diverses reliques, souvent le crâne, qui étaient ensuite décorées de métal et enduites de poudres à effet magique diverses – sciure de bois de padouk (*siya*) ou kaolin (*ikona*) – pour être conservées dans de grands paniers soigneusement fermés et ficelés. Enfoncés dans le couvercle du reliquaire, une ou plusieurs figurines sculptées, de bois plaqué de fines lamelles de laiton ou de cuivre, venaient à la fois symboliser visuellement les morts dont on conservait les restes et les protéger envers les éventuels profanateurs par le pouvoir magique considérable que tous les membres du groupe leur reconnaissaient tant que les sculptures étaient avec les ossements. Elles pouvaient aussi être utilisées comme des marionnettes dans un rituel de réanimation des morts qui intervenait au cours de l'initiation des jeunes adolescents.

Les missionnaires chrétiens, au moment de l'évangélisation du pays Kota dans les années 1930, ne s'y sont pas trompés. Afin de substituer à ce culte lignager d'essence animiste leur propre système de croyances et une nouvelle organisation sociale basée sur une stricte monogamie, ils ont recherché et détruit le plus grand nombre possible de figurines du *bwete* et dispersé les reliques, soit en les faisant jeter dans les rivières ou des puits profonds spécialement creusés pour la circonstance (où on en a retrouvé un certain nombre ces dernières années), soit en les brûlant en d'immenses autodafés. C'est ainsi qu'en quelques années, avant 1940, l'usage des figures de *bwete* était pratiquement perdu.

Les objets actuellement connus dans les collections sont pour la plupart assez anciens. Ils remontent au milieu du XIXᵉ siècle, parfois peut-être un peu plus. Les Kota actuels, en tout cas, même les plus vieux, se souviennent d'avoir vu des figurines en usage, mais déjà anciennes et transmises par leurs parents.

Deux variantes stylistiques Kota-Mahongwe sont connues: les grands *bwete* dont la face est faite d'une ogive ample, mince et légèrement incurvée, pouvant atteindre soixante et même soixante-dix centimètres de hauteur, et les petits *bwete* qui étaient des figurines secondaires, de

Fifty years ago, the Kota-Mahongwe and a few other small related tribes – the Shamaye, Ndambamo, and possibly the Shake – who now live in the Ivindo basin, both in Gabon and the Republic of the Congo, still practised an ancestral cult that formed the centre of the religious and social life of the family group. This cult, known as *Bwete* or *Bwiiti*, was based on profound respect for deceased leaders; it was believed that they were capable of exerting a favourable or adverse influence on the lives of their descendants. When a powerful chief died, the medicine men (*nganga*) removed various relics from the body – often the skull – decorated them with metal and covered them with powders – padauk sawdust (*siya*) or kaolin (*ikona*) – considered to have magical effects. The relics were then placed in large baskets that were carefully tied shut. One or more sculptured figurines were set into the cover of the reliquary. These figurines of wood sheathed with brass or copper leaf were a visual symbol of the people whose remains were in the reliquaries and a source of protection against desecrators, since all members of the group ascribed strong magical powers to the sculptures for as long as they remained with the bones.

They were also used as puppets in a ritual concerned with bringing the dead back to life, which formed part of the initiation rites for adolescents.

The Christian missionaries left nothing to chance during the evangelization of the Kota territory in the thirties. In order to replace this animistic ancestral cult with their own system of beliefs and a new social organization based on strict monogamy, they sought out and destroyed as many *Bwete* figurines as they could, and did away with the relics either by having them thrown into the rivers or into deep pits specially dug for that purpose – where some of the relics have been found in recent years – or by committing them in vast numbers to the flames. Thus, by the end of that decade, the use of *Bwete* figures had practically disappeared.

The objects currently found in collections are for the most part fairly old, dating back to the middle of the nineteenth century, and sometimes a little further. The Kota of today, in any case, even the oldest, can remember seeing figurines in use, but these were already very old and had been handed down by their parents.

Two Kota-Mahongwe style variations have been identified: the large *Bwete*, the face of which is a broad, thin, slightly incurved ogive, can be as much

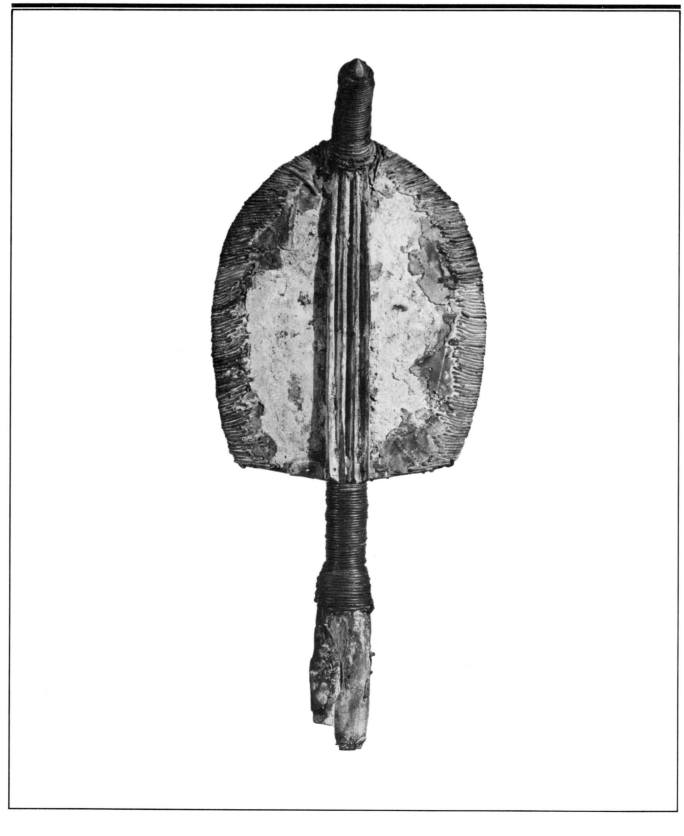

taille nettement plus réduite, n'excédant pas quarante centimètres, à la face plus plate, de forme semi-ovale. Ces deux types de sculptures, retrouvés chez les Mahongwe, allaient ensemble. Par contre, un autre type peut être considéré comme un sous-style d'origine ethnique différente: Shamaye, Ndambomo ou même Shake. La face en amande, décorée de lamelles disposées horizontalement, est flanquée à droite et à gauche d'une coiffure enveloppante pourvue de pendentifs cylindriques (ce détail ainsi qu'un socle à base losangique semblent indiquer une forme intermédiaire entre les styles Mahongwe de l'Ivindo et Obamba du Haut-Ogooué).

Les fils de laiton ou lamelles de cuivre qui décorent les figurines du *bwete* sont des produits d'importation, introduits comme monnaie d'échange par les Européens à partir du XVIIIᵉ siècle. Auparavant, les Kota utilisaient probablement le cuivre rouge des mines du Niari (Congo) ou peut-être même le fer, abondant dans le Haut-Ivindo et exploité traditionnellement. Le métal, surtout le cuivre, était considéré comme une matière précieuse digne de parer les objets les plus importants pour la vie sociale et religieuse du groupe.

La relative rareté des sculptures Kota-Mahongwe s'explique, d'une part, par l'ampleur assez limitée du complexe ethnique qui les a produites (en comparaison, par exemple, avec l'ensemble fang, démographiquement beaucoup plus important), d'autre part, par la destruction systématique dont elles ont été l'objet de la part des missionnaires. Elles n'en restent pas moins un témoignage esthétique étonnant des cultures anciennes de l'Afrique bantoue, aussi peu explicable rationnellement par les spécialistes que par les Kota d'aujourd'hui qui s'interrogent aussi sur le sens à donner à cette abstraction extraordinaire du visage humain.

L. P.

as sixty or seventy centimetres high. The small *Bwete* were secondary figures, only forty centimetres high at the most and with flatter faces, semi-oval in form. These two types of sculpture, found among the Mahongwe, went together. Another type may be considered as a substyle having a different ethnic origin – Shamaye, Ndambamo, or even Shake. The face is almond-shaped, decorated with horizontally applied metal strips and flanked on each side by an enveloping headdress ornamented with cylindrical pendants (this detail, and a pedestal with a diamond-shaped base are indicative of a form halfway between the styles of the Mahongwe of the Ivindo and the Obamba of the Upper Ogooué).

The brass wire or copper strips used to decorate the *Bwete* figurines are imported materials: in the eighteenth century, the Europeans introduced them as a form of currency. Before that time, the Kota probably used copper from the mines of the Niari (Congo) or perhaps even iron, a metal which has always been mined in the Upper Ivindo area, where it is found in abundant quantities. Metal, especially copper, was considered a precious material, worthy of adorning the objects that held the greatest significance in the social and religious life of the group.

The relative scarcity of Kota-Mahongwe sculptures is partly explained by the rather limited size of the ethnic complex that produced them (in comparison, for example, with the much larger Fang group), and also by the systematic destruction of the sculptures by the missionaries. Nevertheless, they are still an aesthetically remarkable testimony to the ancient Bantu cultures of Africa, and are equally baffling to the experts and to the modern-day Kota, who puzzle over the meaning to be given to these extraordinary stylized representations of the human face.

L.P.

Fig. 38
Ancienne coiffure *Ibenda* des notables Kota-Mahongwe, grosse
tresse unique qui rappelerait le tortillon métallique vertical des figures
Bwete. Croquis publié dans Louis Perrois, *Le «Bwété» des
Kota-Mahongwe du Gabon: note sur les figures funéraires des
populations du bassin de l'Ivindo,* Centre de Libreville, O.R.S.T.O.M.,
Paris, 1969, publication multigraphiée revue et augmentée, p. 28c.

Old-style *Ibenda* coiffure of the Kota-Mahongwe nobility, a single
large tress which recalls the vertical metal coil of the *Bwete* figures.
The sketch was published in Louis Perrois, *Le 'Bwete' des
Kota-Mahongwe du Gabon: note sur les figures funéraires des
populations du bassin de l'Ivindo* (Paris: Centre de Libreville,
O.R.S.T.O.M., 1969), p. 28C (Multigraph revised)

19

Figure de reliquaire «ngulu»[1] Kota-Obamba, Gabon
Bois, fer, laiton, cuivre rouge et jaune
Hauteur: 53,3 cm
Provenance: Collection Morris Pinto, Paris
Bibliographie: *Les ventes,* dans *Arts d'Afrique Noire,* t. 23
(automne 1977), p. 41 (pas de titre).
BARBARA ET MURRAY FRUM

'Ngulu'[1] **Reliquary Figure** Kota-Obamba, Gabon
Wood, iron, brass, and red and yellow copper
Height: 53.3 cm
Provenance: Morris Pinto Collection, Paris
Bibliography: 'Les Ventes,' *Arts d'Afrique Noire*, vol. 23
(fall 1977), p. 41 (untitled).
BARBARA AND MURRAY FRUM

143

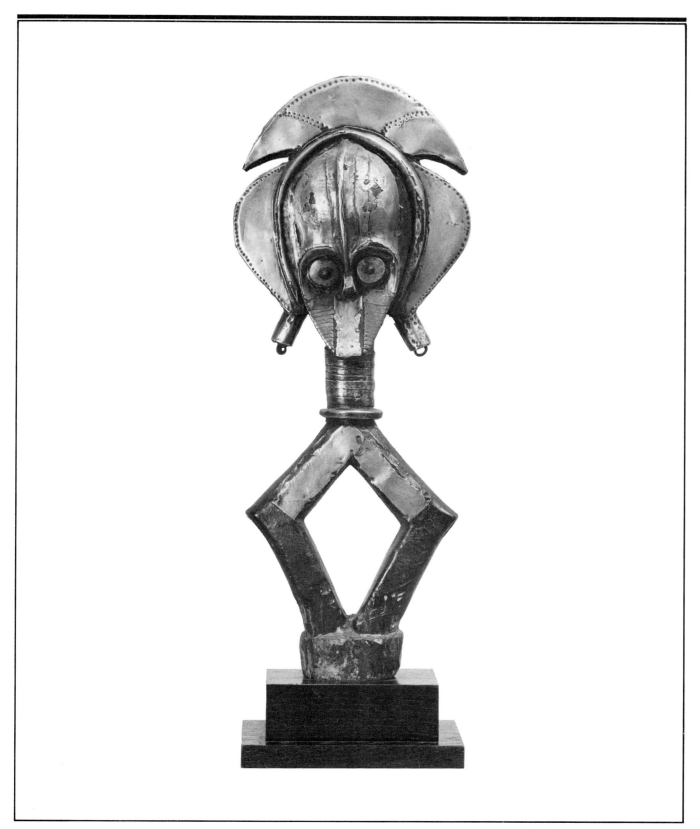

Actuellement plusieurs milliers de figures d'ancêtre des Kota-Obamba sont connues tant dans les musées que dans les collections particulières. Peu, cependant, atteignent le niveau de qualité plastique de ce spécimen, sans pour autant qu'il ait eu, dans son milieu originel, plus de valeur religieuse que les autres. On constate, en effet, que la grande majorité des objets «d'art» africain, considérés essentiellement comme des instruments rituels par leur utilisateurs, est de facture très ordinaire, le but recherché étant de visualiser un symbole, non de réaliser une prouesse esthétique. La convergence de certaines compétences techniques, d'un goût pour les belles formes et d'une inspiration à la fois esthétique et mystique, a pourtant permis d'aboutir à quelques chefs-d'œuvre de valeur universelle, dont celui-ci.

À l'examen d'un grand nombre de figures de reliquaire Kota, on remarque une continuité morphologique certaine entre quelques sous-styles ou variantes. La figure *bwete* des Kota-Mahongwe est un exemple typique des styles du Nord (région de Mékambo), avec une préférence exclusive pour le décor à lamelles de laiton ou de cuivre. Le sous-style Shamaye (vallée de la Mounianghi) constitue une transition avec les formes du Haut-Ogooué.

D'un point de vue historique, compte tenu des traditions de toutes les ethnies de l'Est du Gabon, on peut admettre l'existence d'un flux d'influences stylistiques ayant circulé dans le sens principal des migrations, c'est-à-dire du nord vers le sud. Il est intéressant de noter que les objets les plus anciens et les plus purs sur le plan du style sont le plus souvent d'origine septentrionale. Les formes tardives et décadentes se rencontrent plutôt chez les ethnies les plus méridionales, en bout de migration, et de ce fait plus exposées aux transformations culturelles (c'est dans les groupes du Sud qu'Efraim Andersson [voir bibliographie p. 184] a trouvé des masques de style punu, adoptés et assimilés au même titre que les figures *ngulu*).

La sculpture exposée, probablement originaire des populations de la vallée de la Sébé, relève du sous-style Kota-Obamba le plus septentrional, caractérisé par la prédominance d'un décor métallique combinant plaques et lamelles de cuivre, et de coiffes latérales courbes avec des pendentifs obliques. Ce sous-style présente un certain nombre de variantes dont l'une est illustrée par ce spécimen: la face, un peu étroite, est surplombée par un vaste front bombé, déterminant des orbites rondes et très creuses; le bas du visage, sans bouche, rappelle très exactement les figures Kota-Mahongwe (plaque centrale et lamelles latérales).

Cette variante est à rapprocher, au point de vue formel, d'une part des figures ondoumbo (nom ancien des Mindumu

There are at the present time several thousand ancestor figures from the Kota-Obamba in various museums and private collections. Few, however, achieve the level of sculptural quality evident in this work, though of course this does not mean that this particular object was, in its original milieu, any more effective than any other of the same sort. It is obvious in fact that the great majority of African 'works of art' that are considered essentially ritual instruments by their users are of ordinary workmanship: the end in mind is to visualize a symbol, not display aesthetic prowess. But the coming together of technical excellence, a taste for fine forms, and an inspiration both aesthetic and mystical, have culminated in several masterpieces of universal significance, among which is the sculpture depicted here.

In examining a great number of Kota reliquary figures, we may note a definite morphological continuity among various substyles or stylistic variations. The *Bwete* figure of the Kota-Mahongwe is a typical example of the northern styles (Mekambo region) and show an exclusive preference for decorations of laminates of brass and copper. The substyle of the Shamaye (Mounianghi Valley) forms a transitional style between the northern styles and those of Upper Ogooué.

From a historical point of view, taking account of the traditions of all the ethnic groups of east Gabon, one can acknowledge the existence of a flow of stylistic influences which moved along the main lines of the migrations – from north to south. It is interesting to note that those objects that are oldest and show the purest style are most often of northern manufacture, while the latest and most adulterated works are rather characteristic of the most southerly groups. The peoples of the south were at the end of their migratory route, and for that reason were more exposed to cultural change. (It was among these southern groups that Efraim Andersson [see bibliography, p. 185] found masks in the Punu style which had been adopted and assimilated in the same way as *ngulu* figures.)

The sculpture exhibited here, probably from the people of the Sebe Valley, derives from the northernmost Kota-Obamba substyle, characterized by the predominance of decorative plates and lamina of copper, and laterally curved headdresses with oblique pendentives. There are a certain number of variations of this style possible, one of which this work illus-

de la région de la Mpassa) qui présentent également un volumineux neurocrâne, d'autre part des objets du culte des ancêtres et de sorcellerie des Masango de la vallée de l'Offoué dont le traitement plus sculptural, en ronde-bosse, marque une étape vers une moindre abstraction formelle des figures.

L. P.

Note

1 L'expression habituelle *mbulu ngulu* signifie littéralement «paquet-reliquaire avec une figure sculptée». C'est le mot *ngulu* en dialecte des Obamba (*nguru,* dans la région congolaise, selon l'auteur K. Laman et *nyelu,* dans la région de l'Ivindo, selon l'auteur R. P. Perron) qui signifie «forme» ou «figure».

trates: the face, which is rather narrow, is overset by a vast projecting forehead which determines the roundness and deepness of the inset eyes; the lower part. of the mouthless face recalls exactly the Kota-Mahongwe figures (the central plate and the lateral laminates).

This variant may be related on the basis of formal considerations, to on the one hand, some of the Ondoumbo figures (Ondoumbo is the old name for the Mindumu of the Mpassa region) which also have large bulging foreheads and, on the other, to the witch doctor and ancestor cult figures of the Masango of the Offoué Valley whose more sculptural treatment in the round represents a step in the direction of less formal abstraction of the figures.

L.P.
Note
1 The usual term *mbulu ngulu* means, literally, reliquary container with a sculpted figure. It is the word *ngulu* of the Obamba (*nguru* in the Congo area according to K. Laman, and *nyelu* in the Ivindo area according to R.P. Perron) that means 'form' or 'figure.'

Fig. 39
Coiffure de femme Okanda, comparable à celles des femmes Kota-Obamba. D'après un dessin de M. Breton sur des croquis d'après nature par le Marquis de Compiègne, *L'Afrique Équatoriale, Okanda, Bangouens, Osyeba,* Librairie Plon, Paris, 3ᵉ édition, 1885.

Okanda female coiffure, similar to that of Kota-Obamba women. After a drawing by M. Breton originally based on a sketch from life by the Marquis de Compiègne, published in *L'Afrique Equatoriale, Okanda, Bangouens, Osyeba,* 3rd edition (Paris: Librairie Plon, 1885).

Fig. 40
Paniers reliquaires du *Bwete* avec leurs figures sculptées. Voir Louis Perrois, *Sculpture traditionnelle du Gabon,* «Collection Initiations – Documentation – Techniques», O.R.S.T.O.M., Paris, 1977, nᵒ 32, p. 94, fig. 18. D'après Savorgnan de Brazza, *Tour du Monde, Trois Explorations dans l'Ouest Africain,* Librairie Hachette et Cie, Paris, 1887–1888.

Bwete reliquary baskets with their sculpted figures. See Louis Perrois, *Sculpture traditionnelle du Gabon* 'Collection Initiations-Documentation-Techniques,' no. 32 (Paris: O.R.S.T.O.M., 1977), p. 94, fig. 18. After Savorgnan de Brazza, *Le Tour du Monde, Trois Explorations dans l'Ouest Africain* (Paris: Librairie Hachette et Cie, 1887-1888), p. 50.

Mère à l'enfant «phemba» Yombe, Bas-Zaïre
Bois à patine brillante brun-roux
Hauteur: 27,3 cm
BARBARA ET MURRAY FRUM

'Phemba' Mother with Child Yombe, Lower Zaïre
Wood with shiny reddish-brown patina
Height: 27.3 cm
BARBARA AND MURRAY FRUM

146

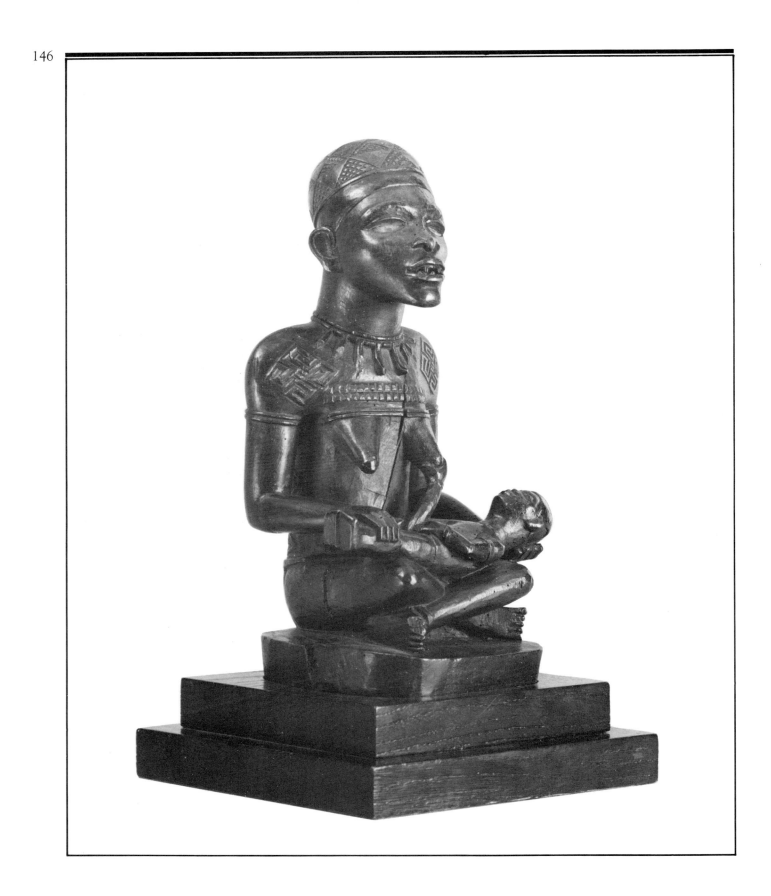

La figurine exposée forme, avec quatre autres sculptures du même type[1] connues jusqu'à ce jour, un ensemble visiblement créé par un seul et même artiste. Qu'elles soient décrites tantôt comme des représentations de mères de tribu ou de clan, tantôt comme des effigies de femmes-dignitaires, la thèse avancée par Albert Maesen (voir bibliographie p. 185) semble néanmoins la plus plausible.

Selon Maesen, la figurine serait la représentation symbolique d'une force créatrice métaphysique personnifiée ici par l'image de la fécondité par excellence, c'est-à-dire la mère et son enfant.

Le Père Léo Bittremieux, qui a récolté une des figurines du M.R.A.C., a décrit le rituel dans lequel elle a été utilisée et auquel il assistait d'ailleurs[2]. Il signale à cette occasion que le nom de la figurine était *phemba* «la blanche». En effet *phemba* ou *phembe* en kikongo signifie terre blanche (kaolin). La couleur blanche est en outre considérée comme symbole de fécondité et comme réminiscence de l'au-delà et de la mort qui à son tour assure le renouveau à la vie.

Plus tard, Bittremieux a rectifié cette étymologie arguant d'une différence tonale[3]. Phemba serait en fait dérivé de *kivemba* qui signifie répandre, éjecter (sous-entendu *mabuta* désignant «germes» d'enfants). Il ajoute que *phemba* est celle qui éjecte des enfants en puissance qui vont s'agglutiner indifféremment à un homme ou une femme, leur futur père ou mère. Le nom de *phemba* est aussi le nom obligatoire imposé à la fille primogène d'un mariage conclu dans le cadre de l'association fermée du *dilemba*, accessible exclusivement aux conjoints de haut rang.

Il est dès lors concevable que certains auteurs aient été séduits par l'hypothèse que la figurine de la maternité était la représentation de la fondatrice, la *genetrix*, celle qui a donné souche à une lignée de personnages importants. Ce qui semble d'ailleurs évident dans une société à structure matrilinéaire. Cette interprétation semble néanmoins trop étroite.

Il reste à souligner que Joseph Maes par une interprétation incorrecte voire tendancieuse des notices de Bittremieux qui, il est vrai, s'exprimait parfois d'une façon cryptographique, a attribué abusivement le nom *phemba* à toutes les figurines représentant des maternités du Bas-Zaïre et même à celles des Luluwa du Kasaï. Il est regrettable que plusieurs auteurs aient repris par la suite, comme ce fut le cas récemment encore, cette version déformée.

La figurine récoltée par Bittremieux appartenait au *nganga diphomba*, grand devin d'une catégorie particulière. Étant donné que les informations du récolteur sont les seules existantes relatives à la fonction de cette figurine

The statuette depicted here, along with the four others of this type known to date,[1] is one of five obviously created by one and the same artist.

Described at times as tribal or clan mother figures and at other times as images of female dignitaries, they are rather more likely to be as suggested by A. Maesen (see Bibliography, p. 185). According to Maesen, the statuette could be a symbolic representation of a metaphysical creative force – here personified by a fertility image *par excellence*: a mother and child.

Father Léo Bittremieux, who acquired one of the figurines now in the M.R.A.C., has described the ritual in which it was used and which he himself witnessed.[2] He noted that during the ceremony the figurine was called *phemba* 'The white'. *Phemba* or *phembe*, in fact, means white earth (kaolin) in Kikongo language. White is considered a symbol of fecundity, a reminder of the world beyond and death which in turn assure rebirth to life.

Later, Bittremieux himself adjusted this etymology on the basis of a difference of pronunciation.[3] *Phemba*, it seems, is in fact derived from *kivemba*, which signifies to broadcast or eject (*mabuta*, seeds of children being understood). He added that *phemba* is she who ejects potential children who gather together indifferently in a man or woman, the future father or mother. The name *phemba* is also the obligatory denomination of the first born girl of a marriage concluded within the closed association *dilemba*, restricted to spouses of high social status.

It is, therefore, conceivable that certain authors have been seduced by the hypothesis that the maternity figure was a representation of the female founder, the genetrix – she at the origin of a line of important personnages. This interpretation seemed plausible for a society with a matrilinear structure, but it seems nevertheless too narrow.

It remains to be emphasized that Joseph Maes through an incorrect or rather tendentious interpretation of Bittremieux's work, which it must be admitted is sometimes rather enigmatic, improperly attributed the name *phemba* to all the statues showing motherhood, those of the Lower Zaïre and even those of the Luluwa of the Kasai. It is unfortunate that this misinterpretation was taken up by several authors, even quite recently.

The statuette that Bittremieux acquired belonged to the *nganga diphomba*, a great diviner of a particular category. Given that the only notes on the function of

phemba, il n'y a aucun argument qui puisse infirmer ou confirmer qu'il ne s'agisse ici d'un fait unique. Le *nganga diphomba* déclarait que la figurine représentait sa «mère» qu'il prétendait avoir «mangée» avant d'acquérir les facultés exceptionnelles de divination et qui lui octroyait les moyens de répandre (faire gicler) des germes fécondants. Il est évident que le *nganga diphomba* s'exprimait par métaphores et qu'il signifiait par là, que la figurine symbolisait sans doute le principe de fécondité de l'être humain, peut-être étendu à la nature. Le fait qu'il transportait la figurine dans un porte-bébé (tissu de coton) suggère que sa «mère» était devenue son «enfant» et qu'il était en somme devenu le dépositaire de cette force créatrice surnaturelle qu'il pouvait dispenser à discrétion et qui trouvait son refuge dans la figurine *phemba*.

Il est certain que pour de nombreuses sociétés le devin était un personnage central. Certes redoutable, car il identifiait les causes du mal dont notamment les coupables de sorcellerie, les livrant ainsi à la vindicte publique.

Malgré le naturalisme du visage de la mère et le réalisme dans la représentation des détails physiques et vestimentaires, l'absence de toute expression émotionnelle, soulignée aussi par Maesen, accentue en quelque sorte le détachement transcendant de l'esprit, ce qui montre qu'il s'agit plutôt de la représentation du symbole même de la fécondité; plutôt que de l'incarnation d'une mère précise et personnalisée.

L'idéalisation de la «mère» est mise en lumière par des symboles extérieurs de prestige social, qui généralement étaient l'apanage des plus hauts dignitaires sociaux et politiques, les rois ou chefs. Ces attributs sont la calotte anciennement faite en fibres de feuilles d'ananas selon une technique dont la pratique a disparu depuis longtemps, les colliers en dents de léopard et en tubes de corail et surtout les anneaux de bras et de chevilles portés lors de l'investiture. La position en tailleur sur un socle (caractéristique de la majorité de la statuaire du Bas-Zaïre) n'a aucune signification socio-culturelle, mais représente une attitude coutumière.

Les symboles sociaux sont complétés, ceci pour mettre en évidence le principe de perfection sous-jacent, par des détails, illustrant la beauté physique du sujet et les moyens utilisés pour les parfaire: les dents biseautées, les yeux incrustés, les somptueux tatouages chéloïdaux, ainsi que le cordon pectoral. Il est à remarquer qu'ici l'enfant contrairement à l'attitude figée qu'il observe sur les figurines analogues, saisit dans un geste possessif, le sein maternel, ce qui rompt en quelque sorte l'immuable règle de symétrie et de passivité traditionnelles. Ce geste réfute radicalement la

this *phemba* figurine are by the collector there is no other information to enable one to confirm or deny that we have here a unique case.

The *nganga diphomba* himself declared that the statue represented his 'mother' whom he claimed to have 'eaten' prior to acquiring his exceptional divinatory powers and who gave him the power to fertilize seed. It is obvious that the *nganga diphomba* spoke in metaphors and meant, thereby, to say that the figure doubtless symbolized the fertility principle of the human being, perhaps of nature itself. The fact that he carried the statue in a baby carrier made of cotton suggests that his 'mother' became his 'child' and that on the whole he had become the repository of this supernatural creative power which was dispensed at will and found a shelter in the *phemba* itself. It is certain that the diviner was the central figure in numerous societies and was much to be feared for his power to identify those who used sorcery to cause evil and thus expose them to public vengeance.

Despite the naturalism of the mother's face and certain physical and clothing details, the absence of any emotional expression (also emphasized by Maesen) to some extent accentuates the transcendant detachment of mind which shows that we have here a symbol of fertility itself rather than any particular mother.

The idealization of motherhood itself is shown up by the external symbols of social prestige, generally belonging to high social and political dignitaries – kings or chiefs. These symbols are: the cap, formerly made of pineapple-leaf fiber the weaving technique of which is now long lost; the necklace of leopard teeth and tubes of coral branches; and above all the bracelets and anklets of investiture. The cross-legged position on a base (characteristic of the statuary of most Lower Zaïre) is a position which has no socio-cultural significance but shows rather a customary attitude.

The social symbols are completed by details suggesting the underlying principle of perfection. The physical beauty of the subject is illustrated through the means used to heighten it: bevelled teeth, heavily inlaid eyes, magnificent raised kaloidal tattoos, and the pectoral cord. It should be noted here that the child, unlike others in analogous figures, grasps the mother's breast possessively which breaks somewhat with the immutable traditional rules of symmetry and passivity. The gesture is a radical denial of the

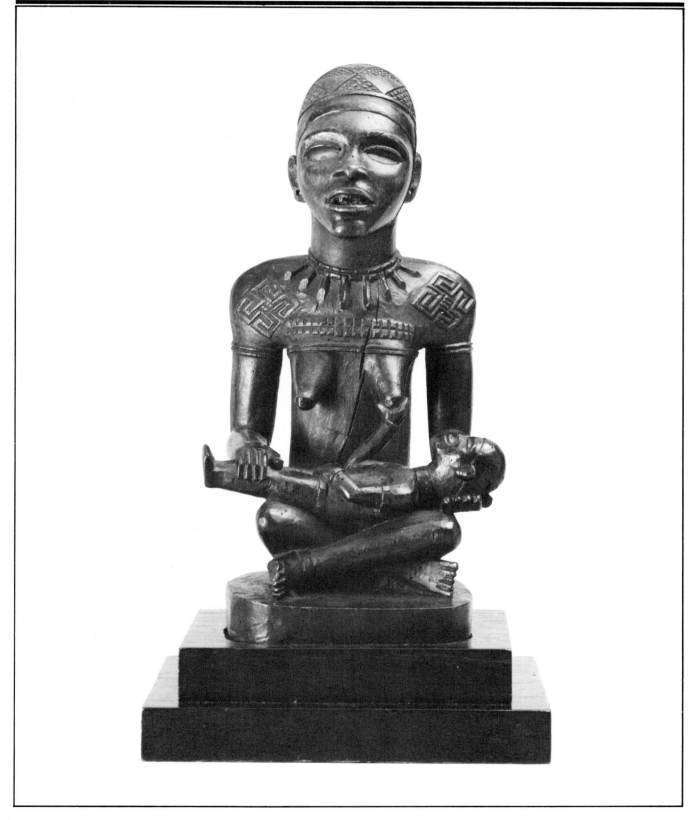

thèse avancée par certains qui prétend qu'il s'agirait d'un enfant mort.

H. V. G.

Notes

1 Elles sont toutes en Belgique, une dans la collection Paul Muller-Vaninsterbeek, Bruxelles; une autre dans la collection du Comte Baudouin de Grunne, Wezembeek, et deux au Musée Royal de l'Afrique Centrale (M.R.A.C.), Tervuren.
2 Père Léo Bittremieux: manuscrit, *Dossier ethnographique*, n° 593, M.R.A.C.
3 Lettre de Bittremieux au M.R.A.C., datée du 6 août 1939 (DE 593).

hypothesis advanced by some that the child is dead.

H.V.G
Notes
1 All in Belgian collections, one in the collection of Paul Muller-Van Interbeek (Brussels), one in the collection of Count Baudouin de Grunne, Wezenbeck, and two in the collection of the Musée Royal de l'Afrique Centrale (M.R.A.C.), Tervuren.
2 Father Léo Bittremieux, 'Dossier ethnographique,' manuscript in the M.R.A.C. (no. 593).
3 Letter from Bittremieux to the M.R.A.C. dated 6 August 1939 (DE 593).

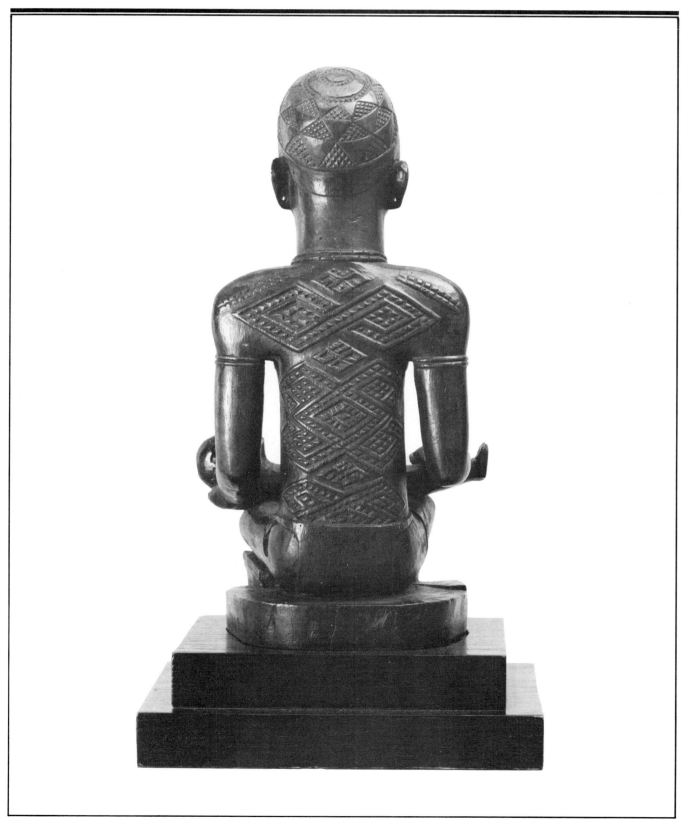

Personnage féminin à clous «nkondi»
Yombe, Bas-Zaïre
Bois à patine brune, traces de pigment blanc (kaolin) et
rouge, clous et lames en fer, fibres végétales, cotonnade,
éclats de miroir
Hauteur: 74,9 cm
Provenance: Collection Oldman, British Museum, Londres.
Exposition: Toronto, Art Gallery of York University, *Dialogues,
African Sculpture from Toronto Collection,* 1975, cat. n° 37
(sous le titre *Standing Female Figure with Nails*).

'Nkondi' Female Figure with Nails Yombe, Lower Zaïre
Wood with brown patina, traces of white pigment (kaolin) and
red pigment, nails, strips of iron, plant fibres, cotton fabric,
mirror fragments
Height: 74.9 cm
Provenance: Oldman Collection, London; British Museum,
London
Exhibition: 1975, Toronto, York University, Art Gallery of York
University, *Dialogues, African Sculptures from Toronto
Collection,* cat. no. 37 (as *Standing Female Figure with
Nails*).

Bibliographie: *Catalogue of Primitive Art,* Sotheby and Co.,
Londres, 8 juillet 1974, nᵛ 151 (sous le titre *A Bakongo
carved wood female Nail Fetish Figure*).
BARBARA ET MURRAY FRUM

Bibliography: (sale catalogue) *Catalogue of Primitive Art*
(London: Sotheby and Company, 8 July 1974), no. 151
(as *A Bakongo Carved Wood Female Nal Fetish Figure*)
BARBARA AND MURRAY FRUM

153

Les statues à clous sont une expression bien spécifique de certains groupes de populations vivant près de l'estuaire du fleuve Zaïre, d'ailleurs la seule région d'Afrique qui en possède. Les statues à clous ont intrigué depuis toujours, car leur aspect illustrait bien l'idée que l'on se faisait d'un objet d'envoûtement. En fait, ces statues, dont les *nkondi* forment la catégorie la plus importante, sont des supports de *nkisi,* forces ou agents métaphysiques, personnalisés ou pas. Ces esprits ou forces supra-naturelles se présentent sous la forme d'effigies humaines ou animales (quadrupède à deux têtes parfois). Ce qui ne veut pas nécessairement signifier que la force ou l'esprit est homme ou animal, mais indique plutôt que ce *nkisi* agit à la manière de l'un ou de l'autre. L'aspect formel n'est qu'une précision pas forcément indispensable, l'image en fait n'est qu'une accentuation, une assise supplémentaire pour le contenu qui, lui, est l'essentiel.

Les *nkondi* sont des *nkisi* au pouvoir considérable, qui agissent en quelque sorte par menace ou par contrainte. C'est pourquoi un grand nombre de *nkondi* sont représentés avec le bras droit levé, brandissant dans la main un couteau dans un geste offensif. Souvent les statues à clous ont été considérées à tort comme des facteurs de malédiction ou comme vecteurs de maléfices. Il a été établi que bien au contraire le *nkondi* a une fonction très positive qu'il exerce d'une façon négative. En effet, étant sollicité pour détruire le mal et les agents maléfiques *(ndoki),* l'esprit du *nkondi* doit nécessairement avoir recours à des méthodes agressives et se révéler plus astucieux, plus méchant voire plus mauvais que le mal même, afin de pouvoir le neutraliser ou simplement l'anéantir.

Cette agressivité s'exprime par le geste menaçant de la statue, très souvent aussi par la représentation de la langue poussée qui est signe d'imprécation et par les yeux incrustés de verre ou de porcelaine au regard fixe et pénétrant.

Afin d'en augmenter le pouvoir, tout *nkondi* était muni sur le ventre d'un réceptacle enfermant des substances «magiques». Ce réceptacle était soit une masse résineuse, soit un coffret, tous deux obturés par un miroir ou un coquillage, objets considérés comme étant très précieux. Les ingrédients «magiques» consistaient en des particules d'animaux: poils, becs, ongles et autres matières même inorganiques qui sont autant de symboles concrets des propriétés particulières ou des virtualités attribuées à chacun des animaux ou des substances en question.

L'action du *nkondi* est certes ambivalente car son objectif premier est de retourner un état défavorable en une situation bénigne au moyen de pratiques négatives. Une autre raison de l'ambivalence est que tous étaient conscients que le prêtre *nganga,* dépositaire du *nkondi,* pouvait utiliser

Statues with nails are a form of expression specific to certain population groups living close to the Zaïre River estuary – the only region in Africa in which they may be found. These statues have always intrigued scholars because in appearance at least they are a perfect example of what we conceive to be an object for casting spells. In fact, these statues – of which the *nkondi* are the most important type – are the repositories of the *nkisi,* metaphysical forces or agencies whether personalized or not. These supernatural spirits or forces manifest themselves in human and animal (quadruped often bicephalous) form. By this is not necessarily meant that the force or spirit is a man or an animal, but rather that the *nkisi* acts in the way of one or the other. The formal aspect is a somewhat dispensable detail; the shape itself in fact is nothing but an accentuation, a supplementary support for something which is, itself, essential.

The *nkondi* are *nkisi* with considerable power, which in some way act to threaten or constrain. For this reason a great number of *nkondi* are shown with a raised right hand, knife in hand in an offensive attitude. These statues have been misinterpreted as evil-doers or as expressions of evil-doing. It has been established however that the *nkondi* have a very positive function which it exercises in a negative way. Called upon to destroy evil and evil-doers *(ndoki),* the spirit of the *nkondi* must necessarily have recourse to aggressive means; it *must* be more astute, sharper (even nastier) than evil itself in order to neutralize it or simply destroy it.

All this aggressiveness is expressed in the menacing gesture of the statue – also, very often, expressed by a tongue stuck out, a sign of cursing, and by inlaid glass or porcelain eyes with a fixed and penetrating stare.

In order to increase its power, each *nkondi* was supplied on its abdomen with a receptacle enclosing magic substances. This receptacle was either a resinate mass, or a small box – either one covered with mirrored or shell-studded surfaces (mirrors and shells are considered very precious among this group). The magic ingredients consisted of animal elements: hair, beaks, nails, and other materials – even inorganic – which were as much concrete symbols of particular powers for the animals or substances involved.

The activity of *nkondi* is definitively ambivalent, because its primary purpose is to transform an unfavourable situation into a good one by means of

celui-ci pour châtier des offenses subies. Si la charge magique faisait défaut, le *nkondi* restait inefficace et sans pouvoir. Les *nkondi* étaient généralement de grande taille, particularité plutôt exceptionnelle dans l'ensemble de la statuaire traditionnelle du Zaïre.

Les statues à clous étaient tellement redoutables qu'il fallait les conserver à l'écart du village et sous la garde du prêtre *nganga,* qui s'était voué au culte particulier concrétisé dans le *nkondi.*

Il s'est avéré que chaque *nkondi* a sa propre spécialité; par exemple, telle statue est censée guérir de l'épilepsie, une autre calme les maux d'estomac, une troisième protège des voleurs, etc.

En cas de mort, de maladie, de vol ou d'autre malheur, la victime ou le plaignant s'adresse au devin qui décèle la nature du *ndoki* incriminé et dirige son client vers le *nganga,* responsable du *nkondi* approprié. Moyennant dédommagement le *nganga* sollicite l'intervention de la force du *nkondi* en lui enfonçant un clou, une lame de couteau, de flèche ou de lance, ou un autre objet acéré. En faisant pénétrer l'objet en question, on déclenche ainsi l'esprit de vengeance qui se tournera contre la source du mal.

Dans certains cas, on lèche le clou en prononçant des formules sacrées. La salive, considérée comme la concrétisation de la force vitale, donne un surcroît de percussion à la force invoquée.

Le *nkondi* peut être utilisé subsidiairement à des fins divinatoires, soit que l'accusé est invité à retirer un des clous, soit que le devin, en passant la main sur les clous tout en formulant des incantations et des accusations, fait tomber un clou qui indique inévitablement le coupable.

Il est dit que le devin lit les «pensées» du *nkondi* dans le miroir qui obture souvent le coffret contenant les substances «magiques».

Les *nkondi* avaient tant d'impact dans la vie coutumière qu'on leur accordait tout le prestige généralement réservé aux hommes puissants; c'est ainsi qu'on retrouve des *nkondi* nantis des attributs des chefs: calotte, bracelets d'investiture, etc. Les *nkondi* s'intégraient si bien dans le système de valeurs propre à la société africaine, que la thèse avancée, selon laquelle ils auraient été d'introduction européenne et qu'ils référaient à la pratique de magie noire occidentale, doit être écartée sans hésitation.

La statue à clous exposée est du type des *nkondi* qui portent les mains à l'abdomen; les traits stylistiques la situent dans le groupe du Mayombe. Les yeux incrustés, les dents biseautées, la langue reposant sur la lèvre inférieure et le réceptacle ventral maintenant disparu sont des traits communs aux *nkondi* de cette région. Cette statue se distingue néanmoins de la grande majorité des *nkondi* par sa

negative practices. Another reason for this ambivalence was that everybody was aware that the *nganga* priest, to whose care the *nkondi* were confided, could use it to revenge suffered wrongs. Without the magic additions the *nkondi* were useless, powerless. The *nkondi* were generally quite large, an exceptional characteristic in the whole of traditional Zaïre statuary.

Nail statues were so dreaded that it was necessary to store them at some distance from the village, under the care of the *nganga* priest who had devoted himself to the specific cult represented by the *nkondi.*

It has been verified that each *nkondi* had its own specialty: for example, one was thought to cure epilepsy, another to relieve stomach aches, and a third to protect against theft.

In the case of death, sickness, theft, or other distress, the victim or complainant would address himself to the diviner who would identify the *nkoki* involved and advise his client on the *nganga* priest responsible for the appropriate *nkondi.* On condition of payment, the *nganga* would call for the intervention of the force of the *nkondi* by driving a nail into the statue, or a knife blade, arrow or spearpoint – or some other sharp object. In driving in the object, one also raised the spirit of venegance which in its turn would turn against the forces of evil.

In certain cases, one would lick the nail pronouncing the sacred formulas. The saliva, considered as a concentration of the vital force, would give extra impact to the force invoked.

In addition, the *nkondi* could also be used in the divinatory process, during which the accused was invited to draw out one of the nails or during which the diviner, passing his hand over the nails while reciting incantations and accusations, would drop a nail which inevitably indicated the guilty person. It is said that the diviner read the 'thoughts' of the *nkondi* in the mirror which often covered the little box containing the magic substances.

The *nkondi* had so much power in daily life that they were accorded a prestige usually reserved for great men. For this reason, one finds *nkondi* provided with the attributes of chiefs; the cap and bracelets of investiture and so on. The *nkondi* were so well integrated into the value system specific to African society that the hypothesis according to which the *nkondi* were of European origin and had something to do with the practice of Western black magic must be discarded without hesitation.

coiffure et les détails physiques indiquant qu'il s'agit d'un personnage féminin.

Bien que relativement exceptionnelle dans la catégorie des *nkondi,* la représentation d'une femme semble néanmoins plausible, puisqu'il a été rapporté que les *nkondi* étaient consacrés par des sacrifices humains. Il est dit qu'une jeune fille avait été enfermée avec un *nkondi* afin que celui-ci, en la supprimant, puisse s'approprier son âme et sa force juvénile.

H. V. G.

The nail statue here depicted is of the *nkondi* variety which has its hands on its abdomen; its stylistic features situate it in the Mayombe group.

Its encrusted eyes, its bevelled teeth, its tongue resting on its lower lip, and the receptacle on the abdomen, now lost, are traits common to *nkondi* of this region. This statue is nevertheless distinguished from the great majority of *nkondi* by its headdress and the physical details indicating that the person is female.

Though relatively unusual in the *nkondi* category, the representation of a woman seems however to be plausible because it has been reported that *nkondi* are consecrated by human sacrifice. It is said that a young girl had been locked up with a *nkondi* who killed her in order to take her soul and her youthful energy.

H.V.G.

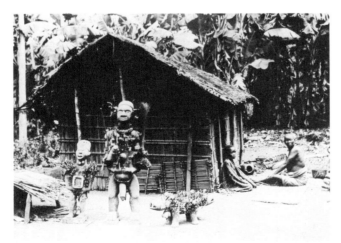

Fig. 41
Les grandes figurines du village, pays Yombe. Photo du Musée Royal de l'Afrique Centrale, Tervuren (Belgique) prise par Michel en 1902.

The large figurines belonging to the village Yombe country.
Photo: Musée Royal de l'Afrique Centrale, Tervuren, Belgium
(taken by Michel, 1902)

22

Figure magique «nduda» Yombe, Bas-Zaïre
Bois, traces de pigment rouge, piquants de porc-épic,
empâtement résineux, miroir, clous et clochettes en fer,
cotonnades, fibres végétales
Hauteur: 76,2 cm (incluant les piquants de porc-épic)
Exposition: Winnipeg, The Winnipeg Art Gallery, *African
Sculpture*, 27 octobre 1972 – 31 janvier 1973, fig. 2 (sous le
titre *Nkonde Figure*).
COLLECTION PARTICULIÈRE, MONTRÉAL

'Nduda' Magic Figure Yombe, Lower Zaïre
Wood with traces of red pigment, porcupine quills, resinous
coatings, mirror fragments, nails and small iron bells, cotton
fabrics, plant fibres
Height: 76.2 cm (including porcupine quills)
Exhibition: 1972–1973, Winnipeg, Winnipeg Art Gallery, 27
October – 31 January, *African Sculpture*, no. 2 (as *Nkonde
Figure*).
PRIVATE COLLECTION, MONTREAL

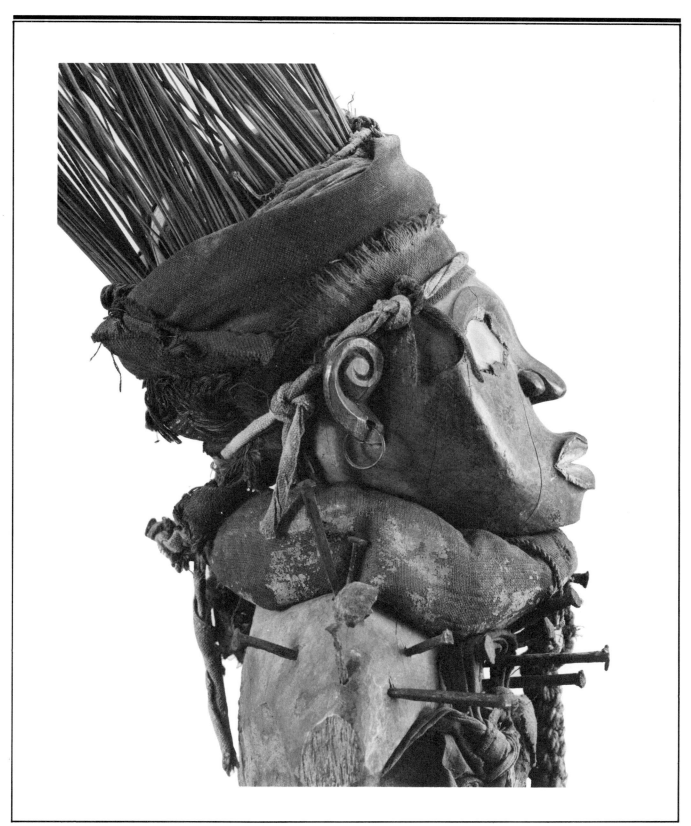

Les statuettes *zinduda*, plus petites que les statues à clous de la catégorie des *nkondi*, étaient utilisées en grand nombre dans la région du Bas-Zaïre; elles constituaient en fait la famille la plus nombreuse des effigies à fonction magique.

Malgré les différences dans la fonction et les cérémonies dans lesquelles elles sont utilisées, les *zinduda* présentent pas mal de traits similaires avec les *nkondi*. Foncièrement bénéfique, le *nduda* (singulier de *zinduda*) assume avant tout un rôle de protection contre les entreprises des sorciers par exemple, ou contre les méfaits des malfaiteurs, des voleurs, etc. La statuette consacrée sert de reposoir, d'assise à une force supra-naturelle *(nkisi)* identifiée au préalable par le prêtre (devin). Ce n'est pas tellement par la vertu de l'image, mais plutôt par l'adjonction à celle-ci de nombre de substances diverses, organiques et autres, qui se réfèrent chacune à l'une des qualités ou des virtualités spécifiques attribuées au *nkisi* que celui-ci est comme capturé, enfermé et soumis aux injonctions du *nganga nduda*. Car l'action du *nduda* est sollicitée également par le verbe, c'est-à-dire que le *nkisi* n'agit qu'à l'appel et à l'évocation de son nom. Les formules et les incantations prononcées par le prêtre, soulignées parfois par l'introduction de clous, étaient souvent accompagnées d'offrandes ou de quelconques libations.

Bien que la fonction essentielle des *zinduda* ait été la neutralisation des envoûteurs et des sorciers, il faut néanmoins souligner la polyvalence de la fonction de ces *nkisi*. Utilisés tantôt dans un rite tantôt dans un autre, leur objectif majeur se modifiait à mesure que les ingrédients «magiques» changeaient dans leurs associations.

La multiplicité des *nkisi* explique d'ailleurs les variantes impressionnantes des *zinduda*. Certaines de ces statuettes sont encore munies de tiges de roseau chargées de poudre à fusil et obturées par un empâtement résineux. Ces «fétiches à canons» sont jugés particulièrement efficaces pour détruire les envoûteurs.

Que les matières additives jouent un rôle primordial explique aussi pourquoi le sculpteur porte grand soin à l'exécution des parties anatomiques (la tête, les mains et les pieds) qui restent apparentes, tandis que le corps lui-même est simplement ébauché, étant donné qu'il est destiné à être habillé.

Le *nduda* est généralement muni d'un coffret sur le ventre et sur le dos, certains portent en outre un réceptacle en résine sur le sommet de la tête. Dépourvu de ces charges «magiques», il restera inefficace.

Dans l'accumulation des composantes d'origine animale, qui sont tout comme les autres matières autant d'images métaphoriques, on retrouve davantage des dents, des

The *zinduda* statuettes, which are smaller than the nail statues of the *nkondi* category, are used in great numbers in the Lower Zaïre region; in fact, they constitute the largest group of effigies used for magical purposes.

In spite of differences in their functions and in the ceremonies in which they are used, the *zinduda* are quite similar to the *nkondi*. The *nduda* (singular of *zinduda*) is fundamentally beneficent; its main role is to provide protection from witchcraft or theft for example. The consecrated statuette serves as a resting place and base for a supernatural power *(nkisi)* which is first identified by the priest (diviner). It is not so much by virtue of the image itself as by virtue of the various substances, organic and other, added to it, each of which relates to one of the specific qualities or potentialities of the *nkisi*, that this power is, in a sense, captured, imprisoned, and made subject to the biddings of the *nganga nduda*. The action of the *nduda* is solicited by means of words; that is, the *nkisi* acts only when its name is called upon. The priest's formulas and incantations were sometimes emphasized by the insertion of nails and were often accompanied with offerings or libations of some kind.

Although the main function of the *zinduda* was to counteract the work of spell-casters and sorcerers, it must be pointed out that these *nkisi* had a number of functions. Used sometimes in one rite and sometimes in another, their main purpose changed as the combinations of their magic ingredients were changed.

The multiplicity of the *nkisi* explains the impressive number of variants of *zinduda*. Some of these statuettes are still equipped with reed stems filled with gunpowder and sealed with a resinous paste. These 'cannon fetishes' are considered particularly effective for destroying spell-casters.

The importance of the materials added to the statuette explains why the sculptor takes great care with the head, hands, and feet, which will remain uncovered, but only roughly carves the body, which is to be dressed.

The *nduda* generally carries a small box on its back and another on its stomach; some also have receptacles made of resin on their heads. Without these magical burdens, the *nduda* would not be effective.

Among the components of animal origin, which like the other materials used are metaphorical images, the most common are teeth, tufts of fur, quills, claws, nails, and paws. The adage *pars pro toto* (a part for the whole) applies here, but the use of these materials is

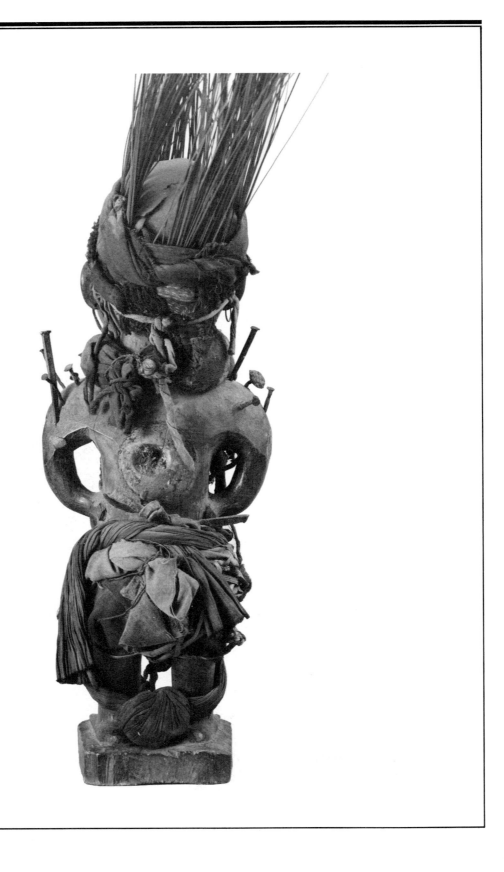

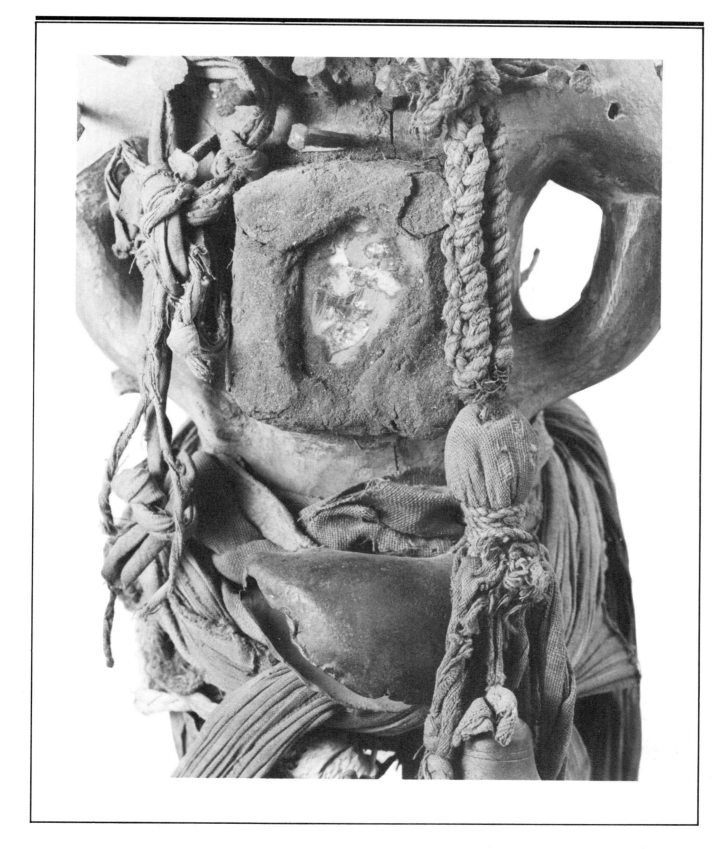

touffes de poils, des piquants, des griffes, des ongles, des pattes, en application de l'adage *pars pro toto,* (la partie pour le tout), mais aussi, parce que selon les croyances, la force est toujours concentrée dans les extrémités du corps.

Le *nduda* peut vraiment être considéré comme un exemple parfait de la magie analogique et la statuette exposée en est une excellente illustration. Elle réunit un grand nombre des particularités déjà mentionnées. Chargée de multiples accessoires magiques, elle comprend également des sonnettes métalliques, qui annoncent le danger, et plusieurs sachets en coton, dont un plus grand en forme de boudin autour du cou, marquant ainsi la force supplémentaire du *nkisi.*

Le grand panache en piquants de porc-épic suggère l'exemple de cet animal qui, en s'isolant au moyen de ses piquants, se protège lui-même de tout danger et devient invulnérable. Par analogie l'homme, qui demande l'aide du *nduda* richement décoré de piquants de porc-épic, sera protégé et vivra à l'abri de tout danger.

H. V. G.

also explained by the belief that power is always concentrated in the extremities of the body.

The *nduda* can truly be considered a perfect example of analogical magic and the *nduda* shown here is an excellent specimen which combines many of the characteristics mentioned above. In addition to its many magical accessories, the statuette also has small metal bells to warn of danger and several small cotton bags, including a larger sausage-shaped one around its neck, which represent the additional power of the *nkisi.*

The large array of quills indicates that, like the porcupine whose quills protect it from all danger and make it invulnerable, by analogy, the man who appeals to the *nduda* richly decorated with quills will be protected and will live free from peril.

H.V.G.

23

Effigie d'ancêtre Hemba, Zaïre
Bois à patine noire et brillante
Hauteur: 74,9 cm
BARBARA ET MURRAY FRUM

Ancestor Effigy Hemba, Zaïre
Wood with shiny black patina
Height: 74.9 cm
BARBARA AND MURRAY FRUM

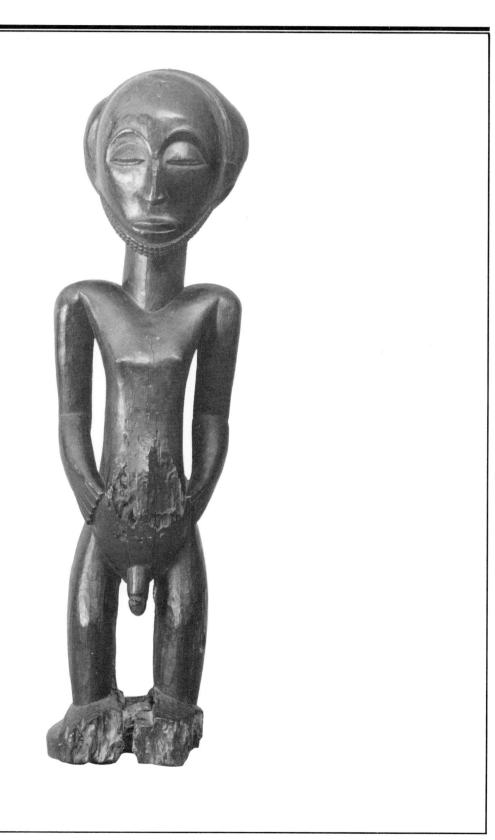

Effigie d'ancêtre Hemba, Zaïre
Bois à patine noire et brillante
Hauteur: 74,9 cm
BARBARA ET MURRAY FRUM

Ancestor Effigy Hemba, Zaïre
Wood with shiny black patina
Height: 74.9 cm
BARBARA AND MURRAY FRUM

Les arts luba se concentrent surtout dans la région de Kamina, dans les styles shankadi; ils fleurissent également à l'ouest du Lualaba dans de multiples populations lubaïsées qui, chacune, ont marqué de leur empreinte la culture luba. Il fallut attendre ces dernières décades pour découvrir au nord du Shaba et dans le Maniéma une des statuaires qui compte parmi les plus prestigieuses de l'Afrique centrale: celle des Hemba.

L'aire d'extension de la plastique hemba s'étend à la fois au Nord et au Sud de la rivière Luika, le long du 5ᵉ parallèle sud qui sépare les provinces du Kivu et du Shaba. Établies à l'est du fleuve Zaïre, entre le 27ᵉ et 28ᵉ degré de longitude est, les sociétés hemba, essentiellement agricoles, ont développé une statuaire d'ancêtre qui exerça une influence considérable sur l'est zaïrois.

En ce sens, chacun de ses témoins, comme le remarquable spécimen exposé, est certes un document plastique incomparable, mais aussi une expression socio-politique et religieuse des plus précieuses pour l'histoire précoloniale.

L'effigie d'ancêtre provient de la région de Mbulula, chef-lieu des Hemba méridionaux. Le personnage masculin debout est taillé dans un bois mi-lourd, brun foncé, recouvert d'une patine noire et brillante. Les traits morphologiques qui caractérisent cette œuvre, comme l'agencement des formes et l'unité qui la constitue, appartiennent indiscutablement à la zone d'origine nucléale du style niembo classique. Nous retiendrons particulièrement la forme ovoïde de la tête, aux formes pleines et arrondies au front bombé et lisse, et les joues délicatement modelées; les détails du visage, les yeux mi-clos dans des cavités orbitales creusées, surmontés de sourcils saillants en arc de cercle, le nez allongé et mince prolongeant le plan frontal. Comme la plupart des statues, le collier de barbe est taillé et composé de petits rectangles sculptés. Un des éléments essentiels d'identification stylistique demeure la coiffure cruciforme.

Deux tresses horizontales, décorées d'un motif en zig-zag, se replient sur deux tresses verticales semblables; ces tresses reposaient sur un rectangle de raphia stylisé qui soutenait la coiffure au plan dorsal. La figuration de ce rectangle de raphia est typique du style niembo classique. De face et de profil, la coiffure est légèrement quadrilobée d'un type «bréviforme». Un diadème frontal, composé de rainures parallèles, retenait cette masse énorme de la chevelure. À celle-ci, en effet, se mêlaient de faux cheveux, de la poudre et de l'huile. La sobriété de la coiffure cruciforme, avec quelques variantes, se retrouve surtout dans l'est du Shaba jusqu'à la Luika; au nord de cette limite et plus à l'est, les coiffures sont plus exubérantes et le sculpteur donne libre cours à son imagination. Ces coiffures variées ont fait la renommée de la région. «Peuple à coiffures», s'exclamaient

Luba art is found primarily in the region of Kamina in various Shankadi styles; it also flourishes to the west of the Lualaba River where the many different population groups have each left their imprint on Luba culture. What is undoubtedly one of the most prestigious examples of central African statuary, that of the Hemba, was virtually unknown until the last few decades when it was discovered in the northern part of Shaba and in Maniema.

The area in which Hemba visual art is found extends both north and south of the Luika River, along the fifth parallel south which separates the provinces of Kivu and Shaba. Situated east of the Zaïre River (between 27 and 28 degrees east longitude), the essentially agrarian Hemba societies developed a form of ancestral statuary which had considerable impact on the art of eastern Zaïre.

This being the case, each example of Hemba ancestral statuary, like the remarkable specimen presented here, is not only of great importance as a work of visual art but is an object of socio-political and religious expression of inestimable value to the study of pre-colonial history.

The ancestral effigy is from the Mbulula region, the principal town of southern Hemba. The standing male figure is sculpted in moderately dense, dark brown wood with a brilliant black patina. The morphological features which characterize this work, its formal configuration and unity, place it indisputably in the original area of classical Niembo style. Of particular note are the ovoid form of the head with its full and rounded features; the smooth, curving forehead, the delicately shaped cheeks, the facial details, the partially closed eyes set in hollowed orbital cavities under pronounced, semi-circular eyebrows, and the long, slender nose extending the plane of the forehead. As in most statues, the short beard is well-shaped, in this case composed of small, carved rectangles. The cruciform coiffure remains one of the essential elements of stylistic identification.

Two horizontal braids decorated with a zig-zag design lay across two similar vertical plaits; these braids rested on a rectangle of stylized raffia intended to support the coiffure where it extended along the back. The representation of this rectangle of raffia is typical of the Niembo classical style. Viewed from the front and side, the headdress is slightly quadrilobate belonging to the type called 'breviforme' or shortform. A frontal diadem composed of parallel grooves held back this enormous mass of hair; the coiffure was

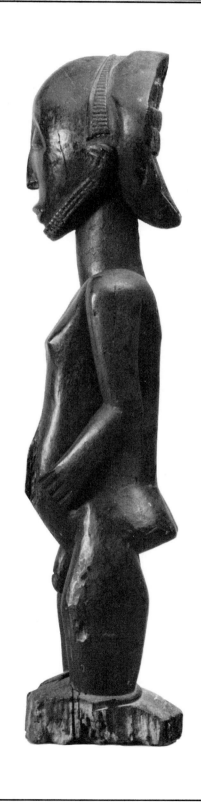

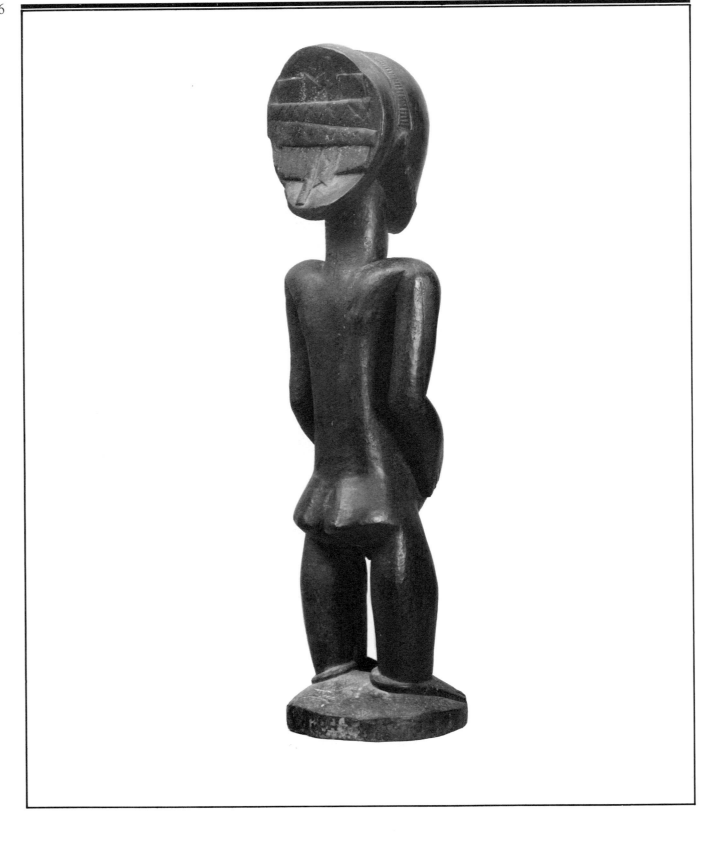

les premiers explorateurs à la suite de Livingstone, Cameron, Stanley, Thomson, Jacques et Storms.

Le corps se caractérise par le plan des épaules légèrement surélevé tel qu'on le trouve dans un atelier bien typique situé géographiquement sur l'axe Mbulula-Kayanza-Binanga[1].

Plus commune est la position des bras le long du corps, avant-bras fléchis, mains posées sur le bas ventre. Les plans latéraux du corps sont nettement épannelés de même que la ligne du thorax et des seins; le volume du corps s'évase progressivement à partir du bassin en un ventre bulbeux et une zone ombilicale accentuée. Le dos est soigné, lisse, légèrement modelé, la colonne vertébrale taillée en creux. Le fessier aux plans orthogonaux se prolonge par des membres inférieurs trapus. Les jambes sont droites, les pieds en forme de raquette rectangulaire reposent sur un socle circulaire légèrement bombé, en partie détérioré.

Ces traits morphologiques s'inscrivent dans une stylistique harmonieuse et sobre, comme le montre le traitement de la coiffure, du dos, des volumes anatomiques. Les mesures isométriques et les proportions de l'œuvre confirment du reste cette impression de stabilité et de sérénité. Il est aisé de retrouver ces mesures; la ligne des épaules et des bras, le volume de la coiffure, du tronc, du fessier et des membres inférieurs s'inscrivent dans des rectangles proches du carré. L'absence de tatouages et d'emblèmes de prestige, telles l'herminette, la lance ou la canne de chef, est une autre constante de la statuaire hemba méridionale.

Ces chefs-d'œuvre reposaient au fond des cases des principales familles, comme autant de repaires généalogiques: objets de culte, de vénération, de sacrifices avec le *kabeja*, statue janiforme. Il est probable que cette effigie appartenait aux Samba, branche matrilinéaire des Niembo

enhanced by false hair, oil, and powder. The soberness of style which characterizes this cross-shaped headdress is found, with several variants, in eastern Shaba as far as the Luika; to the north of this boundary and further to the east the headdresses are more exuberant, the sculptor giving free rein to his imagination. The region was in fact made famous by these elaborate and varied coiffures which prompted the early explorers to exclaim 'Headdress people' as they retraced the paths of Livingstone, Cameron, Stanley, Thomson, Jacques, and Storms.

The body is characterized by the slightly raised plane of the shoulders. This feature is typical of the statues found in a workshop located on the Mbulula–Kayanza–Binanga axis.[1]

The position of the arms along the body, forearms flexed, the hands resting on the lower abdomen, is more common. The lateral planes of the body are distinctly hewn, as is the line of the thorax and the breast; the body becomes progressively broader starting from the pelvis, the abdomen is rounded and the umbilical region is quite pronounced. The back is carefully sculpted, smooth and slightly curved, the spinal column represented by a concave line. The planes of the buttocks are orthogonal, the lower limbs stocky, the legs are straight, the feet flat and rectangular. The partially deteriorated base is circular and slightly convex.

These morphological features are cast in a sober but harmonious style, as is shown by the treatment of the coiffure, the anatomical volumes, and the back. This aura of stability and serenity is accentuated by the figure's isometrical proportions; the line of the shoulders and the arms, the coiffure, the torso, the

Fig. 42
Une étape avancée de la taille faite à l'herminette. Voir François Neyt et Louis de Strycker, *Approche des arts hemba*, «Collection Arts d'Afrique Noire», Villiers-le-Bel (France), suppl. t. II, automne 1974, fig. 3.

An advanced stage of the carving using an adze. See François Neyt and Louis de Strycker, *Approche des arts hemba*, 'Collection Arts d'Afrique Noire,' vol. II, suppl. (fall 1974), fig. 3.

méridionaux qui revendique toujours l'hégémonie de la région. Elle n'est pas non plus sans évoquer ces longues migrations qui ont fixé les sociétés hemba sur un axe sud-est – nord-ouest, du Shaba au Maniéma, voisins immédiats des Kusu et des Boyo au nord, des Kalanga et des Luba au sud.

F. N.

Note

1 On y rattachera volontiers le petit ancêtre hemba du Musée Royal de l'Afrique Centrale à Tervuren (n° 72.1.1) et celui du Musée Ethnographique d'Anvers, Belgique (n° AE.864).

buttocks, and the lower limbs describe rectangles of square-like dimensions. The absence of tattoos and symbols of prestige, such as adzes, spears, or staves of the type carried by chieftains is another consistent aspect of southerm Hemba statuary.

These masterpieces were tucked away in the huts of the principal families as geneological references: ritual objects for veneration, or sacrifices with the janiform *kabeja.* This particular effigy probably belonged to the Samba, a matrilineal branch of the southern Hemba which still claims supremacy throughout the region. (It is also reminiscent of the long migrations which resulted in the settlement of the Hemba societies along a southeast-northwest axis from Shaba to Maniema, near the Kusu and Boyo to the immediate north, and the Kalanga and Luba to the south.)

F.N.

Note

1 The small Hemba ancestral statue at the Musée Royal de l'Afrique Centrale at Tervuren (no. 72.1.1) and the one owned by the Musée Ethnographique d'Anvers in Belgium.

24

Figurine féminine, bouchon de calebasse Hemba, Zaïre
Bois à patine noire et brillante
Hauteur: 20,3 cm
BARBARA ET MURRAY FRUM

Female Figure, Gourd Stopper Hemba, Zaïre
Wood with shiny black patina
Height: 20.3 cm
BARBARA AND MURRAY FRUM

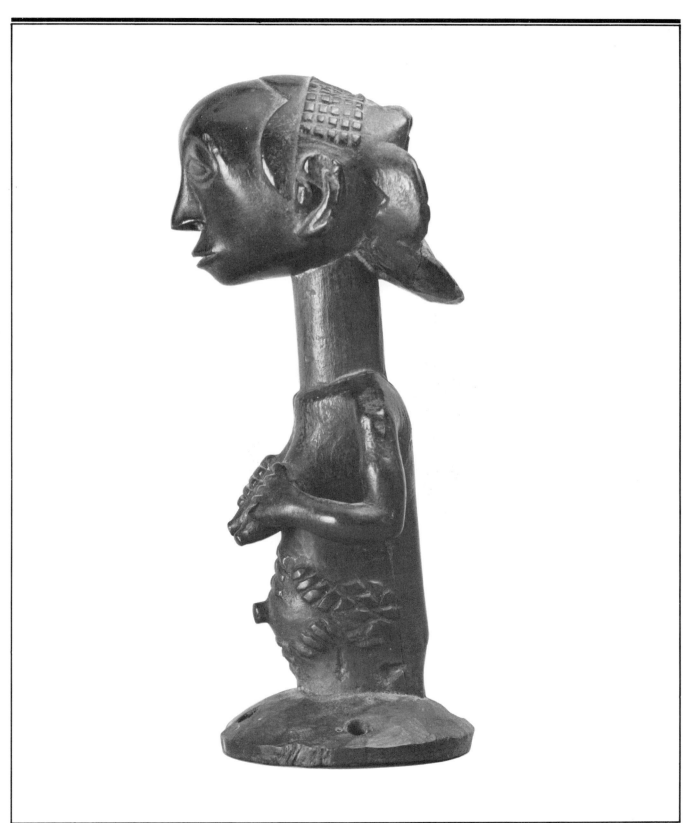

Figurine féminine, bouchon de calebasse Hemba, Zaïre
Bois à patine noire et brillante
Hauteur: 20,3 cm
BARBARA ET MURRAY FRUM

Female Figure, Gourd Stopper Hemba, Zaïre
Wood with shiny black patina
Height: 20.3 cm
BARBARA AND MURRAY FRUM

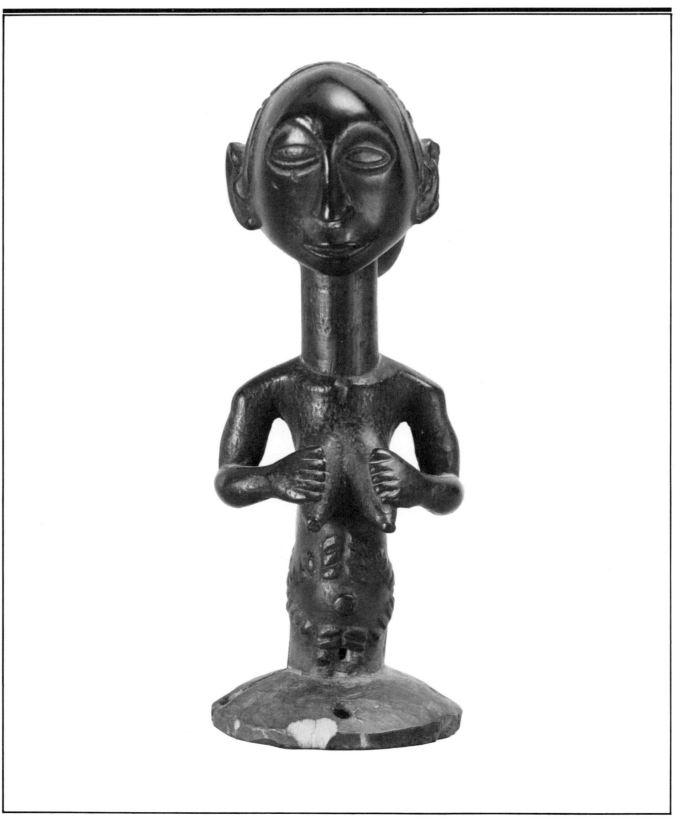

Chez les Hemba, le culte des ancêtres s'avère essentiel dans la symbolique religieuse et politique. Il s'est conservé dans les expressions plastiques les plus élaborées et dont la signification est la plus forte. Souvent, les autres manifestations d'un art multiforme – siège à caryatides, statuettes masculines, féminines ou janiformes *(kabeja)*, cannes de chef, hochets, voire masques de danse – proviennent des ateliers qui ont créé la statuaire d'ancêtre.

La statuette féminine hemba exposée participe ainsi aux chefs-d'œuvre des Hemba méridionaux. Notre connaissance de la grande statuaire hemba nous permet de la situer, de manière ponctuelle et synchronique, dans un style niembo classique; l'analyse morphologique et stylistique le confirme de manière indiscutable. Dans une histoire de l'art hemba, sur un plan diachronique, il s'agit d'une œuvre qui n'appartient plus à celles de l'époque des archétypes archaïsants, ni des premiers chefs-d'œuvre classiques. Elle appartient à la catégorie des meilleurs représentants de l'école qui y fait suite.

Cette figurine féminine servit de couronnement à une calebasse. Elle y était fixée par six attaches fibreuses qui reliaient le socle de la statuette au sommet de la calebasse. Taillée dans un bois mi-lourd, recouvert d'une patine noire brillante, elle fut recueillie dans la région de Kongolo, venant probablement de la zone de Mbulula.

Le visage est ovoïde, aux formes pleines et modelées. De grands yeux ouverts, aux paupières supérieures plus développées, s'inscrivent dans des orbites arrondies. Contrairement à la grande statuaire, les sourcils ne sont pas sculptés. Le nez allongé prolonge le plan frontal bombé et largement dégagé. La bouche est plus large aux lèvres parallèles et arrondies. De grandes oreilles à l'anthélix bien marqué encadrent un diadème frontal composé de petits rectangles juxtaposés. Celui-ci retient la chevelure dont la ligne frontale est rasée suivant un triple arc de cercle. À l'arrière, la coiffure se développe en quatre lobes qui s'amplifient au niveau de la nuque (voir profil); elle s'achève au plan dorsal par deux tresses horizontales décorées passant au-dessus de deux tresses verticales analogues. Le cou longiforme est cylindrique. Le plan des épaules oblique, épannelé, laisse deviner, sous le cou, les clavicules et le creux sous le sternum. Les bras musclés sont repliés à angle droit; les paumes des mains reposent sur des seins en forme de poire, délicatement courbés vers l'avant, aux extrémités arrondies comme l'ombilic qui est saillant (voir profil).

Le tronc est plutôt cylindrique, à peine plus enflé au niveau du bas ventre. Il est orné de tatouages losangés autour de la zone ombilicale et sur les flancs. Le dos est droit, les omoplates dégagées en forme de X, la colonne vertébrale taillée en réserve. Le corps repose sur une

In Hemba visual art the ancestral cult is an essential aspect of religious and political symbolism. It has been preserved in the most elaborate and most profoundly significant works of Hemba sculpture. Furthermore, other examples of this great diversity in artistic expression – stools with caryatids, masculine, feminine, or janiform *(kabeja)* statuettes, chieftains' staves, children's rattles, even dance masks – frequently originated in workshops where ancestral statuary has been created.

The feminine Hemba statuette can therefore belong to the masterpieces of the southern Hemba. Our knowledge of the Hemba statuary enables us to classify it with respect to a synchronic point of view as an example of the classical Niembo style; this is indisputably confirmed by an analysis of the statuette's style and form. A diachronic study of Hemba art reveals that the work cannot be considered representative of the period of archaic archetypes, nor of the early classical masterpieces. It is rather one of the best examples of the school which followed.

This feminine figurine was originally used as the top of a calabash, fixed by six strings of a fibrous material which connected the base of the statuette to the rim of the gourd. Sculpted in moderately dense wood with brilliant black patina, it was discovered in the Kongolo region and probably came from the area of Mbulula.

The face is ovoid, the features full and well modelled. The large eyes are open with the well-developed upper eyelids set in spherical sockets. In contrast to tradition, the eyebrows are not sculpted. The elongated nose is an extension of the curved, wide uncovered forehead. The mouth is wide, the lips rounded and parallel. The large ears with their well-defined antihelixes frame a frontal diadem composed of small, juxtaposed rectangles. The diadem holds back the mass of hair which is shaved at the frontal hairline in the form of three arcs of a circle. At the back of the head the coiffure is sculpted into four curved lobes which increase in width towards the nape of the neck (see profile); the headdress extends along the dorsal plane in the form of two ornamented braids lying horizontally across two similar vertical braids. The neck is long and cylindrical. The oblique, rough-hewn plane of the shoulders suggests the presence of clavicles and the hollow under the sternum. The muscular arms are bent at right angles; the palms of the hands rest on pear-shaped breasts delicately curved towards the front and rounded at the tips like the protruding umbilicus (see profile).

plate-forme conique qui était fixée, nous l'avons dit, sur le sommet d'une calebasse.

Ces traits stylistiques, dans la statuaire des Hemba méridionaux, se rapprochent non seulement du style niembo classique, mais également du style yambula[1].

Un siège kiloshi offre plusieurs analogies avec la statuette féminine exposée, bien qu'elle soit fondamentalement différente dans sa réalisation[2].

La fonction rituelle de cet objet n'a pas encore été étudiée systématiquement. On sait cependant que les statuettes féminines sont creusées de haut en bas, permettant le passage d'une série d'ingrédients qui sont recueillis dans le calebasse. Elles servaient surtout aux féticheurs de la secte des Bagobo, renommés dans la plupart des sociétés hemba. À notre connaissance, le nombre de ces figurines est plus restreint que celui de la statuaire d'ancêtres. Celles-ci sont toujours taillées avec grand soin et vénérées avec respect. Citons l'exemplaire bien connu de l'Institut des Musées nationaux du Zaïre, appartenant au clan mbele, du village Kundu-Kibambi chez les Niembo[3], et la remarquable figurine en ivoire trouvée non loin de Samba en territoire kusu[4].

F. N.

Notes

1 François Neyt: *La grande statuaire hemba du Zaïre*, Collection de l'Institut Supérieur d'Archéologie et d'Histoire de l'Art, Université de Louvain, Louvain, 1978.
2 François Neyt et L. de Strycker: *Approche des arts hemba* «Arts d'Afrique Noire», Villiers-le-Bel (France), suppl. t. II, 1974.
3 *Ibid.*, p. 50, pl. 48; Joseph Cornet: *L'Art du Zaïre. Cent chefs-d'œuvre de la Collection Nationale* (catalogue d'exposition bilingue), Institut Africain-Américain, New York, 1975, p. 120, pl. 88.
4 F. Neyt et L. de Strycker: *op. cit.*, p. 54, pl. 56–57; *Sculptures africaines; nouveau regard sur un héritage. Cent chefs-d'œuvre du Musée Ethnographique d'Anvers et de collections particulières*, Philippe Guimiot édit., Marcel Peeters Centrum, Anvers, 1975, p. 48, pl. 79.

The torso is rather cylindrical, becoming only slightly fuller in the region of the abdomen. It is decorated with lozenge-shaped tattoos around the umbilicus and on the sides. The back is straight, the shoulder blades suggesting the form of an X, and the spinal column is slightly hollowed out. The body rests on a conical platform which was attached, as was previously mentioned, to the top of a calabash.

The stylistic features of southern Hemba sculpture are reminiscent of both classical Niembo and Yambula.[1] There exixts a *kiloshi* stool[2] which is in many respects similar to the feminine statuette shown here although the approach taken in the sculpting of the statuette was fundamentally different.

The function of the figurine as a ritual object has not yet been systematically studied. It is nevertheless known that these feminine statuettes were hollowed from top to bottom. This procedure made it possible to introduce different ingredients which were then collected in the calabash. The statuettes were used primarily by the priests, or specialists in the supernatural and magic, of the *Bagobo* sect, renowned throughout most Hemba societies. Insofar as can be ascertained, there are fewer figurines of this type in southern Hemba statuary than in ancestral statuary. Examples of the latter type are always carved with great care and highly venerated. Consider the well-known specimen of the Institut des Musées nationaux du Zaïre, belonging to the Mbele clan of the Niembo from the village of Kundu-Kibambi[3] and the remarkable ivory figurine found not far from Samba in Kusu territory.[4]

F.N.

Notes

1 See François Neyt, *La grande statuaire hemba du Zaïre, collection de l'Institut supérieur d'Archéologie et d'Histoire de l'Art* (Louvain: University of Louvain, 1978).
2 François Neyt and Louis de Stryckler, *Approche des arts hemba*, suppl. vol. 11 (Villiers-le-Bel, France, 1974), p. 48 and pl. 43, 'Arts d'Afrique noire'.
3 *Ibid.*, p. 50, pl. 48; also, Joseph Cornet, *Art du Zaïre, cent chefs-d'oeuvre de la collection nationale* (bilingual exhibition catalogue) (New York; Africain-American Institute 1975), p. 120, pl. 88).
4 François Neyt and Louis de Stryckler, *op. cit.*, p. 54, pl. 56–57; also, *Sculptures africaines; nouveau regard sur un héritage. Cent chefs-d'oeuvres du Musée Ethnographique d'Anvers et de collections particulières*, ed. Philippe Guimiot (Antwerp: Peeters Centrum, 1975), p. 48, pl. 79.

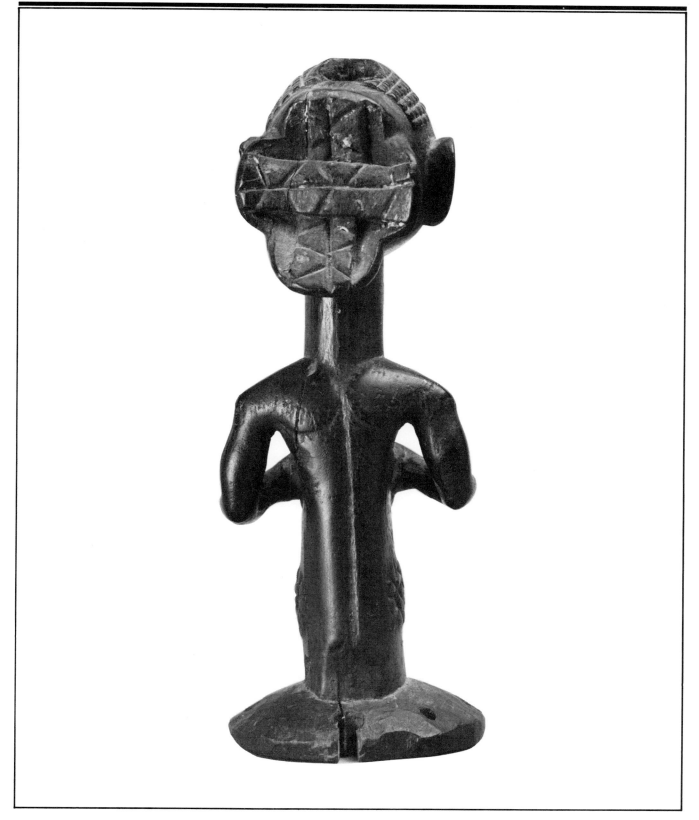

Effigie de chef Hemba, Zaïre
Bois noirci
Hauteur: 69,2 cm
BARBARA ET MURRAY FRUM

Effigy of Chieftain Hemba, Zaïre
Blackened wood
Height: 69.2 cm
BARBARA AND MURRAY FRUM

174

Effigie de chef Hemba, Zaïre
Bois noirci
Hauteur: 69,2 cm
BARBARA ET MURRAY FRUM

Effigy of Chieftain Hemba, Zaïre
Blackened wood
Height: 69.2 cm
BARBARA AND MURRAY FRUM

L'effigie d'ancêtre portant l'herminette sur l'épaule appartient à la plastique de l'est du Zaïre, au nord de la Luika. Des styles nombreux et multiformes se sont développés dans cette région: style des Kusu, à l'Ouest, styles des Hemba septentrionaux aux environs de Kibangula, styles des Hombo plus à l'est ainsi que les styles des Bangubangu et Boyo.

L'ancêtre masculin debout est taillé dans un bois lourd, brun foncé, d'une patine sombre, d'un noir brillant. Le visage plutôt ovoïde de face, aux volumes peu modelés, offre des plans découpés de profil, particulièrement des oreilles à la pointe du menton. Plusieurs éléments essentiels accrochent l'attention: la ligne des cheveux découpée en forme de W, les yeux ouverts en amande largement étirés dans des orbites creusées, un nez épaté, une bouche prognathe en forme de huit couché et surtout une barbe triangulaire, allongée, décorée de rainures parallèles.

La coiffure développe quatre lobes en forme de parallélipipède se terminant au plan dorsal par deux tresses horizontales – composées chacune de deux rangées de petits losanges – passant au-dessus de deux tresses verticales similaires. Ce type de coiffure se rencontre dans la région mambwe et hombo; il relève incontestablement d'un archétype niembo.

Le corps est massif, plutôt cylindrique, au ventre bulbeux; les flancs sous les bras sont découpés suivant un plan courbe nettement épannelé. Les épaules sont droites, carrées de face, très arrondies à l'arrière, prolongées par des omoplates en arc de cercle. Sur le haut des bras se distinguent deux bracelets à triple rangée de losanges; une lamelle de métal est clouée sur le bras droit. Un anneau entoure le poignet droit; la main serre le manche d'un couteau dont la lame curviligne a disparu. La main gauche tient le manche d'une herminette à douille, au manche coudé (comme on en trouve au nord de la Luika, à l'Ouest comme à l'Est) dont l'extrémité repose à plat sur l'épaule gauche.

Les membres inférieurs, légèrement fléchis, s'achèvent par des pieds grossièrement sculptés en forme de raquette; le socle de base et le pied gauche manquent.

Avant de déterminer l'appartenance stylistique de cette pièce, signalons l'importance que le sculpteur a voulu accorder aux emblèmes de prestige. Les archives de la région, les descriptions laissées par les premiers explorateurs, les photographies, les dessins et la sculpture sont unanimes pour confirmer l'utilisation de ces emblèmes. Outre le port d'anneaux aux bras ou au poignet, les petits suzerains du Maniéma liaient aussi à leurs bras de petites peaux de civettes (*mukela*) ou encore les fixaient à leurs ceintures. Deux effigies d'ancêtres hemba, l'une d'origine

This effigy of an ancestor bearing an adze on his shoulder is part of the sculpture of eastern Zaïre, north of the Luika. Many and varied styles have developed in this region: the Kusu style in the west, the styles of the northern Hemba around Kibangula, the Hombo styles more to the east, and the Bangubangu and Boyo styles.

This standing figure of a male ancestor is carved in heavy, dark brown wood with a shiny black patina. The somewhat ovoid face has modestly shaped volumes and a many-planed profile, especially from the ears to the tip of the chin. There are a number of key elements that attract attention: the W-shaped hairline, the almond-shaped, wide-open, deep-set eyes, the flat nose, the protruding mouth in the form of a horizontal figure eight, and above all the long, triangular beard decorated with parallel grooves.

The hair forms four parallelepipedal lobes with two horizontal braids at the back – each having two rows of small lozenges – passing over two similar vertical tresses. This type of hairstyle is found in the Mambwe and Hombo regions and is undoubtedly based on a Niembo archetype.

The body is massive and rather cylindrical, with a bulbous stomach. The sides under the arms, are distinctly hewn, forming a curved plane; the shoulders are straight and square from the front, but very rounded at the back and extended by the shoulder blades to form an arc. Two rows of bracelets are carved on the upper arms, each consisting of a triple row of lozenges; a metal plate is nailed onto the right arm. The right wrist has a ring around it, and the hand holds a knife handle with its curved blade missing. In the left hand is the handle of an adze of the bent-handle type (as is found north of the Luika, both in the west and east) with the end resting on the left shoulder.

At the end of the slightly bent legs are snowshoe-shaped feet, roughly carved. The base and left foot are missing.

Before identifying the stylistic category to which this piece belongs, we should point out the importance accorded by the sculptor to emblems of prestige. The archives of the region, the descriptions left by the first explorers, the photographs, drawings, and sculpture all confirm the fact that these emblems were used. In addition to wearing rings around their arms or wrists, the minor suzerains of Maniema also used to tie small civet (*muleka*) skins to their arms or attach them to their belt. Two Hemba ancestor effigies, one

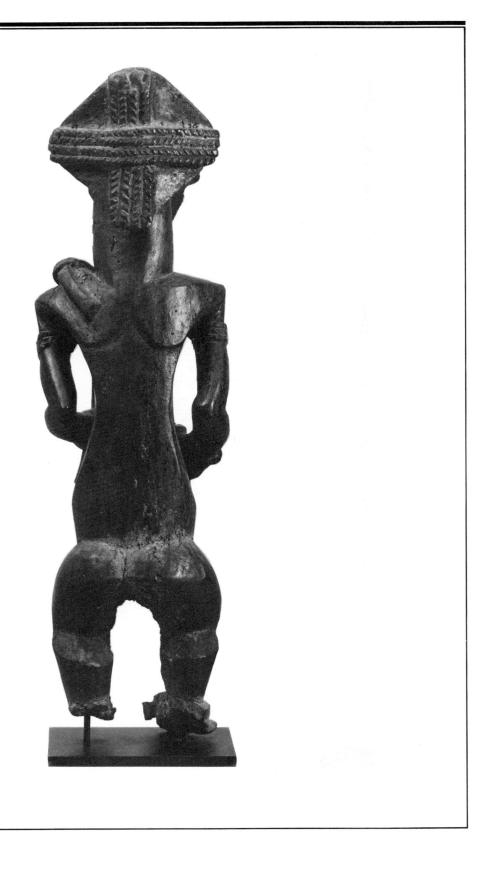

kahela[1], et celle que nous étudions portent sur l'épaule gauche l'herminette de prestige (*mutobo*). Les *Mwanana* des sociétés hemba utilisent plus couramment la longue canne (*langa*); celle-ci est encore d'usage de nos jours. Le grand couteau de parade, à lame courbe, porte le nom d'*ulembo* ou encore de *kahilu*; il se rencontre dans plusieurs cas[2].

Ces apparats de prestige, avec le grand pagne et la ceinture, complétaient les atours de chefs coutumiers (coiffures somptueuses, colliers, barbe) et manifestaient leur autorité politique. Leur usage, comme celui des tatouages, se rencontre surtout dans les styles du nord de la Luika, mais aussi chez les Niembo de la Luika.

La pièce étudiée provient vraisemblablement de la famille du chef Simuko, en terre mambwe. Nous connaissons deux autres sculptures qui peuvent être rapprochées de ce guerrier[3]. Celles-ci ont été recueillies dans la région de Kabambare et relèvent d'une stylistique hombo ou bangubangu. Nous pouvons donc, à coup sûr, y rattacher ce beau guerrier à l'herminette, sorte d'Agamemnon africain. Il suffit de rappeler les liens étroits qui unissaient les Mambwe aux Hombo, tous deux riverains de la Luika. La coiffure cruciforme reste un emprunt méridional, mais la technique de taille du tronc, l'agencement des volumes et l'allure générale de l'effigie ne laissent planer aucun doute: l'effigie appartient bien au style des Hemba orientaux, au nord de la Luika, en pays hombo et bangubangu.

F. N.

Notes

1 François Neyt: *La grande statuaire hemba du Zaïre*, Collection de l'Institut Supérieur d'Archéologie et d'Histoire de l'Art, Université de Louvain, Louvain, 1978, chap. V.
2 *Ibid.*, chap. III et V, cat. VIII, 6.
3 *Ibid.*, chap. III, cat. VIII, 4; XII, 14.

of Kahela[1] origin and the other one we are studying, carry the prestige adze (*mutobo*) on their left shoulder. The *Mwanana* of the Hemba societies more often used the long cane (*langa*), and this is still used today. The large parade knife with the curved blade is called a *ulembo* or *kahilu* and is often encountered.[2]

The accoutrements of prestige, with the large loincloth and belt, completed – along with the sumptuous hairstyles, necklaces and beards – the finery usually worn by the chiefs to designate their political authority. Like tattoos, they are found mainly among the styles of northern Luika and also among the Niembos of the Luika.

The piece we are studying probably belongs to the family of chief Simuko in Mambwe territory. We know of two other carvings comparable to that of this warrior.[3] These were found in the Kabambare region and are derived from a Hombo or Bangubangu style. This handsome, adze-bearing warrior, a sort of African Agamemnon, can therefore definitely be associated with these other carvings. One need only point to the close links between the Mambwe and the Hombo, both of whom live beside the Luika. The cross-shaped hairstyle was borrowed from the south, but the technique employed to shape the trunk, the arrangement of volumes and the general appearance of the effigy leave no room for doubt: it is definitely fashioned in the style of the eastern Hembas, who are north of the Luika in Hombo and Bangubangu country.

F.N.

Notes

1 See François Neyt *La grande statuaire hemba du Zaïre, collection de l'Institut supérieur d'Archéologie et d'Histoire de l'Art* (Louvain: University of Louvain, 1978, chapter V).
2 *Ibid.*, Chapters III and V, and Cat. VIII, 6.
3 *Ibid.*, Chapter III, Cat. VIII, 4; XII, 14.

Fig. 43
Selon une tradition partagée par les chefs Hemba voisins, Lusuna,
chef des Basonge, porte l'herminette sur son épaule. Il est
photographié ici à l'occasion de son investiture. Photo de Jules
Wynants, prise en 1932.

According to a tradition shared by neighbouring Hemba chiefs,
Lusuna, Chief of the Basonge, carries the adze on his shoulder. He is
seen here on the occasion of his investiture.
Photo: Jules Wynants (taken in 1932)

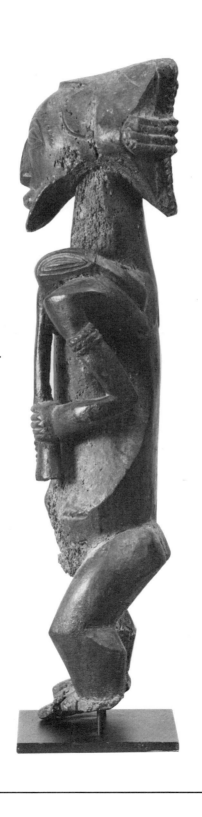

Bibliographie choisie

Selective Bibliography

Ouvrages généraux sur les arts plastiques de l'Afrique au sud du Sahara

African Art and Leadership, Douglas Frazer et Herbert M. Cole édit., The University of Wisconsin Press, Madison, Milwaukee et Londres, 1972.

African Art as Philosophy, Douglas Frazer édit., Interbook, New York, 1974.

Allison (Philip): *African Stone Sculpture,* Lund Humphries, Londres, 1968.

Bascom (William): *African Art in Cultural Perspective: An Introduction,* W. W. Norton and Co., New York, 1976.

Beier (Ulli): *Contemporary Art in Africa,* Pall Mall Press, Londres, 1968.

Bravmann (René): *Open Frontiers: The Mobility of Art in Black Africa,* University of Washington Press, Seattle et Londres, 1973.

Delange (Jacqueline): *Art et Peuples de l'Afrique Noire. Introduction à une analyse des créations plastiques,* Éditions Gallimard, Bibliothèque des Sciences Humaines, Paris, 1967.

Griaule (Marcel): *Arts de l'Afrique Noire,* Éditions du Chêne, Paris, 1947.

Himmelheber (Hans): *Negerkunst und Negerkünstler,* Klinkhardt und Biermann, Braunschweig, 1960.

Laude (Jean): *Les Arts de l'Afrique noire,* «Livre de Poche», Librairie Générale Française, Paris, 1966.

Leiris (Michel) et Delange (Jacqueline): *Afrique noire: La création plastique,* «L'Univers des Formes», Éditions Gallimard, Paris, 1967.

Mount (Ward Marshall): *African Art: The Years Since 1920,* avant-propos de Paul S. Wingert, Indiana University Press, Bloomington et Londres, 1973.

Thompson (Robert Farris): *African Art in Motion. Icon and Art in the collection of Katherine Coryton White* (catalogue d'exposition) University of California Press, Berkeley et Los Angeles, 1974.

Traditionnal Artist in African Societies, Warren L. d'Azevedo édit., Indiana University Press, Bloomington et Londres, 1973.

Trowell (Margaret): *African Design,* Frederick A. Praeger, New York (édition révisée), 1970.

Wahlman (Maude): *Contemporary African Arts* (catalogue d'exposition), Field Museum of Natural History, Chicago, 1974.

Walker (Roslyn A.): *African Women/African Art,* Institut Africain-Américain, New York, New York, 1976.

Willett (Frank): *African Art–An Introduction,* Thames and Hudson, Londres, 1971.

Textes choisis sur les différents types de sculptures exposées

Bambara, Mali (masques)

Goldwater (Robert J.): *Bambara Sculpture from the Western Sudan,* (catalogue d'exposition), The Museum of Primitive Art, New York, 1960, p. 24–32.

Imperato (Pascal J.): *Masks and Masquerades of the Bambara,* dans *Manding Art and Civilisation* (catalogue d'exposition), Studio International, Londres, 1972, p. 8–41.

Zahan (Dominique): *Sociétés d'initiation bambara: Le n'domo, le korè,* Mouton and Co., Paris-La Haye, 1960.

General works on the visual arts of sub-Saharan Africa.

Fraser, Douglas, and Herbert M. Cole eds. *African Art and Leadership.* Madison, Milwaukee, and London: The University of Wisconsin Press, 1972.

Fraser, Douglas ed. *African Art as Philosophy.* New York: Interbook, 1974.

Allison, Philip. *African Stone Sculpture.* London: Lund Humphries, 1968.

D'Azevedo, Warren L. ed. *Traditional Artist in African Societies.* Bloomington and London : Indiana University Press, 1973.

Bascom, William. *African Art in Cultural Perspective: An Introduction.* New York: W.W. Norton and Co., 1976.

Beier, Ulli. *Contemporary Art in Africa.* London: Pall Mall Press, 1968.

Bravmann, René. *Open Frontiers: The Mobility of Art in Black Africa.* Seattle and London: University of Washington Press, 1973.

Delange, Jacqueline. *The Art and Peoples of Black Africa.* New York: Dutton & Co., 1974. Paris: Éditions Gallimard, Bibliothèque des Sciences Humaines, 1967.

Griaule, Marcel. *Arts de l'Afrique Noire.* Paris: Éditions du Chêne, 1947.

Himmelheber, Hans. *Negerkunst und Negerkünstler.* Braunschweig: Klinkhardt und Biermann, 1960.

Laude, Jean. *Les Arts de l'Afrique noire.* Paris: Librairie Générale Française, 'Livre de Poche,' 1966.

Leiris, Michel and Jacqueline Delange. *Afrique noire: La création plastique.* Paris: l'Univers des Formes, Éditions Gallimard, 1967.

Mount, Ward Marshall. *African Art: The Years Since 1920.* Introduction by Paul S. Wingert. Bloomington and London: Indiana University Press, 1973.

Thompson, Robert Farris. *African Art in Motion. Icon and Art in the Collection of Katherine Coryton White* (exhibition catalogue). Berkeley and Los Angeles: University of California Press, 1974.

Trowell, Margaret. *African Design.* Revised. New York: Frederick A. Praeger, 1970.

Wahlman, Maude. *Contemporary African Arts* (exhibition catalogue). Chicago: Field Museum of Natural History, 1974.

Walker, Roslyn A. *African Women/African Art.* New York: African-American Institute, 1976.

Willet, Frank. *African Art: An Introduction* (London: Thomas and Hudson , 1976.

Selected texts on the different types of sculpture in the exhibition.

Bambara, Mali (Masks)

Goldwater, Robert J. *Bambara Sculpture from the Western Sudan* (exhibition catalogue). New York: The Museum of Primitive Art, 1960, 24– 32.

Bozo, Mali (masques)
Dieterlen (Germaine) et Cissé (Youssouf): *Les Masques Bambara. Marka et Bozo de la région de Ségou, Mali* (ouvrage à paraître).

Chamba, Nigeria (masques)
Fagg (William): *Afrique cent tribus – cent chefs-d'œuvre* (catalogue d'exposition), Musée des Arts Décoratifs, Palais du Louvre, Pavillon de Marsan, Paris, 1964, p. 25, pl. 40.
_____: *African Sculpture* (catalogue d'exposition), National Gallery of Art, International Exhibitions Foundation, Washington, 1970, p. 129.
Stevens Jr. (P.): À propos: *The Danubi Ancestral Shrine*, dans *African Arts*, vol. X, n° 2 (janvier 1977), p. 90.

Yoruba, Nigeria (masques «gelede»)
Beier (Ulli): *Gelede masks*, dans *Odu*, n° 6 (1958), p. 5-23.
Drewal (Henry John): *Gelede Masquerade: Imagery and Motif*, dans *African Arts*, vol. VII, n° 4 (été 1974), p. 8-19, 62-63.
Drewal (Henry John) et Thompson (Margaret): *Gelede Dance of the Western Yoruba*, dans *African Arts*, vol. VIII, n° 3 (hiver 1975), p. 36-45.
Fagg (William): *De l'art des Yoruba*, dans *L'Art Nègre*, «Présence Africaine», n°s 10-11, Aux Éditions du Seuil, Paris, 1951, p. 123-127.
Kerchache (Jacques): *Masques Yoruba. Afrique* (catalogue d'exposition), Galerie Jacques Kerchache, Paris, 1973.
Thompson (Robert Farris): *Black Gods and Kings* (catalogue d'exposition), Museum and Laboratories of Ethnic Arts and Technology, Université de Californie, Los Angeles, chap. 14/1-7, 22 fig.
Cross River, Nigeria (masques recouverts de peau)
Brain (Robert) et Pollock (Adam): *Bangwa Funerary Sculpture*, Duckworth, Londres, 1971, p. 24 (pl. 10), 25, 31 (pl. 15), 54, 55.
Nicklin (Keith): *Nigerian Skin Covered Masks*, dans *African Arts*, vol. VII, n° 3 (printemps 1974), p. 8-15, 67-68.
Thompson (Robert Farris): *African Art in Motion* (catalogue d'exposition), University of California Press, Berkeley et Los Angeles, 1974, p. 173-188.

Pende, Zaïre (masques de la région du Kasaï)
Cornet (Joseph): *L'Art du Zaïre. Cent chefs-d'œuvre de la Collection Nationale* (catalogue d'exposition bilingue), Institut Africain-Américain, New York, 1975, p. 67-71.
Fagg (William): *African Tribal Images. The Katherine White Reswick Collection* (catalogue d'exposition), The Cleveland Museum of Art, University Circle, Cleveland, 1968, n° 235.
De Sousbergue (Le père Léon): *L'Art Pende*, Académie Royale de Belgique, Bruxelles, 1958.

Lwalwa, Zaïre (masques)
Friedman (Martin), Maesen (Albert) et Stillman (Clark): *Art of the Congo* (catalogue d'exposition), Walker Art Center, Minneapolis, 1967, p. 45, n° 19.

Imperato, Pascal J. *Masks and Masquerades of the Bambara in Manding Art and Civilisation* (exhibition catalogue). London: Studio International, 1972 (pp. 8-41).
Zahan, Dominique. *Sociétés d'initiation Bambara: Le n'domo, le koré.* Paris, The Hague: Mouton and Co., 1960.

Bozo, Mali (Masks)
Dieterlen, Germaine, and Youssouf Cissé. *Les Masques Bambara. Marka et Bozo de la région de Ségou, Mali* (publication forthcoming).

Chamba, Nigeria (Masks)
Fagg, William. *Afrique cent tribus – cent chefs-d'oeuvre* (exhibition catalogue). Paris: Musée des Arts Décoratifs, 1964 (p. 25, pl. 40). With English text.
_____. *African Sculpture* (exhibition catalogue). Washington: National Gallery of Art, International Exhibitions Foundation, 1970 (p. 129).
Stevens Jr., P. 'A propos: The Danubi Ancestral Shrine,' *African Arts*, vol. X, no. 2 (January 1977), p. 90.

Yoruba, Nigeria (Gelede Masks)
Beier, Ulli. 'Gelede Masks', *Odu*, no. 6 (1958), pp. 5-23.
Drewal, Henry John. 'Gelede Masquerade: Imagery and Motif,' *African Arts*, vol. VII, no. 4 (summer 1974), pp. 8-19, 62-63.
Drewal, Henry John, and Margaret Thompson. 'Gelede Dance of the Western Yoruba,' *African Arts*, vol. VIII, no. 3 (winter 1975), pp. 36-45.
Fagg, William. 'De l'art des Yoruba,' *L'Art Nègre*. 'Présence Africaine,' nos 10-11. Paris: Aux Éditions du Seuil, 1951 (pp. 123-127).
Kerchache, Jacques. *Masques Yoruba: Afrique* (exhibition catalogue). Paris: Galerie Jacques Kerchache, 1973.
Thompson, Robert Farris. *Black Gods and Kings.* Los Angeles: Museum and Laboratories of Ethnic Arts and Technology, University of California, 1971 (chap. 14/1-7, 22 figs).

Cross River, Nigeria (Skin-covered Masks)
Brain, Robert, and Adam Pollock. *Bangwa Funerary Sculpture.* London: Duckworth, 1971 (p. 24 [p. 10], 25, 31 [pl. 15], 54, 55).
Nicklin, Keith. 'Nigerian Skin Covered Masks,' *African Arts*, vol. VII, no. 3 (spring 1974), pp. 8-15, 67-68.
Thompson, Robert Farris. *African Art in Motion* (exhibition catalogue). Berkeley and Los Angeles: University of California, 1974 (pp. 173-188).

Pende, Zaïre (Masks from the Kasaï region)
Cornet, Joseph. *Art from Zaïre: A Hundred Master works from the National Collection* (exhibition catalogue). New York: The African-American Institute, 1975 (pp. 67-71).

Fagg (William): *Afrique cent tribus – cent chefs-d'œuvre* (catalogue d'exposition), Musée des Arts Décoratifs, Palais du Louvre, Pavillon de Marsan, Paris, 1964, p. 58, pl. 72.

———: *African Sculpture* (catalogue d'exposition), National Gallery of Art, International Exhibitions Foundation, Washington, 1969, p. 143.

Bidiogo, Guinée-Bissau (statuaire)
Bernatzik (Hugo Adolf): *In Reich der Bidyogos…*, Kommissionsverlag Osterreichische Verlagsanstlalt, Innsbruck, 1944.
Gallois Duquette (Danielle): *Informations sur les arts plastiques des Bidyogo*, dans *Arts d'Afrique Noire*, n° 18 (été 1976), p. 26–43.
Gordts (André): *La statuaire traditionnelle bijago*, dans *Arts d'Afrique Noire*, n° 18 (été 1976), p. 6–21.

Dogon, Mali (statuaire)
Laude (Jean): *La statuaire en pays dogon*, dans *Revue d'Esthétique*, vol. 17, n^os 1–2, 1964, p. 46–68.

———: *African Art of the Dogon, the Myths of the Cliff Dwellers* (catalogue d'exposition), The Brooklyn Museum en collaboration avec la Viking Press, New York, 1973.

Mumuye, Nigeria (statuaire)
Fry (Philip): *Essai sur la statuaire mumuye*, dans *Objets et Mondes – La Revue du Musée de l'Homme*, vol. x, fasc. 1 (printemps 1970), p. 3–28.
Sieber (Roy): *Interaction: the art styles of the Benue River Valley and East Nigeria*, Department of Creative Arts, Purdue University, Indiana, 1974, non paginé, cat. n^os 18–23, 48.
Stevens Jr. (P.): *The Danubi Ancestral Shrine* dans *African Arts*, vol. x, n° 1 (octobre 1976), p. 30–37.

Yoruba, Nigeria (piliers)
Bascom (William): *Tradition and Creativity in Tribal Art*, Daniel Biebuyck édit., University of California Press, Berkeley et Los Angeles, 1969, p. 98–119, pl. 21–23.
Fagg (William): *De l'art des Yoruba*, dans *L'Art Nègre*, « Présence Africaine», n^os 10–11, Aux Éditions du Seuil, Paris, 1951, pl. 43, 3 fig.

———: *African Tribal Images*, The Cleveland Museum of Art, University Circle, Cleveland, 1968, n^os 124–125, 5 fig.
Fagg (William) et Plass (Margaret): *African sculpture: an anthology*, Studio Vista, E. P. Dutton and Co., Londres et New York, 1964, p. 90–93.

Yoruba, Nigeria (mortier-piédestaux)
Beier (Ulli): *Shango Shrine of the Timi of Ede*, dans *Black Orpheus*, n° 4 (1958), p. 30–35.
Thompson (Robert Farris): *Black Gods and Kings*, Museum and Laboratories of Ethnic Arts and Technology, Université de Californie, Los Angeles, 1971, chap. 12/1–6, 3 fig.

Fagg, William. *African Tribal Images: The Katherine Reswick Collection* (exhibition catalogue). Cleveland: The Cleveland Museum of Art, 1968 (cat. no. 235).
De Sousbergue, Père Léon. *L'Art Pende*. Brussels: Académie Royale de Belgique, 1958.

Lwalwa, Zaïre (Masks)
Friedman, Martin, Albert Maesen, and Clark Stillman. *Art of the Congo* (exhibition catalogue). Minneapolis: Walker Art Center, 1967 (p. 45, cat. no. 19).
Fagg, William. *Afrique cent tribus – cent chefs-d'oeuvre* (exhibition catalogue). Paris: Musée des Arts Décoratifs, 1964 (pp. 58, pl. 72). With English text.

———. *African Sculpture* (exhibition catalogue). Washington: National Gallery of Art, International Exhibitions Foundation, 1969, (p. 143).

Bidiogo, Guinée-Bissau (Statuary)
Bernatzik, Hugo Adolf. *In Reich der Bidyogos.* Innsbruck: Kommissionsverlag Osterreichische Verlagsanstlalt, 1944.
Gallois Duquette, Danielle. 'Informations sur les arts plastiques des Bidyogo,' *Arts d'Afrique Noire*, no. 18, (summer 1976), pp. 26–43.
Gordts, André. 'La statuaire traditionnelle bijago,' *Arts d'Afrique Noire*, no. 18 (summer 1976), pp. 6–21.

Dogon, Mali (Statuary)
Laude, Jean. 'La statuaire en pays dogon,' *Revue d'Esthétique*, vol. 17, nos 1–2 (1964), pp. 46–48.
———. *African Art of the Dogon, the Myths of the Cliff Dwellers* (exhibition catalogue). New York: The Brooklyn Museum in collaboration with Viking Press, 1973.

Mumuye, Nigeria (Statuary)
Fry, Philip. 'Essai sur la statuaire mumuye,' *Objets et Mondes – La Revue du Musée de l'Homme*, vol. X, no. 1 (spring 1970), pp. 3–28.
Sieber, Roy. *Interaction: The Art Styles of the Benue River Valley and East Nigeria* (exhibition catalogue). West Lafayette: Department of Creative Arts, Purdue, 1974, cat. nos 18–23, 48.
Stevens Jr., P. 'The National Danubi Ancestral Shrine.' *African Arts*, vol. X, no. 1 (October 1976), pp. 30–37.

Yoruba, Nigeria (Door Posts)
Bascom, William. *Tradition and Creativity in Tribal Art.* Edited by Daniel Biebuyck. Berkeley and Los Angeles: University of California Press, 1969 (pp. 98–119, pls. 21–23).
Fagg, William. 'De l'art des Yoruba,' *L'Art Nègre.* 'Présence Africaine,' no. 10 – 11. Paris: Aux Éditions du Seuil, 1951 (pl. 43, 3 figs).
———. *African Tribal Images.* Cleveland: The Cleveland Museum of Art, 1968 (nos 124–125, 5 figs).

Bamiléké, Cameroun (architecture et statuaire)
Lecoq (Raymond): *Les Bamiléké: Une civilisation africaine*, «Présence Africaine», Aux Éditions africaines, Paris, 1953.
Harter (Pierre): *Les Arts du Cameroun* (ouvrage à paraître).

Fang, Gabon (statuaire)
Gebauer (Paul): *Architecture of Cameroon*, dans *African Arts*, vol. V, n° 1 (automne 1971), p. 41–49.
Fernandez (James W.): *Principles of Opposition and Vitality in Fang Aesthetics*, dans *Art and Aesthetics in Primitive Societies*, Carol F. Jopling édit., E. P. Dutton and Co., New York, 1971, p. 356–376 (réimpression du *Journal of Aesthetics and Art Criticism*, vol. XXV, n° 1 [1966], p. 53–64).
_____: *The Exposition and Imposition of Order: Artistic Expression in Fang Culture*, *The Traditional Artist in African Societies*, Warren L. d'Azevedo édit., Indiana University Press, Bloomington et Londres, 1973, p. 194–220.
Perrois (Louis): *La statuaire fan: Gabon*, Mémoire de l'Office de la recherche scientifique et technique outre-mer (O.R.S.T.O.M.), Paris, n° 59, 1972.

Kota-Mahongwe, Gabon (figures de reliquaire)
Perrois (Louis): *Le «Bwété» des Kota-Mahongwe du Gabon: note sur les figures funéraires des populations du bassin de l'Ivindo*, Centre de Libreville, O.R.S.T.O.M., Paris, 1969, publication multigraphiée revue et augmentée.
_____: *L'Art Kota-Mahongwe*, dans *Arts d'Afrique Noire*, n° 20 (hiver 1976), p. 15–36 (reprise de la publication précédente).
_____: *Notes sur les figures Bwete*, dans *African Arts*, vol. II, n° 4 (été 1969), p. 65–66 (réponse à Siroto [Leon]:
The Face of the Bwiti, dans *African Arts*, vol. I, n° 3 [printemps 1968], p. 22–67).
Roy (Claude): *Le M'boueti des Mahongoué* (catalogue d'exposition), Galerie Jacques Kerchache, Paris, 1967.
Siroto (Leon): *The Face of the Bwiti*, dans *African Arts*, vol. I, n° 3 (printemps 1968), p. 22–67.
_____: *Notes sur les figures Bwete. Réponse de l'auteur*, dans *African Arts*, vol. II, n° 4 (été 1969), p. 66–67.

Kota-Obamba, Gabon (figures de reliquaire)
Andersson (Efraim): *Contribution à l'ethnographie des Kuta. I*, Almqvist & Wiksells boktryckeri ab., Uppsala, 1953.
Chaffin (Alain): *Art Kota*, dans *Arts d'Afrique Noire*, n° 5 (printemps 1973), p. 12–42.
Perrois (Louis): *L'Art des peuples du bassin de l'Ogooué* (ouvrage à paraître).

Yombe, Bas-Zaïre (statuaire de la mère à l'enfant)
Lehuard (Raoul): *Les Phemba du Mayombe*, «Collection Arts d'Afrique Noire», Arnouville (France), 1977.
Maesen (Albert): *Umbangu. Arts du Congo au Musée Royal de l'Afrique Centrale*, Éditions Cultura, Bruxelles, 1960, pl. 1.

Fagg, William, and Margaret Plass. *African sculpture: An anthology.* London and New York: E. P. Dutton and Co., 1964 (pp. 90–93).

Yoruba, Nigeria (Mortar Pedestals)
Beier, Ulli. 'Shango Shrine of the Timi of Ede,' *Black Orpheus*, no. 4 (1958), pp. 30–35.
Thompson, Robert Farris. *Black Gods and Kings* (exhibition catalogue). Los Angeles: Museum and Laboratories of Ethnic Arts and Technology, University of California, 1971 (Chap. 12/1–6, 3 figs).

Bamiléké, Cameroun (Architecture and Statuary)
Gebauer, Paul. "Architecture of Cameroon," *African Arts*, vol. V, no. 1 (Autumn 1971), pp. 40 – 49.
Lecoq, Raymond. *Une civilisation africaine: Les Bamiléké.* 'Présence Africaine.' Paris: Aux Éditions africaines, 1953.
Harter, Pierre. *Les Arts du Cameroun* (publication forthcoming).

Fang, Gabon (Statuary)
Fernandez, James W. 'Principles of Opposition and Vitality in Fang Aesthetics,' *Art and Aesthetics in Primitive Societies.* Edited by Carol F. Jopling. New York: E.P. Dutton and Co., 1971 (pp. 356–376). Reprinted from *Journal of Aesthetics and Criticism*, vol. XXV, no. 1 (1966), pp. 53–64.
"The Exposition and Imposition of Order: Artistic Expression in Fang Culture," *The Traditional Artist in African Societies*, edited by Warren L. l'Azevedo. Bloomington and London: Indiana University Press, 1973 (pp. 194–220).
Perrois, Louis. *La statuaire fan: Gabon.* Paris: Office de la Recherche Scientifique et Technique Outre-mer (O.R.S.T.O.M.), 1972. 'Memoire No. 59.'

Kota-Mahongwe, Gabon (Reliquary Figures)
Perrois, Louis. *Le 'Bwete' des Kota-Mahongwe du Gabon: note sur les figures funéraires des populations du bassin de l'Ivindo.* Paris: Centre de Libreville, O.R.S.T.O.M., 1969. Multigraph publication revised and augmented. Reprinted as 'L'art Kota-Mahongwe,' *Arts d'Afrique Noire*, no. 20 (winter 1976), pp. 15–36.
_____. 'Notes sur les figures Bwete,' *African Arts*, vol. II, no. 4 (summer 1969), pp. 65–66. Reply to an article by Leon Siroto, 'The Face of the Bwiti,' *African Arts*, vol. I, no. 3 (spring 1968), pp. 22–67.
Roy, Claude. *Le M'boueti des Mahongoué* (exhibition catalogue). Paris: Galerie Jacques Kerchache, 1967.
Siroto, Leon. 'The Face of the Bwiti,' *African Arts*, vol. I, no. 3 (spring 1968), pp. 27–67.
_____. 'Notes sur les figures Bwete. Réponse de l'auteur,' *African Arts*, vol. II, no. 4 (summer 1969), pp. 66–67.

Yombe, Bas-Zaïre (statuaire à clous)
Maesen (Albert): *Umbangu. Arts du Congo au Musée Royal de l'Afrique Centrale*, Éditions Cultura, Bruxelles, 1960, pl. 3.
Macgaffey (W.) et Janzen (J. M.): *À propos: Nkisi Figures of the Bakongo*, dans *African Arts*, vol. VII, n° 3 (printemps 1974), p. 87-89.
Volavka (Zdenka): *Nkisi Figures: Contribution to the History of Art of the Lower Congo*, conférence donnée au «Symposium on Traditional African Art», Peabody - C.A.A.S., université Harvard, Cambridge, 1971 (dactylographié).
_____: *Nkisi Figures of the Lower Congo*, dans *African Arts*, vol. V, n° 2 (hiver 1972), p. 52-59, 84.
_____: *Once again on the Kongo Nkisi Figures*, dans *African Arts*, vol. VII, n° 3 (printemps 1974), p. 89-90 (réponse à Macgaffey [W.] et Janzen [J. M.]: *À propos: Nkisi Figures of the Bakongo*, dans *African Arts*, vol. VII, n° 3 [printemps 1974], p. 87-89).

Hemba, Haut-Zaïre (statuaire)
Cornet (Joseph): *L'Art du Zaïre. Cent chefs-d'œuvre de la Collection Nationale* (catalogue d'exposition bilingue), Institut Africain-Américain, New York, 1975, p. 64-71.
Neyt (François): *La grande statuaire hemba du Zaïre*, Collection de l'Institut Supérieur d'Archéologie et d'Histoire de l'Art, Université de Louvain, Louvain, 1977.
Neyt (François) et Strycker (Louis de): *Approche des arts hemba*, «Colletion Arts d'Afrique Noire», Villiers-le-Bel (France), suppl. t. II, automne 1974.
Olbrechts (Frans M.): *Les Arts Plastiques du Congo Belge*, Éditions Érasme, Bruxelles, 1959, p. 64-75 (original paru en néerlandais en 1946).

Kota-Obamba, Gabon (Reliquary Figures)
Andersson, Efraim. *Contribution à l'ethnographie des Kuta.* Uppsala: Almqvist & Wiksells boktryckeri ab., 1953.
Chaffin, Alain. 'Art Kota,' *Arts d'Afrique Noire,* no. 5 (spring 1973), pp. 12-42.
Perrois, Louis. *L'Art des peuples du Bassin de l'Ogooué* (publication forthcoming).

Yombe, Bas-Zaïre (Statues of Mother and Child)
Lehuard, Raoul. *Les Phemba du Mayombe.* Arnouville (France): 1977. 'Collection Arts d'Afrique Noire.'
Maesen, Albert. *Umbangu. Arts du Congo au Musée Royal de l'Afrique Centrale.* Brussels: Éditions Cultura, 1960 (pl. 1).

Yombe, Bas-Zaïre (Nail Covered Statues)
Maesen, Albert. *Umbangu. Arts du Congo au Musée Royal de l'Afrique Centrale.* Brussels: Éditions Cultura, 1960 (pl. 3).
Macgaffey, W., and J.M. Janzen. 'A propos: Nkisi Figures of the Bakongo,' *African Arts,* vol. VII, no. 3 (spring 1974), pp. 87-89.
Volavka, Zdenka. 'Nkisi Figures: Contribution to the History of Art of the Lower Congo,' lecture given at the Symposium on Traditional African Art, Peabody - C.A.A.S., Harvard University, Cambridge, 1971 (typed sheets).
_____. 'Nkisi Figures of the Lower Congo,' *African Arts,* vol. V, no. 2 (winter 1972), pp. 52-59, 84.
_____. 'Once again on the Kongo Nkisi Figures,' *African Arts,* vol. VII, no. 3 (spring 1974), pp. 89-90. Reply to W. Macgaffey and J.M. Janzen: 'A propos: Nkisi Figures of the Bakongo,' *African Arts,* vol. VII, no. 3 (spring 1974), pp. 87-89.

Hemba, Haut-Zaïre (Statuary)
Comet, Joseph. *Art from Zaïre. A Hundred Masterworks from the National Collection* (exhibition catalogue). New York: The African-American Institute, 1975 (pp. 64-71).
Neyt, François. *La grande statuaire hemba du Zaïre.* 'Collection de l'Institut supérieur d'Archéologie et d'histoire de l'Art." Louvain: Université de Louvain, 1978.
Neyt, François and Louis de Stryckler. *Approche des arts hemba.* 'Collection Arts d'Afrique Noire.' Villiers-le-Bel, France suppl. vol. II, 1974.
Olbrechts, Frans M. *Les Arts Plastiques du Congo Belge,* Brussels: Éditions Érasme, 1959 (pp. 64-75). Original appeared in Dutch in 1946.

Index

Index

Provenance des photographies
Toutes les photographies des œuvres exposées sont de
Jennifer Harper, Montréal, sauf la suivante: cat. n° 5,
Royal Ontario Museum, Toronto.

Collaborateurs
Graphisme: Hugh Michaelson
Impression:
Imprimerie RBT Limitée Montréal

Photograph Sources
All photographs of works in the exhibition are by Jennifer
Harper, Montreal, except for the following: Cat. no. 5:
Royal Ontario Museum, Toronto.

Credits
Design: Hugh Michaelson
Printing:
RBT Printing Limited Montreal